LES ORIGINES

DE

LA RENAISSANCE

EN ITALIE

NANCY, IMPRIMERIE BERGER-LEVRAULT ET C¹ᵉ.

LES ORIGINES

DE LA

RENAISSANCE

EN ITALIE

PAR

ÉMILE GEBHART

Professeur de littérature étrangère à la Faculté des Lettres de Nancy
Ancien membre de l'École française d'Athènes

PARIS

LIBRAIRIE HACHETTE ET C^{ie}

79, Boulevard Saint-Germain, 79

1879

Tous droits réservés

A

MON AMI EUGÈNE BENOIST

Professeur à la Faculté des Lettres de Paris

La Renaissance italienne commence, en réalité, antérieurement à Pétrarque, car déjà, dans les ouvrages des sculpteurs pisans et de Giotto, de même que dans l'architecture du XIIe *et du* XIIIe *siècle, les arts sont renouvelés. Dante lui-même, qui est le contemporain de cette rénovation, se sépare du moyen âge par son imagination poétique et certaines tendances de son esprit. Les origines de la Renaissance sont donc très-lointaines et précèdent de beaucoup l'éducation savante que les lettrés du* XVe *siècle répandirent autour d'eux. J'entreprends, dans ce livre, de déterminer les raisons historiques, religieuses, intellectuelles, morales, qui peuvent expliquer un réveil si précoce de la civilisation, puis d'analyser, dans les premiers écrivains et les pré-*

miers monuments de l'art, le génie de l'Italie renaissante. Je n'ai pas la prétention de tout dire sur une question si vaste : je m'efforcerai seulement de saisir d'une vue juste ce grand ensemble et de le reproduire avec logique. Ceci n'est point un tableau de chevalet, le portrait d'un personnage singulier, à la physionomie duquel doivent se rapporter tous les détails de l'œuvre et dont le regard éclaire toute une toile. J'avoue qu'un tel travail est plus divertissant et que l'unité et les proportions étroites du sujet sont un charme pour le critique. Mais aujourd'hui, c'est plutôt une fresque, où il y a bien des scènes, que je présente au lecteur. Les vieux maîtres du XIVe siècle avaient, pour les aider dans leur tâche, le pinceau de leurs élèves et la candeur des fidèles. Je viens d'achever mon église d'Assise. Puissent les visiteurs indulgents n'y point goûter trop d'ennui !

LES ORIGINES

DE LA RENAISSANCE

EN ITALIE

CHAPITRE PREMIER

Pourquoi la Renaissance ne s'est point produite en France

La France compte, dans l'histoire de ses origines, deux grands siècles, le XIIᵉ et le XIIIᵉ. C'est l'époque des croisades, de l'affranchissement des communes, l'âge d'or de la scolastique. Par sa langue et ses entreprises politiques, par son Université de Paris, par sa littérature et les ouvrages de ses artistes, notre pays eut alors sur tout l'Occident et parfois même sur l'Orient la primauté intellectuelle. Le français de Villehardouin fut long-

temps parlé à Athènes, à Sparte et dans l'Archipel. L'Europe lisait nos poëmes chevaleresques et s'égayait de nos fabliaux. L'esprit humain s'était réveillé chez nous et grâce à nous : la Renaissance semblait commencer. Je dois rappeler d'abord quels furent, en France, les premiers signes de cette révolution, la plus grande que l'histoire ait vue depuis le christianisme ; j'essaierai d'expliquer pourquoi il n'a pas été donné à nos pères de l'accomplir jusqu'à la fin. On comprendra mieux pourquoi l'Italie a pu reprendre et achever l'œuvre interrompue de la civilisation, et rallumer la lampe sacrée qui s'était éteinte entre nos mains.

I

Il faut signaler, au début même de cette recherche, dans les premiers efforts que la France tenta pour renaître à la vie de l'esprit, une cause d'impuissance assez grave. Au XIIe siècle, sur le territoire qui s'étend entre l'Escaut, le Rhin, les Alpes et les Pyrénées, nous trouvons deux langues très-distinctes dont l'une, celle du Nord, se subdivise en plusieurs dialectes bien tranchés ; deux littératures d'origines et d'inspiration différentes, deux civilisations diverses en éclat et en durée, enfin,

jusqu'à un certain point, deux formes de régime politique. Ces deux Frances que séparait la Loire s'entendirent et se pénétrèrent si peu durant leurs périodes florissantes, que la critique manque de données pour débattre cette question : si le Midi provençal n'avait point été écrasé par la croisade de l'Albigeois, aurait-il, grâce à la vivacité et à l'ardeur de son génie, ranimé à temps l'esprit français de langue d'oïl et l'aurait-il guéri assez profondément du mal qu'il portait en lui, pour que notre patrie pût devancer l'Italie dans l'enfantement de la Renaissance ?

Considérons donc, à part l'une de l'autre, ces deux moitiés de la France, et, d'abord, la contrée qui, venue seulement à la seconde heure, après un siècle de vie brillante et de poésie, succomba tragiquement et sortit la première de l'histoire.

Ce grand pays, que sa langue et le souvenir de Rome firent longtemps désigner du nom de Provence, avait été favorisé par les conditions les plus heureuses : une nature riante, un ciel clément à l'olivier et à la vigne, des campagnes sillonnées par les routes romaines, des villes populeuses, les unes, telles que Toulouse et Bordeaux, assises sur un fleuve docile; d'autres, telles que Narbonne, Aigues-Mortes, Montpellier, reliées directement

à la Méditerranée. Là, les invasions germaniques n'avaient pas laissé de traces douloureuses ; la culture latine, la grâce de l'esprit grec n'avaient jamais disparu entièrement de ces cités où jadis la vieille Gaule s'était mise à l'école de la sagesse païenne ; les monuments de l'époque impériale à Nîmes, à Arles, à Orange, semblaient toujours, dans la vallée du Rhône, comme le symbole des traditions nobles que le malheur des temps avait partout ailleurs effacées. Les Sarrasins même y avaient déposé des germes bienfaisants : Montpellier, en relation avec Cordoue, Tolède et Salerne, pratiquait les sciences arabes, la médecine, la botanique et les mathématiques. Les écoles juives étaient actives à Narbonne, à Béziers, à Nîmes, à Carcassonne, à Montpellier. Le commerce était prospère et contribuait non-seulement à l'utilité, mais à l'élégance de la vie. Les marchands du Languedoc allaient chercher en Asie les étoffes magnifiques, les parfums et les épices précieuses de l'Orient. La bourgeoisie s'enrichissait, et la richesse aidait à sa puissance. Elle avait gardé, du régime municipal de Rome, la tradition du privilége. Le bourgeois était gentilhomme au second degré ; il fortifiait son logis et veillait sur les franchises de sa cité couronnée de tours ; il figurait même dans

les tournois et revêtait l'armure chevaleresque (¹). La noblesse n'était point jalouse de la bourgeoisie; noblesse lettrée pour le temps, beaucoup moins batailleuse que dans le Nord, amie des arts de la paix et bienveillante. C'est pourquoi, sans grand effort et en peu d'années, la France du Midi délia les plus gênantes entraves du régime féodal. Dès le commencement du xiie siècle, la Provence, tout le Languedoc, la Guienne, l'Auvergne, le Limousin et le Poitou étaient des États libres dont les ducs et les comtes ne reconnaissaient eux-mêmes de suzerain que pour la forme, et en changeaient à volonté (²). Les grandes Communes de ce pays, Marseille, Toulouse, Bordeaux, Nimes, Arles, obtinrent dans leur plénitude les libertés municipales. Toulouse, sous le sceptre léger de son comte, était une véritable république. Dans ces cités, où la transmission des magistratures locales était soigneusement réglée, la vie publique n'était point troublée, comme dans la plupart des Communes italiennes, soit par les entreprises des factions oligarchiques, soit par les impatiences de la démocratie. L'attrait de la croisade, l'émotion de l'Occident chrétien qui s'ébranlait tout entier

(¹) *Preuves de l'Hist. du Languedoc*, t. III, p. 607.
(²) Aug. Thierry, *Lettre XIII sur l'Hist. de France.*

pour une entreprise héroïque, achevèrent l'éveil de l'esprit provençal : ce pays pacifique, que le bien-être charmait et qui grandissait dans la liberté, se peupla tout à coup de chanteurs. Guillaume, comte de Poitiers et duc d'Aquitaine, qui partit en 1101 à la tête de plus de cent mille hommes, fut le premier des troubadours.

II

C'était l'esprit laïque qui se levait sur la Garonne et sur le Rhône. Jusqu'alors la littérature provençale avait été dans les mains de l'Église. Aux xe et xie siècles, la poésie du Midi est toute d'édification, et les débris qui nous en restent ne font pas regretter ce qu'on en a perdu. *Passion du Christ, Vies des Saints,* poëme sur Boëce, hymnes à la Vierge Marie, où les strophes latines se mêlent aux strophes romanes, récits de martyres découpés en couplets, tels que le *Planch* (*planctus*) de *Sant Esteve*, que l'on psalmodie à l'office de la messe, toutes ces œuvres de l'époque primitive s'adressent uniformément à la conscience du fidèle [1]. Le

[1] V. KARL BARTSCH, *Grundriss zur Geschichte der Provenzalischen Literatur,* classification presque complète des monuments et des sources critiques de la littérature provençale. Ajoutez les observations de P. Meyer, *Romania,* juillet 1872.

troubadour, lui, chante afin de réjouir les chevaliers, les dames, les bourgeois, les hommes d'armes et la foule, et, sur sa lyre si bien montée pour l'expression des passions humaines, c'est encore la corde mystique qui sonne le moins souvent.

Il n'y eut guère de poésie plus profondément populaire ; aucune ne fut plus d'accord avec les sentiments du siècle et du pays où elle se développa. Elle est favorisée par les grands et n'est point aristocratique ; elle est pratiquée par des rois, tels qu'Alphonse II d'Aragon, par les hauts seigneurs féodaux du Poitou, de la Saintonge, de la Guyenne, du Périgord et de la Provence propre ; par les nobles dames, telles que la comtesse Béatrice de Die ; mais les bourgeois, tels que Faydit, les simples écuyers, les pages, des fils de marchands, tels que Jauffre Rudel, ou d'artisans, tels que Bernard de Ventadour ; des hommes du peuple, tels que Pierre d'Auvergne et Pierre Rogier ; un pauvre ouvrier, Élias Cairels, reprennent sans embarras l'instrument sonore des mains de leurs maîtres et en jouent allégrement ; car l'idéal qu'ils glorifient tous, tous peuvent y atteindre : ce n'est point la grandeur, inaccessible aux petits, du paladin épique que la main de Dieu et les enchantements des fées ont porté si haut au-dessus de la multitude, mais

la générosité du cœur, la bravoure du combattant, suzerain ou vassal, la courtoisie et la sagesse de l'homme d'esprit, l'amour surtout, l'amour désintéressé, patient et fidèle, qui n'est point le privilége de la naissance et se repose, disait Platon, dans toutes les âmes jeunes. Enfin, voici une lyrique vibrante et vivante, chant de toute une nation, peuple et seigneurs, unis dans le concert de leur poésie, comme ils l'étaient dans le régime de la vie publique, comme ils le furent aussi dans l'enthousiasme de la croisade.

Cette poésie a réalisé, sans le savoir, les deux conditions d'un art excellent ; elle est naïve et déjà savante. Elle exprime librement toutes les sensations simples de la nature humaine, exaltation guerrière, désir de vengeance, volupté, tendresse, espérances et regrets d'amour, ironie et colère; mais, à la diversité de l'inspiration, elle sait accommoder la richesse des formes. La rime, qu'elle recherche avec raffinement, l'allitération, le nombre du vers dont la mesure varie de une à douze syllabes, le vieux vers de onze syllabes, avec la césure à la sixième ou à la huitième, le couplet, dont le cadre s'étend au gré de l'artiste et qui enferme des vers de rythmes inégaux, les rimes symétriques de même genre qui, à intervalles réguliers, résonnent de

strophe en strophe, ou, des derniers vers d'un couplet au premier vers du suivant, se prolongent et se répètent comme un écho, telles sont les principales ressources dont cette versification multiplie l'usage jusqu'à l'abus. Puis, à chaque motif poétique répond un moule particulier de poésie: à l'amour, à la louange de Dieu, des morts ou du bienfaiteur, la *chanson ;* à la passion politique, à l'imprécation contre les méchants, le *sirvente ;* au regret du suzerain ou de l'ami mort, la *complainte ;* au débat sur quelque opinion incertaine ou sur l'amour, le dialogue de la *tenson ;* à l'amour encore, l'*aubade*, la *sérénade* et la *pastourelle* (¹).

Cet art compliqué de la métrique convenait au génie musical de la langue : évidemment, les troubadours ont tenté de tirer le plus grand effet possible de la sonorité du provençal. Mais ils formaient, par cet effort même, une langue littéraire commune de ces idiomes méridionaux que la prose n'avait pas encore assouplis, que l'épopée n'avait point ennoblis. Le travail du versificateur imprima l'unité aux formes flottantes de plusieurs dialectes très-voisins entre eux ; il discerna celles qui se pliaient le plus docilement aux exigences de la pro-

(¹) BARTSCH, *Grundriss*, §§ 25, 26, 44.

sodie ; le troubadour, poëte errant, ne quittait point un château sans emporter quelque mot bien frappé, quelque tour heureux d'expression, et la langue générale, ainsi accrue et façonnée, devenait chaque jour davantage, entre la Loire et les Pyrénées, la voix éclatante de la vieille France.

III

Ces races sensuelles, d'esprit alerte et mobile, ce siècle énergique, tout retentissant du choc des armes, se reconnurent dans l'œuvre des troubabours. Pour la première fois, les âmes échappaient à la discipline chrétienne ; la passion que les saints avaient terrassée et que les docteurs condamnaient ; le plaisir, où l'Église ne voyait qu'une tentation mortelle, la joie depuis si longtemps perdue, toutes ces causes de vie renaissaient et refleurissaient. La croisade vient d'élargir le monde, et la poésie s'é-lance librement et d'un grand coup d'aile vers toutes les beautés et toutes les voluptés. Frédéric Barberousse, qui fut parfois troubadour, disait en provençal à Bérenger II : « J'aime le cavalier françois ; — j'aime la dame catalane, — la civilité des Génois, — la courtoisie castillane ; — j'aime le chanter provençal, — comme la danse trévisane, —

la taille des Aragonois, — la perle fine juliane, — la main et le visage anglois, — et le jouvenceau de Toscane. » Ils pourraient soupirer, comme Shakespeare : « L'amour est mon péché ! » Ils en ont si bien chanté toutes les langueurs et toutes les ardeurs, les impatiences et les sacrifices, qu'autour d'eux et après eux la casuistique de l'amour a été l'étude et le délassement des esprits délicats. Ils se plongent si franchement dans la passion qu'ils en touchent la profondeur dernière, la souffrance. Ceux-ci se résignent à attendre, avec une humilité héroïque, que leur dame les prenne en pitié. « O chère dame ! dit Bernard de Ventadour, je suis et serai toujours à vous. Esclave dévoué de vos commandements, je suis votre serviteur et homme-lige; vous êtes mon premier amour et vous serez mon dernier. Mon bonheur ne finira qu'avec ma vie. » Mais leur mysticisme est comme égayé de sensualité. « Je voudrais bien, dit encore Bernard, la trouver seule endormie ou faisant semblant de l'être; je me hasarderais à lui dérober un doux baiser. » Ceux-là, las des rigueurs de la belle, s'emportent et l'outragent. « Non, je ne dis point que je meurs d'amour pour la plus aimable des dames; je ne la supplie point, je ne l'adore point, je ne suis ni son prisonnier ni son captif; mais je dis,

mais je proclame que je suis échappé de ses fers. »
D'autres enfin, moins élégiaques, goûtent les douceurs de ce rayon d'aurore qui réveillera Roméo sur le sein de Juliette. « En un verger, sous feuille d'aubépine, — tient la dame son ami contre soi, — jusqu'à ce que la sentinelle crie que l'aube elle voit. — O Dieu! ô Dieu! que l'aube tant tôt vient! — Beau doux ami, faisons un jeu nouveau. — Dans le jardin où chantent les oiseaux ([1]). »

Mais la guerre les appelle, la guerre pour le rachat du tombeau de Dieu ; ils saluent leur dame et courent à la bataille comme à une fête ([2]). On connaît le *sirvente* belliqueux de Bertrand de Born, véritable hymne du carnage. C'est sa joie d'entendre hurler les mourants et de voir les morts, tout pâles, la poitrine ouverte, étendus sur l'herbe. Si leur suzerain ou leur roi meurt, ils lui font un chant funèbre, et, dans le maître qu'ils ont perdu, c'est le soldat du Christ qu'ils pleurent; ils embrassent avec un tel emportement l'entreprise sainte, qu'ils gourmandent sans mesure les princes dont la lâcheté ou les querelles retardent la délivrance de

([1]) RAYNOUARD, *Choix des Poës. orig. des Troub.*, t. II.
([2]) V. le chant du troubadour Gavaudan, trad. par M. P. MEYER, *Leçon d'ouverture.*

Jérusalem. La satire leur donne un plaisir poétique aussi vif que les chants d'amour. Ils frappent sur l'Église avec la même rudesse que sur les seigneurs séculiers et sur les légistes; ils lui reprochent sans détour les abus et les crimes dont s'irritaient alors les âmes les plus pures, la simonie, la rapine, le parjure, l'hypocrisie; contre Rome, les prêtres et les moines, ils lancent des couplets terribles qui font penser aux malédictions de Dante; et quand enfin la longue croisade de l'Albigeois, sous Philippe-Auguste et Louis VIII, a passé sur Béziers, Carcassonne, Avignon et Toulouse, et que le Midi, brûlé et tout sanglant, a perdu sa civilisation avec ses libertés, c'est encore le cri des poëtes qui retentit, et la muse provençale proteste par la voix de Guillaume Figuieras et de Pierre Cardinal contre l'œuvre d'Innocent III.

IV

Ainsi fut ralenti, dès le premier tiers du XIIIe siècle, l'élan lyrique du génie méridional. Après avoir prodigué les plus brillantes promesses d'une Renaissance, la littérature de langue d'oc dut se contenter désormais des jeux du bel esprit, des subtilités de la métrique, ou de l'imitation des

ouvrages de langue d'oïl (¹). Elle revint aux compositions édifiantes, aux légendes évangéliques, aux Vies des saints (²).

Ce déclin rapide n'a-t-il eu d'autre cause que la ruine politique et l'asservissement religieux du Midi? Simon de Montfort et l'Inquisition sont-ils seuls responsables de ce premier avortement de la Renaissance? Il est permis d'en douter. L'Italie, qui fut visitée plus d'une fois, du temps de Barberousse à celui de Charles-Quint, par des calamités bien aussi grandes, a pu poursuivre, sans trouble apparent, son œuvre intellectuelle. Le rapprochement des deux contrées et des deux civilisations fait assez voir ce qui a manqué d'abord à la France provençale. Elle a eu les défauts de ses rares qualités : lyrique, c'est-à-dire enthousiaste, émue, elle a retrouvé la poésie du cœur, intime et impétueuse, la poésie des âmes qui se replient sur elles-mêmes ou s'emportent jusqu'aux extrémités d'une passion, mais ne s'éprennent ou ne jouissent que d'elles-mêmes, et que la douleur ou la joie où elles se complaisent empêchent de prendre une vue paisible et claire de la vie. L'égoïsme des lyriques est

(¹) *Hist. litt. de la France,* t. XXIII.
(²) BARTSCH, *Grundriss,* § 47.

peu favorable à la fécondité de l'esprit, qui ne sort pas assez souvent de soi-même pour s'attacher aux choses extérieures et s'abandonner à cette contemplation désintéressée sans laquelle la plupart des arts ne sauraient fleurir. Certes, je ne reprocherai pas aux troubadours de s'être contentés d'une culture assez médiocre, d'avoir négligé le latin, de s'être tenus, pour la connaissance de l'antiquité, aux maximes d'Ovide que les *Florilegia* leur enseignaient. Le Midi ne renfermait pas alors de grandes écoles comparables à l'Université de Paris, et la *gaie science* était pour ces chanteurs plus séduisante que la science. Mais il faut bien remarquer qu'au siècle de sa plus sincère originalité la littérature méridionale n'a jeté d'éclat que dans une seule direction : ni les souvenirs de l'époque carlovingienne, ni l'entraînement de la croisade n'éveillèrent en elle le génie épique. Le roman de *Girart de Rossilho* est une œuvre très-distinguée, mais isolée et accidentelle (¹). La *Chanson de la Croisade albigeoise* est l'ouvrage de deux écrivains : le premier, d'âme vulgaire, et qui semble approuver la croisade; le second, patriote ardent, qui la con-

(¹) BARTSCH, *Grundriss*, § 15. — LÉON GAUTIER, *Épopées franç.*, t. I, ch. xv.

damne ; et le poëme, écrit en deux langues et en deux mètres différents, n'est pas terminé (¹). Les romans du XIIIᵉ siècle, tels que *Jaufre* et *Flamenca*, ont l'invention pauvre et la composition traînante (²). Les Provençaux, dont les *sirventes* sont traversés par un tel souffle satirique, sont décidément inférieurs aux Français du Nord pour la peinture railleuse de la société, comme ils l'ont été dans le récit des choses héroïques.

Enfin, on aperçoit une raison plus forte encore d'impuissance dans l'état moral qui provoqua l'entreprise apostolique à laquelle le Midi succomba. Ce pays avait grandi trop vite, et, de même qu'il s'était en partie affranchi de la tutelle féodale, il se détachait visiblement, à la fin du XIIᵉ siècle, non-seulement de l'Église, mais du christianisme. Du même coup, il s'isolait de la chrétienté tout entière. Trois grands courants d'incrédulité ou d'hérésie l'entraînaient en des sens divers fort loin des croyances et des idées de l'Occident : le manichéisme, qui avait ses communautés à Toulouse, à Albi, à Carcassonne, et qui tint en 1167, près de

(¹) V. le *Mém.* de M. P. Meyer, *Biblioth. de l'École des Chartes*, 6ᵉ série, t. I, 1865.

(²) Bartsch, *Grundriss*, § 18.

Toulouse, un concile présidé par un Byzantin(¹);
le rationalisme des Vaudois, dont la morale inoffensive se répandait de tous côtés depuis l'an 1100,
sous la forme de poëmes en langue vulgaire(²);
l'averroïsme, cette terreur du moyen âge, que les
Juifs, chassés d'Espagne par les Almohades, semaient partout en Languedoc et en Provence.
L'école de Maimonide agitait les synagogues de
Provence, maudite par Montpellier, défendue par
Narbonne; pendant tout le XIII^e siècle encore, les
Juifs de Marseille, d'Arles, de Toulon, de Lunel,
seront au nombre des plus savants commentateurs
ou traducteurs d'Averroès(³). Ces doctrines étranges pouvaient-elles s'imposer à une nation de tradition et de langue latines, au point de la réduire à
l'état de secte singulière? Elles pouvaient tout au
moins pénétrer assez profondément les âmes pour
en modifier le génie et leur imprimer certaines habitudes de la pensée ou certaines répulsions du goût
funestes à une Renaissance méridionale. Les tendances iconoclastes du manichéisme n'étaient pas
faites pour encourager les arts beaucoup plus que
la froide austérité des Vaudois, et l'influence sémi-

(¹) *Preuv. de l'Hist. du Languedoc,* t. III.
(²) RAYNOUARD, *Op. cit.,* t. II, p. 73.
(³) RENAN, *Averroès,* p. 145 et suiv.

tique sortie des écoles averroïstes n'eût point été favorable à un retour des lettrés vers la culture grecque. En réalité, la Renaissance et la Réforme étaient, dès cette époque, deux œuvres contradictoires : en Italie même, elles n'ont jamais pu se concilier ; Savonarole a souffert le martyre pour avoir tenté dans Florence, vingt ans avant Luther, de renouveler le christianisme. On verra plus loin que, dans la première période de son développement, la Renaissance demeura rigoureusement fidèle à la vieille foi : ses premières années, son adolescence même, mûrirent sous le manteau de l'Église ; et plus tard, quand l'incrédulité philosophique et les mœurs païennes eurent détourné ses écrivains, ses hommes d'État — j'allais dire ses papes — de l'antique christianisme, l'orthodoxie de la société demeura toujours apparente, et les arts, alors dans tout leur éclat, ne rejetèrent jamais l'inspiration et les formes religieuses du passé. Notre Midi du XIIIe siècle, troublé dans sa conscience, solitaire au milieu de l'Occident chrétien, encore privé de la pure lumière de l'antiquité, avec ses croyances trop tôt vieillies et sa raison encore enfantine, ne pouvait rien tenter de durable ou de grand pour l'esprit humain.

V

La France septentrionale faillit atteindre à cette haute fortune. D'un ciel plus triste et d'une histoire plus sévère, elle avait reçu de bonne heure le sérieux profond que le Midi n'a pas assez connu. Elle avait recueilli gravement le souvenir de plusieurs siècles de terreur, en même temps qu'elle se laissait toujours enchanter par les légendes de son passé celtique ; son génie, ainsi formé d'émotions et de rêves, était revenu d'instinct aux sources vives de l'inspiration épique. Elle était relativement plus savante que la France provençale, plus curieuse de rechercher les traditions de l'antiquité. Ses luttes pour la liberté communale avaient été plus longues et plus âpres : ses qualités d'ironie et de critique s'y étaient fortifiées et aiguisées. Elle avait touché plus d'une fois, avec les grands docteurs scolastiques, à la liberté de l'esprit, et l'on avait pu espérer quelque temps que l'Université de Paris renouvellerait la science. Enfin, dans la joie de cette civilisation rajeunie, elle s'était ornée de la parure des arts, et ses églises étaient des merveilles. Ce grand éclat avait commencé au milieu du XIe siècle : il dura jusqu'à la fin du XIIIe. Retraçons les

traits principaux de la Renaissance de langue d'oïl; étudiée avec quelque attention, elle nous laissera pressentir, dès ses années les plus belles, le secret de son déclin.

Les premières chansons de Geste, qui s'inspirent des cantilènes primitives, nous montrent la France entrée dans la bonne voie des littératures très-originales. Le récit épique en langue vulgaire est l'œuvre spontanée d'une nation adolescente sur laquelle ont passé des événements tragiques et qui redit sans cesse le nom et les hauts faits de ses héros. Des convulsions profondes de l'histoire barbare nos pères avaient conservé le souvenir de l'homme dont la rude main mit un commencement d'ordre dans la confusion de l'Occident, Charlemagne. Aucune mémoire n'était plus auguste, car l'Empereur — l'Empereur romain et non pas germanique ([1]) — avait accompli trois grandes choses : il avait fondé la justice, élevé l'Église et repoussé les païens. L'imagination du peuple gardait surtout la trace des exploits guerriers qui sauvèrent la foi chrétienne. Ce roi catholique qui entraine sur ses pas les armées de toute la chrétienté ; ce pala-

([1]) FUSTEL DE COULANGES, *Le Gouvernem. de Charlem.* (*Revue des Deux-Mondes*, 1ᵉʳ janvier 1876).

din à barbe blanche, vieux de deux cents ans ; ce vicaire de Dieu, que les anges assistent, n'a-t-il pas fait trembler la terre sous les pas de son cheval ? Et pourtant, si Charlemagne demeure au plus haut degré du culte populaire, c'est un autre, jeune et beau, c'est Roland, le vaincu, que l'amour des Français a surtout glorifié. Car c'est pour la « douce France », la « terre libre », qu'il s'est battu en désespéré et qu'il est mort sur « l'herbe verte » de Roncevaux. La France l'a pleuré,

Plurent Franceis pur pitiet de Rollant (1).

mais elle l'a fait immortel. La chanson de Roland, le plus national de nos poëmes, a ému nos aïeux de la fin du XIe siècle à la fin du XVe. L'Europe l'a lue et Roland est devenu le héros universel. L'Allemagne, les Pays-Bas, les pays scandinaves, l'Angleterre, l'Italie, l'Espagne nous empruntèrent sa légende. Le caractère œcuménique de la poésie française au moyen âge commença par cette œuvre et par ce nom (2).

(1) *Chanson de Roland.* Édit. Léon Gautier, CCLIII.
(2) V. l'Introduct. à la *Chanson de Roland* et les *Épop. franç.*, t. I, par M. L. Gautier, et J. V. Le Clerc, *Hist. litt. de la France au* XIVe *siècle* (Discours), t. II.

Il parut définitivement consacré lorsque, dans les derniers temps du xiie siècle, à la suite des chansons belliqueuses des trouvères qui s'inspiraient surtout

> De Karlemaine, de Rollant
> Et d'Oliver et des vassaux
> Ki morurent à Renchevaux (¹),

le cycle breton fit son entrée dans notre littérature. Les romans en vers et en prose de la Table-Ronde ranimaient les plus vieilles traditions de l'Occident celtique : mais ils les vivifiaient en même temps, en y mêlant les plus nobles passions du moyen âge, l'amour mystique et le culte de la femme, la pureté sans tache du chevalier, la vie terrestre embrassée comme un douloureux pèlerinage, dévotement poursuivie dans l'accomplissement de quelque tâche sublime. Tous les rêves mélancoliques ou charmants qu'avaient si longtemps bercés la plainte éternelle de la mer bretonne ou le bruissement confus des forêts druidiques ; la nature toute frémissante de tendresse pour la souffrance humaine ; la voix maternelle des fées mariée aux murmures des chênes, au soupir des sources,

(¹) *Roman de Rou*, XIII. V. Léon Gautier, *Épop. franç.*, t. I.

au parfum des aubépines ; les bêtes douées de parole et de pitié, et les oiseaux qui font leur nid dans la main des saints ; puis, l'incessante vision du Paradis terrestre flottant sur les mers rayonnantes avec ses chants qui ne se taisent jamais, et ses fleurs de pourpre et de neige qui ne se flétrissent point : sur ce fond poétique très-ancien, le XIIe et le XIIIe siècle évoquèrent des personnages nouveaux pour la France, d'une réalité historique plus indécise que les pairs et les preux de Charlemagne, mais dont les figures idéales répondaient mieux aux vagues pensées qui tourmentaient l'âge des croisades. Artus, Merlin, Lancelot, Perceval, Tristan, chevaliers, prophètes et justiciers, étaient bien les héros d'un temps affamé de paix, de loyauté et de justice : les peuples courbés sous l'oppression féodale prenaient patience en songeant au retour d'Artus dont l'épée magique brillait parfois comme un éclair sur les lacs et sur l'Océan : les chrétiens marchant vers la Terre-Sainte s'encourageaient au souvenir de Perceval le Gallois cheminant, à travers les plus dures épreuves, en quête du saint Graal : et toutes les âmes délicates, que la vision d'un amour plus fort que la mort consolait des souillures du siècle, s'attendrissaient au récit des malheurs de Tristan et de la reine Yseult. L'im-

pression de ces poëmes fut si forte dans les contrées où pénétrait l'influence française, que les chevaliers de la Table-Ronde furent bientôt adoptés comme l'avaient été les pairs de Charlemagne : l'Angleterre, l'Allemagne, la Norwège, l'Empire grec, l'Espagne, l'Italie, se mirent à traduire, à imiter, à altérer notre littérature romanesque ([1]). La langue française, la langue de l'Ile-de-France, dont la primauté sur les dialectes de l'idiome d'oïl a grandi avec les progrès de la couronne, était devenue, au XIIIe siècle, la langue littéraire commune de notre pays ([2]), « la parleure la plus délitable et la plus commune à toutes gens », dit Brunetto Latini. Les circonstances politiques et l'affinité avec les idiomes d'origine latine la portèrent dans toute la chrétienté. Marco Polo dicte en français ses voyages, l'Anglais Mandeville écrit en français, comme Rusticien de Pise et Brunetto Latini. Le Catalan Ramon Muntaner dit, dans sa chronique, que « la plus noble chevalerie était la chevalerie de Morée, et qu'on y parlait aussi bien français qu'à Paris ». « Lengue françoise cort parmi le monde,

([1]) V. LE CLERC, *Hist. litt. de la France au* XIVe *siècle* (Discours), t. II.

([2]) AUBERTIN, *Hist. de la langue et de la littér. franç. au moyen âge*, t. I, ch. V.

écrit Martino da Canale, et est la plus délitable à lire et à oïr que nule autre (¹). »

VI

L'Europe recevait pareillement des leçons de nos artistes. Car l'éveil de notre génie ne se manifestait pas moins vivement par les œuvres d'art que par la poésie. C'est chez nous, vers 1150, que la Renaissance de l'architecture apparaît : l'Ile-de-France, le Vexin, le Valois, le Beauvaisis, une partie de la Champagne, tout le bassin de l'Oise, en un mot le premier domaine de la dynastie capétienne, sont le berceau certain de l'art ogival. C'est dans les cathédrales de Noyon, de Laon, de Senlis, de Reims, de Châlons, que la transition du style roman au style gothique se fait apercevoir. De l'Ile-de-France, de la Picardie et des pays voisins sortent les grands architectes de l'école nouvelle. Aucune influence italienne ou allemande n'entre dans cette rénovation, qui fut pendant cent ans le caractère exclusif de notre architecture. Les premiers maîtres gothiques de l'Angleterre et de l'Allemagne sont des Français. Le Poitou,

(¹) *La Cronique des Veniciens.*

l'Auvergne continuent de bâtir en roman jusqu'à la fin du XIIe siècle, la Provence et le Languedoc jusqu'au XIVe. Les pays de langue d'oïl virent l'architecture religieuse passer d'un mouvement presque insensible, et par un progrès très-logique, des austères églises romanes, encore toutes pénétrées des ténèbres et des épouvantes de l'an mil, aux cathédrales gothiques ruisselantes de lumière, de plus en plus aériennes, remplies d'âme et sonores comme un instrument de céleste musique. Ainsi, dans le même temps, la poésie passait de la grave Chanson de Geste, toute pleine d'images de deuil, au féerique poëme chevaleresque, et le même enthousiasme populaire, la même allégresse des cœurs soulevait dans l'azur ces grands vaisseaux de pierre. Ouvrages d'ailleurs plus laïques encore que mystiques, élevés par la piété des foules et l'orgueil des Communes, avec l'or des bourgeois, et non plus, comme à l'époque romane, sous l'œil sévère de l'Église et l'inspiration directe des religieux, mais par la libre fantaisie des maîtres maçons, désormais unis en corporations puissantes.

Sous les portails de ces églises se range tout un monde de statues, madones à l'Enfant, triomphe de la Vierge, personnages bibliques, scènes para-

disiaques, évêques et chevaliers. A Chartres, à Reims, à Amiens, la délicatesse du sentiment religieux se révèle par une sculpture très-fine à laquelle il ne manque peut-être qu'une notion de l'art antique pour toucher à la perfection. Quel progrès sur les lourdes figures de l'âge du roman ! « Au XIII^e siècle, écrit M. Renan (¹), les représentations de la Vierge atteignent une grâce idéale et presque raphaëlesque. Cette espèce d'ivresse de la beauté féminine qui, s'inspirant surtout du Cantique des cantiques, se trahit dans les hymnes du temps, s'exprimait aussi par la peinture et la sculpture ; il y a telles de ces statues de la Vierge qui seraient dignes de Nicolas de Pise par leur charme, leur harmonie, leur suavité. » Le rayonnement de maternité grave et naïve qui séduit en Raphaël s'exhale souvent de nos madones gothiques. On entrevoit enfin, à plus d'un indice, l'effort sincère essayé par les artistes de cette période pour étudier la nature sur le nu, en dépit du préjugé religieux qui condamnait cette pratique.

La peinture, qui a plus souffert que la statuaire des injures du temps, nous est connue surtout par

(¹) *Disc. sur l'état des beaux-arts* dans l'*Hist. littér. de la France au* XIV^e *siècle.*

les miniatures, les enluminures et les vitraux. Là
encore, nous sommes les maîtres, par la fécondité
de l'invention, l'esprit de la composition, la dou-
ceur du coloris, la chasteté charmante des person-
nages. L'Europe nous enviait cet art brillant :
Dante a vanté l'enluminure parisienne. La peinture
sur verre ne le cédait point aux arts voisins : fondée
sur les notes dominantes du bleu et du rouge,
harmonieuse et ferme de dessin, grâce au morcel-
lement des fragments, sagement subordonnée à
l'architecture, aux motifs de laquelle elle s'accom-
mode, la verrière du XIII^e siècle achève, par la ma-
gnificence des couleurs où rit la lumière, la majesté
de la cathédrale.

VII

Le XII^e siècle vit commencer chez nous, avec
Abélard et le mouvement communal, les deux
libertés essentielles de toute grande civilisation, la
liberté de l'esprit et la liberté civile. L'une et l'autre
ont eu des destinées difficiles, et de trop courts
triomphes suivis d'une rapide décadence. Les vicis-
situdes de notre philosophie et de notre vie poli-
tique font bien comprendre le mal profond qui

frappa tout à coup la France aux sources mêmes de sa fécondité intellectuelle.

Parlons d'abord de la scolastique. Aucune école n'a eu, dans l'histoire, une fortune plus singulière et n'a plus gravement troublé le génie de la nation qui l'avait produite. Les savants qui en ont étudié le mieux l'œuvre immense affirment qu'elle a été dans son principe, comme dans plusieurs de ses résultats, le signal de la pensée libre, et la première révolte de l'esprit moderne contre l'autorité (¹). Ils ont raison, car cette philosophie, si décidée qu'elle fût à respecter des dogmes immobiles défendus par une Église toute-puissante, était en réalité le réveil de l'esprit critique s'appliquant à la discussion des plus hauts problèmes. La formule *ancilla theologiæ* est une métaphore dangereuse qui, entendue sans restriction, recouvre une erreur manifeste. Ces docteurs, évêques, dominicains, franciscains, agitent une question qui n'est point théologique, mais purement métaphysique, la question de l'être, à l'aide de conceptions toutes rationnelles, pareilles à celles des cartésiens et d'un appareil

(¹) BARTH. SAINT-HILAIRE, *Logique d'Aristote*, t. II, p. 194. — COUSIN, *Fragm. de Philos. scolast.* — HAURÉAU, *De la Philosophie scolastique,* t. II (Conclusion). — RÉMUSAT, *Abélard,* t. II, p. 140.

dialectique fort semblable à celui des philosophes grecs. C'est bien moins la jalousie de l'Église que les exigences d'une méthode excessive qui embarrassent les scolastiques ; eux-mêmes ils ont posé sur leurs épaules le joug écrasant qui les force à se courber et à s'arrêter ; ils se consument en efforts stériles pour échapper à la dure servitude d'une conception incomplète ou fausse de leur propre science. Dès l'origine, ils se sont enchaînés à un sophisme et à une superstition qui les suivront jusqu'à la fin de l'École. Ils ont cru que l'interprétation est le fondement de la philosophie, que la logique seule recèle et livre la connaissance, que l'art de raisonner est le fond de la science, et qu'un syllogisme régulier est l'instrument unique de la certitude. Ainsi entêtés de l'*a priori*, ils se sont mis aux leçons d'un philosophe grec dont l'œuvre est tout d'ensemble et qu'on ne peut entendre qu'en l'étudiant tout entier, en l'éclairant par les doctrines antérieures. Ils n'en possèdent d'abord que les fragments (une partie de l'*Organon* et les *Catégories*) qui ont le plus besoin, pour être compris, des autres ouvrages. Ainsi trompés par le Docteur infaillible, ils s'enfoncent encore plus avant dans leur erreur initiale, la philosophie absorbée par la logique. Ils vont de la sorte du xe au xiiie

siècle. Alors arrivent les Juifs d'Espagne apportant l'encyclopédie formidable d'Aristote. Une crise en apparence salutaire éclate dans la scolastique : la méthode paraît se réformer ; elle échappe un instant à la discipline de la dialectique pure ; la logique est remise à sa place dans l'ordre raisonnable des connaissances ; la vieille question des espèces et des genres ne règne plus seule dans l'École que captivent des problèmes nouveaux, principe d'individuation, origine des idées, matière et forme, éternité des idées divines opposée au caractère transitoire des choses naturelles. A ce renouvellement de la science saint Thomas prête sa langue nette et fière, Duns Scot son incomparable subtilité. Mais l'évolution de la doctrine a seulement déplacé, en l'aggravant encore, le point malade de la scolastique. La grande doctrine du Lycée, altérée par les traducteurs arabes et latins, faussée et violentée par les Arabes, les averroïstes et les Juifs, n'est plus pour nos docteurs qu'une science confuse, contradictoire, où les gloses et les commentaires compromettent le texte originel. On n'imaginera jamais quelles forces précieuses ont été dissipées alors dans l'interprétation de ces doctrines défigurées, dans la tentative de conciliation entre Aristote et Platon, dans la lutte engagée

en l'honneur d'Aristote, contre Averroès et ses disciples ([1]). Encore, si l'on avait plus clairement compris qu'Aristote a été avant tout un naturaliste, c'est-à-dire un observateur, qu'en lui la métaphysique et la physique sont les deux pôles de la même science, et que le syllogisme ne démontre rien si les données de l'expérience ne sont dans les prémisses. La scolastique qui, dans sa première période, s'était épuisée en opérations logiques, s'épuisa au XIIIe siècle en visions ontologiques. Le génie de ses maîtres les plus grands fut impuissant à la sauver. Vainement Abélard, aux premières années du XIIe siècle, souffle sur les chimères du réalisme et dépose dans le berceau de l'Université de Paris les germes du rationalisme de Descartes et de la critique de Kant. Albert le Grand a beau entrevoir que la physique a pour objet l'étude des êtres, des substances, non de l'être pur, que sa méthode est l'analyse ([2]); c'est en vain qu'il tente d'arracher les âmes au mysticisme métaphysique, et qu'il scrute en véritable chimiste les secrets de la nature. C'est en vain aussi que saint Thomas recueille les notions raisonnables acquises par l'É-

([1]) RENAN, *Averroès*. — JOURDAIN, *Recherches crit. sur les trad. lat. d'Aristote au moyen âge.*

([2]) HAURÉAU, *De la Philos. scolast.*, t. II, p. 41.

cole depuis Abélard, et, guidé par un sentiment très-éclairé de la personnalité et de la liberté des êtres intelligents, se sépare des réalistes : il revient brusquement à ceux-ci par l'idéologie et peuple le vide infini qui sépare Dieu de l'univers, et l'espace qui sépare l'esprit humain des choses qu'il connait, d'images, de formes représentatives, de fantômes métaphysiques. Tout était donc à recommencer. Et Duns Scot recommença. La fin du XIIIe siècle vit la scolastique vieillissante revenir à ses rêves d'enfance, au réalisme de Guillaume de Champeaux. On s'était agité deux cents ans sans sortir du cercle primitif de la science. Le cri douloureux d'Abélard sur les grèves de Saint-Gildas : *A finibus terræ ad te clamavi dum anxiaretur cor meum*, les docteurs l'avaient inutilement poussé : le ciel avait été sourd. La scolastique découragée tâtonna quelque temps dans les brouillards du scotisme, tout pleins d'abstractions réalisées, d'entités, de substances flottantes produites par les conceptions de la cervelle humaine. Okam, d'un éclair de raison, montra la vanité de tout l'idéalisme gothique; il ramenait, par une évolution dernière, la doctrine au point où Abélard l'avait placée, à cette simple notion que les idées ne sont pas des êtres.

On était au commencement du XIVe siècle. La

scolastique avait vécu, mais l'esprit scolastique demeura. Il avait marqué l'esprit français d'une empreinte trop profonde, il avait façonné d'une manière trop impérieuse le génie de l'Université de Paris pour disparaître en même temps que les derniers docteurs. Les héritiers de Scot, tout hérissés de syllogismes et de formules barbares, étaient toujours là, pour épaissir encore les ténèbres savantes où le maitre avait égaré la philosophie. Leur trace et leur œuvre sont très-visibles jusqu'à la Renaissance de Rabelais et de Ramus. L'Université, qui ne pouvait plus animer la jeunesse par des débats pareils à ceux qui illustrèrent l'École aux XIIe et XIIIe siècles, maintenait dans son enseignement les méthodes du passé : la division des Sept Arts, qui soumettait toutes les connaissances à la primauté de la dialectique; la discipline du syllogisme, qui dispensait, le raisonnement étant en forme, de vérifier la certitude de la conclusion; les disputes verbeuses qui, chez les théologiens, par exemple, duraient douze heures [1]; gymnastique merveilleuse pour déformer les cerveaux et rendre inutiles tous les organes de l'entendement propres à la vue directe de la réalité,

[1] V. Le Clerc, *Discours*, t. I, p. 292.

excellente aussi pour alourdir et endormir les âmes. Vingt mille étudiants, la fleur de la France, se préparaient ainsi à la vie en s'exerçant aux arguments cornus dans le royaume nébuleux de la Quinte-Essence. En 1535, le pauvre Marot, pensant à ses pédagogues, les « régens du temps jadis », soupire encore :

> Jamais je n'entre en paradis
> S'ils ne m'ont perdu ma jeunesse.

Avant de montrer plus en détail l'effet de cette éducation intellectuelle sur l'esprit français, il convient de signaler, dans l'ordre des choses politiques, une seconde cause de décadence morale : nous saisirons mieux ainsi dans son ensemble le mouvement rétrograde qui, au xive siècle, éloigna nos pères du seuil de la Renaissance.

VIII

La France avait de bonne heure revendiqué la liberté civile. Au morcellement féodal elle avait opposé, dès la seconde moitié du xie siècle, la Commune libre, régie par ses magistrats électifs, gouvernée par l'assemblée populaire que convoque la cloche du beffroi, protégée par la charte que le roi

a signée, mais que les citoyens ont rédigée, défendue enfin par sa milice bourgeoise que précède la bannière de la cité. La Commune est, en réalité, une république fondée par des marchands et des artisans (¹) qui se sont unis par serment, par *conjuration* sur les choses saintes, pour échapper, eux et leurs biens, au servage féodal. La couronne leur permit de s'établir; et les seigneurs se résignèrent généralement à leur vendre leurs franchises. Mais, en plus d'une ville, les bourgeois durent batailler longtemps avant d'amener leurs maitres à composition. Au Mans, à Cambrai, à Laon, à Sens, à Reims, la victoire fut achetée à prix de sang; à Noyon, à Beauvais, à Saint-Quentin, à Amiens, à Soissons, la révolution fut plus pacifique. A Auxerre, la Commune fut instituée du consentement du comte, malgré l'évêque; à Amiens, malgré le comte, avec l'aide de l'évêque. Toutefois, l'Église fut le plus souvent hostile à l'affranchissement des villes; dans le midi, au contraire, elle parut ouvertement favorable; mais dans la France propre, en Bourgogne et en Flandre, les évêques, par les armes ou l'excommunication et avec l'aveu du Saint-Siége, firent aux Com-

(¹) Aug. Thierry, *Lettre* XIIIᵉ *sur l'Hist. de France.*

-munes une guerre acharnée qui dura trois siècles, et finit par la ruine des libertés municipales (¹). « Commune, dit un auteur ecclésiastique du XIIIᵉ siècle, Guilbert de Nogent, est un mot nouveau et détestable, et voici ce qu'on entend par ce mot : les gens taillables ne paient plus qu'une fois l'an à leur seigneur la rente qu'ils lui doivent. »

Ainsi, l'entreprise est démocratique, elle est laborieuse et pleine de luttes, et l'ennemi, c'est tantôt le seigneur, tantôt l'Église. Le bourgeois s'est battu bravement, mais, quand il a crénelé les murs de sa ville et démoli ceux de son suzerain, comme il est de vieux sang gaulois et qu'il aime à rire, il s'égaiera volontiers, dans sa langue moqueuse, si riche pour la peinture des choses triviales, des puissances qu'il a humiliées. *Deposuit potentes de sede.* C'est cette belle humeur des petites gens qui a mis en train, du XIIᵉ au XIVᵉ siècle, toute la littérature satirique, expression bien originale de l'esprit bourgeois, gausseur, *gabeur*, friand de contes salés, dont le chant n'est point mélodieux, mais franc et aigu, le clairon du coq national, le *Chanteclair* de *Renart* (²). Mais il chante si bien

(¹) Aug. Thierry, *Lettre* XIVᵉ.
(²) *Hist. litt. de la France*, t. XXIII.

du haut de son beffroi communal, que l'Europe.
l'entend, et bientôt l'imitera. Dans ces vieilles
villes peuplées d'artisans, qui, le jour, résonnent
du bruit des métiers; dans les rues noires du Paris
des Écoles, où bourdonnaient tout à l'heure les syl-
logismes, dès que la nuit est venue, voilà que, de
l'échoppe à la taverne, des salles de Sorbonne aux
tristes greniers des *Capètes* de Montaigu, l'essaim
des fabliaux, des nouvelles grivoises, des poëmes
de toutes formes, ballades, chansons, *Débats, Dits
et Disputes,* s'éveille et voltige [1]. Pour l'Église, les
aiguillons les plus piquants; j'entends l'Église sé-
culière; c'est ailleurs et plus tard, chez les Italiens
et Rabelais, que la moinerie aura son tour. Les
curés — car on ne touche guère aux évêques —
sont, avec les maris, les héros de mainte histoire,
et souvent la mésaventure de l'un s'explique par
l'intempérance de l'autre. Enfin, à ces plébéiens
qui ont abaissé l'orgueil des barons et que les dé-
ceptions de la croisade ne chagrinent pas trop, les
trouvères présentent, aux premiers jours du XIIIe
siècle, le *Roman du Renart,* c'est-à-dire la plus in-
solente parodie de la société féodale; il se déve-

[1] V. LENIENT, *Satire en Fr. au moyen âge,* ch. IV et suiv.
— AUBERTIN, *Hist. de la langue et de la littér. franç. au
moyen âge,* t. II, ch. I.

loppe en branches nombreuses, et l'immense épopée, sans cesse remaniée et embellie, traverse l'âge de saint Louis et de saint Thomas, avec son cortége de bêtes spirituelles dont les masques laissent voir des figures humaines ; la foule applaudit aux sottises de *Noble,* le lion, de l'âne, l'*Archiprêtre ;* mais quelle joie quand *Renart* fait trébucher ces grands et saints personnages dans les piéges de sa fourberie et trompe gaiement le roi, le paladin, le prêtre, le pape et Dieu !

Il faut noter un fait intéressant. Cette satire est joyeuse et n'est point amère; c'est une comédie, et non un pamphlet. Elle a l'entrain, la bonhomie et parfois la finesse d'une véritable œuvre d'art. La forme, façonnée pour plaire au petit monde, est médiocre, mais les deux principaux moules de l'invention ironique, le conte et le poëme héroï-comique, sont trouvés. Malheureusement, les conditions sociales qui avaient inspiré cette satire ne devaient point durer, et la crise que les libertés civiles allaient subir nous frappa, de ce côté encore, d'impuissance.

Les Communes, si elles n'avaient eu que des ennemis, leurs évêques et leurs comtes, se seraient peut-être longtemps maintenues ; mais elles avaient un ami, le roi, dont elles avaient accru les forces

et dont elles inquiétaient l'autorité. Dès le commencement du XIVe siècle, elles déclinent et tombent l'une après l'autre ; les unes, comme Soissons et Amiens, conservent sous la main du roi une ombre d'indépendance ; les autres, comme Laon, perdent jusqu'à la tour de leur beffroi ([1]). L'unité du gouvernement et de la justice monarchiques s'impose à la France ; les hommes du roi, légistes, *chevaliers en droit,* sénéchaux, baillis, prévôts, représentent désormais dans les bonnes villes la loi, l'ordre, la police et le fisc. Il est vrai que le même bras s'appesantit en même temps sur les seigneurs et sur l'Église. L'importance du Tiers-État aux États généraux du XIVe siècle ne compensera point la perte des vieilles libertés. Aux plus tristes jours de la guerre anglaise, aux États de 1357, le roi étant prisonnier, la bourgeoisie et la ville de Paris, maîtres pour quelques jours du gouvernement général du pays, font signer au Dauphin une Ordonnance qui arrête les abus de la couronne et garantit les franchises civiles. Mais on n'édifie point un régime durable de liberté au sein même d'une guerre désastreuse ; la bourgeoisie succomba bientôt politiquement avec Étienne Marcel ; dès lors, elle roula

([1]) AUG. THIERRY, *Lettre* XVIIIe et XIXe.

toujours plus bas. A la suite de la tentative des Maillotins, en 1383, sous Charles VI, elle fut massacrée ou réduite par la terreur à Paris, à Rouen, à Reims, à Châlons, à Sens, à Orléans; en 1413, sous les Cabochiens, elle subit cette suprême humiliation de voir son rôle libéral repris brutalement par les écorcheurs et les bouchers. De longtemps il ne fut plus question ni de vie civile, ni de droit public.

IX

Ainsi, au siècle même de Dante et de Pétrarque, la France perdit à la fois les deux causes supérieures de toute vie morale : l'indépendance de la pensée et la liberté politique. Les âmes, découragées et attristées par les misères de la patrie, alanguies par l'éducation scolastique, laissèrent s'affaiblir les qualités généreuses du génie national : l'enthousiasme, la curiosité d'invention, le goût de l'héroïsme, le sentiment de la grâce, la vivacité, la sérénité et la gaieté. Toutes les sources baissèrent en même temps, et pour l'esprit français l'heure de la vieillesse vint à la place de la maturité. C'est un des phénomènes les plus douloureux de l'histoire que cette civilisation frappée en

pleine adolescence, au moment où elle s'apprêtait à donner ses plus beaux fruits.

Le secours des lettres antiques aurait peut-être arrêté la décadence en ramenant les intelligences, gâtées par la philosophie de l'École, vers les voies de la raison libre, ou en consolant les cœurs qu'affligeait la ruine de toutes choses par des maximes et des souvenirs très-nobles. C'était la Grèce, avec sa poésie aux images simples, sa sagesse tout humaine, sa logique et son sourire, qu'il fallait rendre à la France du XIV^e siècle. Malheureusement, il semble que, dans cette direction encore, nous retournons à la barbarie. La culture classique avait paru reprendre aux XII^e et XIII^e siècles. Le latin d'Abélard et d'Héloïse est remarquable. Cette femme supérieure lisait Sénèque, Lucain, Ovide. Les dominicains étudiaient le grec qui leur était nécessaire pour leurs missions du Levant. En 1255, leur général invitait ses frères à apprendre le grec, l'arabe et l'hébreu. Le dominicain Vincent de Beauvais tentait alors, dans son *Speculum majus,* le premier essai d'encyclopédie. Mais ces moines furent une singularité dans l'Église française qui proscrivait la langue d'Homère par crainte du schisme, comme elle se méfiait de l'arabe par crainte de l'islamisme. Quelques platoniciens du XIII^e siècle,

tels que Bernard de Chartres, avaient certainement lu plusieurs dialogues de Platon, peut-être même dans le texte. Mais ce fut tout. Aristote, sur l'œuvre duquel la scolastique s'acharna avec une telle ardeur, l'Aristote latin ou arabe n'inspira pas à notre moyen âge le désir de connaitre la langue originale de la *Métaphysique.* En 1395, à Lyon, un envoyé de l'empereur Manuel Paléologue ne put se faire entendre de personne. L'Université demeurait inaccessible à la langue grecque. Les hellénistes non dominicains de cette époque se comptent : Guillaume Fillastre, qui meurt en 1428, Grégoire Tifernas, qui enseigne publiquement à Paris en 1458. On est si loin de relever les humanités, que la langue latine elle-même, dont on possède les monuments presque dans l'état où ils nous sont parvenus, est de plus en plus négligée. Les romans du *cycle de Rome* ne témoignent d'aucun progrès dans la notion de l'antiquité. C'est dans les couvents surtout que les études latines dégénèrent. Un pédantisme ridicule envahit la rhétorique. Les traductions en français se multiplient, œuvre qui fait toujours plus d'honneur au traducteur qu'à ceux qui le lisent. L'Université ne se soucie plus de l'art d'écrire correctement en latin, et elle prépare ses bacheliers à la lecture de Cicéron,

par les grammaires d'Alexandre de Villedieu et d'Évrard de Béthune (¹).

Le mal était donc sans espérance, et les défauts que la discipline classique aurait contenus ou atténués, purent produire, dans la littérature et les arts de la France, des ravages très-rapides. Tel genre littéraire, l'épopée chevaleresque, disparaît ou se transforme de la façon la plus fâcheuse : tantôt de plats compilateurs abrègent les anciens poëmes ; tantôt ils les remanient et les développent outre mesure : une chanson ainsi retouchée peut grossir de trente mille vers, mais les vers sont médiocres (²). Enfin, la traduction en prose recouvre et travestit la moitié des Chansons de Geste et tous les romans de la Table-Ronde. C'est la bibliothèque de Don Quichotte qui commence.

C'est aussi l'âge de l'abstraction et des chimères poétiques. Le sens de la réalité, de la passion, de la vie, échappait naturellement aux poëtes contemporains des *quiddités*, des *entités*, des *suppositalités*, « monstrueux vocables » que Ramus dénoncera. Le scotisme littéraire rejette, comme de purs acci-

(¹) V. Le Clerc, *Discours,* passim.
(²) Ainsi, *Ogier le Danois, Huon de Bordeaux, Renaud de Montauban.* — V. Léon Gautier, *Épop. franç.,* t. I, liv. III, ch. I, II, III.

dents, Merlin, Roland et Charlemagne : les universaux seuls ont le droit de se mouvoir et de parler, sinon d'agir, dans les poëmes de l'âge nouveau. Les vices et les vertus, les espèces et les genres, les conceptions métaphysiques peuplaient déjà la première partie du *Roman de la Rose* (fin du XIII^e siècle). Jean de Meung y fait régner la quintessence des êtres spirituels et des choses de l'ordre physique avec les deux figures de *Raison* et de *Nature,* que des dissertations de trois mille vers n'embarrassent point, pour nous endoctriner *de omni re scibili.* La prédication morale, diffuse et subtile comme les disputes en Sorbonne, qui ne finit jamais et recommence toujours, envahit dès lors tout le domaine poétique. Elle entre, avec son cortége d'allégories, jusque dans le *Roman du Renart.* Le château de *Renart le Novel* est habité par six princesses : *Colère, Envie, Avarice, Paresse, Luxure* et *Gloutonnerie.* La nef qui porte *Renart* est composée de tous les vices, bordée de trahison et clouée de vilenie ; le drap gris, tissu d'hypocrisie et de paresse, qui enveloppe le navire, est taillé dans la robe des moines ([1]). C'est ainsi que, peu à peu, toute chose visible pâlit, se décolore et s'évanouit au fond du brouillard vague de l'abstraction.

([1]) LENIENT, *Sat. en France au moyen âge,* p. 144.

Il est bien remarquable que notre architecture ogivale ait souffert, dès le xive siècle, d'un mal tout pareil. « Le gothique se passionne pour la légèreté jusqu'à la folie. » La matière, de plus en plus raréfiée et abstraite, en quelque sorte, se replie, se creuse, exagère les hauteurs et les vides ; « les murs arrivent au dernier degré de maigreur » ; l'architecte se joue de ses piliers et de ses voûtes comme si ces masses de pierres n'étaient que des formules mathématiques ; la pesanteur et l'équilibre, la loi en un mot, ne comptent plus. Il s'agit d'élever dans la nue ce rêve ciselé, extravagant, flèches et tours qui chancellent et se fondent dans les vapeurs violettes du crépuscule, et de raffiner le détail, dont la richesse est excessive ; divisé, subdivisé, multiplié en triangles aigus qui pyramident en montant toujours, le détail fait disparaître non-seulement les lignes horizontales, mais toutes les grandes lignes. Ces syllogismes de pierres font penser à ceux de l'École : la raison manque aux prémisses, et le raisonnement vacille et s'affaisserait s'il n'était étayé par le sophisme voisin : ainsi maintenue contre tout équilibre, la cathédrale parait se soutenir sur ses contreforts ; mais chaque siècle en réparera la ruine incessante.

Cet art tourmenté et malade a tué les arts qui

formaient autrefois sa parure : la broderie de pierre, la gargouille, la fleur bizarre, la statuette réduite elle-même au rôle de broderie, ont remplacé la statuaire du XIIe et du XIIIe siècle ; la sculpture tombe dans l'imagerie ; il ne reste, pour ainsi dire, plus de place au dedans de l'église pour la grande peinture. « Le tailleur d'images est à la fois peintre et sculpteur. » La trivialité et le pathétique conspirent pour enlever à l'art toute noblesse ; les figures grotesques, invraisemblables, impudentes, se multiplient en même temps que les statues émaciées, les *Ecce Homo*, les *Dieux de pitié*, les *Christs de douleur*. Les madones deviennent vulgaires ; l'Enfant n'est plus que « le fils d'un bourgeois qu'on amuse » ; il tient une pomme, un oiseau, « un moulinet fait d'une grosse noix » (1). La peinture sur verre se corrompt de la même façon que le gothique, par la recherche du détail et l'ambition de l'effet. La miniature, la caricature qui égaie les manuscrits historiés, enfin la peinture profane qui s'essaie dans les châteaux, telles sont les parties les plus saines de l'art français au XIVe siècle (2). Tout le reste dépérit dans le mensonge, la laideur ou l'emphase.

(1) V. DIDRON, *Iconogr., chrét.*, p. 263.
(2) RENAN, *Discours sur l'état des beaux-arts au* XIVe *siècle.*

La beauté et l'expression, l'intérêt de la fiction, le goût délicat, la mesure et la logique des formes se retirent ainsi à la fois de la littérature et des arts du dessin. Une passion demeure cependant, sincère et violente, mais très-nuisible à l'art, la colère qui déborde des âmes aigries par l'oppression, par la misère croissante, la peste, la famine, puis l'horrible guerre anglaise, qui fait succéder le brigandage à l'invasion et à la défaite. Non-seulement la satire se soutient, mais elle ne sera jamais plus vivace. L'ironie, dans les fantaisies sculptées du gothique, atteint au plus haut degré de l'impudeur. Un souffle d'émeute court sur les ouvrages de la poésie populaire. La haine des foules s'exhale en chansons amères contre les grands et l'Église : la négation de la noblesse pénètre dans *Renart contrefaict*, en 1342 :

> Se gentis hom mais n'engendroit,
> Ne jamais louve ne portoit,
> Tout le monde vivroit en paix ([1]).

Jacques Bonhomme sort enfin de sa chaumière dévastée, tout noir de misère, et marche aux châteaux avec sa faux et sa torche :

> Bien avons contre un chevalier
> Trente ou quarante paysans;

([1]) V. Le Clerc, *Discours*, t. I, p. 259.

à la lueur des incendies, il proclame l'égalité des fils d'Adam :

> Nous sommes hommes comme ils sont (¹).

« Il n'est nulz gentis, dit-il encore, nulz homs n'est villains. »

Notion prématurée, entrevue entre deux convulsions de la souffrance publique, et qui traverse un instant l'esprit de nos pères, confondue dans le cortége des rêves lugubres et des idées extraordinaires qui se pressent de plus en plus vers la fin du siècle. La démence et l'épouvante continue sont assises sur le trône, avec Charles VI. Les costumes invraisemblables, absurdes, brodés de bêtes apocalyptiques et de notes de musique, les coiffures prodigieuses des femmes, recourbées en cornes, les chaussures des hommes, dont la pointe se redresse eu queue de scorpion, sont comme le symbole d'un interrègne de la raison française. La terreur du Jugement, l'appréhension de la mort reparaissent comme à la veille de l'an mil ; mais les cerveaux sont plus enfiévrés et plus troubles qu'alors : je ne sais quelle frénésie de la vie qui va s'échapper se mêle à la vision du dernier jour qui s'approche : la

(¹) V. LENIENT, *Sat. en Fr. au moyen âge*, p. 200.

France danse et fait des mascarades ; le fils ainé de Charles VI se tue à force de chanter et de « baler » jour et nuit. En ce temps-là, l'hiver, des bandes de loups parcourent Paris désert. Cependant, la ronde vertigineuse se reforme partout, dans les rues, dans les églises, enfin dans les cimetières. C'est la danse macabre, la dernière originalité du génie national, l'adieu funèbre que l'on fait à la civilisation. Mais il y a longtemps que la France a perdu la maîtrise intellectuelle en Occident, et la Renaissance, dont notre pays avait été le premier berceau, s'est depuis un siècle déjà réfugiée en Italie.

CHAPITRE II

Causes supérieures de la Renaissance en Italie.
1° La liberté intellectuelle.

La Renaissance en Italie n'a pas été seulement une rénovation de la littérature et des arts produite par le retour des esprits cultivés aux lettres antiques et par une éducation meilleure des artistes retrouvant à l'école de la Grèce le sens de la beauté ; elle fut l'ensemble même de la civilisation italienne, l'expression juste du génie et de la vie morale de l'Italie ; et, comme elle a tout pénétré dans ce pays, la poésie, les arts, la science, toutes les formes de l'invention, l'esprit public, la vie civile, la conscience religieuse, les mœurs, elle ne se peut expliquer que par les caractères les plus intimes de l'âme italienne, par ses habitudes les plus originales, par les faits les plus grands et les plus continus de son histoire morale, par les circonstances les plus graves de son histoire politique. Il s'agit

donc de déterminer toutes les causes d'une révolution intellectuelle, dont l'effet s'est manifesté dans toutes les œuvres et dans tous les actes du peuple qui a rendu à l'Europe la haute culture de la pensée ; mais comme ces causes sont très-différentes les unes des autres, et que les unes ont été lointaines et permanentes, les autres accidentelles et transitoires, il importe de les classer avec ordre, selon leur importance, et, pour ainsi dire, leur hiérarchie propre. Il faut donc rechercher, dans les conditions initiales de cette civilisation, les origines de son développement tout entier, et montrer ensuite quelles influences extérieures se sont ajoutées à la source première pour en élargir le courant. Or, ces causes profondes de la Renaissance, que l'Italie portait en elle-même, sont d'abord la liberté de l'esprit individuel et l'état social, puis la persistance de la tradition latine et la réminiscence constante de la Grèce, enfin la langue qui mûrit à l'heure opportune. Les affluents qui, tour à tour, ont versé leurs ondes dans le lit primitif, sont les civilisations étrangères dont les exemples ont hâté l'éducation de l'Italie, les Byzantins, les Arabes, les Normands, les Provençaux, la France.

I

C'est dans la péninsule que commence le mouvement intellectuel d'où sortit la scolastique. Au vie siècle, un Romain, Boëce, traduit en latin et commente plusieurs des ouvrages dialectiques d'Aristote et de Porphyre, et, par ses discussions contre Nestorius et Eutychès, fait entrer le raisonnement déductif dans la théologie [1]. A la fin du viiie siècle, Alcuin, qui séjourne deux fois à Rome, compose d'après Boëce sa dialectique, et fonde, par son *Livre des Sept Arts,* la discipline scientifique du moyen âge [2]. Raban Maur, son disciple, commente l'*Introduction* de Porphyre que l'on ne séparait pas de l'*Organon* d'Aristote. Paul Diacre et un certain nombre d'autres lettrés italiens avaient pareillement travaillé, autour de Charlemagne, à la restauration des études en Occident. Au xe siècle, un clerc de Novare écrit aux moines de Reichenau sur le débat relatif aux universaux et les théories contradictoires de Platon et d'Aristote [3].

[1] Tiraboschi, *Storia della Letterat. ital*, t. III, l. I, c. 4.
[2] Id., *ibid.*, l. III, c. 1.
[3] Cantu, *Hist. des Ital.*, ch. xc.

Enfin, l'Italie donne le jour à quelques-uns des plus grands docteurs de l'École, à Lanfranc de Pavie, à saint Anselme d'Aoste, à Pierre Lombard de Novare, à saint Thomas d'Aquin, à saint Bonaventure. Au XIII^e siècle, une foule d'autres maîtres moins illustres remplissent les chaires de Paris. En 1207, un Lombard occupe la dignité de chancelier de l'Université ; un autre Lombard, Didier, les dominicains Roland de Crémone, Romano de Rome, de la famille des Orsini, qui succède à saint Thomas dans son enseignement, le frère mineur Jean de Parme, les augustins Egidio Colonna (Gilles de Rome), Agostino Trionfo d'Ancône et Jacques de Viterbe, professent dans nos écoles la théologie et la dialectique ([1]). Le XIV^e siècle vit se perpétuer la même tradition ([2]). En même temps que les maîtres, les étudiants italiens passent les Alpes : Arnaud de Brescia assiste aux leçons d'Abélard ; Brunetto Latini amasse, au pied des chaires de Paris, les richesses de son *Trésor ;* Dante soutient contre quatorze adversaires, dans la Faculté de théologie, une thèse de *Quolibet ;* il se fait recevoir, selon Giovanni da Seravalle, « *baccalaureus in Universitate*

([1]) Hauréau, *Philos. scolast.*, t. II, p. 285. — Tiraboschi, *Storia*, t. IV, liv. II, c. 7.

([2]) Id., *ibid.*, t. V, liv. II, c. 1.

parisiensi » (¹). Il n'oubliera ni Siger, ni la rue du Fouarre, le *strepidulus Straminum vicus* où Pétrarque, après Dante et Cino da Pistoja, vient à son tour respirer l'atmosphère scolastique (²).

II

Cependant, la philosophie de l'École ne sera jamais en Italie qu'une science toute particulière, pratiquée surtout par les théologiens et les moines; elle ne sera point, comme en France, la philosophie nationale, et encore moins la méthode et la doctrine universelles, infaillibles, qui, après avoir discipliné toutes les parties de la science, subjugueront impérieusement l'esprit humain tout entier. C'est un fait bien curieux que cette émigration des docteurs italiens dans l'Université de Paris. Ils vont vers un foyer de connaissances unique dans le monde, et dont ils ne retrouvent l'image ni à Rome, ni à Bologne, ni à Padoue. Quelques-uns, tels que Pierre Lombard et Gilles de Rome, ne retourneront plus dans la péninsule : d'autres, tels

(¹) Boccace, *Vita di Dante*. — Pietro Fraticelli, *Stor. della Vita di Dante*, p. 177.

(²) *Apolog. contra Gall. calumn.*, p. 1051.

que saint Thomas, s'ils revoient leur patrie, y professeront, mais n'y fonderont pas d'École, au sens parisien de ce mot. Celui-ci promène, à la suite des papes, son enseignement de Rome à Orvieto, à Anagni, à Viterbe, à Pérouse ; il se fait rappeler à Paris pour deux années, revient à Rome, professe à Naples, reprend le chemin de la France et meurt en route dans un monastère obscur du diocèse de Terracine ([1]). Le pape Urbain IV l'avait chargé de traduire et de commenter les ouvrages d'Aristote. Il est évident, d'après quelques témoignages contemporains de cette entreprise, que la scolastique apportée de Paris par saint Thomas semblait à Rome une sorte de nouveauté. « Il exposa toute la philosophie morale et naturelle, écrit son familier Tolomeo de Lucques, *quodam singulari et novo modo tradendi.* » C'était aussi une curiosité. Le pape, selon Campano de Novare, aimait à réunir à sa table des philosophes, et, le repas fini, à les faire asseoir à ses pieds, à leur proposer des problèmes, à écouter leurs doctes disputes ([2]). Les traces philosophiques de Trionfo d'Ancône, que le roi Robert attira à Naples, et de Jacques de Viterbe,

([1]) 1274. Tiraboschi, *Storia*, t. IV, p. 126.
([2]) Id., *ibid.*, t. IV, p. 164, 165.

qui fut archevêque de Bénévent, sont des plus incertaines (¹). Ni saint Thomas ni ses élèves directs ne réussirent donc à transplanter l'esprit scolastique en Italie. Toutefois, une question fut retenue et débattue ardemment par les Italiens, l'averroïsme, la grande hérésie métaphysique du moyen âge, qui, à partir du XIVᵉ siècle, forma le fond des doctrines philosophiques et médicales de Padoue(²). Le *Jugement dernier* du Campo-Santo et le tableau de Traini, à Sainte-Catherine de Pise ; Taddeo Gaddi et Simone Memmi, à Santa-Maria Novella ; plus tard, Benozzo Gozzoli, dans le tableau qui est au Louvre, témoignent de la préoccupation plus religieuse encore que dialectique de leur temps. Averroès est non-seulement pour eux le commentateur infidèle d'Aristote, mais le père de toute impiété. Saint Thomas fait tomber sur lui un rayon de sa sagesse et le terrasse. C'est l'ennemi du Christ, l'apôtre d'un Évangile infernal, plutôt que le métaphysicien de l'*Intellect un et universel* qui inquiète l'Italie.

Le génie italien ne s'accommode pas en effet de la logique étudiée pour elle-même, et de ces spécu-

(¹) TIRABOSCHI. *Storia*, t. IV, p. 147, 148.
(²) RENAN, *Averroès*, p. 255 et suiv.

lations abstraites qui ont été chez nous la matière même de l'œuvre scolastique. Il ne répugne point au raisonnement *à priori,* mais il veut que ce raisonnement s'exerce sur une réalité très-concrète, sur quelque problème intéressant la vie morale ou politique de la société. Dans la fresque de Gaddi, les sept sciences profanes et les sept sciences sacrées sont rangées toutes aux pieds de saint Thomas, dans des niches semblables en dignité, à un rang égal, et aucune d'elles, ni la dialectique, représentée par Zénon, ni la théologie spéculative, que figure Pierre Lombard, ne mène le chœur de ses compagnes. Ici, la pensée est, bien moins que dans le reste de l'Occident, *ancilla theologiæ.* La tendance générale de la philosophie est laïque. Dante, le disciple de notre Université, est, en réalité, au commencement du xiv^e siècle, l'expression exacte de la scolastique italienne. Son *Convito,* écrit en langue vulgaire, donne la juste mesure de ce que la péninsule acceptait de l'École. Il n'y est question ni de l'Être pur, ni des universaux, de la matière ou de la forme, mais de toutes les vues relatives au bien de l'homme, à son bonheur, à ses mœurs, au régime de ses cités, à la grâce de la jeunesse, aux devoirs de l'âge mûr, aux vertus de la vieillesse. C'est une œuvre, non de logicien, mais de mora-

liste et de politique. Cette notion y revient sans cesse que la philosophie morale est la mère des autres sciences, la source de toute sagesse (¹) ; l'autorité de l'*Éthique* y domine, et non celle de la *Métaphysique*. C'est aussi une œuvre rationnelle, et Dante y affirme bien haut que l'usage de la raison fait toute la valeur des hommes et préside à leur félicité (²); mais il faut que la raison soit libre, maîtresse et non servante, telle que fut celle de Platon, d'Aristote, de Zénon et de Sénèque (³).

Ainsi, nous sommes en présence d'une philosophie d'instinct pratique et de méthode indépendante ; j'ajoute que, par le caractère de ses ouvrages, cette philosophie se rapproche intimement de la science dominante des universités italiennes, le droit. Le droit romain, que les rois goths ont conservé et dont les circonstances politiques ont maintenu l'emploi, est la grande originalité doctrinale de l'Italie au moyen âge. Paris représente, pour l'Europe entière, la dialectique; Bologne, la jurisprudence (⁴). Et cette science, formée de raison pure et d'expérience, qui concilie les intérêts mo-

(¹) Lib. II, 13, 15 ; III, 2.
(²) II, 8, 9 ; IV, 7.
(³) III, 14.
(⁴) TIRABOSCHI, *Storia,* t. III, p. 434.

biles avec les principes fixes du juste, s'élève, dans les écoles de la péninsule, à son plus haut degré de noblesse, par la gravité même des intérêts qu'elle s'efforce d'accorder, et qui touchent au gouvernement et à la paix du monde. Le Pape et l'Empereur, les relations et les limites du pouvoir spirituel et de la domination temporelle et féodale, la monarchie universelle et la liberté des cités, tel est l'objet supérieur sur lequel se concentre l'effort scientifique de l'Italie. A Paris, on dispute sur Aristote dont le texte original manque; à Bologne, à Rome, on commente les monuments authentiques du droit écrit; cette science, protégée par les empereurs et leurs vicaires, pratiquée par Innocent III, encouragée par les papes légistes d'Avignon, recherchée par des étudiants tels que saint Thomas de Cantorbéry, règne sur toutes les directions de l'esprit avec un empire semblable à celui de notre scolastique : elle attire de son côté les philosophes, et les maintient par sa méthode dans la voie rationnelle; son influence se prolonge, toujours égale, du traité de Dante sur la *Monarchie,* du *De Regimine Principum* de Gilles de Rome, de la Somme *De Potestate Ecclesiastica* de Trionfo d'Ancône, du *De Regimine Christiano* de Jacques de Viterbe, au livre de Savonarole

sur le *Gouvernement* et jusqu'au *Prince* de Machiavel (¹).

On ne s'étonnera donc point, avec Tiraboschi, du nombre extrêmement rare des philosophes de profession aux Universités de Bologne et de Padoue, dans le cours du xiiiᵉ siècle et au delà (²). C'est Accurse et ses fils, Jacopo d'Arena, Cino de Pistoie, Barthole et Baldo, qui illustrent alors les écoles. Au xivᵉ siècle, c'est toujours le droit qui fait, pour les Italiens, le fond d'une éducation libérale. A quatorze ans, Pétrarque commence à Montpellier son cours de Pandectes; il l'achève à Bologne, au pied de la chaire de Jean d'André, où s'assied quelquefois, cachée par un rideau, la fille savante du professeur, la belle Novella. Mais il est curieux d'observer à quel point l'un des Italiens qui fut, après Dante, le plus profondément imprégné de scolastique, Savonarole, a l'esprit libre dès qu'il sort de la logique pure. Ce dominicain, ce thomiste, a enseigné, à l'issue même de son noviciat, la philosophie péripatéticienne (³). Il a résumé fidèlement,

(¹) TIRABOSCHI, *Storia,* t. IV, p. 143, 147, 148.
(²) *Storia,* t. IV, p. 206, 207.
(³) ACQUARONE, *Vita di Frà Jeron. Savonar,* t. I, p. 30. *Gli pareva cosi di essere ricondotto alle controversie e dispute scolastiche, e cosi distolto dal fine cui aveva inteso monacandosi.*

en un manuel scolastique, la doctrine générale de l'École (¹). Et cependant, il échappe sans cesse à Aristote, dont il rejette la théorie de l'âme (²). « Certaines personnes, dit-il, sont tellement pliées au joug de l'antiquité et ont si bien asservi la liberté de leur intelligence, que non-seulement elles ne veulent rien affirmer de contraire aux vues des anciens, mais qu'elles n'osent rien avancer qui n'ait été dit par eux (³). » Son traité du *Gouvernement* commence par une paraphrase exacte de la *Politique* d'Aristote, dont il reproduit les jugements sur les formes diverses des sociétés, sur la tyrannie, ses caractères et ses misères, et dont il traduit les plus vives maximes (⁴). Mais, par une rapide évolution, il se dérobe à la ligne péripatéticienne de son modèle, et conclut par une théorie de la démocratie théocratique et la démonstration de ce

(¹) *Hieron. Savonar. Ferrari. Ordinis Prædicat. Universæ Philosophiæ Epitome. Ejusd. de Divisione, ordine atque usu omnium scientiarum, nec non de Poëtices ratione, Opusc. quadripartitum.* Witebergæ, MDXCVI.

(²) Pasq. Villari, *La Stor. di Geron. Savonar. e di suoi tempi*, t. I, cap. VI.

(³) *De Divisione*, lib. IV.

(⁴) Ainsi : « *Bene è detto che chi vive solitario, o che è Dio, o che è una bestia.* » — Comp. Aristote, *Politique*, I, ch. I.

paradis terrestre où il essaya d'enfermer Florence et sur le seuil duquel il mourut martyr (¹).

III

L'Italie n'a donc point souffert du mal intellectuel que les excès de la dialectique firent à l'esprit français. Quand le danger fut passé, dès la première heure de la Renaissance, elle jugea avec quelque ironie cette éducation despotique qui entravait si étroitement chez nous l'exercice de la raison. Pétrarque n'a point ménagé la scolastique. Il la dénonce partout où il la rencontre, dans « la ville disputeuse de Paris », *contentiosa Parisios*, et les bavardes argumentations de notre montagne latine (²), dans les écoles pseudo-aristotéliques de l'averroïsme italien, le charlatanisme des médecins, les pompes ridicules des examens universitaires(³). Il affirme

(¹) *E cosi in breve tempo si ridurrà la città a tanta religione, che sarà come un paradiso terrestre, e viverà in giubilo, e in canti e salmi. Trattato terzo*, cap. III.

(²) *Epist. de Reb. famil.*, I, 3. *Apolog. contra Gall. calumn.*, 847, 1051, 1080.

(³) *De sui ipsius et multor. ignorantia. Epistola ultima sine titulo. Invect. in med. Epist. senil.*, V, 4. *De remed. utriusque fortunæ, Dial.* XII.

qu'Aristote n'est pas la source de toute science (¹) et qu'aucune autorité n'est supérieure à la raison (²). Enfin, il répète que l'œuvre de l'éducation est d'apprendre non pas à disputer, mais à penser. « *Cura ut fias non ventosus disputator, sed realis artifex* », écrit-il à un jeune homme (³). Il accepte la dialectique comme une armure utile, une gymnastique de l'esprit. « Mais si on a raison de passer par là, on aurait tort de s'y arrêter. Il n'y a que le voyageur insensé auquel l'agrément de la route fait oublier le but qu'il s'était fixé (⁴). » Il revient enfin, au nom même d'Aristote, dont il a pénétré, dit-il, l'esprit véritable, à cette pensée familière aux sages antiques, que la science vaut surtout par le progrès intérieur de l'âme du savant, et qu'il faut étudier seulement pour devenir meilleur (⁵).

Un demi-siècle s'était à peine écoulé depuis la mort de ce Pétrarque que l'on a justement surnommé « le premier homme moderne » (⁶); les humanistes, dont il avait si ardemment encouragé

(¹) V. Mézières, *Pétrarque*, p. 362.
(²) Gustav Kœrting, *Petrarca's Leben und Werke*, p. 517.
(³) *Epist. senil.*, XIII, 5.
(⁴) *Epist. famil.*, I, 6.
(⁵) *Apol. contra Gall. calumn.*, p. 1051.
(⁶) Renan, *Averroès*, p. 260.

l'effort, regardèrent derrière eux et l'aperçurent dans un lointain extraordinaire; oublieux de tout ce qu'ils lui devaient, ils le raillèrent, et avec lui Dante et Boccace, ces fondateurs de la Renaissance, en qui l'on ne voyait plus que les hommes des temps gothiques; tant le génie italien, dans son libre élan vers la science, se montrait impatient de toute tradition. Un roman curieux de cette époque, le *Paradis des Alberti* ([1]), par Cino da Rinuccini, nous révèle le préjugé dédaigneux des lettrés qui se rient du *Trivium* et du *Quadrivium*, méprisent chacun des Sept Arts, la logique aussi bien que la musique et l'astrologie, ne s'intéressent qu'aux histoires de l'âge de Ninus, vénèrent Varron comme le plus grand des théologiens, et croient aux dieux païens plus dévotement qu'au Sauveur. Quant aux vieux poëtes de l'Italie, aux écrivains de langue vulgaire, qu'ont-ils laissé, selon le jugement des nouveaux docteurs? Des contes de nourrices. Certes, Pétrarque avait bien de l'esprit et l'âme très-libérale, mais il était jaloux de sa propre gloire, et se fût affligé d'être ainsi relégué parmi les scolastiques, lui qui aima si peu la scolastique et

([1]) *Il Paradiso degli Alberti, Romanzo di Giovanni da Prato.* Bologna, Romagnoli, 1867.

tenta d'en effacer la trace assez légère de l'éducation de ses contemporains.

IV

Cette liberté, qui demeure intacte dans la vie intellectuelle des Italiens, tient d'ailleurs aux fibres secrètes de la conscience religieuse. Nous touchons, sur ce point, à un trait singulier de leur histoire morale. La façon dont ils entendent le christianisme et l'Église est le signe caractéristique de leur génie.

Dans l'immense famille chrétienne, ils forment, au moyen âge, un groupe original auquel ne ressemble aucune nation. Ils n'ont ni la foi pharisaïque des Byzantins, ni le fanatisme des Espagnols, ni le dogmatisme sévère des Allemands et des Français. La métaphysique subtile, la théologie raffinée, la discipline excessive, l'extrême scrupule de la dévotion, la casuistique inquiète, toutes ces chaînes qui pèsent sur le fidèle et le rendent immobile dans la pénitence ou dans le rêve, ils ne les ont point supportées. Comparez saint François à saint Dominique, sainte Catherine à saint Ignace, Savonarole à Calvin ou à Jansénius. L'*ultramontain,* qui voit l'Église de très-loin, ne distingue en

elle que le dogme, qui est immuable et inflexible. Il vit dans la contemplation d'une doctrine abstraite qu'il sait éternelle comme la vérité géométrique, et dans l'attente d'un jugement qu'il redoute, car il n'entend pas d'assez près la voix humaine du vicaire de Dieu, de celui qui lie et qui délie. L'angoisse de la vie future, de la région mystérieuse dont parle Hamlet, d'où pas un voyageur n'est revenu, le tourmente. Mais le jour où sa pensée, à force de creuser les replis du dogme, touche à l'incertitude, le jour surtout où le prêtre lui paraît un ministre indigne de la loi divine, il se révolte et se sépare ; il sort de la vieille Église, mais il s'empresse d'en fonder une nouvelle, car l'habitude de la foi aveugle ne l'a point préparé à la pensée libre, et, dans le cercle indéfiniment élargi du christianisme, qu'il n'ose point franchir, il établit un schisme ou une hérésie.

Tout autre est l'Italien. Pour lui, l'Église universelle est aussi l'Église d'Italie, et l'édifice où s'abrite la chrétienté est en partie son œuvre. Sur la chaire de saint Pierre, dans le Sacré-Collége, dans les grands instituts du monachisme, il se reconnaît lui-même ; il sait quelles passions terrestres président au gouvernement des âmes et quels intérêts mobiles s'agitent sous le voile du sanctuaire.

Il est bien moins frappé de l'autorité et de la fixité de la doctrine que des vertus ou des faiblesses de ceux qui l'enseignent. Comme il s'est convaincu que toutes les fragilités humaines ont accès dans la maison de Dieu, il y entre lui-même sans terreur et touche familièrement à l'arche sainte, sans craindre d'être foudroyé. Jamais peuple n'a plus librement façonné à sa propre image le dogme et la discipline catholiques, et nulle part l'Église de Rome ne s'est montrée plus indulgente à l'interprétation libre des consciences. Encore aujourd'hui, ils ne retiennent de la croyance et surtout de la pratique religieuse que les parties qui leur agréent, et font fléchir dans le sens du paganisme intime ou du mysticisme attendri la règle canonique de la foi. C'est pourquoi, dans les temps qui nous occupent, ils ne furent jamais tentés de rejeter comme un manteau trop lourd la religion traditionnelle. L'Italie n'a pas connu de grandes hérésies nationales; on ne vit en elle aucun soulèvement des âmes qui ressemblât aux profonds mouvements populaires provoqués par Valdo, Wicleff, Jean Huss ou Luther. Les deux Florentins que Dante aperçoit dans le cercle des hérésiarques [1],

[1] *Inf.* X. — PERRENS, *Hist. de Flor.*, t. I, l. II, ch. 3.

Farinata et Cavalcanti, ne sont que des incrédules. Quelques sectes obscures paraissent, aux environs de l'an mil, çà et là dans la campagne de Padoue, à Ravenne, à Asti (¹). Plus tard, l'hérésie se glisse de tous les points de l'Europe dans la péninsule : les Cathares, les Vaudois, les Patarins remplissent de leurs missionnaires la Lombardie et la Toscane; à la fin du XIIe siècle, les Manichéens s'avancent jusqu'à Orvieto. Les *Fraticelli,* qui procèdent de saint François, forment encore, aux XIIIe et XIVe siècles, une communion isolée. Aucune de ces doctrines singulières, fondées sur une métaphysique tout orientale, ou le renoncement absolu aux biens de la terre et à la joie, ne pouvait être populaire parmi les Italiens. Tandis que l'Inquisition, dans le Languedoc, à Marseille, à Cologne, en Allemagne, à Londres, multiplie les procès pour simple cause de foi, et, cent ans après la croisade de l'Albigeois, brûle des misérables pour avoir salué, pour avoir *vu* seulement — *vidisse* — des hérétiques, avoir lu ou gardé un livre mauvais, ou même *mal pensé* de la religion, — *quod de religione male sentirent* (²), — en Italie, elle allume

(¹) Cantu, *Hist. des Ital.*, t. V, ch. 89.
(²) V. Le Clerc, *Discours,* t. I, p. 106, 118. — Hauréau, *Bernard Délicieux et l'Inquisition albigeoise.*

ses bûchers pour Dolcino de Novare et François de Pistoja, qui ont prêché l'abolition de la propriété individuelle ; elle brûle à Florence, en 1327, le poëte Cecco d'Ascoli, pour astrologie et nécromancie (¹); en 1452, à Bologne, le prêtre Nicolas de Vérone, condamné pour sorcellerie, est enlevé par la foule et sauvé au pied même du bûcher. Le saint Office fut plus heureux avec Savonarole. On sait que ce grand chrétien fut la victime, non point de ses doctrines religieuses, mais de ses entreprises politiques ; il tomba avec le parti démagogique et monacal dont il avait imposé le joug à Florence ; il paya de sa vie, sous un pape sceptique, trois siècles de satires et de libre critique sur la papauté (²).

Celle-ci, en effet, n'avait guère été ménagée par les Italiens, et le père commun de la chrétienté avait étonnamment pâti de la franchise de ses enfants les plus chers. Dante n'avait pas craint d'enfermer le pape Anastase dans les sépulcres ardents des hérésiarques, et de réserver, au cercle de la simonie, une place pour Boniface VIII, dans le

(¹) Villani, X, 39.

(²) V. Burckhardt, *Die Cultur der Renaissance in Italien*. 2ᵉ édit., p. 371. — Villari, *Girol. Savonarola*, t. II, cap. xi.

puits où il enfonçait d'abord Nicolas III (¹). En plein Paradis, il avait prêté à saint Pierre lui-même ces paroles gibelines : « Celui qui, sur la terre, usurpe mon siège, mon siège vacant devant le Fils de Dieu, a fait de mon tombeau un cloaque de sang et de pourriture ! » Et Pétrarque, reprenant cette vive image, compare la cité papale d'Avignon « à un égout où viendraient se réunir toutes les ordures de l'univers (²) ». « On y méprise Dieu, dit-il, on y adore l'argent, on y foule aux pieds les lois divines et humaines, on s'y moque des gens de bien (³). » Ici, Judas, avec ses trente deniers, serait le bienvenu, et le Christ pauvre serait repoussé. Les Italiens, qui tourmentent si cruellement le pape dans Rome, ne peuvent se consoler de l'exil de la papauté sur les bords du Rhône. Invectives violentes, objurgations, prières, légendes malicieuses, pendant soixante-dix ans ils n'épargnent rien pour ramener le pontife dans la ville Éternelle. « Vous avez élu un âne », dit un cardinal à l'issue du conclave qui vient de nommer Benoit XII ; et Villani est trop heureux de rapporter le propos (⁴). « C'é-

(¹) *Inf.* XIX.
(²) *Epist. famil.*, XII, 2.
(³) *Epist. sine titulo*, IX.
(⁴) Lib. X, c. 21.

tait un grand mangeur et un buveur d'élite, *potator egregius* », écrit sur le même pape Galvaneo della Fiamma (¹). L'Italie invente alors le proverbe *Bibere papaliter*. La vieille satire gauloise sur le clergé, les médisances de Boccace sur les moines ne sont que jeux d'enfants auprès de cette ironie qui flagelle audacieusement la face du Saint-Père. Le franciscain Jacopone de Todi fait retentir l'Italie entière d'une chanson terrible contre Boniface VIII. « O pape Boniface ! tu as joué beaucoup au jeu de ce monde ; je ne pense pas que tu en sortes content. — Comme la salamandre vit dans le feu, ainsi dans le scandale tu trouves ta joie et ton plaisir. » Boniface le jeta dans un cachot du fond duquel l'indomptable moine lança un jour au pontife qui se penchait vers les barreaux une prophétie de défi. Catherine de Sienne, la fiancée du Christ, sollicite Grégoire XI de quitter Avignon ; tantôt elle l'appelle tendrement « mon doux Grégoire », « mon doux père », « mon grand-père », — le pape avait trente-six ans ; — tantôt elle le rudoie, lui ordonne d'avoir le courage viril, lui fait honte de sa lâcheté, lui rappelle la parole divine : « Qu'il faut qu'un homme meure pour le salut du peuple. »

(¹) MURATORI, *Scriptor.*, XII, col. 1009.

Bientôt commence le schisme d'Occident, et cette femme extraordinaire, à la vue du péril, crie tout haut le mot de réformation; elle enjoint à Urbain VI de se réformer lui-même le premier, puis ses cardinaux, qui « remplissent le jardin de l'Église de fleurs empoisonnées »; elle dénonce les scandales de la cour pontificale aussi hardiment que Pétrarque. Un jour qu'elle envoie au pape des oranges confites, elle lui conseille de s'adoucir pareillement « par le miel et le sucre de la charité ». Jusqu'à la fin de sa vie, elle gourmandera le Saint-Siége, et ce fut le malheur de l'Église de ne lui avoir point obéi [1].

Jacopone mourut dans son couvent, la nuit de Noël, au chant du *Gloria in excelsis,* et fut béatifié [2]. Catherine de Sienne mourut à Rome et fut canonisée. L'Église consacra en ces deux mémoires la tradition d'amour et de liberté qui est, au moyen âge, l'âme du christianisme italien.

V

Saint François d'Assise et sa descendance apostolique, qui dominent dans cette tradition, re-

[1] *Lettere,* passim.
[2] V. OZANAM, *Poëtes franciscains,* C. IV.

présentent bien la conscience religieuse de l'Italie. Si l'ordre des franciscains a eu, dans la péninsule, une étonnante popularité, s'il a, pour ainsi dire, formé une Église dans l'Église, c'est qu'il répondait aux aspirations profondes de tout un peuple. Échapper à la prise étroite de l'autorité sacerdotale ; aller droit à Dieu et converser familièrement avec lui, face à face; goûter librement, avec plus de tendresse que de terreur, les choses éternelles et s'endormir dans une paix enfantine sur le cœur du Christ, telle fut l'œuvre de saint François. Il sut accomplir ce miracle, plus singulier que la conversion du loup très-féroce de Gubbio, de revenir, sans schisme, à la simplicité de l'âge évangélique, et, dans l'enceinte même de l'Église romaine, de permettre au fidèle d'être, sans hérésie, son propre prêtre et l'artisan de sa foi. La révélation du pénitent d'Assise est fondée sur cette doctrine, conforme au christianisme originel, qu'aux yeux de Dieu toutes créatures sont égales, qu'il n'y a point de hiérarchie dans l'ordre des âmes, et que, ainsi qu'il est écrit dans les *Fioretti* [1], « toutes vertus et tous biens sont de Dieu et non de la créature; nulle personne ne doit

[1] VIII.

se glorifier en sa présence ; mais si quelqu'un se glorifie, qu'il se glorifie dans le Seigneur. » Y a-t-il un culte meilleur que l'élan spontané de l'âme vers Dieu, et le dialogue intime qui s'échange entre le père et ses enfants? « Saint François était une fois, au commencement de son ordre, avec frère Léon, dans un couvent où ils n'avaient pas de livres pour dire l'office divin. Quand vint l'heure de matines, saint François dit à saint Léon : « Mon bien-aimé, nous n'avons pas de bréviaire avec lequel nous puissions dire matines ; mais, afin d'employer le temps à louer Dieu, je parlerai et tu me répondras comme je t'enseignerai ([1]). »

S'il eut l'esprit libre, c'est que l'amour possédait son cœur. Ses poésies, comme sa vie, ne sont qu'un chant d'amour :

In foco l'amor mi mise;

il est dans la fournaise, il se meurt de douceur. A force d'amour, il chancelle comme un homme ivre, il rêve comme un fou ([2]). Jésus lui a volé son cœur : « O doux Jésus ! dans tes embrassements

([1]) *Fioretti,* VII.

([2]) Poëme attribué à saint François par saint Bernardin de Sienne. *Op.*, t. IV. *Serm.* 4.

donne-moi la mort, mon amour. » « Mon cœur se fond, ô amour, amour, flamme de l'amour (¹) ! » Il ne fait plus qu'un avec le Sauveur, dont les stigmates sont marqués sur ses mains et sur ses pieds ; comme lui, il a ses témoins, ses apôtres qui vont porter dans toute l'Italie et jusqu'au bout du monde la bonne nouvelle d'Assise. « Le Christ, disent les franciscains, n'a rien fait que François n'ait fait, et François a fait plus que le Christ (²). » Les âmes italiennes, auxquelles il a ouvert un champ infini de mysticisme, attendent sans angoisse, à l'ombre même de l'Église, la rénovation de l'Église.

L'espérance d'une troisième loi religieuse, la loi de l'Esprit et de l'Amour, qui devait remplacer la loi du Père et celle du Fils, ou du Verbe, charma les songes du XIIIᵉ siècle italien. La famille spirituelle de saint François parlait de tous côtés d'un Évangile nouveau, l'*Évangile éternel*, dont un prophète, un moine cistercien, l'abbé Joachim de Flore, avait, disait-on, reçu en Calabre la révélation, à la fin du XIIᵉ siècle. Cette doctrine mysté-

(¹) V. J. GÖRRES. *Der Heilige Franciskus von Assisi, ein Troubadour.* Strasbourg, 1826.

(²) V. LE CLERC, *Discours,* t. I, p. 117.

rieuse, complaisamment tirée des ouvrages de Joachim, adoptée par le général des Mineurs Jean de Parme, reçut sa formule définitive dans l'*Introduction* de Gérard de Borgo San Donnino, en 1254. Les temps semblaient très-proches. L'Église du Christ, l'ordre clérical, le Saint-Siége de Rome devaient tomber en 1260 ([1]); la pure vie contemplative, le règne des moines, l'ère du Saint-Esprit commençaient alors. Des trois âges religieux de l'humanité, « le premier a été le temps de l'esclavage, le second le temps de la servitude filiale, le troisième sera le temps de la liberté... Le premier portait des orties, le second des roses, le troisième portera des lis. » La religion franciscaine, à laquelle Joachim n'avait guère songé, semblait sur le point de remplacer la religion chrétienne. L'Université de Paris s'émut, Rome condamna la doctrine nouvelle, mais ne frappa de persécution que Gérard et un autre moine. Jean de Parme, déchu, se retira dans la solitude, fidèle jusqu'à la fin à l'*Évangile éternel*, ou plutôt aux espérances généreuses dont

([1]) Vers le même temps, se place une tentative de schisme entreprise au sein de l'Église de Sicile par Frédéric II et Pierre des Vignes ; cette idée, après la chute de la maison de Souabe, reparaît en France sous Philippe le Bel. (Huillard Breholles, *Vie et correspond. de Pierre de la Vigne.*)

s'était enchantée l'Italie de saint François. Les papes lui pardonnèrent, et il faillit devenir cardinal longtemps après 1260. L'Église le mit à côté de Jacopone, au rang des Bienheureux. Et Dante plaça dans son *Paradis* le « prophète Joachim » :

> Il calavrese abate Giovacchino,
> Di spirito profetico dotato (¹).

La prédication de l'*Évangile éternel* se perpétua longtemps sous bien des formes, au milieu de ce peuple que son génie portait à vivifier la foi religieuse par la passion de la liberté (²).

VI

Il semble qu'il n'y ait plus qu'un pas à faire pour entrer dans l'état de raison pure et s'affranchir, sans déchirement ni révolte, des derniers liens du christianisme. Le peuple italien, dont l'Église gênait si peu la conscience, et que l'hérésie formelle n'a jamais séduit, ne devait point accomplir cette évolution décisive; mais de très-bonne heure, en

(¹) *Parad.*, XII, 140.
(²) V. sur l'*Évang. étern.* l'étude savante de M. RENAN, *Revue des Deux-Mondes*, 15 juillet 1866.

Italie, un grand nombre de personnes, plus lettrées que la foule, passèrent de la libre religion à la pensée libre. Au XIIe siècle, elles forment déjà un groupe considérable, qui grossira incessamment jusqu'au plein jour de la Renaissance, et dont les représentants ne se déguiseront plus vers la fin du XVe siècle et au temps de Léon X. Il n'est pas facile de déterminer la mesure des croyances positives qui demeurent en eux, à quel degré du déisme ils se sont arrêtés, s'ils vont jusqu'au scepticisme absolu. Une seule chose est certaine, c'est que, simples indifférents ou incrédules par théorie, ils ont repris possession de cette indépendance parfaite de l'esprit qui caractérisa les anciens, tout au moins dans le sein des écoles philosophiques. *Sapientum templa serena*. En réalité, c'est Épicure et Lucrèce qui sont leurs maîtres de sagesse. Car la comparaison des religions entre elles est le point de départ de leur indifférence en matière religieuse. Ils ont lu le singulier traité *De Variis Religionibus* du voyageur florentin Ricoldo de Monte-Croce[1]. Ils se préoccupent du livre *De Tribus Impostoribus,* ce Testament d'impiété que personne n'a jamais vu, et dont on

[1] Mansi, *ap.* Fabr. Bibl. *mediæ et inf. latin.*, t. VI, p. 91.

recherchera vainement l'auteur, depuis Averroès et Frédéric II, jusqu'à Giordano Bruno et Spinosa(¹). C'est pour eux que Boccace écrit le conte des *Trois anneaux* (²). Villani veut reconnaitre leurs traces dans les troubles civils de Florence, qui fut brûlée, dit-il, en 1115 et 1117, pour leurs impiétés(³). Il les désigne comme une secte libertine. Les principales villes de Toscane et de Pouille renfermaient une société secrète de pythagoriciens auxquels Arnauld de Villeneuve fut affilié (⁴). C'est vers le milieu du XIII^e siècle, à la cour grecque et arabe de Frédéric II, dans les villes de Palerme, de Lucera, de Foggia, de Salerne, de Capoue que s'est achevée l'initiation de ces épicuriens et de ces rationalistes. Là, l'islamisme, le schisme grec, le judaïsme vivaient en bonne intelligence; les astrologues de Bagdad rencontraient les poëtes et les musiciens de Sicile; les mathématiciens arabes et les docteurs juifs échangeaient leurs idées. La civilisation libérale des âges modernes venait ainsi à l'Italie toute

(¹) RENAN, *Averroès*, p. 235.
(²) *Decamer.*, I, 3. *Cento Novelle antiche*, 72.
(³) IV, 29. « *Non senza cagione e giudizio di Dio, però che la Città era in que' tempi molto corrotta di heresia, e intra le altre era della setta delli Epicurj...* »
(⁴) BRUCKER, *Hist. crit.*, t. III, lib. II.

pénétrée de la grâce sensuelle de l'Orient. Manfred demeura fidèle à l'esprit des Hohenstaufen. « Sa vie, dit Villani, fut d'un épicurien; il ne croyait ni en Dieu, ni aux saints, mais seulement aux plaisirs de la chair (¹). » La société gibeline, ainsi façonnée par ses princes les plus brillants, lutta souvent contre l'Église et le Saint-Siége par la négation ou l'incrédulité. Frédéric II et son chancelier Pierre des Vignes, le cardinal Ubaldini, Cavalcante Cavalcanti, Farinata degli Uberti figurent dans l'*Enfer* de Dante (²). N'ont-ils pas suivi Épicure et les épicuriens « qui font mourir l'âme avec le corps? » La question de l'immortalité était dès lors au premier rang des incertitudes philosophiques de l'Italie. «Farinata, dit Benvenuto d'Imola (³), était chef des gibelins et croyait, comme Épicure, que le paradis ne doit être cherché qu'en ce monde. Cavalcante avait pour principe : *Unus est interitus hominis et jumentorum.*» Tous ces hommes, selon le même écrivain, étaient de condition noble et riches, *huomini magnifici*. Dante, dont ils sont les alliés politiques, reconnait en eux plusieurs des âmes les plus

(¹) Lib. VI, 46. « *La sua vita era epicurea, non credendo quasi in Dio ne santi, se non a diletto corporale.* »

(²) Cant. X, XIII.

(³) *Comment. ad. Infern.*, X.

hautes de son siècle : tel ce Farinata, « ce magnanime », qui, tout droit dans son tombeau de feu, « semble avoir l'enfer en grand mépris » (¹). Quelques-uns de ces libres penseurs, surveillés par l'Église, calomniés par les guelfes et les moines mendiants, objet des méfiances populaires, se sont-ils avancés jusqu'à l'athéisme? Les « bonnes gens » dont parle Boccace jugeaient-ils bien Guido Cavalcanti lorsque, le voyant passer tout rêveur dans les rues de Florence, il cherche, disaient-ils, des raisons pour prouver qu'il n'y a pas de Dieu (²)? L'accusation d'athéisme est peut-être celle que les hommes superficiels ou passionnés lancent le plus facilement à leurs adversaires. Elle ne se peut établir rigoureusement, mais quel moyen y a-t-il de la repousser d'une façon décisive? Au moins est-il certain que les cas d'incrédulité absolue ont été rares en Italie jusqu'à la fin du xv^e siècle(³). La négation extrême est peu favorable à la marche de l'esprit

(¹) *Inf.*, X, 36.
(²) *E per ciò che egli alquanto tenea della opinione degli Epicùri, si diceva tra la gente volgare che queste sue speculazioni eran solo in cercare se trovar si potesse che Iddio non fosse. Decamer*, VI, 9.
(³) Pasq. Villari, *Niccolo Machiavelli e i suoi tempi*, t. I, p. 234.

humain qu'elle arrête à l'entrée de ses principales avenues. Ce qui importe à la civilisation, c'est que le domaine auquel a droit la raison lui soit remis tout entier et ne lui soit plus disputé. Il faut aussi que la raison s'empare magistralement de son bien et soit prête à le défendre sur tous les points où il serait attaqué. L'Italie du xiiie siècle fit cette reconnaissance de la sphère rationnelle que Descartes recommencera plus tard pour la France. Grégoire IX a écrit sur Frédéric II un jugement très-grave. « Il dit qu'on ne doit absolument croire qu'à ce qui est prouvé par la loi des choses et par la raison naturelle ([1]). » Sur cette maxime fondamentale de tout l'ordre scientifique, les grands esprits de la Renaissance, chrétiens ou sceptiques, se trouveront d'accord ([2]). L'esprit humain a repris possession du sens critique; l'esprit italien, que la philosophie n'a point déformé, que ni la foi ni l'Église n'ont asservi, sera tout à l'heure le guide intellectuel de l'Occident.

([1]) *Gregor. IX. Epist.* ap. LABBE, *Concil.*, t. XIII, col. 1157.
([2]) V. les déclarations de Galilée dans le dossier du procès publié par M. DOMENICO BERTI. (*Il processo originale di Galileo Galilei*. Roma, 1876.)

CHAPITRE III

Causes supérieures de la Renaissance en Italie.
2° L'état social.

L'état social de l'Italie, entre le XII^e et le XVI^e siècle, a merveilleusement aidé au développement de la Renaissance. La vie publique fut, dans la péninsule, la première œuvre d'art que produisit le génie national. Tout aussitôt elle fut, pour l'esprit italien, la cause des plus grands bienfaits. C'est peut-être ici le point le plus curieux de l'étude que nous poursuivons. L'expérience générale de l'histoire semble tour à tour confirmée et déconcertée par la marche de la civilisation italienne. Un souffle très-libéral vivifie cette société, et cependant les libertés dont elle vit ne répondent souvent plus à la notion que les modernes se forment de la liberté. Le règne de la loi, la garantie scrupuleuse des droits du citoyen, l'intégrité inviolable de la constitution, le gouvernement soumis à des règles fixes et sur-

veillé par l'opinion, à quel moment et dans quelle cité l'Italie a-t-elle possédé à la fois toutes ces conditions d'un régime véritablement libre? Si l'état communal et municipal avait duré, le rapport de la civilisation avec la vie publique paraîtrait facile à expliquer. Mais le passage de la Commune libre à la tyrannie est, à partir du XIV^e siècle, le fait capital dans l'histoire politique de la Renaissance. Celle-ci n'a été ni guelfe, ni gibeline, ni patricienne, ni démocratique : elle s'est accommodée à tous les milieux; nous la trouvons à Milan, au temps des Sforza, comme à la cour de Ferrare, comme à Venise; elle visite Rome sous Alexandre VI comme sous Nicolas V, et donne au terrible Jules II Raphaël et Michel-Ange. Mais c'est dans Florence qu'elle est le mieux chez elle, au temps des troubles civils, sous la république, comme à l'époque du principat, sous les Médicis. Il faut donc chercher, sous la diversité des formes politiques, le principe de vie qui y était renfermé, et dont s'est nourrie la Renaissance.

I

Le moyen âge avait fondé, sur les débris de l'ancien monde, une société très-solide, dont l'organi-

sation, à la fois simple et savante, fut, durant quelques siècles, le salut de l'Occident si profondément troublé par les invasions. Le régime féodal, la prédominance temporelle de l'Empereur germanique, la suzeraineté spirituelle du Saint-Siége, avaient enfermé les peuples dans une hiérarchie rigoureuse qui imposa l'ordre à la confusion barbare. A tous les degrés de l'immense pyramide, unis entre eux par une force invincible, règne la loi fondamentale de la société nouvelle : l'individu n'est qu'une partie dans un ensemble. L'isolement lui serait funeste s'il lui était possible. Car il ne vaut que par la cohésion du groupe auquel il appartient, et ce groupe ne subsiste que par sa subordination à des maitres qui, eux-mêmes, se rattachent à un groupe supérieur. Ainsi, d'étage en étage, se maintient l'unité du monument féodal et catholique : royaumes, duchés, comtés, baronnies, évêchés, chapitres, ordres religieux, universités, corporations, obscure multitude des serfs, sur chaque assise la personne humaine est enchaînée et protégée par le devoir de fidélité, par l'obéissance parfaite, par la communauté des intérêts et des sacrifices. L'individu qui tente de rompre ses liens, le baron qui se révolte, le tribun qui s'agite pour la liberté, le docteur incrédule, le moine hérétique,

le *Jacque* ou le *Fraticelle* sont brisés. C'est une des grandes conceptions de l'esprit humain. Dante, dans son traité *De la Monarchie*, en a gardé l'éblouissement. Il est vrai que, du sommet même de l'édifice où se tiennent en présence l'un de l'autre le Pape et l'Empereur, partiront les premières secousses qui ébranleront jusqu'à sa base la prodigieuse construction. La chrétienté chancellera le jour où l'Église, bien moins par dessein d'ambition que par la nécessité de sa fonction féodale et temporelle, étendra la main sur le gouvernement politique de l'humanité.

Cependant, l'âme humaine souffre du régime qui pèse sur la vie privée comme sur la vie publique. Le ressort de la personnalité s'est affaibli; la volonté, l'action, l'énergie de l'esprit, la recherche indépendante, la curiosité de l'invention, l'autonomie morale, en un mot, telle que les anciens l'avaient connue, le moyen âge l'a perdue. On vient de voir comment, dans une échappée ouverte sur la liberté, la France avait commencé à sortir de ce long sommeil, et pourquoi son effort avait été vain. L'Italie fut plus heureuse. Montrons dans quelle mesure l'œuvre sociale qu'elle sut accomplir a contribué à sa fortune.

II

Il s'agissait, pour elle, de rejeter ou d'alléger un triple joug : la féodalité, le Saint-Empire, l'Église. Ces trois puissances détruites, ou écartées, ou affaiblies, l'État moderne — *res publica*, — était créé.

Une logique singulière préside à cette entreprise. L'Italie se dérobe d'abord à l'étreinte la plus immédiate, la féodalité, non par des tentatives individuelles ou révolutionnaires pareilles à celle de Rienzi, mais en opposant à l'association féodale l'association de la Commune. Car la nécessité sociale, qui avait étendu sur l'Europe le même régime, subsistait toujours ; le contrat de *sauvement*, la protection accordée en échange de la fidélité [1], n'avait pas cessé d'être, pour l'Italie du XIᵉ siècle, la condition du salut public. Le contrat demeura donc, mais la puissance avec laquelle il était tacitement conclu, au lieu d'être le seigneur, fut la cité. L'esprit de cité était, depuis les temps les plus reculés, un caractère essentiel des peuples italiens, au centre et au nord de la péninsule [2]. Les mu-

[1] FUSTEL DE COULANGES, *Orig. du régime féod.* (*Revue des Deux-Mondes.* 1ᵉʳ août 1874.)

[2] CESARE BALBO, *Della fusione delle schiatte in Itàlia.*

nicipes indépendants, confédérés pour la guerre, avaient jadis résisté, avec une rare vigueur, à la conquête romaine. Rome les subjugua, mais n'en supprima point les institutions fondamentales, car l'association était elle-même un trait propre au génie romain. Sous Numa et les rois, sous la république, sous l'empire de la loi des Douze Tables comme du droit ultérieur, la corporation d'artisans est reconnue, encouragée, protégée, elle se régit et possède en toute propriété[1]. Les colléges nommaient leurs prieurs et leurs syndics. Alexandre Sévère leur accorde le droit de désigner leurs défenseurs et de juger leurs causes particulières [2]. Saint Grégoire, à la fin du VIe siècle, mentionne les *Arts* de Naples, qui se régissent *juxta priscam consuetudinem* [3]. Au VIIIe siècle, nous trouvons l'association des pêcheurs de Ravenne [4]. On touche à la pierre angulaire de la Commune italienne. Le groupement de ces corporations forme la cité. L'individu qui entre dans la société est de sang

[1] PLUTARQUE, *Vie de Numa*. — MOMMSEN, *De collegiis et sodaliciis Roman*. — FUSTEL DE COULANGES, *La Cité antique*. — *Corpus Juris* (1756), t. I, p. 926.
[2] LAMPRIDIUS, *in Alex. Sever*.
[3] Lib. X, cap. 26.
[4] BONAINI, *Archiv. delle provinc. d'Emilia*.

italien; il appartient à la race conquise, il repousse de l'association l'étranger, l'homme de la classe militaire, le gentilhomme rural, le vavasseur, le noble feudataire (¹). Dans les statuts de Pise, de 1286, chaque *art* occupe son *quartier* respectif, avec ses gonfaloniers, capitaines, consuls et anciens élus par tous les associés; un juge général de tous les *arts* est désigné chaque année. A Milan, en 1198, plusieurs *arts* instituent la *credenza* de saint Ambroise, une Commune dans la Commune, avec son trésor et sa juridiction. Florence organise plus tard que les autres villes du nord et du sud ses corps de métiers; elle commence par les charpentiers, *fabbri tignari;* mais dès qu'elle est entrée, par l'*art* de la laine, dans la grande industrie, elle édifie une hiérarchie du travail unique en Italie, à laquelle répondra l'ordre social tout entier: *arts majeurs* et *arts mineurs,* bourgeoisie et plèbe, peuple *gras* et peuple *maigre;* à la fin du XIIe siècle est établi l'*art* des changeurs, source de la richesse publique, la grande force de Florence (²).

Le gouvernement de la Commune est collectif. Les recteurs, prieurs et consuls des *arts* font la po-

(¹) GABRIELE ROSA, *Feudi e Comuni.* Brescia, 1876, p. 145.
(²) PERRENS, *Hist. de Florence,* t. I, ch. IV. — PERUZZI, *Stor. del Comm. e dei Banch. di Firenze.*

lice de leurs corporations ; à mesure que l'autorité centrale des vicaires impériaux s'affaiblit, ils pénètrent dans le pouvoir exécutif de la cité, et deviennent magistrats communaux. Vers 1195, Florence fixe le nombre de ces consuls d'après celui des portes ou des quartiers ; le sénat oligarchique des cent *buoni uomini,* le *commune civitatis,* élit et surveille les consuls. Sans doute, dans la diversité des constitutions communales, il serait difficile de trouver deux cités absolument semblables par le régime que l'histoire leur a donné : les unes, telles que Sienne, ont des institutions tempérées d'aristocratie et de bourgeoisie ; d'autres, telles que la plupart des villes lombardes, font une large part au pouvoir à la fois politique et judiciaire du podestat, magistrat impérial à l'origine, souvent étranger, dont l'autorité personnelle fut un acheminement aux *tyrannies ;* Florence, à la fin du XIII^e siècle, au temps des *Ordonnances de Justice,* par méfiance démocratique et par haine des grands, multiplie des magistratures et des conseils où la séparation des pouvoirs n'est pas assez garantie, où le contrôle jaloux est mieux assuré que l'indépendance des magistrats ([1]). Mais, au fond, toutes ces

([1]) Sur ce point, consulter la savante *Histoire* de M. Perrens, t. II, liv. V, ch. 3 et 4.

cités, quel que soit le nombre de leurs *arts*, de leurs conseils, de leurs chefs ou la forme de leur *Seigneurie*, sont des républiques autonomes qui, pour le gouvernement intérieur, ne relèvent que de leur volonté propre, où le citoyen est soldat, mais où le commandement militaire est lui-même dominé par la règle de l'élection; républiques très-vivantes et souvent très-troublées, où passent la terreur et la violence lorsque le pouvoir suprême et sans appel entre en action, l'assemblée du peuple, le *Parlamento* démagogique de Savonarole, convoqué sur la place et dans les rues par la clameur du tocsin.

III

Cette révolution était accomplie, dès les premières années du XII^e siècle, au nord et au centre de l'Italie. Rome elle-même voyait rétablir, en 1143, le sénat, et le patrice en 1144; Arnauld de Brescia entrait en triomphe dans la ville dont le pape Eugène III s'était enfui [1]. Nous connaissons mieux qu'au temps de Sismondi les origines du régime

[1] SISMONDI, *Hist. des répub. ital. du moyen âge*, t. II, p. 34.

communal (¹). Nous voyons combien l'effort des cités fut non-seulement persévérant, mais habile. La rencontre et le conflit des deux grands pouvoirs, le temporel et le spirituel, qui, par-dessus la féodalité, s'élèvent sur l'Italie, servent heureusement les progrès de la liberté. Sous les rois lombards, l'Église est généralement la protectrice des franchises municipales contre les feudataires laïques (²). Sous les rois francs, les villes s'allient aux petits seigneurs contre les évêques, dont la puissance politique vient de s'accroître (³). Dès lors, ces feudataires du second ordre sont les collaborateurs utiles des Communes, qui les récompensent de leurs services par certaines magistratures (⁴). Dès le xe siècle, les villes, qui regrettent le vieux droit à l'élection populaire des évêques, résistent de toutes parts aux comtes ecclésiastiques. En 983, le peuple de Milan chasse l'archevêque et toute sa noblesse (⁵). Aux xie et xiie siècles, les Communes, en même temps

(¹) « Nous pouvons, dit-il, à peine soulever le voile qui couvrira toujours cette première époque de l'histoire des villes libres. » (*Ibid.*, t. I, p. 366.)

(²) G. Rosa, *Feudi*, p. 239.

(³) Id., *ibid.*, p. 160.

(⁴) Pagnoncelli, *Dell'antichità de' municipii italiani*.

(⁵) Arnolfo, *Hist. mediol.*, l., cap. 10.

qu'elles bataillent contre les évêques, arrachent aux empereurs concessions sur concessions (¹). Mais la menace d'une intervention impériale suffit pour les rallier un instant autour du suzerain épiscopal. Ainsi Milan, en 1037, marche avec son archevêque contre Conrad le Salique; le danger passé, la cité se soulève, prend pour capitaine un grand feudataire rebelle, Lanzone, et fait à ses maitres une guerre furieuse de trois ans, qui ne finit que par la soumission des nobles. L'autonomie des Communes grandit à mesure que s'aggrave l'hostilité du Pape et de l'Empereur; le Saint-Siége et le Saint-Empire cherchent simultanément un point d'appui dans les cités italiennes; mais l'Église, pouvoir spirituel qui ne se transmet point par hérédité, s'ouvre à tous les chrétiens, et, par les moines, entre en rapport intime avec la société populaire et bourgeoise, répond mieux que l'Empire au sentiment national : elle représente, entre Grégoire VII et Boniface VIII, l'indépendance de l'Italie en face de l'étranger. L'Empereur a des villes très-fidèles, telles que Pise, des alliés très-énergiques dans le parti gibelin de Florence; mais, dès qu'il s'agit de former une action contre la suzeraineté impériale,

(¹) G. Rosa, *Feudi*, 2ᵉ partie, art. XVIII.

c'est vers le pape que se tournent les républiques. Alexandre III mène contre Frédéric Barberousse la *Ligue lombarde*. Innocent III profite de la tutelle de Frédéric II pour provoquer la ligue guelfe des villes de Toscane (¹). Mais les Communes entendent bien ne point se livrer au patronage politique de l'Église; elles maintiennent la primauté théorique de l'Empire; en 1188, en pleine *Ligue lombarde*, Parme et Modène ont soin de réserver à la fois les droits de l'Empereur et ceux de l'association dirigée contre lui, *salva fidelitate Imperatoris et salva societate Lombardiæ* (²). C'est ainsi que, dans la querelle de ces deux maîtres du monde, l'Italie se fortifie par leur affaiblissement même; tandis qu'ils se battent pour le droit féodal, elle se dégage du régime féodal et réduit successivement les seigneurs que trois ou quatre invasions successives lui avaient imposés. En 1200, il n'y a plus, dans toute la Lombardie, un seul noble indépendant; les Visconti entrent dans la république de Milan, les Este dans celle de Ferrare, les Ezzelin dans celles de Vérone et de Vicence (³). En 1209, les derniers seigneurs

(¹) Scip. Ammirato, *Istor. fiorent.*, I, anno 1197.
(²) G. Rosa, *Feudi*, p. 256.
(³) Id., *ibid.*, p. 263.

de la Toscane descendent de leurs tours et s'établissent à Florence (¹). Au milieu du siècle, la grande maison des Hohenstaufen, *la race de vipères,* est écrasée par Innocent IV ; mais cinquante ans plus tard, la papauté reçoit le soufflet d'Anagni et prend le chemin de l'exil; l'Italie de Pétrarque, sans Empereur et sans Pape, « navire sans pilote en grande tempête », voit commencer une évolution nouvelle de son état social.

IV

L'âge des Communes, qui était sur le point de finir, laissait une trace profonde dans l'originalité italienne. Il n'avait point fondé la véritable liberté individuelle, mais, par l'exercice de la vie publique, par la lutte continue pour l'indépendance de l'association et l'autonomie de la cité, il avait trempé les caractères, éveillé les esprits, aiguillonné les passions. Ces artisans et ces bourgeois, obscurément classés dans leurs corporations, perdus dans la personnalité abstraite de leur ville, en même temps qu'ils renouvelaient le régime social de l'Italie, affranchissaient leurs âmes de la torpeur et des

(¹) PERRENS, *Hist.*, t. I, p. 180.

ennuis de la servitude et prenaient les qualités alertes qui conviennent à l'action. Les vicissitudes de leur entreprise ont assoupli leur volonté, et à l'audace des desseins, à la hardiesse de l'exécution, ils ont ajouté la prudence, la patience, la finesse diplomatique et la ruse. Voyez, à Santa-Maria-Novella, les personnages de Ghirlandajo. Ces graves figures, dont plusieurs sont des portraits, ont une fermeté dans l'expression, une assurance dans le regard qui révèlent l'inflexible volonté; mais les lèvres fines et serrées garderont bien un secret ou sauront mentir à propos. Une émeute ne leur déplairait point, mais ils la dirigeront par la parole; leur vraie place est au conseil; là, ils délibèrent sur les intérêts de la république avec le bon sens âpre qu'ils ont à leur comptoir, et si quelque audacieux menace d'inquiéter la liberté, ces marchands feront sonner les cloches et prendront leurs piques. A force de peser les chances de la fortune, ils ont pris, dans le maniement des affaires de l'État, la dextérité qui leur sert à bien vendre leurs laines ou leurs florins. A force de regarder en face et de près les grandes puissances du monde, ils en ont jugé les faiblesses, et ils se jouent d'elles. Toutes ces cités, Venise, Milan, Sienne, surtout Florence, produiront d'incomparables ambassadeurs. Le globe

impérial ne les émeut pas plus que la tiare du Saint-Père. Leur passion et leur tendresse sont toutes pour leur ville. Ils l'ont rachetée, ils l'ont fortifiée de remparts et de tours, ils l'enrichissent, ils l'aiment éperdument. « Mon beau San Giovanni ! » soupire Dante exilé, en songeant au baptistère de Florence. Pour parer cette mère et cette fiancée, est-il un luxe trop précieux? L'art de la première Renaissance est essentiellement communal. La Commune s'orne d'un château-fort pour la *Seigneurie*, d'un beffroi crénelé, d'un palais du podestat, d'une cathédrale, d'un campanile, d'un baptistère, d'un Campo-Santo, de loges et de portiques; les corporations d'artisans ont leurs tableaux de sainteté, leurs *ex-voto* ou leurs chapelles peintes à fresque dans les églises; les morts glorieux reposent en de magnifiques tombeaux sur les places publiques. Pise fait venir de Jérusalem de la terre sacrée, où ses grands citoyens dorment encore dans l'attente de la Cité céleste.

Dans l'unité sociale du régime républicain apparaît la diversité des constitutions particulières; dans la communauté de la langue vulgaire se dévoile encore la variété des dialectes provinciaux; pareillement, sous les traits généraux du génie italien, se montrent des différences originales que les

conteurs, et, plus tard, la *Comedia dell' arte,* nous font voir, au moins par leur côté comique. De Bologne sortira le pédant, le docteur ridicule; de Venise, le vieux marchand vaniteux et trop galant, messer Pantalon ; de Naples, le *Zanni*, le Scapin, le valet trop ingénieux, et Scaramouche, l'aventurier vantard ; l'aimable Arlequin vient de Bergame, Cassandre de Sienne, Zanobio, le vieux bourgeois, de Piombino ; Stenterello, l'éternelle dupe, de Rome. Ce sont des masques et non des caractères individuels, mais ils sont bien vivants, et l'Italie s'amuse encore aujourd'hui de ces personnages collectifs, où reparait la physionomie morale des cités et des provinces d'autrefois.

Cependant, dès le temps des Communes, quelques grandes âmes, que l'esprit et la passion de leur ville ont plus profondément pénétrées, possèdent déjà une individualité si forte, qu'elles échappent à la prise vigoureuse des institutions et des mœurs publiques ; au delà des murs de la Commune, elles aperçoivent la patrie italienne, « l'Italie esclave, hôtellerie de douleur ». Dante, un Gibelin, Pétrarque, un Guelfe, promènent à travers l'Europe cette notion nouvelle, tout à fait supérieure à la portée politique de leur siècle, que Machiavel ranimera aux derniers jours de la liberté

italienne. Et si l'ingrate Florence chasse son poëte, si l'Italie elle-même manque à Dante exilé, celui-ci emportera tout avec soi, comme le sage antique. « Le monde, dit-il, est notre patrie (¹). » Il refusera de rentrer dans Florence à d'humiliantes conditions. « Ne puis-je apercevoir de tous les points de la terre le soleil et les astres, et goûter partout les joies de la vérité (²) ? » Le génie italien touche ainsi à l'achèvement de la personnalité humaine ; la crise politique du xiv⁰ siècle consommera l'affranchissement des âmes.

V

Les Communes ne devaient point survivre longtemps à leur triomphe. Elles portaient en elles-mêmes un germe de dissolution, et chacune d'elles, sur ses étroites frontières, rencontrait la Commune voisine, c'est-à-dire l'ennemi. Elles avaient abattu les nobles, proclamé l'égalité, et n'étaient point de sincères démocraties ; Florence, en

(¹) *Nos autem cui mundus est patria. De Vulg. Eloq.*, l. I, vi.
(²) *Nonne solis astrorumque specula ubique conspiciam ? Nonne dulcissimas veritates potero speculari ubique sub cœlo ? Epist.*, X.

1494, avec 90,000 habitants, ne comptait que 3,200 citoyens véritables (¹). Partout le peuple *maigre* est réduit à un droit politique inférieur à la bourgeoisie ; les paysans, que l'on arme pour la défense du sol, sont exclus des offices publics et du droit de cité (²). L'esprit de caste, l'ambition des familles, la rivalité des intérêts sont des causes permanentes de désordre ; ajoutez la jalousie, les empiétements réciproques des pouvoirs et les incertitudes de la politique extérieure. La loi constitutionnelle de l'État est remise en question chaque fois que la sécurité de l'État est menacée. De Dante à Machiavel, les grands Italiens crient vainement : *Pax! pax! et non erit pax!* La paix, en effet, ne règne ni dans les conseils de la république, ni dans la rue, ni au dehors, c'est-à-dire à l'horizon du campanile communal. On s'est délivré du Saint-Empire et du Saint-Siége, mais on a perdu du même coup la haute police de l'Italie. Et, comme on ne redoute plus l'intervention de ces puissances, on n'a plus de raison de s'entendre, de se confédérer, de former l'unité morale de toute une province. Il ne reste en présence que des intérêts contradictoires et des

(¹) Pasq. Villari, *Stor. di Girol. Savonarola*, t. I.
(²) Pasq. Villari, *Niccolo Machiavelli e i suoi tempi*, t. I, p. 7.

villes dont la fortune ne peut s'accroître qu'aux dépens de leurs voisines. Un terrible combat pour la vie est commencé. Il faut que Florence réduise Pise afin de maintenir sa communication avec la mer, et qu'elle domine sur Sienne, afin d'assurer la route commerciale de Rome. Du côté du nord, elle s'inquiète des desseins de Milan, qui peut lui fermer les passages des Alpes. Arezzo et Pistoja même lui portent ombrage. Et toutes les cités de Lombardie, de Toscane, des Marches et de l'Émilie observent anxieusement la république patricienne de Venise, la mieux ordonnée de toute la péninsule; la haine de Venise sera, jusqu'à la *Ligue de Cambrai,* la seule passion capable de renouer un instant les alliances de l'âge précédent. Une Commune conquise n'entre point dans la communauté politique de ses vainqueurs. Jamais un citoyen de Pise ou de Pistoja ne verra s'ouvrir pour lui les magistratures de Florence. On retombait ainsi dans une forme imprévue de la féodalité, la suzeraineté des cités les plus fortes et les plus orgueilleuses. L'Italie se peuplait de mécontents et d'exilés qui ne rêvaient que nouveautés. Guichardin, discutant l'idée de Machiavel sur une grande république italienne, remarque que la république n'accorde la liberté « qu'à ses citoyens propres », tandis que la

monarchie « est plus commune à tous (¹). » Pour la même raison, il affirme que Cosme de Médicis, aidant François Sforza à devenir tyran de Milan, « a sauvé la liberté de toute l'Italie que Venise aurait asservie (²). » Le jour où cette notion pénètre dans une monarchie troublée, le pouvoir est bien près de glisser aux mains des plus audacieux. Au XIVe siècle, les tyrannies établies sur les ruines des Communes justifient une fois de plus les lois politiques d'Aristote.

VI

La tyrannie a manifesté, dans le gouvernement de la société, la vie morale de l'Italie. Mais elle ne fut qu'une forme particulière de la Renaissance, et, dans l'édifice de cette civilisation, l'une des colonnes les plus hautes, mais non pas la clef de voûte. Elle-même, elle sortit d'un état social dont le régime des Communes avait posé les prémisses. La mesure avare d'égalité et de liberté que les plus forts avaient laissée aux plus faibles, les rancunes et les intrigues des grandes familles dépossédées,

(¹) *È più commune a tutti. Opere inedite*, t. I. *Considerazioni intorno ai Discorsi del Machiavelli*.

(²) *Ibid.*, t. III. *Storia di Firenze*.

étaient des causes énergiques de discordes civiles au moment où le principe de l'association s'affaiblissait, où les cadres primitifs de la corporation démocratique s'ouvraient aux nobles, où ceux-ci se rapprochaient parfois du petit peuple pour altérer l'équilibre social, où des entreprises démagogiques, telles que celle des *Ciompi,* décourageaient les partisans du gouvernement libéral. De même que les Communes s'étaient trouvées, par leur affranchissement, isolées en présence les unes des autres, les citoyens, que le progrès des institutions émancipait chaque jour davantage, se voyaient jeter sur un champ de bataille où l'action s'engageait non plus entre des corps réguliers et profonds, mais de soldat à soldat. Il n'est point de condition plus propice à la vigueur des caractères, à la virilité des intelligences. Les qualités, les vertus, les passions, les vices même que les Italiens ont employés jusqu'alors pour le bien collectif de leur ville, ils les tourneront désormais vers leur utilité propre avec une énergie d'autant plus grande que leur effort est égoïste et solitaire. C'est peu de se défendre pour ne point périr; il faut qu'ils attaquent et qu'ils vainquent pour assurer la paix du lendemain et contenter leur orgueil. Dans la mêlée humaine, le mieux armé triomphera. La richesse, la four-

berie et l'audace sont des armes excellentes, mais la plus sûre de toutes, c'est l'esprit. Étudier beaucoup de choses et n'être étranger à aucune connaissance, pénétrer aussi avant que possible dans l'observation de la nature humaine, et revenir sans cesse à la noble image que les anciens nous en ont léguée, telles sont les ressources que la vie de l'esprit prête à la vie active, qui préparent la bonne fortune et consolent dans la mauvaise(¹). L'homme universel, *uomo universale*, l'un des ouvrages les plus étonnants de la Renaissance, se fait pressentir bien avant Léo Battista Alberti, Léonard de Vinci, Pic de la Mirandole et Michel-Ange. Dante et Pétrarque touchent à la plupart des problèmes intellectuels de leur âge; mais ils entrent naturellement aussi dans les débats politiques du xivᵉ siècle et donnent leurs avis aux républiques, aux empereurs et aux papes. Le marchand florentin est à la fois un homme d'État et un lettré à qui les humanistes dédient des livres grecs (²). Pandolfo Collenuccio traduit Plaute, commente Pline l'Ancien, forme un musée d'histoire naturelle, s'occupe de cosmographie, écrit sur l'histoire et pratique la diploma-

(¹) MACHIAVEL, *Lett. famil.*, XXVI.
(²) BURCKHARDT, *Cultur der Renaiss. in Ital.*, p. 110.

tie (¹). Personne alors ne s'enferme dans sa bibliothèque, sa cellule ou son comptoir. Les artistes, tels que Giotto, les sculpteurs de Pise, Ghiberti, Brunelleschi, sont maîtres en plusieurs arts. Et l'on voit bien, par les biographies de Vasari, qu'ils furent aussi des maîtres dans la vie réelle, par la patience, la sagesse, l'énergie et parfois la grandeur d'âme.

Ainsi le régime des tyrannies répond non-seulement à l'état politique, mais à l'état psychologique de l'Italie. La cité ou la province, que l'association ne sait plus gouverner, s'abandonne à la volonté du plus hardi, du plus rusé, du plus illustre de ses citoyens, souvent même d'un étranger. Le tyran demeure l'expression très-forte du génie de son pays et de son siècle; c'est pourquoi il n'arrête ni ne détourne la civilisation. Ce pouvoir, illégitime par ses origines, et qui commence généralement par un coup de main, sinon par un crime, n'est point un despotisme oriental. Le tyran, comme autrefois la Commune, doit compter avec l'indépendance individuelle de ses sujets. Son autorité, qui ne repose ni sur le droit, ni sur l'héré-

(¹) Roscoe, *Vie de Léon X*, III, 197. — Reumont, *Lorenzo de'Medici il Magnifico*, t. II, p. 119.

dité, est à la merci des circonstances : la révolte ouverte, la concurrence des familles rivales, l'intervention de ses voisins, la conspiration, le poison et le poignard lui rappellent sans cesse que son pouvoir est précaire et révocable; aussi ne s'y maintient-il qu'en s'accommodant au caractère des villes sur lesquelles il règne. Il tombera, s'il n'est soutenu par l'opinion publique. L'horrible Jean Marie Visconti, à Milan, peut bien quelque temps jeter des hommes en pâture à ses bêtes fauves et à ses chiens; il meurt assassiné dans une église. On n'imagine point Florence soumise à une tyrannie autre que celle des premiers Médicis. Pétrarque doit rendre d'une façon juste le sentiment de ses contemporains dans le traité qu'il écrit pour François de Carrare, tyran de Padoue(¹). « Vous n'êtes pas, dit-il, le maître de vos sujets, mais le père de la patrie; avec eux vous ne devez agir que par la bienfaisance, j'entends avec ceux qui soutiennent votre gouvernement, les autres sont des rebelles et des ennemis de l'État. » — « Les tyrannies, écrit Matteo Villani, portent en elles-mêmes la cause de leur dissolution et de leur chute (²). » Mais ce sont

(¹) *De Republica optime administranda.*
(²) VI, 1.

les tyrans qui périssent, victimes de leurs excès : la tyrannie reste. Car seule, désormais, elle peut garantir l'intérêt suprême de chaque citoyen, l'indépendance nationale.

Le tyran, en effet, est, avant tout, un chef d'armée, un capitaine. Il importe assez peu qu'il soit un bâtard, un aventurier, un scélérat ; le point capital est qu'il connaisse l'art de la guerre. Puisque les armées ne se recrutent que de mercenaires, il faut qu'il ait la main heureuse dans le choix de ses soldats, et qu'il mène par la terreur ces bandes terribles, la plaie de l'Italie, que Machiavel essaiera, mais trop tard, de guérir. Au xv^e siècle, les condottières jouent un rôle si considérable qu'ils deviennent à leur tour chefs d'État ; c'est ainsi que François Sforza, le premier capitaine de son temps, lion qui savait se vêtir de la peau du renard, succéda aux Visconti, et fonda en Lombardie une puissance qui en imposa longtemps à toute la péninsule. Il était, dit un historien, « au plus haut point selon le cœur du xv^e siècle ([1]). » Quand les Sforza disparurent, il sembla que les Alpes s'abaissaient pour livrer passage aux étrangers apportant

([1]) *Am meisten der Mann nach dem Herzen des XV. Jahrhunderts.* BURCKHARDT, *Cultur*, p. 31.

dans les replis de leurs étendards l'asservissement de l'Italie.

VII

Le régime des tyrannies avait commencé en réalité au xiiie siècle, dans les Deux-Siciles, sous Frédéric II, « le premier souverain moderne [1] ». L'empereur souabe avait anéanti autour de lui la féodalité et établi la première forme de l'État moderne, qui aboutit, par toutes ses directions et par l'économie de ses finances et de ses impôts, au souverain, prince absolu ou parlement. Au milieu du xve siècle, au moment où Alphonse d'Aragon fait rentrer l'ordre dans le royaume de Naples, la péninsule entière, à l'exception de Venise et de Sienne (Sienne tombe en 1490 aux mains de Pandolfo Petrucci), était soumise à des gouvernements analogues. Dans la république anarchique de Gênes, trois ou quatre familles ducales s'arrachent sans trêve la *Seigneurie*. A Florence, Cosme de Médicis, politique de premier ordre, continue l'habile tradition de sa famille : s'élever au pouvoir avec l'aide du parti populaire, en altérant la constitution ; s'y maintenir par l'autorité personnelle ;

[1] BURCKHARDT, *Cultur*, p. 3.

se servir de l'impôt « comme d'un poignard » contre les nobles (¹); enfin, placer le principat dans sa maison, tout en semblant ramener la république à la démocratie. Mais Cosme et Laurent le Magnifique représentent la même conception égoïste de l'État que les Malatesta de Rimini, les Este de Ferrare, les Gonzague de Mantoue, les Baglioni de Pérouse, les Bentivogli de Bologne. Enfin, le Saint-Siége lui-même tourne à la tyrannie. Dès les temps d'Avignon, Innocent VI et le cardinal Albornoz ont réduit par le fer et le feu les Communes et les seigneuries indépendantes de l'État ecclésiastique; Urbain V et Grégoire XI ont achevé de détruire la Commune de Rome. Le grand schisme une fois réglé, les papes, dont le concile de Constance a diminué l'ascendant spirituel et qui sentent la chrétienté se dérober sous leur main, se résignent à n'être plus que des princes temporels, des tyrans italiens (²). Désormais, le caractère du pontife, son ambition, ses haines, sa cupidité, ses mœurs, la

(¹) *Usò le gravezze in luogo de'pugnali.* GUICHARDIN, *Op. ined. Reggim. di Firenze*, lib. I, p. 68. — REUMONT, *Lorenzo de' Medici*, t. I, p. 157.

(²) RANKE, *Römische Päpste*, t. I, ch. II. — PASQ. VILLARI, *Niccolò Machiavelli*, t. I, p. 65. *Divenuti simili affatto agli altri tiranni italiani, si valgono delle medesime arti di governo.*

culture de son esprit, seront de première importance dans une Église que les intérêts terrestres ont envahie et que trouble la mobilité des choses du siècle. La tyrannie du Saint-Siége présente néanmoins un trait original : le népotisme. C'est une nécessité pour les papes, que ne soutient point la tradition d'une dynastie, de s'appuyer sur leur famille, et, par conséquent, de l'enrichir de fiefs, de donations, d'offices politiques ou religieux. Ainsi défendus par leurs neveux, ils contiendront la turbulence des barons et les entreprises des princes italiens. Mais ils perdent l'Église, en même temps que, par leurs convoitises, leurs alliances et leur diplomatie brouillonne, ils bouleversent l'Italie. Parmi les tyrans couronnés de la tiare, il n'en est point de plus extraordinaires qu'Alexandre VI et Jules II. Le premier jette son filet sur la péninsule entière, tire à lui tour à tour Milan, Naples et Ferrare, et semble sur le point de livrer à son fils César un royaume de l'Italie centrale, peut-être même de séculariser, au profit des Borgia, l'État ecclésiastique ([1]). Le second, afin de rétablir l'hé-

([1]) BURCKHARDT, *Cultur,* p. 91. — RANKE, *Römische Päpste,* t. I, ch. II. — GREGOROVIUS, *Lucrezia Borgia,* liv. II, v. — EDOARDO ALVISI, *Cesare Borgia Duca di Romagna, Notizie e Docum.,* VI. Imola, 1878.

gémonie politique et militaire de Rome, revêt la cuirasse du condottière, monte à l'assaut des villes et convie la chrétienté à l'écrasement de Venise. Mais, après eux, il ne restera plus une pierre de l'Église apostolique de Grégoire VII et d'Innocent III, de la vieille Église qui fut le bouclier des libertés italiennes, et Machiavel laissera tomber sur le Saint-Siège un jugement très-dur que l'histoire n'a pas réformé (¹).

VIII

L'œuvre de la Renaissance, que les Communes libres avaient commencée, fut reprise par les tyrans. Les maîtres de l'Italie, qui doivent tout à

(¹) « *Abbiamo dunque con la Chiesa e coi preti noi Italiani questo primo obbligo d'essere diventati senza religione e cattivi; ma ne abbiamo ancora un maggiore, il quale è cagione della rovina nostra.* » *Discorsi sopra la prima Deca di Tito Livio*, lib. I, cap. XII. Sur Jules II, *ibid.*, lib. III, cap. IX : « *Papa Giulio procedette in tutto il tempo del suo pontificato con impeto e furia.* » Et dans les *Lettr. famili*, XVIII : « *Papa Giulio non si curò mai di essere odiato, purchè fusse temuto e riverito; e con quel suo timore messe sottosopra il mondo, e condusse la Chiesa dove ella è.* » (V. notre Mém. sur l'*Honnêteté diplomatique de Machiavel*, Compte rendu de l'Acad. des Sciences mor. et polit., février 1877.)

leur valeur personnelle, cherchent à accroître par l'éclat de la civilisation le prestige de leur propre génie. De Frédéric II et Pierre des Vignes à Léon X et Raphaël, il n'en est pas un peut-être qui n'ait protégé les artistes et les écrivains. L'un des plus cruels et des plus cyniques, Sigismondo Pandolfo Malatesta de Rimini, qui a tué sa seconde et sa troisième femme, et qui se rit insolemment des excommunications papales, comble de bienfaits les lettrés de sa cour et fait édifier par Léo Battista Alberti l'une des églises les plus pures de la Renaissance, où il réserve des tombes pour les érudits qu'il a aimés. Le doux Pie II, qui l'a brûlé en effigie, écrit de lui « qu'il connaissait l'histoire — c'est-à-dire l'antiquité, — comprenait à fond la philosophie et semblait né pour tout ce qu'il entreprenait [1] ». Les guerres civiles et les coups d'État se déchaînaient sur les cités, mais n'atteignaient point ces favoris des princes et du peuple, les hommes qui représentent la vie de l'esprit. Pérouse, ensanglantée et brûlée par les Baglioni, abrite entre les sombres murs de ses palais l'école ombrienne et les années printanières de Raphaël.

[1] Voigt, *Enea Silvio de'Piccolomini*, t. III, p. 123. — Pie II, *Comment.*, lib. II.

Ce rôle libéral des tyrans n'était ni un caprice, ni un calcul de politique médiocre ou ombrageuse. Ils ne demandaient point seulement à la poésie et aux arts, pour eux-mêmes, un délassement et une volupté, pour leurs sujets, une distraction propre à effacer les souvenirs de la liberté. Le *Mécenat* fut l'un des moyens les plus efficaces de leur gouvernement. Les tyrans étaient des hommes nouveaux qu'aucune tradition ne rattachait au passé de l'Italie. L'état social qui les portait au pouvoir était lui-même une nouveauté pour la péninsule et pour l'Europe. « Dans notre Italie si éprise de changements, écrit Æneas Sylvius, où il n'y a rien de solide et plus une maison ancienne, un simple écuyer peut devenir roi (¹). » Un régime de cette nature n'a point de plus ferme soutien que l'opinion ; il est gravement compromis aussitôt qu'il ne semble plus d'accord avec l'esprit public. Ce fut donc pour les tyrans une nécessité d'entrer résolûment dans la marche d'une civilisation qui se tournait tout entière vers l'avenir. Aussi, dès l'origine des tyrannies, aperçoit-on la tradition à laquelle Laurent le Magnifique, les Sforza, Jules II et Léon X devront la meilleure part de leur gloire.

(¹) *De dict. et fact. Alphonsi.* Op. fol. 475.

Les tyrans des villes du nord qui, au XIVe siècle, recueillent les débris du parti gibelin, le jeune Cane della Scala, à Vérone, et Guido da Polenta, à Ravenne, se concilient les âmes les plus hautes et les esprits les plus cultivés de l'Italie ; le jour où Dante proscrit vient s'asseoir à leur foyer, se forme entre la tyrannie et la Renaissance un concert qui ne fut jamais troublé. Les tyrans sentent bien que les lettrés et les artistes sont, non-seulement la parure de leur cour, mais bien leur cortége naturel et leurs alliés. La société qu'ils gouvernent, après avoir jugé trop étroite la forme municipale, s'est livrée à eux à la condition qu'ils maintiendraient vigoureusement l'autonomie de l'État, et arracheraient pour toujours celui-ci au cadre politique du moyen âge, à la primauté plus ou moins lourde de l'Empire ou du Saint-Siége ; mais les artistes, les savants, les poëtes ne sont-ils pas, eux aussi, des libérateurs qui, par la notion juste de toutes choses, par les images de la beauté, les leçons de la sagesse antique, par l'enthousiasme et la joie, affranchissent les âmes de l'autorité impérieuse, des terreurs et des rêves du passé ? Certes, dans cette alliance, le plus grand profit fut pour les tyrans. Entre Guido da Polenta, qui envoie Dante comme ambassadeur près du sénat

de Venise (¹), et César Borgia, qui nomme Léonard de Vinci son architecte et ingénieur général (²), de combien de services, de conseils, d'œuvres de dévouement les hommes de la Renaissance n'ont-ils pas payé la protection de leurs maîtres ! Nous sommes dans un pays où la force, en politique, le cède à l'esprit de finesse, où les chefs de l'État défendent leur maison en pénétrant les vues, les passions et les intérêts de leurs rivaux, où l'issue des plus sérieuses difficultés dépend moins d'une bonne armée que d'une note diplomatique, d'un discours d'ambassadeur, d'un soupçon ou d'une espérance que l'*orateur* saura éveiller dans l'âme d'un prince voisin. Nulle part les *humanistes* n'ont mieux mérité leur nom, car jamais la culture intellectuelle qu'ils répandaient autour d'eux n'a eu, sur le jeu des choses humaines, un effet plus visible. Florence, à la fin du XVᵉ siècle, a présenté, dans la cour de Laurent le Magnifique, le chef-d'œuvre de cette civilisation. Les érudits, les philosophes, les architectes, les poëtes forment autour du Magnifique une sorte de conseil de gouvernement ; il semble que la république de Platon

(¹) VILLANI, lib. IX, cap. 136.
(²) *Archiv*. Melzi.

soit enfin une réalité vivante (¹); sous les sapins des Camaldules (²) ou les cyprès de Fiesole renaissent les graves entretiens et les fantaisies riantes de l'Académie. Le maître de Florence est l'un des plus spirituels poëtes de son temps, et, dans ses *Chants carnavalesques*, retentit parfois un écho douloureux qui vient d'un âge déjà lointain. Laurent trace lui-même un projet d'architecture pour la façade de Santa-Maria-del-Fiore (³). Mais ce platonicien, cet artiste sait tenir dans sa main la ville la plus mobile du monde, le peuple qui se presse aux prédications révolutionnaires de Savonarole. Il meurt, et la Renaissance florentine, déconcertée par un retour trop violent à la démocratie et à l'austérité monacale, décline à vue d'œil. Après lui, la civilisation italienne continuera de fleurir, d'une part, dans la vieille Commune oligarchique de Venise; de l'autre, à Rome, à Milan, à Ferrare, à Urbin. Elle ne peut plus se détacher de la tradition sociale au sein de laquelle elle s'était épanouie.

(¹) Reumont, *Lorenzo de' Medici*, t. II, ch. I-VI.
(²) V. les *Disputationes Camaldulenses*.
(³) Vasari, *Vita di Andrea del Sarto*.

CHAPITRE IV

*Causes supérieures de la Renaissance en Italie.
3° La tradition classique*

L'Italie du moyen âge était restée, avec l'antiquité, en communion plus intime que les autres peuples de l'Occident. Elle n'avait pas connu, au même degré que ceux-ci, les cinq ou six siècles de profondes ténèbres qui suivirent, en France et dans l'Allemagne latine, les invasions barbares. Elle gardait vaguement cette notion, effacée partout ailleurs, que l'ancien monde, la Grèce surtout, avait ouvert à l'esprit humain la source des plus nobles conceptions. La Renaissance ne fit qu'achever une culture intellectuelle que les accidents de l'histoire n'avaient jamais abolie. Pétrarque, le premier des grands humanistes, continue une tradition séculaire dont la perpétuité fut l'une des causes originelles de la civilisation italienne.

I

Dans cette tradition, l'antiquité latine est dominante. Plusieurs causes contribuent à maintenir, en Italie, le prestige de la vieille Rome. L'Église adopte le latin; le droit romain persiste, grâce à la politique intelligente des Goths, à la primauté byzantine sous Justinien, à la tolérance des rois lombards, à l'importance que la querelle du Sacerdoce et de l'Empire donne à la loi écrite [1]. Rome, enfin, qui, malgré des calamités inouïes, ne peut se résigner à la déchéance, garde l'orgueil de son nom, de ses monuments et se console de tant de misères en maintenant dans ses institutions et dans ses mœurs quelques débris du passé et le souvenir de son génie.

C'est par Rome, en effet, que l'Italie du moyen âge se rattache d'abord à la civilisation antique. Pour les Italiens, elle est encore la capitale de l'humanité, non pas seulement la ville sainte où siège le vicaire de Jésus-Christ, mais la maîtresse politique de tout l'Occident. La vision de l'Empire romain plane sur toute cette histoire. C'est à Rome

[1] TIRABOSCHI, *Storia,* t. III, lib. I, cap. 6.

que les rois francs et les empereurs germaniques viennent prendre leur couronne. Pour les gibelins, l'Empereur est toujours, d'une façon idéale, le souverain de Rome, l'héritier direct de César et d'Auguste. Dante nous montre la grande cité en deuil et en larmes, qui tend les bras vers lui et qui l'appelle :

Cesare mio, perchè non m'accompagne (¹) ?

Mais Rome est aussi le berceau de la liberté, la République éternelle. Elle a gardé son sénat qui, au XII^e siècle, fait la loi à l'empereur Conrad III ; le pape Lucius, qui tente de le chasser du Capitole, périt dans une émeute(²). Alexandre III, vainqueur de Frédéric Barberousse, ne rentre dans Rome qu'après avoir conclu la paix avec le sénat (³). Chaque fois que la main du Pape ou celle de l'Empereur faiblit, la vieille ville tressaille et se croit revenue au temps des Gracques. Le tribun Cres-

(¹) *Purgat.*, VI, 114.

(²) Sismondi, *Répub. ital.*, t. II, p. 36.

(³) Id., *ibid.*, p. 255. Au XV^e siècle, le sénateur et le chancelier de Rome ont encore un rôle pompeux dans les cérémonies d'État. V. *Augustini Patricii Senensis descriptio adventus Frederici III Imperatoris ad Paulum Papam II.* Ap. Mabillon, *Museum Italicum*, t. I, p. 258.

centius prend le titre de consul et chasse Grégoire V; quelques années plus tard, son fils Jean rétablit la république et l'assemblée du peuple (¹). En 1145, Arnauld de Brescia propose aux Romains de reformer l'ordre équestre et de rendre aux plébéiens leurs tribuns (²). Au XIVᵉ siècle, c'est au tour de Rienzi d'apporter un instant à Rome l'illusion de ses anciens jours et de réveiller la liberté « dans ces vieux murs, dit Pétrarque, que le monde craint et aime encore, et qui le font trembler au souvenir du temps passé ».

> *L'antiche mura, ch'ancor teme ed ama,*
> *E trema'l mondo quando si rimembra*
> *Del tempo andato* (³).

Crescentius, Arnauld de Brescia et Rienzi ont payé de la vie leurs rêves généreux. La restauration républicaine qu'ils ont tentée était peut-être une chimère archéologique; leur politique, tout inspirée des harangues de Cicéron et des récits de Tite-Live, fondée sur l'enthousiasme, fut surtout une œuvre de poëtes et non point, comme les constitutions communales dans le reste de l'Italie,

(¹) Sismondi, *ibid.*, p. 166.
(²) Id., *ibid.*, t. II, p. 40.
(³) *Canz. II.*

une entreprise conforme à l'état social, à l'organisation intérieure, à la richesse, à l'industrie, aux conditions féodales des cités. Mais c'est justement le caractère poétique et même un peu pédantesque de cette politique qui doit retenir notre attention. L'esprit de la Renaissance italienne s'y manifeste clairement. Les Italiens se sont rapprochés de l'antiquité bien moins par l'imitation des formes de la pensée et de l'art (c'est ainsi que le XVIIe siècle français est revenu aux anciens) que par un retour aux sentiments et aux passions de l'âme antique. Ils se considéraient comme fils légitimes des anciens et prétendaient n'abandonner aucune part de leur héritage intellectuel. C'est pourquoi ils ont embrassé avec une telle tendresse les fantômes du passé. Le peuple romain est l'aîné de la famille. *Populus ille sanctus, pius et gloriosus,* dit Dante [1]. C'est donc autour de sa gloire que se forme la première tradition classique de la Renaissance. Au temps de Pétrarque, la piété filiale de l'Italie remontera jusqu'à la Grèce, la grande aïeule; au XVe siècle, à Florence, Platon régnera souverainement. Mais le culte de Rome recevra encore, au

[1] *Nobilissimo populo convenit omnibus aliis præferri : Romanus populus fuit nobilissimus : ergò convenit ei omnibus aliis præferri. De Monarchia,* lib. II.

xvi^e siècle, dans les *Discours* de Machiavel *sur la première Décade de Tite-Live,* un dernier témoignage. Machiavel cherchera, dans les maximes de la politique romaine, le secret du salut de la patrie, quelques années seulement avant le Sac de Rome et la ruine définitive de l'Italie.

II

Ce respect, mêlé d'admiration et d'amour pour l'antiquité latine, n'est point le propre de quelques esprits cultivés, tels que Dante, de quelques moines lettrés perdus au fond de leur cellule : c'est un sentiment populaire, une passion vivante. Il est resté du paganisme dans les âmes, et Rome dévastée, les temples envahis par les ronces, les statues mutilées des dieux, le Forum et le Colisée hantés par les bêtes fauves, parlent encore mystérieusement au cœur du peuple. A la fin du vi^e siècle, on lit solennellement Virgile au forum de Trajan ; les poëtes viennent y déclamer leurs ouvrages et le sénat donne aux vainqueurs un tapis de drap d'or ([1]). Ce sera longtemps une gloire de recevoir

([1]) OZANAM, *Docum. inéd. pour servir à l'hist. de l'Italie depuis le* viii^e *siècle jusqu'au* xii^e, p. 6.

au Capitole le laurier poétique. Les Romains se réjouissent de voir Théodoric relever les monuments et sauver les statues de leur ville (¹). Un jour, Grégoire le Grand, qui n'aimait point le paganisme, parlant à la foule, s'écria : « Rome, autrefois la maîtresse du monde, en quel état se trouve-t-elle aujourd'hui ? Où est le sénat ? Où est le peuple ? Les édifices mêmes tombent et les murailles croulent de toutes parts (²) ». Toutes sortes de légendes fleurissent dans la ville apostolique, et les superstitions païennes envahissent la religion populaire. On croit aux Sibylles, qui ont eu la révélation du Messie ; on leur donnera bientôt, dans les églises, une place à côté des prophètes juifs. Les *Mirabilia Urbis Romæ* (³) sont pleins de ces fables sorties des ruines de Rome. Les souvenirs de plus en plus indécis du paganisme ont pour les imaginations un charme étrange. Les légendes germaniques du *fidèle Eckart* et du *Tannhäuser* doivent être d'origine italienne ; elles mettent en présence, dans Rome, le pape et l'amant

(¹) Tiraboschi, *Storia,* t. III, lib. I, cap. 7.

(²) *Dissoluta mœnia, eversas domos, ædificia longo senio lassata. Dialog.,* II, 15.

(³) Ap. Mabillon. — Comp. *Graphia aureæ Urbis Romæ,* Ozanam, *Docum. inéd.*

de Vénus; la montagne de Vénus s'élève en Italie aussi bien qu'en Allemagne ([1]). Au XIIe siècle, un souffle tiède de Renaissance toute païenne vivifie les poésies en langue latine des *Clerici vagantes,* ces clercs ou étudiants voyageurs qui, partis d'Italie, et particulièrement de Lombardie, portent dans toute l'Europe leur belle humeur, leur goût du plaisir et un sentiment très-délicat de la beauté ([2]). Ils se jouent de l'Église, et chantent la messe du dieu Bacchus :

Introibo ad altare Bacchi,
Ad eum qui lætificat cor hominis ([3]).

Ils profanent le texte de l'Évangile ([4]) et médisent de la cour pontificale ([5]); ils croient, dit un con-

([1]) GRIMM, *Deutsche Mythol.*, 817, 888, 1230.

([2]) GIESEBRECHT, *De literar. stud. apud Italos primis medii ævi sæcul.* Berol., 1845.

([3]) WRIGHT and HALLIWELL, *Reliq. antiq.*, t. II, p. 108.

([4]) *Initium sancti Evangelii secundum Marcas argenti.* — ÉDEL. DU MÉRIL, *Poés. popul. latines antér. au douzième siècle,* p. 407.

([5]) Comp. la *Satire* de PIERRE DES VIGNES, *Vehementi nimium commotus dolore,* ap. DU MÉRIL, *Poés. popul. latines du moyen âge,* p. 163.

temporain, « plus à Juvénal qu'aux prophètes; ils lisent Horace au lieu de saint Marc » :

> *Magis credunt Juvenali,*
> *Quam doctrinæ prophetali,*
> *Vel Christi scientiæ.*
> *Deum dicunt esse Bacchum,*
> *Et pro Marco legunt Flaccum,*
> *Pro Paulo Virgilium* (1).

Mais le chanteur vagabond qui a écrit la poésie :

> *Dum Dianæ vitrea sero lampas oritur* (2),

avait reçu un rayon du génie antique; ces singuliers épicuriens font pressentir, d'un côté, l'incrédulité railleuse de Pulci, de l'autre, ils rappellent la grâce des Muses profanes et l'Italie virgilienne.

III

Virgile fut, avec Rome, pour le moyen âge italien, le symbole du monde antique. Il avait survécu au triomphe du christianisme, au passage des barbares; l'*Énéide* fut le dernier livre que les clercs

(1) *Anzeig. für Kunde der deutschen Vorzeit*, 1871, 232.
(2) *Carmina Burana. Biblioth. des literar. Vereins in Stuttgart*, t. XVI.

et les grammairiens étudièrent assidûment au lendemain des invasions. L'Italie entoura d'un amour infini le poëte qui avait si pieusement chanté Rome et la terre de Saturne. Les lettrés saluaient en lui le docteur de la sagesse païenne ; les gibelins lui savaient gré d'avoir parlé magnifiquement des droits et des destinées de l'Empire ; les chrétiens, que charmait sa douceur virginale, voulaient trouver dans ses vers l'annonce du Messie et la vision de la Jérusalem céleste :

Tu se' lo mio maestro e lo mio autore,

lui dit Dante, et toute l'Italie, les clercs, les savants et le peuple, l'ont pensé depuis bien des siècles. Virgile n'est pas moins populaire que Rome ([1]), et dans la première tradition classique de la péninsule, il ranime les souvenirs de Naples, de la Grande Grèce, des régions infernales ou élyséennes, Cumes, le lac Averne, le cap Misène. On honore son tombeau sur la colline de Pausilippe. Les simples le regardent comme un magicien, un évêque, un

([1]) « Mille légendes se formèrent, dont il faut chercher l'origine ou dans les noms défigurés de ses parents, ou dans la connaissance incomplète de certaines parties de ses œuvres. » EUG. BENOIST, *Œuvres de Virgile*, 2ᵉ édit., t. I. *Notice*.

mathématicien, un astrologue, un prophète, un saint ; Innocent VI imagine que Pétrarque, lecteur assidu de Virgile, est lui-même un peu sorcier ([1]). Virgile n'a-t-il pas construit un *palladium* qui doit rendre Naples imprenable ; n'a-t-il pas été, dans les temps très-anciens, « duc de Naples » ? Nos trouvères recueillent sa légende et l'arrangent à leur façon ; dans leurs récits, l'enchanteur italien joue même un rôle assez triste ; les femmes « assottent » le chantre de Didon.

> Par femme fut Adam déçu,
> Et Virgile moqué en fut.

Encore aujourd'hui, dans les pays perdus de la terre d'Otrante, les chansons de village gardent la mémoire de son nom et de ses doux sortiléges ([2]). Jamais poëte ne fut plus véritablement national. Lorsque, dans le *Purgatoire*, Sordello embrasse Virgile avec un cri si touchant,

> *O mantovano, io son Sordello*
> *Della tua terra* ([3]),

([1]) Le Clerc, *Discours*, t. I, p. 25.

([2]) Domenico Comparetti, *Virgilio nel medio Evo*. Livorno, 1872. — Edel. du Méril, *Mélanges archéol*. Paris, 1850.

([3]) VI, 74.

c'est l'Italie elle-même qui rend hommage au plus grand précurseur de sa Renaissance.

IV

L'usage du latin entretenait, dans la péninsule entière, le prestige de l'antiquité, quelque gâté qu'il apparaisse à certains moments, tels que la période lombarde. On prêcha en latin jusqu'au temps de saint François et de saint Antoine. Il est certain qu'au XIII^e siècle encore on haranguait la foule en latin dans les délibérations politiques. Le peuple chantait des poésies latines. On plaidait en cette langue que parlaient couramment les jurisconsultes et les gens d'affaires. Le profond travail des écoles, des universités et des monastères explique cette continuité de la culture classique [1].

Il faut distinguer ici deux courants intellectuels qui traversent l'Italie du moyen âge en la fécondant, d'une part, les écoles laïques, issues des anciennes écoles impériales et qui aboutissent aux grandes universités ; de l'autre, les écoles ecclésiastiques et les ordres religieux, pour lesquels l'étude est une discipline et un moyen d'apostolat.

[1] OZANAM, *Docum. inéd.*, p. 65, 68, 71, 73. — FAURIEL, *Dante*, t. II, p. 332, 379, 429.

Les grammairiens ne cessèrent de tenir leurs écoles ni sous les Goths, ni sous les Lombards, ni sous les Francs. Au VIII^e siècle, Paul Diacre se formait près des maîtres de Pavie (¹); au IX^e, Bénévent, à l'extrémité du royaume lombard, comptait trente-deux professeurs de lettres profanes (²). Au X^e, l'évêque de Vérone permet à ses clercs de suivre les écoles laïques ; au XI^e, Pierre Damien s'afflige de voir les moines s'y précipiter ; dans le même temps, le poëte allemand Wippo écrit : « Toute la jeunesse en Italie va suer aux écoles (³) et s'y exerce dans les lettres et la science des lois. » Le droit prend, dès lors, une place considérable dans l'éducation publique ; la révolution communale oblige les Italiens à l'étudier de près afin de soutenir leur procès contre l'Empire et l'Église. Bologne, *Mater studiorum*, fonde l'enseignement de la jurisprudence, « *science des choses divines et humaines* ». Frédéric Barberousse accorde des priviléges aux maîtres et aux disciples. Au XIII^e siècle, cette université compta dix mille étudiants à la fois. Ils étaient pleins de zèle pour l'étude, selon le professeur de Digeste, Odofredo, mais payaient mal

(¹) Tiraboschi, *Storia*, t. III, lib. III, cap. 3.
(²) Pertz, *Monum. Germ. script.*, III, 534.
(³) Tiraboschi, *Storia*, t. III, lib. IV, cap. 2.

les leçons extraordinaires. « *Scholares non sunt boni pagatores. Scire volunt omnes, mercedem solvere nemo. Non habeo vobis plura dicere : eatis cum benedictione Domini.* » Le pape Honorius III félicite Bologne de distribuer au monde entier le pain de la science et de former les chefs — *condottieri* — du peuple de Dieu. Vers 1260, Padoue est dans tout son éclat. La maison de Souabe favorise Naples et Salerne, *sede e madre antica di studio*. A Ferrare, les professeurs de droit, de médecine, de grammaire et de dialectique sont dispensés du service militaire. Innocent IV et Boniface VIII protègent dans l'université de Rome l'enseignement du droit civil [1]. Les papes d'Avignon, que les Italiens ont si fort maltraités, encouragent les écoles de Rome, de Florence, de Bologne, de Pérouse [2]. Les lettres pures, la grammaire et l'éloquence sont cultivées avec ardeur, à côté du droit romain, à Florence et à Bologne. On commente sans relâche l'*Énéide* et les *Métamorphoses* [3]. Buoncompagno, qui enseignait à Bologne vers 1221, est qualifié par Salimbene de « grand maître de grammaire et docteur solennel ». Un de ses

[1] Tiraboschi, *Storia,* t. IV, lib. I, cap. 3.
[2] V. Le Clerc, *Discours,* t. I, 1re part.
[3] Ozanam, *Docum. inéd.,* p. 24.

livres fut couronné en grande pompe en présence des maitres de l'université et des étudiants. Gherardo de Crémone, Bonaccio de Bergame, Galeotto ou Guidotto, le traducteur de la *Rhétorique* de Cicéron, ont pareillement illustré les chaires littéraires de Bologne ([1]). Au temps de Pétrarque, l'École semble être la grande préoccupation de l'Italie. Le xive siècle voit instituer les universités de Fermo (1303), de Pérouse (1307), de Pise (1339), de Florence (1348), de Sienne (1357), de Pavie (1369) ([2]). On montrera plus loin à quel degré de culture intellectuelle pouvait s'élever l'esprit italien vers la fin du xiiie siècle.

V

L'Église avait aidé puissamment à ce progrès de la civilisation. La tradition littéraire des Pères, si soigneusement entretenue dans les premières chrétientés de la Gaule et de l'Espagne, garda en Italie toute son autorité. Cassiodore, à la fin du ve siècle, commence une recherche des livres anciens qui ne fut guère interrompue au sein des

([1]) TIRABOSCHI, *Storia,* t. IV, lib. III, cap. 5.
([2]) V. LE CLERC, *Discours,* t. I, p. 300.

ordres monastiques. Sans doute, les moines ont détruit bien des manuscrits. On n'a pas réfuté le récit de Boccace, que rapporte Benvenuto d'Imola, sur la bibliothèque du mont Cassin, ouverte à tous les vents, sur les parchemins précieux découpés en amulettes et vendus aux femmes. En 1431, Ambroise le Camaldule écrivait sur les basiliens de Grotta Ferrata : « *Vidimus ruinas ingentes parietum et morum, librosque ferme putres atque concisos* ([1]). » Mais, de même que, dans ces instituts, la règle canonique a souvent fléchi et qu'il fallut la rétablir d'une main assez rude, la discipline intellectuelle s'est plus d'une fois relâchée et les bonnes études ont pâti alors comme les bons livres. Il ne s'agit point ici des ordres qui, tels que les franciscains, faisaient profession d'ignorance. *Et non curent nescientes litteras litteras discere*, avait dit le fondateur ([2]). En dépit de cette maxime indulgente, ils eurent cependant quelques docteurs assez savants pour troubler l'école de saint Thomas. Mais l'Église avait confié à des ordres plus studieux, aux bénédictins, puis aux dominicains, le soin de veiller aux intérêts des lettres. Comme

([1]) V. Le Clerc, *Discours*, t. I, p. 361.
([2]) Wadding, *Annal. Minorum*, t. II, p. 67.

elle fut longtemps la maîtresse de la civilisation, elle aurait pu, en sept ou huit siècles, tout détruire et consommer dans le domaine intellectuel, d'une façon irréparable, l'œuvre des invasions. Par ses écoles épiscopales et ses grands monastères, elle sauva en partie les trésors de l'esprit humain.

Le plus curieux document relatif à l'enseignement religieux en Italie est l'édit de Lothaire (825) qui, fidèle à la politique de son aïeul Charlemagne, fixe les circonscriptions scolaires de Pavie, Ivrée, Turin, Crémone, Florence, Fermo, Vérone, Vicence, Cividal del Friuli [1]. Ces écoles, présidées par les évêques, traversèrent les mauvais jours du Xe siècle et se multiplièrent dès le XIe. A cette époque, Milan en possède deux, où l'on trouve des prêtres versés dans les lettres grecques et latines [2]. L'école du Latran, à Rome, continue la tradition un peu étroite de saint Grégoire. A Naples, saint Athanase oblige ses clercs soit à étudier la grammaire, soit à copier les livres [3].

Au-dessus de tous ces pieux instituts, qui méprisent un peu trop les fables profanes et les écrits des

[1] Tiraboschi, *Storia*, t. III, lib. III, cap. I.
[2] Muratori, *Scriptores*, IV, 92.
[3] Ozanam, *Docum. inéd.*, p. 41.

Gentils, « chansons de nourrices (¹) », s'élèvent les grandes maisons monacales du mont Cassin, de Bobbio, de Novalesa, de Nonantola. Elles possédaient, aux IXe et Xe siècles, des bibliothèques, déjà riches en auteurs anciens échappés à la torche des Sarrasins. Le catalogue de Bobbio, publié par Muratori (²), est remarquable; on y trouve, en nombreux exemplaires, Aristote, Démosthène, Cicéron, Horace, Virgile, Lucrèce, Ovide, Juvénal. En ce temps, Loup, abbé de Ferrières, demande à Benoit III l'*Orateur* de Cicéron, les *Institutions* de Quintilien et le *Commentaire* de Donat sur Térence (³). Gerbert, devenu pape, envoie au couvent de Bobbio, dont il a été l'abbé, une multitude de manuscrits (⁴). Ce savant pontife connaissait Cicéron, César, Pline, Suétone. « Tu sais, écrivait-il à un ami, avec quel soin je recueille partout des livres (⁵). » Les moines du mont Cassin s'exercent, au XIe siècle, à la poésie latine et aux compositions historiques (⁶). Ils ornent de miniatures

(¹) Gumpoldus, ap. Pertz, *Monum.*, IV, 213.
(²) *Antiq. ital.*, t. III, p. 840.
(³) Tiraboschi, *Storia*, t. III, lib. III, cap. 1.
(⁴) Dantier, *Monast. bénédict. d'Ital.*, t. II, p. 30.
(⁵) Tiraboschi, *Storia*, t. III, lib. III, cap. 1.
(⁶) Id., *ibid.*, t. III, lib. IV, cap. 2.

très-fines, enchâssées dans l'or et l'azur, les missels et les antiphonaires de l'abbaye (¹). Au XIIIᵉ siècle, ils donnent à Thomas d'Aquin sa première éducation. Le jeune homme, qui voyait clair dans l'état de l'Église et de la société, ne demeura point dans un ordre où l'on *usait tant de papier* :

la regola mia,

dit saint Benoît dans le *Paradis,*

Rimasa è giù per danno delle carte (²).

Il alla à l'Église militante, chez les dominicains. Ceux-ci ont brûlé beaucoup de livres, en qualité d'inquisiteurs, mais ils en lisaient aussi beaucoup. Il faut leur tenir compte du goût qu'ils ont eu pour les études grecques (³). On a vu plus haut quelle petite fortune le grec avait trouvée dans la France du moyen âge. Ce fut l'une des forces intellectuelles de l'Italie de ne jamais perdre de vue l'étoile polaire de la Grèce.

(¹) Dantier, *Monast. bénédict.*, t. I, p. 400.
(²) XXII, 74.
(³) *Hist. litt. de la France*, t. XXI, p. 143, 216.

VI

La Grèce, en effet, ne fut point pour elle, comme pour la France, un nom vaguement gardé dans le souvenir, une pure abstraction ensevelie dans de vieux livres où l'on ne sait plus lire. C'était une réalité très-voisine, longtemps encore après la chute de l'Exarchat, que les armateurs de Venise, de Gênes, de Pise, d'Amalfi, voyaient face à face chaque année. Une grande partie de la Sicile était peuplée de Grecs, qui parlent encore aujourd'hui leur langue dans quelques villages ([1]). Au VIIIe siècle, l'Église sicilienne s'était séparée de Rome et rattachée au patriarchat de Constantinople. Nous avons, du IXe, un recueil d'homélies grecques de Teofano Cerameo, archevêque de Taormine ([2]). Les chroniques normandes du XIe siècle distinguent toujours les *Grecs* des *chrétiens* ([3]). A cette époque, Palerme possédait une population grecque importante ; le jour où Roger entra dans cette

([1]) Par ex., à Piano de Greci ; de même aussi en Pouille et en Calabre.

([2]) AMARI, *Storia dei Musulmani di Sicilia*, t. I, p. 485 et suiv.

([3]) Id. *Ibid.*, t. II, p. 398 ; III, p. 204.

ville, la messe d'actions de grâces fut célébrée par un archevêque grec, Nicodémos (¹).

La Grande Grèce avait maintenu, dans un certain nombre de villes du littoral, sa race et son idiome. Du XIII^e au XVI^e siècle, les écoles d'Otrante et de Nardo furent florissantes (²). Jusqu'au XI^e siècle, les chartes rédigées en grec des archives de Naples et de Sicile montrent que l'usage de cette langue persistait dans l'Italie méridionale (³). Sergius, duc de Naples au IX^e siècle, traduisait couramment en latin le livre grec qu'il ouvrait (⁴). Dans le même temps, à l'abbaye de Casauria, on disputait sur Platon et sur Aristote (⁵). A partir du XI^e siècle, les moines basiliens, qui étaient nombreux surtout en Calabre, se servirent du grec pour la liturgie (⁶). Celle-ci était d'ailleurs pratiquée depuis longtemps dans Naples même (⁷). L'Église se préoccupait toujours du schisme d'Orient et des moyens d'y mettre fin. C'est ainsi que l'Italie, qui touchait

(¹) AMARI, *Storia dei Musulmani di Sicilia*, t. III, p. 130.

(²) TIRABOSCHI, *Storia*, t. III, lib. II, cap. 2.

(³) AMBR. FIRMIN-DIDOT, *Alde Manuce et l'Hellénisme à Venise*, p. 17.

(⁴) MURATORI, *Scriptor*, t. II, 2.

(⁵) OZANAM, *Docum. inéd.*, p. 42.

(⁶) AMBR. FIRMIN-DIDOT, *Alde Manuce*, p. 17.

(⁷) TIRABOSCHI, *Storia*, t. III, lib. II, cap. 3.

de si près à la Grèce, était ramenée sans cesse, par ses intérêts religieux comme par ses relations de commerce, à la langue grecque, et, par conséquent, aux livres de l'hellénisme.

Boëce « le disciple d'Athènes », selon Cassiodore, avait traduit un grand nombre d'auteurs grecs ([1]). L'Irlandais saint Colomban, fondateur de Bobbio, dont la règle oblige à la connaissance du grec, laissa, dans l'Italie du nord, des traces savantes ([2]). Aux VIIe et VIIIe siècles, les papes Léon II et Paul Ier, qui envoya à Pépin le Bref la *Dialectique* d'Aristote; Étienne IV et Léon IV, au IXe, se rattachèrent à la même tradition, fortifiée encore par les institutions carlovingiennes. Le *Bibliothécaire* Anastase (870), l'auteur du *Liber Pontificalis*, traduisit beaucoup d'ouvrages grecs ([3]). Pierre de Pise, Paul Diacre, Jean de Naples, Domenico Marengo, Pierre Grossolano, Mosè di Bergamo, Leone Eteriano, Burgundio da Pisa, Bonnacorso da Bologna, Nicolas d'Otrante, entre le VIIIe et le XIIIe siècle, emploient le grec à la théologie ou à la réfutation du schisme; Papias,

([1]) TIRABOSCHI, *Storia,* t. III, lib. I, cap 1.

([2]) OZANAM, *Études germaniques.*

([3]) TIRABOSCHI, *Storia,* t. III, lib. II, cap. 3 ; lib. III, cap. 1.

au XI^e siècle, cite des vers d'Hésiode; Jacobo da Venezia, au XII^e, traduit plusieurs livres d'Aristote; au XIII^e siècle, Bartolomeo de Messine traduit les *Morales* d'Aristote; Jean d'Otrante chante en vers grecs Frédéric II; Guido delle Colonne écrit un ouvrage sur la guerre de Troie, où il témoigne de la connaissance d'Homère ([1]). En 1339, le moine Barlaam, envoyé d'Andronicus, vint de Constantinople à Avignon pour traiter avec le pape du rapprochement des deux Églises. C'était, selon Boccace, un homme très-savant ([2]); il était originaire de Seminara, colonie grecque voisine de Reggio. Pétrarque se lia avec lui ([3]). Le moine inspira au poëte un désir ardent de connaître la langue d'Homère; il lui en apprit les premiers éléments. Barlaam fut le bibliothécaire du roi Robert de Naples, qui était curieux de manuscrits anciens, et fit traduire Aristote ([4]). Quelque temps après, un compatriote et disciple de Barlaam, le Calabrais

([1]) Ambr. Firmin-Didot, *Alde Manuce*, XXVI. — Tiraboschi, *Storia,* t. III, lib. IV, cap. 3; t. IV, lib. II, cap. 2; lib. III, cap. 1.

([2]) *De Genealog. Deor.*, XV, 6.

([3]) *Epist. famil.*, XVIII, 2. *Epist. senil.*, XI, 9. *De sui ips. et multor. ignor.*, 1162.

([4]) Ambr. Firmin-Didot, *Alde Manuce*, XXVIII.

Leonzio Pilato, parcourait l'Orient et y étudiait à fond la langue grecque. Il fut l'hôte de Boccace pendant trois ans, et, en 1363 et 1364, le familier de Pétrarque à Venise. C'est lui qui, à la prière de Boccace et de Pétrarque, et aux frais de ce dernier, entreprit de traduire Homère en latin. Il mérite d'être regardé comme le rénovateur des études grecques en Occident.

La tradition classique en Italie était entrée dans sa plénitude. Il n'y aura pas désormais, dans l'histoire de la Renaissance, de fait plus constant que cette éducation, chaque jour plus avidement recherchée, du génie italien par l'antiquité grecque. Le concile de Florence, la prise de Constantinople et l'exode des lettrés byzantins, la protection des papes lettrés du xve siècle, les progrès du platonisme, le déclin de la foi chrétienne, le paganisme qui pénètre de plus en plus les mœurs comme les esprits, tout aidera à la fortune de l'hellénisme. A la fin du xive siècle, le dominicain Giovanni Dominici se plaint déjà de la culture toute profane des âmes que l'histoire de Jupiter et de Vénus enlève aux enseignements du Saint-Esprit, et que les livres grecs habituent à l'incrédulité [1]. Au xvie siè-

[1] *Regola del governo di cura familiare.* Firenze, 1860.

cle, quand la Renaissance franchira les Alpes, la plupart des grands humanistes, en France, dans les Pays-Bas, en Allemagne, se rattacheront à la Réforme, au parti religieux qui s'efforça de ramener le christianisme à l'austérité primitive (¹). Si l'évolution morale de l'Italie se fit plutôt dans le sens du paganisme, c'est qu'elle avait commencé, d'une façon latente, depuis plusieurs siècles; Chrysoloras, Philelphe, Gémisthe Pléthon, Marsile Ficin, Politien enseignèrent et écrivirent non-seulement au sein d'une société de lettrés et d'érudits, mais en face de tout un peuple qui n'avait jamais perdu de vue les traditions de l'esprit humain. Une longue continuité de souvenirs et de connaissances explique ainsi l'un des traits les plus remarquables de la Renaissance italienne : la conciliation, que l'Église accepta longtemps et qu'approuvait le sentiment populaire, de la civilisation antique et de la civilisation catholique; c'est en Italie seulement, et dans le palais des papes, qu'un peintre pouvait placer en présence l'une de l'autre la *Dispute du Saint-Sacrement* et l'*École d'Athènes*.

(¹) V. notre ouvrage, *Rabelais, la Renaiss. et la Réf.*, 1ʳᵉ part., ch. II et III.

VII

« Nous vînmes au pied d'un noble château, sept fois enclos de hautes murailles, tout autour défendu par une belle rivière. Nous franchîmes celle-ci comme une terre ferme : par sept portes, j'entrai avec ces sages; nous arrivâmes à une prairie de fraîche verdure. Là, étaient des personnages aux yeux lents et graves, de grande autorité dans leur aspect; ils parlaient rarement et d'une voix suave. Nous nous retirâmes à l'écart, en un lieu ouvert, lumineux et élevé, d'où nous pouvions les voir tous. Là, en face, sur le vert émail, me furent montrés les grands esprits dont la vue m'exalte encore. Là, je vis Socrate et Platon; Démocrite, qui livre le monde au hasard; Diogène, Anaxagore et Thalès, Empédocle, Héraclite et Zénon, Orphée, Cicéron, Tite-Live, Sénèque le moraliste, Euclide le géomètre, Ptolomée, Hippocrate, Avicenne, Galien, Averroës, qui a fait le grand Commentaire ([1]). » Tout à l'heure Dante a été accueilli par les ombres d'Homère, d'Horace, d'Ovide et de Lucain, « l'École majestueuse » de Virgile, et il a

([1]) *Inferno*, IV.

fait avec ces maîtres de la poésie antique une promenade solennelle. Ces noms n'étaient point inconnus aux docteurs scolastiques que Dante entendit sur notre montagne Sainte-Geneviève; mais, ce que les maîtres de l'université de Paris n'ont pas enseigné au Florentin proscrit, c'est le sentiment de vénération qu'il éprouve en rencontrant les plus beaux génies de l'antiquité. Il s'incline devant eux, dans l'attitude pieuse d'un fidèle qui salue ses dieux; pour eux, il fait fléchir un instant la rigidité de ses dogmes; il n'a pas le cœur de les damner tout à fait, car il reconnaît en eux les éducateurs éternels de l'humanité. Cet état d'esprit est tout italien : nos scolastiques ne l'ont jamais connu. A la fin du XIIIe siècle, l'Italie professe déjà pour l'antiquité l'enthousiasme religieux des humanistes du XVe. Car déjà elle a su tirer des leçons des anciens la noblesse du génie et la parure de l'âme. Le maître de Dante, Brunetto Latini, qui, lui aussi, a vécu dans l'ombre de nos Écoles, n'est pas seulement, dans son *Trésor,* un philosophe d'encyclopédie, pareil à Vincent de Beauvais; c'est un sage qui, au fond des connaissances laborieusement entassées par le moyen âge, a su atteindre les grandes notions simples dont les anciens avaient emporté le secret. Le *Trésor* est parsemé de maxi-

mes qui semblent sortir des moralistes de la Grèce ou de Rome. On y retrouve sans cesse la pensée fondamentale de la morale antique, que la science n'est rien sans la conscience, et que la vertu est le plus bel effet de la sagesse (¹). « C'était, dit Jean Villani, un grand philosophe, un maître éminent de rhétorique, seulement homme mondain (²). » « Il fut digne, écrit Philippe Villani, d'être mis au nombre des meilleurs orateurs de l'antiquité, d'un caractère gai, et plaisant dans ses discours (³). » Le fâcheux mystère que Dante a laissé planer sur sa mémoire (⁴), même interprété de la façon la plus bienveillante, est encore un trait qu'il faut relever. Cet homme « mondain » fut tout au moins un épicurien tel que son élève Guido Cavalcanti, un de ces « grands lettrés » dont le caractère ne valait pas l'esprit, et qui n'ont pas eu assez de stoïcisme pour hausser leur vie au niveau de leur génie. Mais Dante conserve dans sa mémoire « la chère

(¹) « Digne chose est que la parole de l'ome sage soit creue quand ses œvres tesmoignent ses diz. » — « Se tu veulz blasmer ou reprendre aultrui, garde que tu ne soies entechiez de celui visce meisme. » — « Bien dire et mal ovrer n'est autre chose que dampner soi par sa voiz. »

(²) *Ma fu mondano huomo,* lib. VIII, cap. x.

(³) *Vite d'uomini illustri fiorentini.*

(⁴) *Inf.*, VX.

et bonne image paternelle » du maître qui lui a enseigné

Come l'uom s'eterna ([1]).

Nous pouvons nous arrêter sur cette grave parole : « *Comment l'homme s'éternise.* » Dès l'âge de Latini, et avant que l'œuvre des grands érudits fût commencée, l'Italie recueillait de la culture classique un fruit immortel, et des *humanités* elle recevait la civilisation, l'*umanità*.

([1]) *Inf.*, XV, 85.

CHAPITRE V

Causes supérieures de la Renaissance en Italie.
4° *La Langue*

La langue est l'instrument nécessaire d'une civilisation. Les œuvres très-délicates et complexes de l'esprit exigent un certain vocabulaire et un état de la syntaxe que comportent seulement les langues déjà profondément élaborées. La Chanson de Geste et la Chronique peuvent s'écrire à l'aide de peu de mots et de mots qui, à la valeur propre de leur racine, n'ajoutent point la nuance, c'est-à-dire un certain degré de restriction dans le sens primitif, un trait plus individuel par rapport aux expressions d'un sens voisin : à ces ouvrages fondés sur des conceptions simples, et qui expriment surtout l'action ou l'émotion irréfléchie, il suffit de propositions détachées, et réduites à leurs éléments essentiels, qui répondent à la suite des faits, à la naïveté des sensations ; la période, l'enlace-

ment et la subordination des propositions, l'organisme complet et compliqué de la langue leur sont inutiles. Mais les genres supérieurs ont besoin d'un langage autrement riche et d'un mécanisme plus rigoureux; la poésie lyrique, le drame, l'épopée savante, le roman doivent rendre les nuances les plus fuyantes de la passion, comme l'histoire politique doit montrer, sous l'action, la volonté et tous les ressorts de la volonté. La variété des vocables et la faculté analytique et dialectique de la syntaxe sont ainsi la première condition d'une grande littérature. Enfin, il faut à celle-ci le trésor des idées générales et une langue dont les moules nombreux soient prêts à recevoir toutes les formes du raisonnement. L'état primitif des langues est donc rebelle à l'œuvre de l'historien ou du philosophe; elles reproduisent alors les faits visibles, et sont impuissantes à manifester l'abstraction; elles montrent les choses concrètes dans leur aspect le plus général, et ne savent point démontrer les vérités rationnelles. Les plus hauts sommets du domaine intellectuel leur sont inaccessibles.

Mais la maturité de la langue n'est pas moins nécessaire au génie collectif qu'aux écrivains d'une nation. Un peuple, comme un individu, ne conçoit clairement que les pensées dont le signe est clair,

et, de même que pour la personne isolée, le développement de la conscience, le progrès de la vie morale et de la sagesse sont, dans la famille politique, l'effet de quelques vues très-lumineuses de l'esprit. Une langue achevée est, pour un peuple, pour toute une race, une condition de force intellectuelle. S'il s'agit d'un groupe de cités ou de provinces que rapproche la communauté d'origine, de religion, d'institutions, d'intérêts et de mœurs, la langue doit être non-seulement achevée, mais commune ; aucune civilisation générale ne se produira si, par-dessus le morcellement du sol et la diversité des petites patries, la langue n'établit point l'unité de la pensée nationale.

I

La Renaissance eut tout son essor dès que l'Italie fut en possession d'une langue vulgaire entendue de tous ses peuples et consacrée par l'usage des grands écrivains. L'analyse de ce curieux phénomène historique doit nous arrêter quelques instants.

On sait que les six langues romanes ont pour source première le latin, ou plutôt le dialecte po-

pulaire des Romains, dans la forme qu'il avait prise à la fin de l'Empire; les vieux dialectes italiotes y ont également laissé quelques traces (¹). Ce latin bourgeois et plébéien se corrompit librement en Italie, après la chute politique de Rome, et se décomposa en un grand nombre d'idiomes que les influences étrangères, les Arabes et les Normands au midi, les Germains au nord, remplirent d'éléments barbares (²). Ils tenaient tous au latin vulgaire par leur origine; mais, comme le latin classique était seul écrit et fixé, et attirait seul l'attention des lettrés, ces idiomes s'altérèrent profondément, sans discipline ni entente. L'anarchie du langage répondit à l'anarchie politique. Le régime municipal favorisa encore la séparation des dialectes. Dante en compte quatorze très-tranchés à droite et à gauche des Apennins (³). Nous en distinguons une vingtaine qui sont représentés

(¹) MAX MÜLLER, *Science du Langage,* p. 242 de la trad. franç. — FRÉD. DIEZ, *Grammaire des langues romanes,* t. 1, p. 1, de la trad. franç.

(²) L'ancien dialecte piémontais est plein d'expressions et d'habitudes toutes françaises. V. EMAN. BOLLATI et ANT. MANNO, *Docum. ined. in antico dialetto piemont.* Archivio storico ital. 1878.

(³) *De Vulgari Eloquio,* lib. I, cap. x.

authentiquement par des textes (¹). On les distribue, selon la longueur de la péninsule, en trois régions (²). Au centre, Florence, Sienne, Pistoja, Lucques, Arezzo et Rome, demeuraient les moins éloignées de la source primitive. Aujourd'hui encore, c'est dans ces villes que la langue du peuple se rapproche le plus de la langue littéraire commune. A Rome même, la différence n'est plus très-sensible. A Florence, elle serait moins grande encore si de violentes aspirations n'altéraient la douceur naturelle de l'idiome. Aux extrémités du pays et surtout dans les villes maritimes, à Palerme, à Messine, à Naples, à Tarente, à Venise, à Gênes, on est aussi loin que possible de la langue générale de l'Italie.

Il en fut ainsi durant les premiers siècles du moyen âge. Seule, une école poétique pouvait tirer une harmonie de toutes ces notes discordantes, en choisissant les meilleurs mots et les formes les plus belles,

Pigliando i belli e i non belli lasciando,

comme dit un contemporain de Dante, Francesco da Barberino. Mais les poëtes se faisaient

(¹) MAX MÜLLER, *Science du lang.*, p. 60.
(²) DIEZ, *Grammaire,* t. I, p. 74.

attendre. L'Italie était toute à l'action ; l'âge chevaleresque ne lui inspirait aucune grande œuvre originale ; toute sa vie intellectuelle se portait du côté de l'antiquité latine et du droit romain. Ses premières chansons populaires n'ont pas été écrites et se sont perdues. Cependant, le germe d'une langue commune se développait sourdement au sein de cette confusion, langue *parlée*, dont les premiers monuments écrits n'apparaissent pas avant le XIe siècle, mais dont l'usage est certain dans la classe lettrée dès le Xe siècle [1]. Les relations commerciales, les prédications errantes des moines, le concours de la jeunesse aux universités, les rapports politiques et les ligues gibelines ou guelfes étaient autant de causes favorables à la croissance de cette langue naissante, *lingua vulgaris, vulgare latinum, latium vulgare* (Dante), *latino volgare* (Boccace), qui, plus tard, quand Florence sera la maîtresse dans l'art de la parole, s'appellera *lingua Toscana*, que les étrangers nommaient aussi *lombarde*, mais qu'on désigne déjà du temps

[1] DIEZ, *Grammaire*, t. I. Introd., *Domaine italien*. — CARLO BAUDI DI VESME. *Di Gherardo da Firenze e di Aldobrando da Siena*, p. 64. — CAIX, *Saggio della Stor. della ling. e dei dialet. d'Ital.* Parma, 1872. *Nuova Antologia*, XXVII, 1874, et t. III, de l'*Italia* de HILLEBRAND.

d'Isidore du nom de *lingua italica* (¹). Langue *italienne*, c'est-à-dire formée d'éléments premiers communs aux dialectes provinciaux de l'Italie, langue *latine*, c'est-à-dire ramenée au latin de plus près qu'aucun de ces dialectes, tels sont les deux traits dominants de cette création longtemps inconsciente de la péninsule. Dante, qui lui donne son dernier achèvement, la décore des noms d'*illustre*, de *cardinale*, d'*aulique* et de *curiale* (²) : elle ne sort, dit-il, d'aucune province ni d'aucune ville particulière ; les Toscans sont bien fous de s'en attribuer la paternité ; Guittone d'Arezzo, Bonagiunta de Lucques, Gallo de Pise, Brunetto de Florence n'ont point écrit en langue *curiale* ou noble, mais en langue *municipale* (³). De même pour les autres cités ; il y a un dialecte propre à Crémone, et un dialecte commun à la Lombardie, et un troisième, plus général encore, commun à toute la partie orientale de l'Italie. La langue supérieure, qui appartient à l'Italie entière, est le *latin*

(¹) XII, 7, 57. L'épitaphe de Grégoire V, à la fin du Xᵉ siècle, porte : *Usus francisca, vulgari et voce latina, — Instituit populos eloquio triplici.* Ap. Diez, op. cit.

(²) *De Vulgari Eloq.*, lib. I, cap. XVII, XVIII. *Convito*, lib. I.

(³) *Quorum dicta si rimari vacaverit, non curialia, sed municipalia tantum invenientur. De Vulg. Eloq.*, cap. XIII.

vulgaire (¹). C'est elle qu'ont employée les savants illustres qui ont écrit des poëmes en langue vulgaire, Siciliens, Apuliens, Toscans, Romagnols, Lombards, poëtes des deux Marches.

II

La pure langue aulique, qui était réservée, selon le grand gibelin, à la civilisation et à la cour de l'Empereur romain, eut cependant sa complète éclosion parmi ces Toscans mêmes « grossièrement enfoncés dans leur idiome barbare (²) », auxquels il a refusé un tel honneur. Il reconnaît, il est vrai, que ses compatriotes, Guido Cavalcanti, Lapo Gianni, Cino da Pistoja et lui-même, ont écrit en langue *vulgaire*. Mais des préjugés politiques l'empêchent peut-être d'aller jusqu'à cette notion qu'un écrivain des premiers temps du XIVe siècle, Antonio da Tempo, exprime avec précision : « *Lingua tusca magis apta est ad literam*

(¹) *Istud quod totius Italiæ est, latinum vulgare vocatur. De Vulg. Eloq.*, cap. XIX. — VILLANI, sur Dante : « *Con forte e adorno latino e con belle ragioni riprova a tutti i volgari d'Italia* », lib. IX, 136. — BOCCACE, dans la Fiammetta : « *Una antichissima storia... in latino volgare... ho ridotta* ».

(²) *In suo turpiloquio obtusi.* Ibid., cap. XIII.

sive literaturam quam aliæ linguæ, et ideo magis est communis et intelligibilis (¹). » Antonio ajoute : « *Non tamen propter hoc negatur quin et aliis linguis aut prolationibus uti possimus.* » La formation de l'italien, et, plus justement, de la poésie italienne, fut, en effet, essayée en plusieurs centres qu'il convient d'indiquer ici afin de déterminer plus clairement ce que l'Italie dut à la Toscane. A la fin du XIII^e siècle, la savante Bologne, capitale du droit romain, peuplée de dix mille étudiants, semblait à Dante la première des villes pour l'avancement de son dialecte particulier (²), tempéré, dit-il, par la douceur molle d'Imola et le gazouillement babillard de Ferrare et de Modène. Cette langue municipale est peut-être la meilleure de l'Italie, mais elle n'est pas l'italien. Autrement, Guido Guinicelli et toute l'école bolonaise n'auraient-ils point écrit en bolonais pur, au lieu de rechercher des

(¹) *Trattato delle rime volgari* (1332). Bologna, 1869. Opinion reprise par Machiavel, qui pense que l'italien n'est autre chose que le florentin perfectionné : « *Non per commodità di sito, nè per ingegno... meritò Firenze essere la prima a procreare questi scrittori, se non per la lingua comoda a prendere simile disciplina, il che non era nelle altre città* ». *Dial. sulla Lingua.*

(²) *Forte non male opinantur qui Bononienses asserunt pulcriori locutione loquentes. De Vulg. Eloq.*, lib. I, cap XV.

expressions étrangères à leur idiome maternel? La critique de Dante est juste. La langue de Guido, par sa souplesse, sa libre allure, sa correction, marque un grand effort du poëte pour s'élever au-dessus du dialecte local; la première, en Italie, selon Laurent de Médicis, elle fut « *dolcemente colorita* (¹). Guido échappe déjà à l'influence provençale qui domine dans ces écoles primitives; ses images, le tour de sa pensée sont bien à lui; ses vers, selon Fauriel, « pourraient être regardés comme les premiers beaux vers qui aient été faits en langue italienne (²) ». Mais il paraît obscur à ses compatriotes, tels que Bonagiunta de Lucques, qui, disciples plus fidèles des Provençaux, sont déconcertés par la subtilité philosophique de Guido. Celui-ci, en effet, par sa langue, est presque un Toscan; par son mysticisme raffiné, il est presque un devancier de Dante; mais, dans sa province, il est seul.

Au centre même de la péninsule, la langue populaire de l'Ombrie a, durant le xiiie siècle, sa vive expression dans l'école des poëtes franciscains. Elle commence par les cantiques enthousiastes et candides de saint François, et finit par les satires de

(¹) *Écrit à Frédéric d'Aragon. Poesie di Lorenzo*, Firenze, 1814.

(²) *Dante*, t. I, p. 342.

Jacopone de Todi (¹). Assurément, la langue de saint François n'est autre chose que l'idiome vulgaire d'une contrée isolée au sein de ses montagnes, où le latin reparait encore çà et là presque intact, mais où, d'autre part, les mots sont parfois violemment dépouillés de leur nature latine (²). Saint François connaissait nos troubadours et il les imitait (³). Jacopone de Todi a étudié les lois à Bologne ; en ce temps, il se laissait charmer par la « mélodie » de Cicéron ; puis, il se rapprocha de Rome et se joignit aux Colonna pour guerroyer contre Boniface VIII. Sa langue est déjà plus vigoureuse et plus variée que celle du fondateur d'Assise ; mais son génie n'est pas assez grand pour y fondre harmonieusement les dialectes auxquels sa vie aventureuse a touché ; l'incohérence de son style est étonnante : il passe brusquement des formules de l'École ou des délicatesses provençales à la grossièreté des chevriers et des bûcherons (⁴).

(¹) OZANAM, *Poët. franciscains*.
(²) Ex., dans le *Cantique au Soleil : la nocte, fructi, homo, herbe ; — la honore, nûi* pour *noi, humele* pour *umile.* Ce texte a été d'ailleurs souvent retouché.
(³) J. GÖRRES. *Der heilige Franziskus von Assisi, ein Troubadour.*
(⁴) OZANAM, *Poët. franciscains*, p. 142, 215.

L'inégalité, l'indécision, tel est le caractère de ces premières ébauches de la langue commune. Ciullo d'Alcamo, vers le milieu du XIIIᵉ siècle, est un pur Sicilien ([1]) ; sa fameuse *Canzone* appartient à un idiome très-particulier, dont le voisinage des Grecs, des Arabes et des Normands avait achevé l'originalité. Mais il n'est pas bien sûr que cette chanson ne soit pas, à quelque degré, une imitation d'après le provençal ([2]). Au moins n'est-elle pas assez italienne de langue et d'inspiration, pour que l'on puisse saluer, avec Amari, dans la Sicile, « le berceau des muses de l'Italie ([3]) ». L'éducation française affina la langue et le goût des poëtes méridionaux du XIIIᵉ siècle, Frédéric II, Pierre des Vignes, Guido delle Colonne, le roi Enzo; mais pour le fond, cette poésie est généralement « un centon » tiré du provençal ([4]), d'une inspiration monotone, quelquefois empreint d'une grâce mélancolique; pour la langue, on y trouve, à travers d'assez nombreux sicilianismes et quelques retou-

[1] V. Grion, *Il sirventese di Ciulo d'Alcamo*. Padova, 1858.
[2] D'Ancona et Comparetti, *le antiche rime volgari secondo la lezione del codice vaticano 3793*. Appendice VIII. Bologna, 1875. — Caix, ouvr. cit.
[3] *Storia dei Musulm. in Sicil.*, t. III, p. 889.
[4] Fauriel, *Dante,* t. I. p. 329.

ches postérieures, le plan, de plus en plus arrêté, de cet idiome général, que les lettrés de chaque province adoptent tour à tour, le pur toscan, selon Fauriel, dont l'opinion semble excessive ([1]); le *latin vulgaire,* selon Dante, c'est-à-dire la forme latine dont l'empreinte est enfin rendue à la matière profondément transformée et longtemps déformée du langage.

Cependant, durant les deux premiers siècles de la littérature italienne, s'élaborait, au nord de la péninsule, concurremment avec la langue commune des autres provinces, une sorte d'idiome littéraire fondé sur les dialectes de la Lombardie, et qui aurait pu, si les circonstances l'avaient favorisé, devenir une septième langue romane ([2]). On y trouve beaucoup de réminiscences latines, et des élégances qui ne sont proprement ni provençales, ni françaises, ni toscanes, mais qui appartiennent également à tous les idiomes néo-latins du moyen âge. Un manuscrit de la bibliothèque de Saint-Marc renferme un grand nombre de poésies qui se rattachent à cette langue, mais dont le français, mêlé au dialecte vénitien, forme la base. Cette

([1]) Fauriel, *Dante,* t. I, p. 370.
([2]) Diez, *Grammaire,* t. I, p. 83.

langue, si une littérature l'avait fixée, aurait différé de l'italien vulgaire, selon M. Mussafia, plus profondément encore que le catalan ne diffère du provençal (¹). L'unité linguistique de l'Italie aurait peut-être été rompue, si Florence n'avait accompli l'entreprise essayée depuis plusieurs siècles entre les Alpes et l'Etna.

III

Une école très-ancienne de poëtes toscans a été découverte en ces dernières années, qui permet d'observer, au XII^e siècle, dans le cercle de Florence, la formation de l'italien. Dans le mémoire qu'il consacre à Gherardo de Florence et à ses disciples Aldobrando de Sienne, Bruno de Thoro et Lanfranco de Gênes, le comte Carlo Baudi de Vesme met en lumière les commencements d'une tradition au terme de laquelle a dominé le génie de Dante (²). Plusieurs documents tirés de la bi-

(¹) *Monum. antichi di Dialet. ital. pubblicati da Ad. Mussafia.* Vienna, 1864, et *Mém. de l'Acad. de Vienne*, XLII, 277.

(²) *Di Gherardo da Firenze e di Aldobrando da Siena, Poeti del Secolo* XII, *e delle origini del volgare illustre italiano.* Torino. Stampa Reale, 1866.

bliothèque d'Arboréa, en Sardaigne, de l'*Archivio Centrale* de Florence et des archives de Sienne, ont fourni, soit les pièces poétiques, soit les indications biographiques sur lesquelles se fonde la thèse de M. Baudi de Vesme (¹). La diversité de ces sources est un argument très-fort en faveur de l'authenticité des pièces, sur lesquelles des doutes ont été cependant élevés (²). Ces vieilles poésies, si longtemps enfouies, ne remplissent pas les conditions morales des ouvrages apocryphes; elles ont dormi modestement, et leur réveil n'ajoute pas un chapitre bien curieux à l'histoire littéraire. Toutefois, la date des manuscrits, qui remontent à la première moitié du xve siècle, permet au moins d'expliquer une singularité qui n'a pas attiré l'attention du savant éditeur, et d'en modifier le jugement sur un point considérable. Arrêtons-nous donc particulièrement près des deux maitres de ce groupe singulier, Gherardo et Aldobrando.

Gherardo était né à Florence, à la fin du xie siècle. Il y tint école vers 1120. A cette époque,

(¹) V. l'état paléographique de la question, p. 7-24 du *Mém.*

(²) V. D'ANCONA, *le Ant. Rime volg.* Append. — DIEZ, *Grammaire*, t. I, p. 72, enregistre le *Mém.* de M. de Vesme, sans se prononcer.

il y avait dans cette cité beaucoup de « personnes doctes ». Gherardo était du nombre. « *Fuit poeta etiam in dicto sermone italico.* » Son élève Bruno l'appelle : « *O famoso Cantor, meo Maestro e Duce !* » Mais ses disciples l'ont bien dépassé. Lanfranco vint jeune à Florence, et vieillit en Sardaigne, où il mourut, en 1162, dans les bras de son ami Bruno. Celui-ci, né en Sardaigne, élevé à Pise par son père (¹), puis auditeur de Gherardo à Florence, accompagna en Terre-Sainte son patron, le juge ou tyran d'Arboréa ; il passa d'ailleurs presque toute sa vie dans son île natale, où il mourut en 1206. Aldobrando naquit à Sienne en 1112, et mourut exilé à Palerme, en 1186. Après être sorti de l'école de Gherardo, il enseigna les lettres à Florence. Le vieux biographe ajoute : « *Jam ab juventute magno amore exarsus ob suam linguam italicam, ad eam incubuit, magnam operam ob id ponens ; ita quod, carmina latina spernens, in quibus valde peritus erat, italico sermone varia carmina scripsit.* » Il était versé dans les Saintes Écritures et la théologie. « *Cognovit peroptime linguam latinam, et studuit etiam propriam sue patrie, quam auxit,*

(¹) « *De Æitaliana lingua ki bene conoskebat* ». Cron. di Mariano de Lixi.

expurgavit, ornavit et expolivit, ita quod superavit magistrum suum Gherardum, et omnes suos coevos. » Mais sa vie fut des plus agitées. Il était contemporain de la Ligue lombarde, et mêlé au parti guelfe. C'est peut-être pourquoi l'irascible Dante a oublié son nom. Il chanta la victoire de Legnano (1176) et le triomphe d'Alexandre III, son compatriote.

« ... *Infra cittadi tutte la sorbella (bellissima)*
Dolce mia patria Sena. »

Il traita le « bon Barberousse » de Dante d'« *infernale fero dragon brutale* » et de « *volpone* » (*volpe*). Il flétrit, en fidèle serviteur du Saint-Siége, la mémoire d'Arnaud de Brescia :

« *Or del fellon Arnaldo già vicina*
Prevedeste la ruina,
E manti pur toglieste all'infernale
Sentina d'onne male. »

Mais le tumulte du XIIe siècle ne l'a pas empêché d'aimer, d'écrire des sonnets d'amour, et de chanter la grâce des jeunes filles :

« *Venti e più vidi giovane giojose*
In dilettoso giardino ameno,
Ove, poi colte le vermiglie rose,
Ed altri fiori, ne abellavan seno. »

La langue de son maître Gherardo, dont les exemplaires sont moins nombreux, était autrement archaïque et rude : il faut, pour l'entendre, en recomposer d'abord les mots, en débrouiller l'orthographe, enfin, la traduire. Ainsi, ces vers :

> « ... *Magioini chesti*
> *Lifiori racatar se meza atica*
> *Ese pan confuso acuta guisa,* »

sont lus par M. Baudi de Vesme :

> « ... *Ma giorni chesti*
> *Li Fiori racatâr semenza antica,*
> *E separan confuso a tutta guisa ;* »

et traduits : « *Ma in questi giorni Firenze racquistò l'antica semenza, e in ogni maniera separa ciò che confodesti.* »

Nous avons ici un type, soit du toscan parlé par les « doctes » au commencement du XIIe siècle, soit de l'italien vulgaire de la même époque. Ce qu'il importe d'y signaler, c'est la nature latine des racines. La loi de Max Müller, *la corruption phonétique* et le *renouvellement dialectal*, a agi ici souverainement, mais le fond dernier est demeuré latin. Certains mots gardent même dans Gherardo une physionomie latine qu'ils perdirent plus tard. Il écrit *seniore* pour *signore*, *vittore* pour *vincitore*.

Mais, le plus souvent, ses vocables renferment des altérations dont ils ont été purifiés depuis. Ainsi : *cora* pour *cura*, *criare* pour *creare*, *dispiagenza* pour *dispiacenza*, *nigrigenza* pour *negligenza*, etc. Mais, chez Aldobrando, ce retour au génie latin des mots est tout à fait méthodique. Le progrès de sa langue sur celle de son maître est même si considérable, il est si fort en avance sur le XII° siècle, et même sur plusieurs écrivains en prose du XIV°, que la sincérité du texte actuel mérite d'être suspectée. Sans aucun doute, ces poésies ont été retouchées plus tard, comme le furent les chansons siciliennes de l'époque souabe. Le remaniement a pu se faire au XIV° siècle, et nos manuscrits, qui sont du XV°, ont reproduit simultanément l'édition améliorée. De plus, la forme régulière du sonnet, chez les deux poëtes, si longtemps avant Dante da Majano, est un fait singulier qu'il faut signaler. Mais quelle que soit, sur Aldobrando, l'œuvre du correcteur, le mérite de sa langue est, pour le moins, de s'être prêtée, plus docilement que celle de Gherardo, à la correction. Nous avons réellement affaire au lettré dont parlent les manuscrits, qui, de la science du latin, passa à la culture réfléchie de l'italien. Ricordano Malispini, chroniqueur florentin du XIII° siècle, et Villani changent,

à la toscane, l'*e* en *a* : *avidente, sanatore, spargiatore, piatosa ;* Aldobrando écrit : *spergitore, pietoso.* Malispini met l'*i* pour l'*e* : *risistere, ristituire ;* Aldobrando rétablit l'*e*, ex. : *negligente* pour *nigrigente*, *rechere* pour *richere*. Dino Compagni écrit *vettoria*, Malispini, *ipocresia*, Aldobrando, *vittoria, ipocrisia*. Le florentin populaire, qui répugne à *l* après *c* ou *g*, dit *grolia* pour *gloria :* Aldobrando rétablit *gloria, glorioso*, et Lanfranco *clemenza*. Aldobrando remplace *ninferno* par *inferno, paradiso diliziano* par *dilettoso paradiso*. *R,* en toscan et dans les autres dialectes, souffre les plus grandes anomalies, tantôt remplacé par *l*, tantôt substitué à cette lettre : Malispini et Compagni disent *affritto, albitro, fragello ;* Aldobrando, *afflitto, arbitrio, flagello*. Enfin, la grave altération florentine, l'*o* remplaçant l'*a* à la troisième personne du pluriel de l'indicatif présent ou prétérit des verbes en *are* : *cessorono, rovinorono* (Malispini), *ruborono, andorono* (Compagni), *eron, abondono, cascono* (Politien), cette forme toute populaire que Dante, Pétrarque et Boccace ont rejetée, est déjà ramenée par Aldobrando à l'état régulier : *trovaro, membraro, imploraron*.

Le XIIIe siècle continua de marcher dans la voie ouverte par l'école du vieux Gherardo, mais d'un

pas parfois indécis ou inégal. Dante lui-même a reproché à plusieurs de ses prédécesseurs toscans de n'avoir pas su s'affranchir tout à fait de leurs dialectes municipaux. Les poésies de Guittone d'Arezzo sont, en effet, parfois d'un idiome très-pur, parfois aussi incorrectes et d'une langue disparate pleine de provençalismes; le style de ses lettres est plus inculte encore (¹). Ce n'était pas, comme le pense M. Baudi di Vesme, à qui fait illusion la langue si rapidement mûrie d'Aldobrando, que l'italien entrât dès lors dans une sorte de décadence que rien n'expliquerait (²); mais la langue *illustre*, qu'aucun grand monument n'avait encore fixée, était, pour ainsi dire à la merci de quiconque s'en servait; les personnes très-lettrées, telles que l'avaient été Aldobrando et ses correcteurs, savaient seules la redresser selon la règle canonique du latin. L'école de Brunetto Latini, d'où sortirent les prédécesseurs immédiats et les contemporains de Dante, Guido de' Cavalcanti, Guido Orlandi, Dante da Majano, Lappo Gianni, Bonagiunta Monaco, Brunellesco, Dino de' Frescobaldi, cette école acheva, aux environs de 1280, l'évolution de

(¹) FAURIEL, *Dante,* t. I, p. 348.
(²) *Mém.* cité, p. 156.

la langue italienne. « On ne peut parler, écrit Diez, d'un *vieil italien* dans le sens du *vieux français*; la langue du XIII° siècle ne se distingue de la langue moderne que par quelques formes ou expressions surtout populaires, aucunement par sa construction grammaticale (¹). »

IV

Ainsi, l'italien littéraire a mis cent ans pour arriver à Dante. Celui-ci ne l'a pas inventé comme un sculpteur forme sa statue ; mais la marque de son génie est si profonde sur l'œuvre ébauchée par ses devanciers, que c'est justice de le proclamer le père de la langue italienne.

Celle-ci, en effet, n'avait, avant lui, fait ses preuves que dans des compositions poétiques fort courtes, imitées presque toutes des Provençaux, où l'inspiration manque souvent d'originalité ou d'élan. Le jour où l'influence provençale aurait quitté l'Italie, l'italien *illustre* pouvait passer tout d'un coup à l'état de langue savante, respectueusement étudiée par les lettrés en même temps que la

(¹) *Grammaire des Lang. rom.*, t. I, p. 72. — V. sur l'origine toscane de l'italien vulgaire, CASTIGLIONE, *Cortegiano*, lib. I, XXXII.

poésie raffinée des troubadours nationaux, mais dont l'excellence n'avait point été démontrée pour l'expression complète de l'esprit national. Dante fit cette démonstration. Il donna à l'Italie un poëme extraordinaire, où les visions d'un mysticisme transcendant ont été rendues, où des rêves grandioses ont été contés, où des passions furieuses ou suaves ont été chantées; dans la *Divine Comédie*, il n'est aucune scène de damnation, aucun soupir d'amour, aucun éclat de colère qui ne trouve sa forme, sa couleur ou sa note précise : cette langue est, avec celle de Shakespeare, la seule au monde qui atteigne d'un coup d'aile aussi libre au comble de l'horreur ou à celui de la grâce. Pétrarque est un poëte de premier ordre ; mais il n'a pas dépassé, en douceur idéale, certaines strophes de son maitre ([1]), et l'Italie n'a plus entendu, même dans les pièces les plus vigoureuses de Léopardi, une langue d'un accent aussi tragique : *Tuba mirum spargens sonum.*

([1]) *Era già l'ora, che volge'l disio*
　　A naviganti e intenerisce il cuore,
　　Lo di c'han detto à dolci amici addio ;

　E che lo nuovo peregrin d'amore
　　Punge, se ode squilla di lontano,
　　Che paia'l giorno pianger che si muore.
　　　　　　　　　　　Purgat. VIII.

Mais l'expression de l'enthousiasme, de l'extase ou de la haine et le trait saisissant de la description, ne prouvent point encore, d'une façon irrésistible, qu'une langue réponde à tous les besoins, à toutes les formes de l'esprit humain. Il faut, pour cela, qu'elle ait traversé d'abord l'épreuve de la prose, c'est-à-dire qu'elle se montre assouplie pour le récit, capable de raisonnement et propre à l'analyse. Lorsque Dante, dans sa *Vita Nuova*, eut raconté l'histoire de ses jeunes amours et décrit les joies et les angoisses de la passion la plus douloureuse et la plus subtile qui fût jamais; lorsque, dans son *Convito*, il eut demandé à l'exercice de sa raison appliquée aux problèmes de la philosophie morale une consolation pour ses souffrances (¹), la langue vulgaire conquit pour toujours son droit de cité en Italie.

Sans doute, elle put perdre, sous la plume savante de Pétrarque, de Boccace et de leurs imitateurs, l'allure libre et la fierté native de sa première jeunesse; mais faut-il, avec Reumont (²), attri-

(¹) « *Io che cercava di consolare me, trovai non solamente alle mie lagrime rimedio, ma vocaboli d'autori e di scienze e di libri, li quali considerando, giudicava bene che la filosofia, ch'era donna di questi autori, di queste scienze e di questi libri, fosse somma cosa.* » Trattato II, cap. XIII.

(²) *Lorenzo de' Medici il Magnifico*, t. II, ch. v.

buer, à l'influence croissante des humanistes sur la langue dont le génie devient de plus en plus latin, je ne sais quel interrègne littéraire de l'Italie? Celle-ci, sans doute, jusqu'à l'Arioste, Machiavel et Guichardin, ne produira plus d'écrivains comparables en originalité puissante à ceux du xive siècle. Je ne crois pas que la culture latine ait fait le moindre tort à l'inspiration des poëtes ou des prosateurs du xve siècle. Mais la Renaissance se jeta alors tout entière du côté des arts, de l'érudition, de la philosophie platonicienne, de la politique et de la volupté. Cependant, par-dessous la langue littéraire continuait de vivre la langue courante, *lingua parlata*, dont les ouvrages ne connurent jamais d'interruption, et sur laquelle les humanistes n'avaient guère d'action. C'est l'idiome de sainte Catherine de Sienne, des chroniqueurs des villes et des corporations, des moralistes familiers, des poëtes du genre bourgeois, *borghese,* des satiriques et des conteurs tels que les florentins Pucci et Sacchetti, l'idiome populaire et spirituel de Pulci et de Benvenuto Cellini ([1]).

([1]) Caix. *Unificazione della ling., Nuova Antol.,* XXVII, 41. Les *orateurs* de Venise, dans leurs relations diplomatiques, conserveront, sinon le dialecte vénitien, du moins un grand nombre de formes dialectales, et, à la fois, de mots latins.

Certes, cette littérature est fort précieuse, car par elle nous pouvons pénétrer dans le commerce très-intime de l'âme italienne. Mais elle ne répond point à la ligne véritable de la Renaissance. Comme la langue dont elle s'est servie, elle n'est point *classique*. Elle intéresse telle ou telle province de l'Italie, mais non point l'Italie tout entière, et encore moins l'Europe. L'hégémonie intellectuelle de notre race ne devait se reconstituer que dans les conditions mêmes où Athènes et Rome l'avaient autrefois méritée. La langue attique, la langue des patriciens romains avaient jadis concouru à fonder, au profit de ces deux cités, le gouvernement de la civilisation universelle. L'Italie, par ses grands écrivains, ses historiens, ses artistes, ses hommes d'État, sa diplomatie, par l'élégance de ses mœurs et la politesse dont Castiglione a tracé les règles délicates ([1]), fut de même quelque temps l'école du monde, et la haute culture que l'Europe reçut de ses mains était en partie l'ouvrage de sa langue.

([1]) V. *Il Cortegiano*.

CHAPITRE VI

*Causes secondaires de la Renaissance en Italie.
Les influences étrangères*

On vient d'analyser les causes permanentes et profondes de la Renaissance italienne. On a vu les faits les plus constants dans l'histoire intellectuelle et morale de l'Italie, les libertés de la pensée et de la conscience, les formes de l'état social, l'éducation classique et la langue, disposer le génie d'une race éminente à l'invention féconde dans toutes les directions de l'esprit. Il faut maintenant passer en revue d'autres causes, d'une importance moins grande, parce qu'elles ont été extérieures et d'une durée moins longue, sans lesquelles cependant certains caractères particuliers de la Renaissance, certaines tendances de l'art ou de la poésie, telles traditions littéraires, tels traits de la vie sociale, ne seraient compris qu'à moitié. L'Italie a été, au moyen âge, le rendez-vous de toutes les civilisations et le champ de bataille de tous les peuples.

Elle n'a point aimé les étrangers, mais elle a reçu d'eux quelques exemples et quelques leçons utiles qu'il importe de considérer.

I

Ses premiers éducateurs ont été les Byzantins. Ceux-ci ont eu longtemps la main dans les affaires de la péninsule, même après la chute de l'Exarchat et le déclin politique de Ravenne. Jusqu'au xe siècle, ils furent les maîtres directs de la Terre de Bari, de la Capitanate, de la Basilicate et de la Calabre, et les hauts suzerains de Venise, de Capoue, de Naples, de Salerne, d'Amalfi, de Gaëte. Venise était une vassale plus docile que toutes ces villes d'origine grecque; à partir du xe siècle, elle fut longtemps l'alliée fidèle du vieil empire. Elle imitait, dans l'architecture de ses palais et de ses églises, les monuments de Constantinople, et aimait à se rapprocher, par l'éclat des costumes et les pratiques jalouses du gynécée, des mœurs orientales [1]. Mais Venise était alors presque isolée de

[1] Alf. Rambaud, *l'Empire Grec au* xe *siècle*, Ve part., ch. ii. — Armingaud, *Venise et le Bas-Empire, Archiv. des missions scientif. et littér.*, t. IV, 2e série.

l'Italie même. La trace première et originale des Byzantins n'est visible, pour tout le reste de la péninsule, que dans l'architecture religieuse de Ravenne et de quelques villes méridionales et siciliennes, et encore ces monuments remontent-ils au moyen âge le plus reculé ([1]). L'influence byzantine sur la peinture décorative, représentée par la mosaïque, fut autrement considérable : elle dura jusqu'à Cimabué. C'est elle qui doit retenir notre attention.

Les mosaïques de Ravenne nous montrent les derniers efforts de l'art grec, de toutes parts entouré et bientôt envahi par la barbarie. Celles du Ve siècle, au Baptistère et à la chapelle votive de Galla Placida (San-Nazario e Celso), très-fines encore, renferment des personnages d'un aspect majestueux, d'un dessin correct, d'un visage et d'un mouvement individuels, et les compositions où les mosaïstes savent encore ménager les jeux de lumière et d'ombre, sont d'un effet tout pittoresque. Le Christ de San-Nazario, jeune, calme, très-classique de formes, est assis sur un rocher, au milieu

([1]) De même, les monuments normands du Midi, tels que les curieuses cathédrales de Bari et de Salerne, n'ont qu'une faible importance dans l'histoire architecturale de la Renaissance.

d'un paysage; le bon Pasteur, motif si souvent reproduit par la peinture primitive des catacombes, tient d'une main sa croix, de l'autre, il caresse la brebis couchée à ses pieds; son front découvert est couronné de cheveux bouclés, comme les têtes antiques; le manteau bleu lamé d'or qui l'enveloppe est drapé avec la souplesse et la simplicité grecques (1). Les mosaïques du VI^e siècle ont encore de la noblesse et de la vie; les personnages se meuvent librement sur les fonds d'or et d'azur, font des gestes oratoires, parlent ou agissent; cependant, on sent que les grandes traditions sont déjà sur leur déclin; le sens de la beauté baisse, et l'inspiration de l'artiste est moins haute. A San-Vitale, saint Jean, assis, vêtu de blanc, tient son livre, et l'aigle plane sur sa tête; saint Luc est avec son bœuf, saint Marc avec son lion; un Christ gigantesque, aux yeux fixes, se tient au sommet de la grande coupole; l'art hiératique a commencé. Mais voici, d'autre part, la peinture d'histoire, les mosaïques du chœur, exécutées sous Justinien, l'Empereur, entouré de sa cour, l'évêque Maximien suivi de ses clercs, l'impératrice Théodora, comé-

(1) V. Crowe et Cavalcaselle, *Gesch. der ital. Malerei*, t. I, ch. 1.

dienne couronnée, qui, accompagnée de ses femmes, porte un reliquaire à l'église. Ici, la beauté a moins préoccupé les artistes que la ressemblance : les nez très-accentués, les sourcils touffus, les lèvres fortes de plusieurs personnages indiquent des portraits trop fidèles et sont déjà le signe de la décadence. A St Apollinare-in-Classe, l'invention du peintre se manifeste naïvement dans la prédication du saint parlant à un troupeau de brebis. A St Apollinare-in-Città, le long des frises de la nef centrale, les vierges et les mages marchent en procession vers la madone, les saints conduits par saint Martin vont vers le Christ ; Ravenne, San-Vitale et le palais de Théodoric sont figurés dans cet ouvrage, où luit encore comme un lointain souvenir des Panathénées antiques.

L'Église adopta la mosaïque qui se prêtait si bien à la magnificence, et remplaçait la véritable peinture dont les derniers ouvrages, tels que le Christ, aux catacombes de Saint-Calixte, témoignent d'un art tombé en enfance. Dès lors, les Byzantins ou les artisans d'Italie formés à leur école, ornent les sanctuaires de mosaïques. Mais le goût des barbares, qui préside impérieusement à ces pieuses fondations, ne tarde pas à porter à l'art un coup funeste. C'est à Rome surtout, que l'on peut suivre

de siècle en siècle, jusqu'au xie, la décadence étonnante de la peinture décorative. Les mosaïques du ive siècle, à Sainte-Constance, à Sainte-Pudentienne, contiennent encore des scènes animées et des têtes d'une grande expression, où l'arrangement particulier de la chevelure et la distinction des visages révèlent la bonne école. Au ve siècle, après Alaric, dans Sainte-Marie-Majeure, les mosaïques de la nef et du grand arc en avant de l'abside marquent une chute très-lourde; les personnages bibliques y deviennent gauches et laids. Au vie, dans Saints-Cosme-et-Damien, un Christ morose, d'un aspect terrible, marche sur les nuages : le christianisme qui, tout à l'heure, a renoncé à la beauté, séduction païenne, vient d'entrer dans ces temps d'inquiétude et d'effroi dont l'an mil devait être le terme apocalyptique. Au viie siècle, à Sainte-Agnès, sur la voie Nomentane, les deux papes Symmaque et Honorius, démesurément allongés, se dressent dans leurs robes sombres; mais voici l'influence de l'Orient qui reparait à Rome, dans la parure éclatante de la sainte, dont la poitrine est chargée d'or et de pierreries. La trace byzantine s'accentue encore davantage dans le saint Sébastien de Saint-Pierre-aux-Liens qui, revêtu d'un riche costume et d'un long manteau rattaché à l'épaule par une

agrafe, rappelle l'art de Ravenne et ressemble à quelque noble de Constantinople ([1]). La mosaïque de Sainte-Marie-in-Cosmedin (dans la sacristie), d'un caractère vraiment grec, qui vient de l'ancien Saint-Pierre, est attribuée à des Byzantins chassés de chez eux par les iconoclastes. La figure de la Vierge est d'un grand calme, avec un regard naturel; près d'elle, un ange bien proportionné de formes et d'un type antique ([2]). Aux VIIIe et IXe siècles, en pleine guerre du *Filioque,* les rapports de Rome et de Byzance étant devenus fort orageux, on peut supposer que les artistes orientaux furent recherchés avec moins d'assiduité par les Italiens. A cette époque, et jusqu'à la fin du Xe siècle, la décadence de l'art dépasse toute imagination. La laideur de la madone, à Santa-Maria-in-Navicella, est si extraordinaire, qu'elle produit presque un grand effet. On voit bien que l'artiste cherche, par l'étrangeté et la disproportion, à exprimer le surnaturel. Dans sa robe d'un bleu noir, voilée à l'africaine, entourée d'anges grêles et tristes, et portant un *Bambino* horrible, la Vierge témoigne d'un âge où l'esprit humain était fort malade. A Sainte-Praxède, les bre-

([1]) Crowe et Cavalcaselle. *Geschichte der ital. Mal.,* t. I, ch. II.
([2]) Id., *ibid.*

bis mystiques ont une forme des plus grotesques. Puis les monuments authentiques disparaissent. A Saint-Marc de Venise, à la fin du XIe siècle, la mosaïque n'a point fait un mouvement. Mais, dès le commencement du XIIe, elle se relève, et, cette fois, par l'influence très-visible des Byzantins [1].

C'est du Midi que vint cette Renaissance. Les monastères de la Cava, de Casauria, de Subiaco s'enrichirent alors de mosaïques. En 1066, Didier, abbé du Mont-Cassin, voulant parer son église, envoya chercher à Constantinople, selon le chroniqueur Léon d'Ostie, des artistes habiles « dont les figures semblent vivantes, et dont les pavés, par la diversité des pierres de toutes nuances, imitent un parterre de fleurs ». Didier retint ces maîtres et remit à leur direction un certain nombre d'enfants [2]. L'Italie, qui, pendant près de six siècles, avait laissé dépérir la peinture religieuse,

[1] VITET, *Mosaïq. chrét. des basiliq. et des églises de Rome, décrites et expliq. par M. Barbet de Jouy.* (*Journ. des Savants*, décemb. 1862, janv., juin, août 1863.)

[2] TIRABOSCHI, *Storia.*, t. III, p. 455.— MURATORI, *Script.*, t. IV, p. 442. — CARAVITA (*I codici e le arti a Monte-Cassino*), après Tiraboschi, s'efforce d'établir que la pratique de la mosaïque n'avait jamais cessé en Italie. Sans doute, mais le goût avait disparu. Autrement Didier eût-il appelé à son aide les maîtres byzantins?

revint donc à l'école des Byzantins. Les mosaïques du Mont-Cassin n'existent plus, mais l'abbé Didier fit orner également par ses artistes l'église de St Angelo-in-Formis, près de Capoue. Il est représenté, au fond de l'abside, offrant aux archanges Michel, Raphaël et Gabriel le modèle du pieux édifice. Cette église est l'un des plus précieux monuments de l'art primitif. C'est par la variété de l'invention et la noblesse des personnages que la peinture commence à renaitre. Voici, par exemple, au-dessus du portail central, une Cène où trône le Sauveur entouré d'une gloire, bénissant d'une main, maudissant de l'autre ; derrière lui des anges déroulent et montrent ces deux inscriptions : « *Venite benedicti* », « *Ite maledicti* ». Plus haut, quatre anges soufflent dans des trompettes ; les douze apôtres sont assis à la table sacrée autour de laquelle prient les anges ; plus bas, d'un côté se tiennent les saints, les martyrs, les confesseurs ; de l'autre, les damnés que les démons entraînent en enfer. Ici, les élus portent des fleurs ; là, les maudits, et parmi eux, Judas, se débattent entre les bras des diables. Lucifer préside à leurs supplices. Aux frises de la grande nef sont les prophètes, les rois de l'Ancien Testament et les scènes de la Passion. Le Christ, cloué sur sa croix, penche vers

Marie son visage dont l'expression est menaçante. Saint Jean est près de la Vierge. Au-dessus de la croix l'artiste a placé le soleil et la lune, celle-ci sous la forme d'une femme éplorée ; les anges volent vers le Rédempteur avec des gestes de lamentation ; plus loin, on partage les vêtements de Jésus, et l'on voit un groupe de prêtres et de soldats à cheval. Ainsi, à la fin du XIe siècle, de grandes qualités reparaissent tout à coup ; non-seulement les peintres retrouvent les proportions justes du corps humain ; ils découvrent la vie, le mouvement, la composition des ensembles ; ils ont rejeté les traditions immobiles, la juxtaposition monotone des personnages, les motifs cent fois répétés ; enfin, ils ont entrevu le pathétique et savent déjà l'exprimer. Les artistes de Byzance renouvellent en Italie le vieil art byzantin.

L'abbé Didier, devenu pape (Victor III), apporta à Rome un goût nouveau, dont témoigne déjà la basilique de Santa-Maria-in-Trastevere, décorée par Innocent II vers 1140. Le XIIe siècle reprit la mosaïque au point même où le VIe l'avait laissée à Ravenne. La décadence avait fait perdre six cents ans. Voici de nouveau les vierges sages et les vierges folles ; elles marchent avec une grande variété d'allures. Au centre de l'abside, la Vierge,

vêtue d'une façon éblouissante, est assise, avec la dignité d'une impératrice orientale, à droite de son fils, et sur le même trône ; sa figure est d'une finesse suave ; on y retrouve le dessin des têtes antiques ([1]). Le Christ majestueux, toujours le même, Imperator et Pantocrator divin, qui plane ici, comme à la cathédrale de Pise et au dôme de Monreale, est un Jupiter byzantin. Aux absides de Saint-Jean-de-Latran, de Santa-Francesca-Romana, de Sainte-Marie-Majeure et de Saint-Clément, au baptistère San-Giovanni de Florence, c'est-à-dire du XIIe siècle à la fin du XIIIe, la tradition grecque se réveille visiblement, dans les draperies plus souples et plus réelles que n'ont été celles de Cimabué, l'arrangement des chevelures, la pose des personnages et l'abondance des réminiscences païennes, génies ou allégories d'un goût mythologique. Enfin, dans le chef-d'œuvre des Byzantins en Italie, la chapelle Palatine de Palerme (1140), l'accord très-heureux de plusieurs arts fait ressortir avec plus d'éclat l'inspiration vraiment grecque du monument entier ; tandis que les mosaïques représentant les scènes de la vie de Pierre et de Paul, les saints, les prophètes, les Pères de l'Église

([1]) VITET, *Journ. des Sav.*, août 1863.

grecque et le Christ bénissant, rappellent les ouvrages de St Angelo-in-Formis, l'ameublement somptueux et fin de Byzance, les bronzes et les marbres curieusement ciselés s'encadrent dans les lignes harmonieuses de l'édifice, dont les petites proportions sont plus favorables que la vaste structure de Saint-Marc à l'élégance du détail ; les plans très-rapprochés, par le rayonnement redoublé des ors qui revêtent les murailles, emplissent le charmant sanctuaire d'une lumière blonde et gaie que percent çà et là les traits du soleil de Sicile.

Ces artistes, partis de l'Orient, qui visitent l'Italie et y pratiquent leur art si longtemps avant Giotto et les sculpteurs de Pise, ont, non-seulement l'habileté de main, la patience et les canons rigoureux de Byzance, mais une inspiration venue de plus loin, de la Grèce antique, et conservée, malgré la misère des temps, par les couvents de l'Athos et de la Thessalie ([1]). Dans leurs églises dressées entre la mer et le ciel, sur les rochers de la Montagne-Sainte, les moines contemporains de Pansélinos, le Raphaël oriental, gardaient, comme une relique, le sentiment de la pure beauté ; les

([1]) V. EUG. MELCHIOR DE VOGÜÉ, *Le Mont Athos*. (*Revue des Deux-Mondes,* 15 janv. 1876.)

vierges des icônes, les saints qui veillent devant les autels, les scènes évangéliques peintes à fresque dans les vestibules sacrés, ont une grâce et parfois une majesté dont l'impression est très-grande. Les dessins coloriés de Papety (¹) ont permis, sur ce point, d'ajouter un chapitre à l'histoire de l'art. C'est entre le XIe et le XIIIe siècle que s'étend la Renaissance de l'Athos. L'Italie ne l'a pas connue directement, mais les vieux maîtres appelés par l'abbé Didier en avaient recueilli les modèles et lui en apportèrent le souffle lointain.

II

L'influence arabe fut plus générale que celle des Byzantins ; elle affecta l'ensemble même de la civilisation italienne. Tout un groupe de faits moraux et politiques concourut à lui donner la plus grande portée possible. Du IXe au milieu du XIe siècle, les Arabes furent les maîtres de la Sicile ; dépossédés par les Normands, ils continuèrent à dominer sur cette ile par la science, l'art et la poésie ; au XIIIe siècle, sous l'empereur Frédéric II, ils atteignirent au plus haut degré de leur ascendant intellectuel sur la péninsule.

(¹) A l'École des Beaux-Arts.

Leur situation, en face de l'Occident chrétien, fut, durant le moyen âge, des plus curieuses. La chrétienté les haïssait, parce qu'ils étaient musulmans ; mais elle les respectait et les enviait, à cause de leur grande civilisation. Toute l'Europe sentait le prestige de cette race élégante, dont les croisades avaient laissé entrevoir les mœurs étranges et raffinées. On admirait leurs monuments, leurs étoffes resplendissantes, leurs meubles précieux, leurs esclaves, et davantage encore leur vaillance, leur loyauté et leur âme toute chevaleresque. Tout ce monde scolastique et barbare comprenait combien les Orientaux le dépassaient en culture savante ; du fond de leurs écoles d'Espagne, ils régnaient sur toutes les sciences de la nature et troublaient le sommeil de nos docteurs. Car ils savaient mieux qu'eux les secrets d'Aristote, et Aristote n'avait-il pas connu les secrets de Dieu ? C'est pourquoi Dante n'eut pas le courage de brûler Averroès lui-même,

Averrois, che'l gran Comento feo ([1]);

il le mit dans la région pacifique des sages entre Horace et Platon.

([1]) *Inf.*, IV, 144.

Les Arabes établirent en Sicile une civilisation complète. Sous leurs mains, avec ses dix-huit villes et ses trois cent vingt châteaux forts, ses mines d'or, d'argent, de cuivre et de soufre, ses moissons et ses eaux vives, ses plantations de coton, de cannes à sucre, de palmiers et d'orangers, ses fleurs éclatantes, ses haras de chevaux aux formes fines, ses manufactures d'étoffes de soie, ses palais et ses mosquées, la vieille île d'Empédocle s'épanouit comme un jardin oriental. Un commerce très-actif la rattachait, dès l'origine de la conquête, à l'Espagne et à l'Italie méridionale (¹). Les draps de soie vermeille de Palerme, brochés d'or et brodés de perles, faisaient l'admiration de l'Occident, ainsi que les cuirs dorés destinés aux chaussures des femmes, les gants de soie, les agrafes émaillées, les bijoux ciselés, le papier de coton, les objets de corail. Ces industries de luxe passèrent plus tard à Florence, à Gênes, à Venise. La Sicile, au XIIe siècle, envoyait ses blés à Venise, ses cotons en Angleterre, ses draps de soie dans toute l'Europe. Barcelone, Pise, Malte, Amalfi, Marseille, recevaient ses vaisseaux marchands (²).

(¹) AMARI, *Storia dei Musulmani di Sicilia*, t. II, cap. XIII.
(²) Id., *ibid.*, t. III, cap. XII.

Les monuments de l'architecture siculo-arabe ont disparu ou sont gravement altérés. La Ziza et la Cuba de Palerme, deux ruines, dont la première se rapporte, dans sa forme actuelle, aux temps de la domination normande, permettent cependant de retrouver la trace du génie à la fois sensuel, subtil et méfiant des maîtres musulmans. Ici reparaît la conception originale de l'art arabe, le motif des pendentifs à stalactites, sur lesquels est posée la coupole byzantine. Les alvéoles délicatement évidés se groupent, s'étagent en encorbellement, et montent jusqu'au haut de la voûte, brisant et multipliant les rayons lumineux ; la lumière, ainsi décomposée, irrisée par les reflets des faïences émaillées, retombe comme un voile aux nuances changeantes sur les ornements rehaussés de couleurs et d'or, sur les vasques de porphyre d'où jaillissent les fontaines, sur les tapis que parent les teintes vigoureuses de l'Orient. Les colonnes grêles de marbres rares supportent de larges chapiteaux fouillés par un ciseau capricieux, et des arcades creusées et allégées par la ciselure. Dans ces retraites que remplit le bruissement des eaux vives, qu'ennoblit la parole divine, dont les versets se mêlent au décor de l'édifice, le rêve mystique, l'orgueil solitaire et la volupté sont bien abrités ; mais, sur

le dehors, les pleins formidables, les murailles austères, les arcades aveugles opposent à la curiosité du passant un rempart infranchissable (¹).

La Sicile arabe n'égala point l'Espagne musulmane en éclat scientifique et littéraire. Elle eut néanmoins ses écoles de médecins, d'astrologues, de mathématiciens, de dialecticiens, de jurisconsultes, ses interprètes du Coran, ses théologiens, ses moralistes, ses sages extatiques (*Sufiti*), ses grammairiens, ses historiens, ses géographes et ses poëtes. Ceux-ci excellaient dans la composition héroïque ou passionnée de la Kâsida, petit poëme monorime où le troubadour chantait ses propres mérites, les charmes de sa maîtresse, les vertus de sa race, l'esprit de son patron, le vin, les étoiles, les fleurs, les joies évanouies de la jeunesse ; et, dans les fêtes, le luth des musiciens, le chant et les danses des jeunes filles accompagnaient les vers des poëtes (²). La Sicile, qui s'était endormie jadis, bercée par la flûte de Théocrite, se réveilla sous les ombrages dangereux du paradis de Mahomet.

(¹) V. Ch. Blanc, *Gramm. des Arts du Dessin* (*Gaz. des Beaux-Arts*, t. XV).

(²) Amari, *Storia*, t. II, cap. xiv.

III

Les Normands vinrent et la rejetèrent dans la réalité tragique du moyen âge. Mais ces aventuriers étaient de fins politiques. Leur héros fut Robert l'*Avisé*(¹). Ils battirent le pape Léon IX et lui demandèrent seulement le droit de conquête illimitée dans l'Italie méridionale et en Sicile(²). Ils devinrent les bons amis du Saint-Siège, et mirent ainsi de leur côté la première force morale du temps ; à Salerne, ils veillèrent sur le lit de mort de Grégoire VII qui mourait « exilé pour la justice ». Ces soldats de la Sainte-Église, qui aimaient fort à *gaaigner,* aidèrent la Grande-Grèce à se délivrer des Byzantins, et la gardèrent pour eux-mêmes. Puis ils vinrent au secours des chrétiens byzantins de Sicile, délogèrent les Arabes de leurs forteresses, enlevèrent Messine, Catane, Palerme ; mais ils n'abusèrent point de leur conquête. Les paysans arabes continuèrent d'avoir la personnalité légale et le droit de libre propriété en

(¹) *Guiscard, Wise.*
(²) Contre cette opinion, fondée sur la *Chronique* de Malaterra, V. AMARI, *Storia,* t. III, p. 44.

dehors des terres de leurs nouveaux seigneurs. Dans les campagnes et dans les cités, les deux races vécurent en paix côte à côte. Les citoyens musulmans, écrit un Arabe, en 1184, sont très-nombreux à Palerme; ils habitent leurs quartiers propres, avec leurs mosquées, leurs bazars, et un cadi pour juger leurs procès (¹). Bien plus, ils gardent, de l'aveu des vainqueurs, une sorte de hiérarchie sociale; leur noblesse entre même dans les offices de la cour normande. Les Siciliens d'origine ou de religion grecque s'enrichissent sous la protection de leurs maîtres catholiques; leur Église séculière et leurs couvents sont en pleine prospérité. La paix normande, comme autrefois la paix romaine, après avoir institué l'ordre politique, favorise les libertés morales des races soumises (²).

C'est pourquoi les Normands n'ont pas arrêté la civilisation arabe de la Sicile; sous leur domination, la culture intellectuelle s'est prolongée, et Frédéric II la recueillera intacte dans la succession des conquérants français. Le roi Roger II employait, dans ses actes de chancellerie, l'arabe, le

(¹) AMARI, *Storia,* t. III, cap. IX.
(²) Il y eut cependant, en 1190, une courte persécution. AMARI, *Storia,* t. III, p. 54.

grec ou le latin. Selon Edrisi, il étudiait la géographie, les mathématiques, l'économie administrative. Il fit graver, sur un disque d'argent, les pays du monde connu dont, pendant quinze ans, ses géographes arabes, réunis en académie, poursuivirent, sous ses yeux, l'étude méthodique, d'après les témoignages des voyageurs. De cette longue recherche sortit en outre une description encyclopédique du sol, des fleuves, de la flore, de l'agriculture, du commerce, des monuments, de la race, des religions, des mœurs, des costumes et des langues (1154). C'est ce livre, que l'Europe a connu seulement après plusieurs siècles, qui a rendu immortel le nom d'Edrisi. Roger pratiquait, à l'imitation des Arabes, les sciences occultes, consultait les astrologues, invoquait les ombres de Virgile et de la Sibylle Erythrée. Les poëtes ont chanté sa bonté et célébré les fêtes de sa cour. Son génie élégant semble avoir laissé son empreinte à la cathédrale de Cefalù, à la chapelle Palatine, à Saint-Jean-des-Ermites de Palerme (¹), aux nobles villas de Maredolce, et de l'Altarello-di-Baida, aux portes de sa capitale (²).

(¹) Crowe et Cavalcaselle. *Gesch. der ital. Malerei*, t. I, cap. II.
(²) Amari, *Storia,* t. III, cap. III et X.

A la fin du XII^e siècle, le jeune Guillaume le Bon disait aux mahométans de son palais : « Que chacun prie le Dieu qu'il adore ! Celui qui a foi en son Dieu sentira la paix dans son cœur ! » Il s'entoura de pages et d'eunuques orientaux magnifiquement vêtus. Les dames franques ou italiennes de Palerme adoptaient alors les riches costumes des femmes musulmanes. Les Arabes formaient dans l'armée normande une troupe brillante d'archers à cheval. Guillaume attirait à sa cour les médecins, les astrologues, les poëtes et les voyageurs arabes : Ibn-Kalakis d'Alexandrie, poëte et jurisconsulte, Ibn-Zafer, érudit et littérateur distingué ([1]). Sous son règne, l'architecture normande, affinée par le goût des Arabes et celui des Byzantins, continua de fleurir. Il édifia la cathédrale de Palerme, dont il ne reste plus guère de parties originales, le Dôme de Monreale, que remplit la majesté du Christ oriental, et, tout près, ce merveilleux cloître dont la colonnade, aux chapiteaux variés, aux colonnes cannelées à l'antique, ou qui se tordent en capricieuses spirales, dépasse en grâce poétique le cloître de Saint-Jean-de-Latran et celui de San-Lorenzo. Le voyageur Hugo Falcandus, qui visita Palerme à

([1]) AMARI, *Storia,* t. III, cap. v.

la fin du XIIe siècle (¹), nous a laissé la description de cette ville extraordinaire où les vestiges du vieil art sont aujourd'hui si rares : il fut surtout frappé de la richesse extérieure des monuments, et de l'abondance des fontaines jaillissantes. Mohammed-Ben-Djabair, de Valence, à la même époque, compare Palerme à Cordoue : il décrit le Kazar arabe et ses tours, l'église grecque de la Martorana, ses mosaïques à fond d'or, et son beffroi soutenu par des colonnes de marbre. « Les palais du roi, dit-il, sont disposés autour de cette ville comme les perles d'un collier au cou d'une jeune fille (²). »

IV

Au commencement du XIIIe siècle, cette civilisation sicilienne, que l'accord des Byzantins, des Arabes et des Normands avait façonnée, fut portée dans l'Italie continentale par l'empereur Frédéric II. Celui-ci avait hérité, tout enfant, de la conquête sanglante de son père Henri VI. Il fut élevé à Palerme, orphelin, presque prisonnier dans son palais arabe, par les soins des citoyens et des cha-

(¹) MURATORI, *Scriptor.*, VII, 256.
(²) DE CHERRIER, *Hist. de la lutte des Papes et des Emper. de la maison de Souabe*, t. I, p. 503.

noines de la cathédrale, et sous la tutelle lointaine d'Innocent III (¹). Il grandit tristement entre le légat du pape et l'archevêque de Tarente, menacé jusque dans son île par les entreprises d'Othon, son compétiteur à la couronne impériale. Mais il avait alors l'Église pour protectrice, et un esprit de décision héroïque qu'il légua à son fils Manfred et à Conradin son petit-fils. A quinze ans, il courut, à travers mille dangers, jusqu'à Constance, où il prit possession de l'Empire. Mais ce descendant de Barberousse, né en Italie, et qui parlait d'enfance l'italien, le français, le grec et l'arabe, ne devait point vivre dans les brumes de l'Allemagne. C'est à l'Italie que sa destinée l'attacha, et Palerme a gardé son tombeau.

Il fut le grand Italien du XIIIe siècle. Son règne est le véritable prologue de la Renaissance. Au temps même de saint Louis, quatre-vingts ans avant Dante, il paraît infiniment loin du moyen âge. L'esprit de liberté qui anime la conscience religieuse des Italiens éclate en lui avec une vigueur étonnante. Ses ennemis l'ont accusé d'athéisme. « Il ne croyait pas en Dieu, dit Villani. Philosophe épicurien, il cherchait à prouver par les Écritures

(¹) AMARI, *Storia*, t. III, p. 583.

elles-mêmes que tout pour l'homme finit avec la vie (¹). » Selon d'autres témoignages, il prétendit à la suprématie religieuse du monde, et se crut le vicaire laïque de Dieu. Il est au moins certain que, dans sa lutte contre l'Église, il a dépassé de beaucoup tous les autres empereurs allemands. Jamais il ne fût allé à Canossa. Non-seulement il essaya de paralyser la puissance temporelle des papes en fixant au midi de l'Italie le centre politique de l'Empire ; il voulut aussi ruiner l'ascendant spirituel de Rome en mettant fin à la croisade, en faisant la paix avec l'islamisme. Peut-être caressa-t-il l'espérance que les rêveurs de l'*Évangile éternel* prêchaient à la chrétienté, ou se contentait-il de transférer à l'Empire la direction suprême du christianisme. Quoi qu'il en soit des traditions ou des calomnies que l'histoire a recueillies (²), et des cruautés que lui a reprochées le siècle où fut fondée l'Inquisition, le trait original de Frédéric II est d'avoir présidé au développement d'une civilisation toute rationnelle, parfaitement libérale, qui n'était point dirigée, comme une machine de guerre,

(¹) Lib. VI, cap. 1. — V. HUILLARD BRÉHOLLES, *Hist. diplomat. de Fréd. II,* Introduct., et *Vie et correspond. de Pierre de la Vigne,* 3ᵉ partie.

(²) V. DE RAUMER, *Geschichte der Hohenstaufen,* t. III.

contre la foi chrétienne, mais qui ne demandait rien non plus au christianisme ; civilisation indifférente aux choses religieuses, dont la culture intellectuelle était l'élément premier, et qui penchait du côté des Arabes, parce que ceux-ci représentaient alors plusieurs sciences qui ne fleurissaient pas à l'ombre de l'Église. Les mathématiques, l'histoire naturelle, la médecine et la philosophie étaient l'étude favorite de l'Empereur. Il protégea Léonard Fibonacci, le plus grand géomètre du moyen âge et le premier algébriste chrétien, que ses contemporains pisans traitaient de *nigaud, bigollone.* Il fit venir d'Asie et d'Afrique les animaux les plus rares, afin d'en observer la forme et les mœurs ; le livre *De arte venandi cum avibus,* qui lui est attribué, est un traité sur l'anatomie et la domestication des oiseaux de chasse. Il s'appliqua à la médecine, et fit rechercher les propriétés des sources chaudes de Pouzzoles. Il donnait lui-même des prescriptions à ses amis et inventait des recettes ([1]). Les simples racontaient des choses terribles de ses expériences ; il éventrait, disait-on, des hommes, pour étudier la digestion ; il élevait des enfants dans l'isolement pour voir quelle langue ils invente-

([1]) HUILLARD BRÉHOLLES, *Hist. diplom.*, Introd. IX.

raient (¹). Maitre Théodore, un Grec de Sicile ou d'Asie Mineure, secrétaire de Frédéric pour la langue arabe, philosophe et mathématicien, semble aussi avoir été le chimiste de la cour souabe. Enfin, la métaphysique et la dialectique préoccupaient Frédéric. Pour lui, l'Anglais Michel Scot, qui sortait des écoles de Tolède et se fixa dans les Deux-Siciles, traduisit l'abrégé d'Avicenne, d'après l'*Histoire des Animaux*, d'Aristote. Vers 1232, Frédéric adressa aux universités italiennes les traductions latines de différents ouvrages de logique ou de physique dus à Aristote et à d'autres maitres grecs ou arabes. Un docteur juif d'Espagne, Juda Cohen, correspondait avec lui et vint s'établir en Italie en 1247. Durant sa croisade de 1229, cet étrange paladin, que le rachat du saint tombeau tourmentait si peu, interrogeait les docteurs d'Arabie, de Syrie et d'Égypte, et, plus tard, encore, le philosophe espagnol Ibn-Sabin, sur des problèmes tels que ceux-ci : Aristote a-t-il démontré l'éternité du monde ? — Que sont les catégories, et peut-on en réduire le nombre ? — Quelle est la nature de l'âme, et celle-ci est-elle immortelle ? — Comment expliquer les divergences qui existent entre Aristote et Alexandre

(¹) DE RAUMER, *Geschichte*, t. III, p. 489.

d'Aphrodisée au sujet de l'âme (¹) ? S'il aima la science, il la répandit aussi à profusion. « Il fonda des universités, dit Nicolas de Jamsilla, où de pauvres écoliers étaient élevés à ses frais (²). » En 1224, il créa l'université de Naples, qui devait rivaliser avec celle de Bologne (³). Les moines du mont Cassin y enseignaient la théologie, des légistes célèbres le droit romain ; on y professait aussi la médecine, la grammaire et la dialectique (⁴). Mais Salerne était son école de prédilection. Il en accrut l'influence, il y mit un professeur particulier pour les Grecs, les Latins et les Juifs, et les leçons y étaient données à chaque race en sa langue propre. Il renouvela, pour les Deux-Siciles, le règlement des empereurs romains qui interdisait l'exercice de la médecine à quiconque n'avait pas subi d'examen et obtenu un diplôme (⁵).

(¹) AMARI, *Questions philosophiques adressées aux savants musulmans par l'emper. Fréd. II. Journ. asiatique*, 1853, n° 3.
(²) MURATORI, *Scriptor.*, t. VIII, p. 495.
(³) Son chancelier Pierre des Vignes correspondait avec les professeurs en jurisprudence de Bologne et recevait des billets d'Accurse. HUILLARD BRÉHOLLES, *Vie et correspond. de P. de la Vigne*, pièces justificat. 5 et 7.
(⁴) DE CHERRIER, *Hist. de la lutte des Papes et des Emper.*, t. II, liv. v.
(⁵) HUILLARD BRÉHOLLES, *Hist. diplom.*, Introd. IX.

Son caractère était aussi grand que son esprit. L'Italie, que l'énergie personnelle séduira bientôt plus que la vertu, et qui, au siècle suivant, permettra tout à ses maîtres, à la condition qu'ils fassent de grandes choses, l'Italie vit avec étonnement les entreprises politiques et les luttes terribles de Frédéric II. Elle admirait cet empereur qui tentait d'arracher le monde à l'étreinte de l'Église, et, tout en se jouant parmi ses poëtes, ses astrologues, ses musiciens et ses chanteurs, réconciliait l'Europe chrétienne avec l'Asie musulmane. Sa chute inspira une pitié sans égale. Excommunié, dépossédé, trahi par son chancelier, il se défendit sur tous les points de la péninsule, au nord, en Toscane, au midi, contre les Guelfes soulevés par le pape. Quand ses fidèles furent tombés, quand son fils Enzo, le poëte aux cheveux blonds, fut pris, Frédéric, à demi brisé et seul, se redressa encore, — *a guisa di leon*, — il appela les Sarrasins, et songeait à jeter les Mongols sur Rome. C'est alors qu'il mourut subitement au fond de la Capitanate. Mais son œuvre ne fut point éphémère, et son passage a marqué dans l'histoire de l'esprit humain.

V

Frédéric II n'a point seulement agi d'une façon générale, sur le génie italien, par l'exemple héroïque de sa vie, par la culture savante, la liberté de pensée et l'élégance de sa cour ; son influence a particulièrement porté sur les premiers développements de la poésie italienne. Il fut poëte lui-même, et son fils, son chancelier et ses courtisans écrivirent en vers. Il est vrai que ni la forme, ni l'inspiration de ces poésies de l'école souabe ne sont d'une originalité très-franche : les mœurs voluptueuses et violentes des sérails de Capoue, de Lucera et de Foggia, l'ardente sensualité des Arabes ne s'y laissent point entrevoir. Ce sont des soupirs d'amour plutôt que des éclats de passion. « Votre amour, dit Pierre des Vignes, me tient en désir et me donne espérance avec grande joie ; je ne sens plus si je souffre le martyre en pensant à l'heure où je viens à vous. Ma chansonnette, porte ces plaintes à celle qui possède mon cœur, conte-lui mes peines, et dis-lui comme je meurs par son amour. »

Mia Canzonetta, porta esti compianti
A quella, c'à' in ballia lo mio core,

E le mie pene contale davanti,
E dille, com' eo moro par sù amore (¹)

« Amour, chante le roi Enzo, fait souvent penser mon cœur, me donne peines et soupirs, et j'ai grand'peur de ce qui pourra arriver après cette longue attente (²). » Frédéric célèbre le visage, le sourire joyeux, les yeux et la voix de sa maîtresse, « fleur entre les fleurs »,

La fiore d'ogne fiore,

dont la grâce et la pureté l'attendrissent.

Tant' è fine e pura ! (³)

On reconnaît ces supplications et ces lamentations amoureuses : c'est la Provence qui les a apprises à l'Italie. Elles répondaient bien à la condition sociale d'un grand nombre de poëtes provençaux, pauvres jongleurs, vassaux, étudiants ou pages, dont la passion timide parlait respectueusement aux nobles dames. Nos troubadours fréquentaient les cours italiennes depuis le milieu du

(¹) D'Ancona et Comparetti, *Le antiche Rime volgari*, t. I, xxxviii.

(²) *Ibid.*, lxxxiv.

(³) *Ibid.*, li.

XIIe siècle (¹). Chassés de France par les horreurs de la croisade albigeoise, ils emportèrent leur lyre au delà des Alpes, et continuèrent leurs chants à la cour de Palerme et des seigneurs féodaux de Savoie, de Montferrat, d'Este, de Lunigiana, de Vérone, de Mantoue (²). Exilés plutôt que dépaysés, ils ne cessèrent point d'aimer à la façon provençale, avec esprit et subtilité. Raimbaud de Vaqueiras chanta la fille d'Azzo VII, marquis d'Este, « la plus courtoise et la plus vertueuse des dames »; mais il s'enflamma aussi pour Béatrice, sœur du marquis de Montferrat et femme d'Arrigo del Caretto. Raimond d'Arles célébra Costanza, fille d'Azzo; Americo Péguilain, Béatrice d'Este. Le succès de nos poëtes fut si vif dans la péninsule, qu'ils y provoquèrent, sous deux formes, l'imitation de leurs ouvrages. Leurs premiers disciples s'exercèrent à la poésie en propre langue provençale. Cette école dura jusqu'à la fin du XIIIe siècle. On y rencontre Lanfranc Cigala, Simon et Perceval Doria, de Gênes, Sordello de Mantoue, la grande « âme lombarde » du *Purgatoire*, Bartolomeo Zorgi, de Venise, Ferrari, de Ferrare, le comte

(¹) FAURIEL, *Dante,* t. I, *Troubad. provenç. en Ital.*
(²) TIRABOSCHI, *Storia,* t. IV, lib. III, cap. 2.

Alberto Malaspina, le marquis Lanza, Dante da Majano, Paul Lanfranc de Pistoja, Frédéric III de Sicile : toutes les provinces de l'Italie sont entrées à l'école de la Provence. Mais, dès 1220, les Italiens essaient d'employer leurs dialectes provinciaux à des compositions lyriques directement inspirées par les Provençaux. Il s'agit ici des poëtes lettrés et non des chanteurs populaires dont cette influence, partie des cours, n'a guère modifié le goût ([1]). Les troubadours d'idiome provincial imitent leurs maîtres étrangers, leurs sentiments, comme la forme, le rythme et l'expression de leur art ([2]). Ils fondent enfin dans leur langage une multitude de mots d'origine provençale, que l'italien rejettera à mesure qu'il prendra conscience de son autonomie ([3]).

Les Provençaux n'ont point eu de Mécène comparable à Frédéric II, et c'est à la cour de Palerme que leur influence poétique a été la plus profonde. « Il était très-magnifique, dit un vieil auteur ([4]); il donnait beaucoup, et tous les hommes de mérite

([1]) P. MEYER, *Leçon d'ouvert. Romania*, t. V, p. 267.

([2]) BARTSCH, *Grundriss*, § 30. — DIEZ, *Poésie des Troubad.*, 277.

([3]) DIEZ, *Ibid.*, 275, 276.

([4]) *Cento Novelle antiche*, 20.

venaient à lui : trouvères, musiciens, jongleurs, bouffons. » Les éloges que nos chanteurs ont composés sur Frédéric sont innombrables (¹). Mais, pour l'Empereur, ceux-ci n'étaient point seulement des poëtes; ces exilés, dont les colères du Saint-Siége ont détruit la patrie, étaient surtout des alliés utiles pour la guerre implacable qu'il faisait à l'Église. Ils représentaient, par leurs *sirventes*, dans toutes les cours féodales de la péninsule, la passion gibeline (²). « Rome, criait Guillaume Figueiras de Toulouse, je suis inquiet, car votre pouvoir monte, et tout grand désastre avec vous nous menace. Rome, mauvais travail fait le Pape, quand il lutte avec l'Empereur. Rome, bien me réconforte la pensée que, sans guère tarder, vous viendrez à mauvais port, si l'Empereur droiturier redresse son tort et fait ce qu'il doit faire. Rome, je vous dis vrai : votre pouvoir vous verrez déchoir. Et Dieu, mon Sauveur, puisse-t-il me laisser voir cette ruine (³)!... »

(¹) FAURIEL, *Dante,* t. I. *Troubad. provenç.* et *Poésie chevaleresq. ital.*

(²) Il y eut aussi alors des troubadours guelfes, tels que Pierre de la Caravana, qui excita, par un *sirvente*, les villes lombardes à résister à Frédéric II. FAURIEL, *Dante,* t. I, p. 268.

(³) RAYNOUARD, *Poés. origin. des Troubad.,* t. IV, p. 309.

L'école poétique de Sicile, ainsi aiguillonnée par les haines religieuses du siècle, eut une activité extraordinaire. Elle vécut jusqu'à la chute de Manfred. Nos troubadours y chantaient en provençal; Frédéric II, Enzo, Manfred composèrent probablement en cette langue. Toutefois, l'authenticité des pièces romanes attribuées à l'Empereur n'est pas bien établie (¹). Mais il nous est resté un grand nombre de *canzones* italiennes sorties de la cour souabe, les unes, telles que le fragment du roi Enzo et la poésie de Stefano di Pronto de Messine, en pur dialecte sicilien, pareil à celui de Ciullo d'Alcamo; les autres, d'une langue plus avancée, mais qui, selon d'Ancona, ont été plus tard retouchées, polies, *toscaneggiate,* par les Toscans (²). L'ascendant littéraire de cette civilisation avait été si grand, qu'à l'époque de Dante encore, on qualifiait de *siciliens* tous les poëmes lyriques, c'est-à-dire les œuvres d'inspiration et de forme provençale. *Quidquid poetantur Itali, siculum vocatur,* est-il écrit

(¹) Huillard Bréholles, *Hist. diplom.*, Introd. IX.

(²) *Le antiche Rime volgari,* xxxix, lxxxiv. — V. les *Dissertations* à l'Appendice. Ainsi, les vieilles rimes siciliennes *amurusu, usu, nutrisce, accrisce,* ont été remplacées, à la suite de ces retouches, par *amoroso, uso, nutresce, accresce,* rimes insuffisantes.

dans le *De Vulgari Eloquio* (¹). Cette tradition remonte, selon Dante, à Frédéric et à Manfred, « les plus magnifiques princes que le monde ait connus ». Elle se prolongea jusqu'à la veille de la *Divine Comédie*, avec l'influence provençale elle-même. Nous avons, de Dante da Majano, deux sonnets en langue d'oc, forme nouvelle et plus précise de la *canzone* lyrique et que Dante portera à sa perfection (²). Les Bolonais et les Toscans, à la fin du XIIIe siècle, s'efforcent de rajeunir le vieux moule français par la vivacité du détail et de la diction (³). Dante disserte sur la langue d'oc, et cite Gérard de Borneil (⁴). Il rencontre, dans l'autre monde, Bertrand de Born et Sordello ; il prête, dans le *Purgatoire*, à Arnaut Daniel, un discours en son idiome maternel :

Ieu sui Arnaut, que plor et vai chantan (⁵).

La *canzone* en trois langues, qui lui est attribuée, si elle n'est pas de sa main, prouve au moins

(¹) Lib. I, cap. XII.
(²) HERRIG, *Archiv für das Studium der neuern Sprach. und Litterat.*, 33, 411.
(³) FAURIEL, *Dante*, t. I, p. 356.
(⁴) *De Vulg. Eloq.*, lib. I, cap. IX.
(⁵) XXVI, 140.

que, de son temps, l'usage du provençal était encore familier aux Toscans :

> *Ai fals ris ! per qua traitz avetz*
> *Oculos meos, et quid feci tibi,*
> *Che facto m'hai cosi spietata fraude?* (¹)

L'Italie fut bien récompensée de l'asile qu'elle donna à nos troubadours. De l'imitation assidue de leurs chansons est sortie une langue poétique plus fine, une métrique plus savante, une prosodie plus souple. Les Provençaux n'ont certes point initié les Italiens aux passions de l'amour; même l'amour chevaleresque et platonique, qui fut le sentiment original de notre Midi, n'a guère été qu'un modèle littéraire pour un peuple si vite affranchi du régime féodal, où la chevalerie eut toujours moins de prestige qu'en France. Mais, du commerce de nos poëtes, l'Italie a reçu une discipline morale; le culte et la dévotion de la femme, la casuistique de l'amour entrèrent dans les habitudes de son génie. La France de langue d'oïl devait ajouter beaucoup à cette éducation poétique de l'Italie.

(¹) *Canzoniere*, XXI, édit. Pietro Fraticelli.

VI

La langue française du Nord n'apparait pas moins que le provençal dans les origines littéraires de l'Italie. Mais l'influence de notre littérature épique et romanesque dura plus longtemps que celle des troubadours. Elle fut, d'une part, plus réellement populaire, et, de l'autre, très-docilement acceptée par les lettrés de la pleine Renaissance. Elle produisit tour à tour, à partir du temps où le goût provençal s'effaça dans la péninsule, les *Reali di Francia*, l'*Orlando Innamorato* et l'*Orlando Furioso*.

Au XIIe siècle, le français était établi, à la suite de la conquête normande, sur le littoral des provinces méridionales. Ciullo d'Alcamo, sous Frédéric II, fit entrer dans son dialecte sicilien un certain nombre d'expressions françaises : *magione, peri, senza faglia*. Au commencement du XIIIe siècle, l'étude du français fut générale dans toute l'Italie, particulièrement dans le Véronais et le Trévisan, où les chefs des grandes familles conversaient en cette langue. Le troubadour lombard Sordello composa en idiome d'oïl. Pendant quatre-vingts ans environ, la Marca Trivigiana fut un centre

très-vivant de civilisation toute française que Dante a signalée :

> *In sul paese, ch' Adige e Po riga,*
> *Solea valore e cortesia trovarsi* (¹).

Les nobles y célébraient des tournois et des festins selon la mode chevaleresque de France, et la contrée garda les surnoms d'*Amorosa* et de *Giojosa* (²). Les Italiens composaient en prose française dès la fin du XIIᵉ siècle : Martino da Canale, dont la chronique vénitienne finit en 1275, l'élégant Brunetto Latini, Marco Polo et son collaborateur Rusticien de Pise, à qui l'on attribue en outre la rédaction française de plusieurs romans de la Table Ronde; Nicolò de Vérone, poëte mystique; Nicolò de Casola, qui écrivit sur Attila; Nicolò de Padoue, qui rima en vingt mille vers sur les traditions carlovingiennes; des savants, tels qu'Aldobrandino de Sienne, et Lanfranc de Milan, ont usé, avec une correction plus ou moins grande, de notre langue (³). Le commerce, les proscriptions, l'exil du Saint-Siége, les pèlerinages,

(¹) *Purgat.*, XVI, 115.
(²) Fauriel, *Dante*, t. I, p. 509. — Pio Rajna, *Le Fonti dell' Orlando Furioso.* Firenze, 1876, p. 9.
(³) Le Clerc, *Discours*, t. II, 3ᵉ part.

l'attrait de notre Université de Paris et de nos écoles de Tours, d'Orléans, de Toulouse, de Montpellier (¹), le zèle des moines dominicains, mineurs, bénédictins, à suivre les leçons de nos docteurs, mille causes diverses amenaient de ce côté-ci des Alpes les Italiens distingués, et leur rendaient le français familier. Dante rappelle que la langue d'oïl a raconté « les gestes des Troyens et des Romains, les longues et belles aventures du roi Artur, et beaucoup d'autres histoires ou enseignements (²). » Villani, qui passa en France une partie de sa jeunesse, a gardé de ce séjour des constructions particulières et des mots que la Crusca n'a point admis comme italiens (³). Pétrarque a moins aimé que Dante Paris, la cité scolastique; mais on voit bien, à ses réminiscences, qu'il connaissait pareillement les poëmes de nos trouvères (⁴). Un autre Toscan, Fazio degli Uberti, a vu, comme Pétrarque, la France livrée aux horreurs de la guerre anglaise; il écrivit, en vers français, la con-

(¹) MURATORI, *Scriptor.*, V, p. 485.
(²) *De Vulg. Eloq.*, lib. I, cap. x.
(³) Ex. : *Semmana*, semaine, *intamato*, entamé, *a fusone*, à foison, *quittare*, quitter.
(⁴) *Trionfo d'Amore,* cap. III, v. 80 et suiv.

versation qu'il eut, le long du Rhône, sur ce triste sujet, avec un courrier :

> Ainsi parlant, nous guidoit li chemins
> Droit à Paris, là où mon cuer avoie (¹).

Le plus Français de ces Italiens fameux fut assurément Boccace. Sa mère était Française et il naquit à Paris en 1313. Il revint plusieurs fois dans cette ville, soit pour les intérêts commerciaux de la maison des Bardi, soit pour y étudier le droit canon. Il imita, dans le *Filocopo*, notre roman de *Flore et Blanchefleur* ; dans le *Filostrato*, l'épisode de Troïlus et Criséida, que contient la *Guerre de Troie* de Benoît de Sainte-More; dans le *Corbaccio* et l'*Amorosa visione*, il reprit les souvenirs romanesques de la Table Ronde (²). Enfin, dans son *Décaméron*, que remplissent les gallicismes (³), le joyeux écrivain a refondu la matière satirique de

(¹) V. Le Clerc, *Discours*, t. II, p. 90.

(²) V. M. Landau, *Giovanni Boccaccio, sein Leben und seine Werke*. Stuttgart, 1877.

(³) Ex. : *Dimora, vegliardo, garzone, prenze, non'ha lungo tempo, io amo meglio, io vi so grado di quella cosa, come uom dice*, etc. Castiglione, dans la dédicace du *Cortegiano*, dit : « *Vedesi chiaramente nel Boccaccio, nel qual son tante parole franzesi, spagnole e provenzali... che chi tutte quelle levasse, sarebbe il libro molto minore.* »

nos fabliaux. L'origine gauloise d'un grand nombre de ses nouvelles est facile à reconnaître ; nos contes latins du XIIe et du XIIIe siècle, avec les noms des personnages, sont entrés presque intacts dans son œuvre([1]). Le *Décaméron* s'ouvre par l'aventure de saint Chapelet, Ciapperello, originaire de Prato, un coquin de marque; arrêté à Dijon par une maladie mortelle, il se confesse si adroitement, que son confesseur le prend pour un saint et recommande ses reliques aux Bourguignons.

VII

L'Italie du moyen âge, que la croisade n'avait point occupée au même degré que la France, et dont l'histoire, de fort bonne heure provinciale et municipale, s'était renfermée en des horizons assez étroits, manquait d'épopées et de romans héroïques sortis de son propre sol. C'est donc à nous qu'elle emprunta une littérature dont l'Europe entière a si largement profité.

Jamais imitation littéraire ne fut plus unanime ni plus féconde. Le double courant des chansons de Geste et des poëmes de la Table Ronde, la *matière* de France et celle de Bretagne, pénètre dans

([1]) *Hist. litt. de la France*, t. XXII, p. 62.

la péninsule dès la fin du XIIe siècle. Il s'arrête d'abord dans la vallée du Pô, où les Italiens lettrés qui entendent le français le recueillent avidement. Les héros carlovingiens, dont les exploits réveillent le souvenir de l'Empire romain et universel, charment les âmes à un point tel que, dans la Marche de Trévise, beaucoup de familles nobles les adoptent pour ancêtres (1). Au XIIIe siècle, sur un théâtre de Milan, on chante les hauts faits d'Olivier et de Roland (2). Les chevaliers de la Table Ronde, Artur, Lancelot, Tristan, Merlin, Guiron séduisent par leurs aventures et leurs amours pathétiques ; on ne se lasse pas de copier et d'enluminer le texte français de leurs histoires (3). Dante, selon Boccace, lut « *i romanzi franceschi* », c'est-à-dire les poëmes de Chrèstien de Troyes (4). Françoise de Rimini les avait lus pareillement, et peut-être pour son malheur. Saint François comparait sa milice monacale à l'institut de la Table Ronde (5).

(1) RAJNA, *Le origini delle famiglie Padovane e gli Eroi dei Romanzi Cavallereschi; Romania*, IV, 161.

(2) FAURIEL, *Dante*, t. I, p. 287.

(3) P. PARIS, *Les mss. franç. de la Bibl. du Roi*. — RAJNA, *Ricordi di Cod. franç., posseduti dagli Estensi. Romania*, II, 49.

(4) V. LE CLERC, *Discours*, t. II, p. 69.

(5) *Conformités*, fol. 118.

L'Italie se peupla alors de Tristans, de Lancelots, de Genèvres, comme de Rolands et d'Oliviers (¹). Au XIVe siècle, près de Milan, on crut retrouver dans un tombeau l'épée de Tristan. Frédéric II, qui recherchait avec soin nos poëmes chevaleresques, fit traduire du latin en français les prophéties de Merlin (²). En même temps, dans l'Italie du nord, on transcrivait et on compilait, en une langue composite, où le français est plus ou moins italianisé, les chansons du cycle carlovingien, la *Chanson de Roland*, les *Enfances Roland*, les *Enfances Charlemagne* (³). L'*Entrée en Espagne*, ce roman tout français encore, qui comble les lacunes de la *Chanson de Roland*, et la *Chanson d'Aspremont*, dont la langue est beaucoup plus mélangée d'italien, vont servir de point de départ à des compositions plus vastes, mais de pure langue italienne, telles que les trente-sept chants de la *Spagna* et les nombreux *Aspramonte* du XIVe et du XVe siècle (⁴).

Vers 1300, cette influence poétique de la France

(¹) FAURIEL, *Dante*, t. I, p 292.
(²) HUILLARD BRÉHOLLES, *Hist. diplom.*, Introd. IX.
(³) LÉON GAUTIER, *Épop. franç.*, t. I, p. 429.
(⁴) *Biblioth. de l'École des Chartes*, 1858, 217-270. — MELZI, *Bibliogr. dei romanzi e poemi cavaller. ital.*

présenta un caractère nouveau et plus précis. Jusqu'alors, elle avait agi principalement sur les esprits cultivés, surtout au nord de la péninsule; et, bien que les chansons de Geste aient provoqué, dès cette première période, des imitations plus nombreuses que les romans de la Table Ronde, ceux-ci, cependant, n'avaient pas moins frappé l'imagination des Italiens. Au XIV^e siècle, l'action littéraire de notre pays passe de la Lombardie à la Toscane; c'est à Florence, qui devient la maîtresse intellectuelle de l'Italie, que nos traditions héroïques prendront désormais leur droit de cité dans le pays et la langue de *si*. Mais la *matière* de France y dominera presque seule. Charlemagne, Roland, Olivier régneront sur la littérature romanesque. Seulement, à mesure qu'on s'éloignera des sources originelles, la fantaisie, le merveilleux, les aventures amoureuses, la grande liberté d'invention par laquelle se distinguèrent les poëmes de la Table Ronde, renouvelleront ces antiques légendes. Les Toscans tireront de nos chansons une multitude de compilations rimées et de poëmes; mais ils en feront sortir un tout aussi grand nombre de romans en prose. Les ouvrages en vers seront parfois de simples transpositions des ouvrages de prose; le plus souvent, ceux-ci donneront le résumé de plu-

sieurs poëmes fondus l'un dans l'autre, et disposés en récit dont la forme et le style ne s'élèvent point au-dessus du ton de la chronique (¹). Mais ces compilations naïves n'en sont pas moins un signe très-intéressant de l'esprit italien; elles marquent le moment où les traditions françaises deviennent profondément populaires au delà des Alpes.

Les *Reali di Francia* ont été le type accompli de ces romans familiers. Ils remontent au commencement du XIVe siècle. En eux sont résumés plusieurs poëmes français, ou ébauchés d'avance plusieurs poëmes italiens qui nous sont restés, d'autres encore qui sont perdus (²). Le succès de ce livre fut extraordinaire. Ce n'est pourtant point un chef-d'œuvre. Il n'a rien de ce qui plait aux lettrés délicats, ni l'art de la composition, ni la fine analyse des passions, ni les récits disposés en tableaux bien ordonnés, ni l'éloquence du discours, ni la couleur poétique de la description. Mais, pour ces raisons mêmes, il fut populaire, au sens absolu de ce mot. Il en dit juste assez pour ouvrir le

(¹) RAJNA, *le Fonti dell' Orlando furioso*, p. 15.

(²) Ainsi, le livre IV, l'histoire de Buovo d'Antona, contient la matière du *Bovo d'Hantona*, probablement postérieur, très-populaire encore au XVe siècle. LÉON GAUTIER, *Épop. franç.*, t. I, p. 432.

champ libre à l'imagination de l'auditeur ; il n'en dit pas assez pour en borner l'essor. Il est plein de scènes tragiques, naïvement contées, dont le récit, très-sobre de détails, éveille, sans la distraire, l'émotion de la foule. Buovo a condamné à mort sa mère, qui a fait tuer à la chasse Guidone, son vieux mari, et a tenté de l'empoisonner lui-même. L'empereur Pépin confirme la sentence. La malheureuse fait venir son fils Galione, le complice de sa haine maternelle; elle le prie en pleurant de se soumettre à Buovo, « le meilleur cavalier du monde ». « Je laisse à Buovo, ton frère, ma bénédiction. » Puis elle se confesse et communie. Le lendemain, on clouait aux portes les membres sanglants de Brandoria, avec cette inscription : « Pépin, roi de France et empereur de Rome, l'a jugée à mort. » Cette page terrible, qui était digne d'inspirer Shakespeare, lue devant des pêcheurs ou des artisans, produira plus d'effet qu'un beau fragment d'épopée. Ajoutez le grand intérêt qui anime le roman entier, la foi chrétienne mise en péril par les païens, et le royaume de France, le royaume du Christ, attaqué par les Sarrasins, le prince de Galles, le roi d'Espagne; Charlemagne enfin, le père adoptif de Roland, qui se lève sur le monde troublé et lui rend la paix; vous comprendrez comment ce vieux

livre, qui a remué l'Italie au siècle candide où l'on rédigea les *Fioretti* de saint François, charme encore aujourd'hui les simples; on le récite toujours, sur les quais de Venise comme au môle de Naples, et, de cette prose, aride comme le style des chroniques, sort une poésie éternelle.

Les *Reali di Francia* et les romans en prose du même temps, loin d'être, comme chez nous, le commencement d'une décadence, sont, au contraire, le prologue de toute une littérature. De plus en plus, l'esprit de libre invention ranime, chez nos voisins, la vieille *matière* de France. Les thèmes chevaleresques, remaniés, confondus, embellis sans fin, produisent toute une floraison de poëmes d'aventures où l'amour joue un rôle très-grand : *Innamoramento di Milone d'Anglante, Innamoramento di Carlo Magno, Innamoramento di Rinaldo di Monte-Albano;* la sensualité de Boccace, le scepticisme du xve siècle, l'oubli, plus profond chaque jour, de la tradition authentique, préparent l'éclosion du poëme héroï-comique. Il ne s'agissait plus que d'en inventer le rythme et la forme. Ce fut un trait de génie que l'appropriation de l'octave au récit romanesque. L'octave, comme son vers de onze syllabes, a la mesure qu'il faut pour retenir l'attention sans la lasser; le tableau

qu'elle renferme peut contenir quelques couleurs très-vives, mais le détail en est limité; elle n'a pas assez d'envergure pour s'élever jusqu'à l'exaltation lyrique, ni se soutenir dans la période oratoire; elle est, par excellence, la strophe narrative, bonne pour l'auditoire plébéien des *Reali*, meilleure encore pour les esprits cultivés, que la vie de conversation séduit, pour les courtisans lettrés des cours de Ferrare et de Mantoue.

C'est ainsi que, sur un amas de romans et de poëmes, où les souvenirs de l'âge carlovingien avaient été de plus en plus pénétrés par la fantaisie de notre cycle breton, apparurent, vers la fin du XVe siècle, le *Morgante maggiore* et l'*Orlando innamorato;* et, plus tard, sous Léon X, l'*Orlando Furioso*. Pulci, Bojardo et l'Arioste ont beau broder d'une main très-libre sur le fond légendaire du sujet, le canevas français, l'étoffe première, se montre partout sous leur travail. Ce que nos trouvères ont conté gravement de « la grande bonté des chevaliers antiques », ils le chantent en se jouant, mais avec une telle grâce qu'ils semblent l'inventer (¹). Ne croyez pas cependant qu'ils se

(¹) L'un des ouvrages les plus savants de l'érudition italienne moderne, les *Fonti* de M. Pio Rajna, a dégagé méthodiquement les sources françaises de l'*Orlando Furioso*.

fassent illusion à eux-mêmes ; ils n'ignorent point quels sont leurs premiers maîtres et d'où leur vient l'inspiration originelle ; ces grands artistes confessent volontiers qu'ils répètent de fort vieilles histoires :

> *Ed io cantando torno alla memoria*
> *De le prodezze de' tempi passati,*

écrit Bojardo. Car c'est toujours Roland « de France » qui est leur héros, Roland, « *inclito Barone* », « *senatore Romano* », « *forte Campione* », « *grande Capitano* », « *Padre di ragione* », « *più d'ogni altro umano* », ainsi qu'il est dit dans les litanies de Roland, à l'*Orlandino* de Teofilo Folengo (Limerno Pitocco). Mais ici, sous la plume du joyeux bénédictin, dont la jeunesse s'est passée dans la grasse Bologne, l'histoire finit, à la façon rabelaisienne, par des contes de réfectoire. Les bons moines, médiocrement mystiques, recueillaient gaiement, au soir de la Renaissance, les reliefs de l'Arióste.

VIII

Nous ne devons point négliger, dans cette revue de l'influence française sur l'Italie, les papes d'Avignon. Plusieurs de ces pontifes jurisconsultes

ont été, en une situation fort difficile, les chefs très-dignes de l'Église, et c'est par eux que le Saint-Siége a pris résolûment, dans les origines et la direction de la Renaissanee, le rôle libéral qu'il a généralement gardé jusqu'au concile de Trente. Au moment où la papauté perdait l'hégémonie morale du monde (¹), les papes français s'efforcèrent de rendre à la civilisation des services que les colères de Dante les railleries de Pétrarque et de Villani ne feront point oublier.

Clément V attira, dit-on, à sa cour Giotto et lui commanda pour Avignon des fresques « qui lui plurent infiniment, dit Vasari. Aussi le renvoya-t-il avec amour, chargé de présents (²). » Son règne fut suivi d'un pontificat mémorable, celui de Jean XXII (1316-1334). Celui-ci sortait de l'Université de Paris et s'occupa activement d'encourager ou de relever les bonnes études à Bologne, à Toulouse, à Orléans, à Oxford, à Cambridge, surtout à Paris; il fonda les écoles de Pérouse et de Cahors, établit des colléges latins en Arménie; moins lettré que légiste, il favorisait surtout le droit, et ne négligeait point la médecine, qu'il étudia lui-même (³).

(¹) Ranke, *Römische Päpste,* t. I, p. 35.
(²) *Vita di Giotto.*
(³) Pétrarque, *Rer. memorab,* lib. II, 5.

Benoît XII (1334-1342), modeste cistercien, demeura moine et théologien sous la pourpre. Cependant il aimait les arts. Il rappela Giotto, que la mort empêcha de reprendre le chemin de la France (¹). En 1339, il fit venir, *con grandissima istanza*, dit Vasari, Simone Memmi à Avignon. Celui-ci peignit beaucoup pour le pape et se lia avec Pétrarque, à qui il donna un portrait de Laure, miniature sur parchemin, selon Cicognara (²). Il laissa, au portail de Notre-Dame-des-Doms, une madone à l'Enfant, avec la figure du donateur, le cardinal Ceccano, et, sur les murs de la salle du consistoire, au palais papal, dix-huit Prophètes et trois Sibylles de grandeur naturelle; d'autres ouvrages, enfin, que le temps n'a guère épargnés, à la chapelle pontificale et à celle du Saint-Office (³).

Clément VI (1342-1352) fut moins austère que Benoît XII et plus aimable. Les Italiens l'ont jugé *poco religioso* (⁴). Il eut l'âme généreuse et les goûts les plus élégants. Dans la peste noire d'Avi-

(¹) Crowe et Cavalcaselle, *Geschichte der ital. Malerei*, t. I, p. 262.

(²) Vasari, *Vita di Sim. Memmi*, édit. de Trieste, 1857.

(³) Crowe et Cavalcaselle, *Geschichte*, t. I, p. 263 et suiv.

(⁴) Matt. Villani, lib. III, cap. xliii.

gnon, il se dévoua aux malades et défendit contre les préjugés populaires et l'Inquisition « les povres juifs, dit Froissard, ars et escacés par tout le monde, excepté en la terre de l'Église, dessous les clefs du pape (¹). » Il consacra l'Université de Prague et protégea celle de Florence qui naissait à peine. Gentilhomme et grand seigneur, il prodiguait son trésor en œuvres d'art; il goûtait surtout l'école florentine, et Orcagna fut son peintre de prédilection (²). Avignon lui dut l'agrandissement de son palais pontifical, le commencement de ses pittoresques remparts, « et les grâces toutes nouvelles de ses fêtes, où les dames furent invitées longtemps avant qu'elles ne vinssent briller à la cour de France (³). »

Innocent VI (1352-1362) se réconcilia avec Pétrarque, qu'il avait longtemps cru magicien. Il lui donna de bons bénéfices, que le poëte accepta, et lui offrit la charge de vicaire apostolique (⁴). Bologne lui dut sa Faculté de théologie et Toulouse son collége de Saint-Martial. Urbain V (1362-1370)

(¹) Liv. I, part. II.
(²) Vasari, *Vita di And. Orcagna.*
(³) V. Le Clerc, *Discours*, t. I, p. 23.
(⁴) *Epist. Senil.*, I, 3.

fonda à Montpellier un collége pour douze étudiants en médecine (¹) et deux universités, l'une en Pologne, l'autre en Hongrie. Il voulut s'attacher Pétrarque comme secrétaire. Il rentra à Rome, mais s'y trouva trop peu en sûreté et revint à Avignon, où il bâtit des palais, des tours et des ponts. Les basiliques majeures de Rome, Saint-Pierre, Saint-Paul, Saint-Jean-de-Latran, tombaient en ruines ; il les répara. Il entretenait en France et en Italie jusqu'à mille écoliers (²), et ne permettait point que, dans les universités, les étudiants riches se distinguassent des plus pauvres par le luxe des vêtements.

Grégoire XI, le dernier pape français (1370-1378), était un neveu de Clément VI ; élevé tout jeune, et simple diacre encore, à la magistrature suprême de la chrétienté, délicat et faible de santé, il résolut d'obéir à sainte Catherine et de ramener à Rome le Saint-Siége. L'entreprise était hardie. L'Italie entière était alors en révolte ouverte contre l'Église ; la démagogie triomphait à Rome comme à Florence. L'hérésie éclatait partout dans le reste de l'Europe : en Angleterre, en Hongrie,

(¹) *Gallia Christ.,* t. VI, 792.
(²) Baluze, *Pap. Avenion.,* t. I, 395, 424.

en Dalmatie, en Aragon, à Paris. L'anarchie et la misère n'avaient laissé dans la ville Éternelle que dix-sept mille habitants. Grégoire XI y mourut au bout d'une année, avant d'avoir eu le temps de se reconnaître et de revenir aux traditions nobles de Clément VI. Mais les exemples des papes d'Avignon ne seront perdus ni pour le Saint-Siége, ni pour l'Italie; dès que les angoisses du grand schisme seront apaisées, plusieurs pontifes lettrés, Eugène IV, Nicolas V, Pie II, reprendront, en protégeant les arts et la science, l'œuvre poursuivie jadis par nos compatriotes.

CHAPITRE VII

Formation de l'âme italienne

J'ai montré les causes intellectuelles et les conditions sociales dont la rencontre et l'accord ont amené en Italie, au XIV^e siècle, ce renouvellement de la civilisation que l'on a appelé la Renaissance. L'histoire morale tout entière des Italiens au moyen âge a préparé un réveil de l'esprit humain tel que depuis la Grèce on n'en a point connu d'autre. Il suffit, pour le juger à sa valeur, de comparer l'Italie de Pétrarque à la France de Charles VI, à l'Angleterre des deux Roses. La fortune avait été clémente à l'Italie. Ni le christianisme, ni la science, ni le régime de la société n'avaient affaibli ou faussé les ressorts de son génie ; elle avait su faire, dans sa religion comme dans sa vie publique, une place très-grande aux libertés de l'âme, à l'indépendance de la personne ; en même temps qu'elle se maintenait toujours en rapport avec la pensée des anciens,

elle recevait, de plusieurs civilisations originales que le cours de l'histoire mettait à sa portée, des idées et des modèles ; à la même heure aussi, sa langue, si fine et si sonore, sortait de sa chrysalide latine et lui donnait, pour sa littérature, une forme parfaite. Nous pouvons à présent pénétrer dans la structure intime du génie italien; nous n'y trouverons aucune partie, aucun caractère dont l'analyse qui précède n'explique la présence ; l'âme italienne est elle-même un effet de la Renaissance, et c'est le premier qu'il faut étudier.

I

C'est aussi le plus complexe en apparence. Comme aucune discipline invincible ne l'entravait, et que tout, en elle et autour d'elle, favorisait le développement très-libre de la conscience et de la vie, elle s'est répandue en tous les sens, et tous ses ouvrages, les arts, la poésie, l'économie sociale, les livres d'histoire, la diplomatie, la politique, les mœurs ont été prodigués avec une variété d'aspects étonnante ; mais il y a un ordre sous cette infinie diversité, et il n'est pas difficile d'apercevoir les quelques branches maîtresses qui nourrissent la prodigieuse floraison.

En premier lieu, il faut signaler le sens très-juste des choses réelles. Tout un côté de la Renaissance, entre autres la peinture et la sculpture, au sein des plus grandes écoles, se rattache à cette aptitude de l'esprit italien. C'est par elle aussi que l'Italie a dominé dans la politique, par elle que se sont formés ses historiens. Une éducation séculaire l'avait sans cesse replacée en face de la réalité la plus impérieuse : les luttes pour la liberté, puis l'établissement d'une bourgeoisie et d'une démocratie industrielles, la révolution qui brisa le cadre social des Communes, le développement de la personnalité, plus rapide à mesure que l'individu échappait davantage à l'association, toutes ces causes avaient obligé les Italiens à s'occuper eux-mêmes de leurs intérêts, grands ou petits. L'abstraction n'eut jamais une large place ni dans leur régime intellectuel, ni dans leur vie politique. Pour eux toute vue rationnelle aboutissait au droit, c'est-à-dire à la science des intérêts, ou à la morale, c'est-à-dire à l'art de vivre sagement. L'Église et l'État ne furent pas non plus pour eux des abstractions : c'était, ici, le pape de Rome, là, le consul, le podestat, l'assemblée populaire, le tyran. Ajoutez la culture classique et la langue vulgaire, dont le progrès se porta surtout dans le sens de l'ana-

lyse, vous comprendrez comment a grandi la faculté critique de l'âme italienne, comment, bien avant le reste de l'Europe, d'une observation exacte sur l'homme, la société et la nature, celle-ci tira des idées claires et fit reposer sur des notions vraies les plus solides parties de sa civilisation.

Voyez Marco Polo. « *Marcus Polus Venetus, totius orbis et Indie peregrator primus* », dit l'inscription de son vieux portrait. C'est en effet le premier Européen qui ait visité méthodiquement les profondeurs de l'Asie. Son père et son oncle étaient allés une première fois, entraînés d'abord par les intérêts de leur commerce, puis par le goût des aventures, jusqu'en Mongolie, à la cour de Khoubilaï Khaân ; il revint avec eux, très-jeune encore, en 1275, auprès du petit-fils de Djengis Khaân ; à vingt-six ans, il partait pour l'Annam et le Tonkin comme ambassadeur du Grand Mogol ; pendant dix-sept ans, il parcourait, pour le service de son maître asiatique, cet immense empire, dont les modernes n'ont point achevé encore l'exploration scientifique, la Chine, l'empire birman, les mers de l'Inde, Ceylan, la Cochinchine voisine du Cambodge ([1]). Les trois voyageurs rentrèrent à Venise

([1]) V. l'Introd. au *Livre* de Marco Polo, par M. Pauthier, t. I.

après vingt-six ans d'absence, apportant les messages de Khoubilaï pour le pape, le roi de France et tous les princes de la chrétienté. En 1298, prisonnier de Gênes à la suite d'une guerre malheureuse, Marco Polo dicta son *Livre* à Rusticien de Pise. Il avait à conter des merveilles sur ces contrées auxquelles Venise songeait beaucoup, et dont, selon Brunetto Latini, « aucun homme vivant ne pouvait vraiment, par langue ou écriture, décrire les bestes et les oiseaulx ([1]) ». Il avait vu des choses extraordinaires, contemplé des races et des religions inconnues à notre Occident, ouï parler de la Perse, de l'Abyssinie et de Madagascar. Mais, dès la première page, il savait classer la valeur critique de ses différents témoignages. De ces « grandismes merveilles.... messire Marc Pol... raconte pour ce que il les vit. Mais auques y a de choses que il ne vit pas ; mais il l'entendi d'hommes certains par vérité. Et, pour ce, mettrons les choses veues pour veues, et les entendues pour entendues, à ce que nostre livre soit droit et véritables, sanz nul mensonge ([2]). » Il ne mentit guère, en effet, car il s'était mis en garde contre l'éblouissement et la su-

([1]) *Tesoretto*. Brunetto écrivait vers 1260.
([2]) *Prologue*.

perstition. Son Prêtre-Jean n'est qu'un chef de tribu qui a forte affaire avec Djengis Khaân. Le récit le plus naïf du *Livre* est le miracle des chrétiens de Bagdad, une montagne mise en mouvement à la prière d'un saint personnage qui sauve, par ce prodige, ses coreligionnaires de la malice du khalife. Il ne l'avait pas vu, mais entendu « d'hommes certains par vérité ». Les choses dont il fut le témoin direct sont observées, analysées, décrites de la bonne façon. Il a noté avec ordre les phénomènes curieux de la morale humaine et de la nature, les divisions territoriales et les accidents géographiques, le cours des fleuves navigables, les productions du sol et l'usage industriel qui s'en tire, la population permanente ou flottante des villes, les coutumes singulières, l'état de l'agriculture, du commerce et de l'industrie, la fabrication de la soie, du coton, du cuir, de la porcelaine, le produit des salines, des mines de fer et d'acier, l'exploitation du pétrole, l'emploi des canaux pour le transport du riz, l'importation et l'exportation dans les ports, le réseau et la direction des grandes routes, la piraterie, les hôtelleries, les postes aux chevaux, les courriers, les impôts, le papier-monnaie, le cours forcé, la réserve des denrées en prévision de la cherté des vivres, la législation, la

justice. Il signale la source de l'impôt, le droit sur les marchandises, sur les pierres précieuses, le sel, le sucre, le charbon et la soie, la nature et la valeur des monnaies, la matière et l'aspect du papier-monnaie, ses émissions successives sous le règne de Khoubilaï, l'encaisse d'or, d'argent, de pierres précieuses qui y correspond dans le trésor du Grand Mogol. L'éditeur moderne du *Livre* a éclairé ce vieux texte d'un vaste commentaire emprunté aux savants, aux voyageurs et aux géographes les plus récents. Presque toujours Marco Polo a raison. Il parle dans la langue de Joinville, mais le bon sénéchal, auprès de lui, n'est qu'un enfant ([1]).

II

Polo est un Vénitien, mais l'aptitude de son esprit est tout italienne. Il sort d'une ville dont le commerce et la diplomatie font la grandeur, où le sens pratique des intérêts est la force même de l'État. A Venise, au moyen âge, le Conseil discute le budget de la République, et le gouvernement

([1]) V. aussi l'édition anglaise commentée : *The Book of ser Marco Polo, the Venetian, by colonel Henry Yule,* 2 vol. London, Murray, 1875.

noue des alliances conformément aux rapports d'importation ou d'exportation des marchandises avec les cités italiennes. Un doge mourant, Mocenigo, rappelle à ses collègues les résultats économiques de son administration, fait la statistique de la marine marchande, de l'impôt foncier et de la fortune publique. « Vous posséderez, leur dit-il, tout l'or de la chrétienté, et le monde entier vous redoutera ([1]). » Mais toute l'Italie manifeste en même temps le même génie. L'histoire de Florence n'est autre que celle de sa bourgeoisie industrielle, de ses banquiers, de ses artisans ; sa constitution politique repose sur le travail ; son commerce s'étend aussi loin que celui de Venise ; ses grandes compagnies des Peruzzi et des Bardi, qui prêtent aux rois et auxquelles les rois ne remboursent pas toujours, ont leurs comptoirs à Londres comme sur toutes les côtes de la Méditerranée, aux échelles du Levant, à Trébizonde, où Venise, Gênes et Florence attendent les caravanes du Cathay et de la Chine méridionale ([2]). Venise, la Lombardie et la Toscane, par la banque, la lettre de change

([1]) Marino Sanudo ap. Muratori, t. XXII, 942. — Comp. Ranke, *Zur Venezianischen Geschichte*. Leipzig, 1878.
([2]) Peruzzi, *Storia del Commercio e dei Banchieri di Firenze dal 1200 al 1345*.

et le prêt, ont organisé la richesse. Et cette recherche de la prospérité matérielle, art tout laïque assurément, les hommes d'Église la pratiquent avec bonheur. Le *mont-de-piété*, banque de prêts presque gratuits, fut inventé à Pérouse par un moine, le bienheureux Bernardino da Feltre ; approuvé par trois papes, il se répandit, tout en s'altérant, en Lombardie. Savonarole, afin d'arracher Florence à l'usure des juifs qui prêtaient à trente-deux et demi pour cent, l'établit en 1495 dans cette ville et en rédigea les statuts [1]. Un franciscain toscan du xvie siècle, Luca Paccioli, écrivit, sur le commerce de l'argent, un traité méthodique fondé non plus sur des textes canoniques et des déductions de casuistes, mais sur l'analyse très-précise des espèces diverses du change, le *Cambio minuto* ou *commune*, le *Cambio reale*, le *Cambio secco*, le *Cambio fittitio* [2].

[1] V. Aquarone et Villari, *Savonarola*, aux ann. 1495 et 1496.
[2] *Der Traktat des Lucas Paccioli, von 1494, über den Wechsel*, par Ernst Ludw. Jager. Stuttgart, 1878.

III

De l'observation exacte des sociétés humaines et de l'expérience économique à la politique, la distance est très-courte, et, pour les Italiens, si habiles à démêler les intérêts de la vie réelle, l'intérêt supérieur de la cité et de la patrie fut toujours un objet de prédilection. Que les orateurs de Venise, que les ambassadeurs de la *Seigneurie* florentine manient d'une main légère les fils déliés des questions d'État, personne n'en est étonné ; mais qu'une femme rêveuse et mystique, qui voit Jésus en extase et reçoit l'hostie sainte de la main d'un ange, entreprenne de diriger les affaires de l'Italie, de mettre fin à la captivité d'Avignon et de ramener le pape à Rome ; qu'elle suive, du fond de sa cellule, tous les mouvements de la politique italienne, et, apercevant très-clairement les dangers que le schisme fera courir, non-seulement à l'Église, mais aux libertés générales de la péninsule, s'efforce de grouper étroitement autour du Saint-Siége Florence, Venise et Naples ; qu'elle corresponde sur les intérêts de la chrétienté avec les papes, Charles V, roi de France, le duc d'Anjou, le roi de Hongrie, la *Seigneurie* de Florence, la

Commune de Pérouse, Bernabô Visconti de Milan, la reine Jeanne de Naples ; qu'elle affronte enfin, pour ses entreprises, les hasards de la mer, les fatigues d'un long voyage et les émeutes florentines ; un tel caractère et une telle vie exciteront quelque surprise. C'est ainsi que la *Séraphique* Catherine de Sienne, qui mourut à trente-trois ans, en 1380, au moment même où se réalisaient ses plus douloureuses prévisions, fut, au XIVe siècle, le premier homme d'État de l'Italie. Certes, le point de vue où elle s'était placée est très-particulier, et l'histoire ne l'a adopté, ni pour les destinées de l'Italie, ni pour celles de l'Europe ; elle avait rêvé une théocratie généreuse, fondée sur la charité la plus tendre, que devait gouverner le saint Père pour le plus grand bien du monde : c'était la *Monarchie* de Dante constituée au profit du Saint-Siége. Mais les moyens qu'elle imagina répondaient justement à la fin qu'elle s'était proposée : le retour de la papauté à Rome et la prédication de la croisade. D'autre part, elle eut raison de penser que l'union des provinces italiennes avec le siége apostolique était, pour l'Italie, la plus forte garantie de l'indépendance nationale, et que, dans cette union, l'alliance plus intime de Venise avec Rome devait dominer. Jules II qui, égaré par les avis intéressés de Machia-

vel, choisit une politique toute contraire, ruina Venise et, du même coup, perdit Rome et l'Italie.

Cette femme, cette sainte, eut au plus haut point la finesse diplomatique des Italiens. Elle lisait dans les cœurs, dit, au procès de sa béatification, son disciple Stefano Magoni; elle connaissait la disposition des esprits, comme font les autres personnes pour les airs du visage; elle savait découvrir les pensées secrètes de ceux qui venaient à elle; sa perspicacité était si sûre, que Magoni lui dit un jour : « Il y a plus grand péril à se tenir près de vous en voulant dissimuler ses sentiments qu'à naviguer en pleine mer, car vous voyez tous nos secrets ([1]). » Ses lettres à Grégoire XI sont charmantes; elle l'exhorte, elle le supplie, elle le réprimande et le caresse d'une main suave. Mais ses cardinaux le retiennent dans Avignon, eux qui ne songent qu'à leurs palais et à leurs plaisirs : « Usez d'une *sainte fourberie* ; feignez de vouloir prolonger encore votre séjour, et partez tout à coup et bien vite; plus tôt vous le ferez, moins vous demeurerez dans ces angoisses ([2]). » Le « doux Gré-

([1]) V. le *Proemio* de TOMMASEO, t. I, de l'édit. de Florence. Barbèra, 1860.

([2]) *Usate un santo inganno, cioè parendo di prolungare più di, e farlo poi subito e tosto, che quanto più tosto, meno starete*

goire » suivit son avis ; il fit semblant de ne point partir et s'embarqua à l'improviste sur le Rhône(¹). Le peuple de Rome s'est soulevé contre Urbain VI, qui n'a pas tenu les promesses de son avénement. Catherine lui représente combien la docilité des Romains est nécessaire à la paix de l'Église et lui apprend comment il doit agir avec des sujets turbulents que l'anarchie a façonnés à l'indiscipline. « Vous devez connaître le caractère de vos fils romains, que l'on enchaîne mieux par la douceur que par la force et l'âpreté des paroles. Je vous en prie humblement, soyez prudent, ne promettez jamais que les choses qu'il vous est possible d'accorder pleinement, de peur de quelque dommage, honte ou confusion, et pardonnez-moi, très-doux et très-saint Père, ces paroles que je vous dis (²). » Si elle avait vécu, et si le grand schisme n'avait point bouleversé la chrétienté, elle eût obtenu, pour la réformation de l'Église, par son obstination et la grâce féminine de sa politique, bien plus que Savonarole avec ses fureurs de sectaire et les visions terribles de ses songes.

in queste angustie e travagli. (*Epist.*, édit. de Milan, 1843, t. I, 7.)

(¹) Flavio Biondo, *Istor.*, Dec. II, lib. X.
(²) *Epist.*, t. I, 22.

IV

Connaître les choses, c'est s'en affranchir. Les préjugés, les inquiétudes, les sophismes, tout le cortége des idées fausses abandonne les esprits où règne le sens critique. Les moralistes de l'antiquité ont, dans les écoles les plus diverses, conseillé aux hommes de pénétrer par l'intelligence sereine dans tous les replis de la vie, afin d'être supérieurs à la vie et maîtres d'eux-mêmes, de n'être ni entravés par la société, ni troublés par la nature. Ce fut la doctrine d'Épicure comme celle d'Épictète. Les Italiens, qui vont résolûment à la réalité, l'observent en tous ses détails, la suivent en tous ses détours, ne se laisseront point déconcerter par le jeu de la fortune ; ils ne seront pris au dépourvu ni par les mésaventures de la vie journalière, ni par les calamités qui frappent leur parti politique ou leur cité. Avec leur esprit toujours en éveil, dont les calculs ont mesuré les mauvaises chances comme les bonnes, ils ne désespéreront jamais de la destinée : vaincus, proscrits, ruinés, ils ne consentiront point à renoncer à l'avenir et, pareils à Colomb en plein désert de l'Océan, ils chercheront toujours

à l'horizon lointain le fantôme de la terre promise. Dante peut bien maudire Florence, Rome et l'Italie; il se tient debout au fond de son exil, appelant l'Empereur, et prêt à lutter jusqu'à son dernier jour. Machiavel, disgrâcié, flétri par la torture et plongé dans l'extrême misère, tout en jouant dans les hôtelleries avec les rustres les plus grossiers, relit, afin de se raffermir, les poëtes et les historiens de Rome; mais en même temps, les yeux tournés vers le Saint-Siége, duquel dépend dès lors le sort de la péninsule, il revient à sa vieille passion, la politique; il fait passer à Léon X, par les mains de Vettori, de longues et fines consultations sur les affaires de l'Europe; il insinue discrètement qu'il n'est homme au monde plus propre à débrouiller les situations difficiles et mieux disposé à servir le saint Père que Nicolas Machiavel [1]. Comme ils ne plieront jamais sous le poids de l'infortune, ils ne connaîtront pas davantage les sentiments de lassitude et de mélancolie où se complaisent les âmes désabusées de toutes choses, et qui savourent le dédain amer de l'humanité et de la vie; l'ennui désolé et le découragement d'un Hamlet ou d'un Macbeth n'entreront point en ces

[1] V. notre mémoire au *Compte rendu de l'Académie des sciences mor. et polit.*, févr. 1877.

esprits qui, pareils au ciel méridional, sont toujours pleins de lumière,

Placatumque nitet diffuso lumine cœlum (¹).

C'est chez les artistes qu'il est surtout curieux d'observer ce trait moral des Italiens. La verve et l'entrain de Cellini sont bien connus; personne ne fut jamais plus à l'aise au milieu des plus fâcheux contre-temps. Après toutes sortes d'aventures tragiques, il se met en route. « Je ne fis que chanter et rire... Ma sœur Liparata, après avoir un peu pleuré avec moi son père, sa sœur, son mari et un petit enfant qu'elle avait perdus, songea à préparer le souper. De toute la soirée, on ne parla plus de mort, mais de mille choses gaies et folles; aussi notre repas fut-il des plus divertissants. » Sachez que, ce jour même, il était rentré à Florence, avait frappé à la maison vide de son père, et avait appris d'une voisine que tout le monde y était mort de

(¹) Michel-Ange, montrant à Vasari la *Pietà* qu'il sculptait pour Jules III, laissa tomber sa lanterne. « Je suis si vieux, dit-il, que souvent la mort me tire par l'habit pour que je l'accompagne. Je tomberai tout à coup comme cette lanterne, et ainsi passera la lumière de ma vie. » Mais il parlait ainsi au déclin de la Renaissance, après Clément VII et la ruine de toutes choses en Italie.

la peste. « Comme je l'avais déjà deviné, ma douleur en fut moins grande([1]). » Certes, ils n'ont pas tous le cœur aussi léger, mais tous ils possèdent une gaieté naturelle et un art merveilleux d'expédients pour les traverses de la destinée. Giotto, *ingegnoso e piacevole molto,* selon Vasari, était fameux à Florence pour ses reparties piquantes. Une nuit, sur les grands chemins, trempé de pluie, sous un vieux manteau et un chapeau d'emprunt, il releva vivement d'une assez sotte parole son compagnon de route, le jurisconsulte Forese da Rabatta ([2]). Buffalmaco apprend la remarque impertinente que les nonnes d'un couvent florentin, trompées par son costume vulgaire, ont faite sur ce « broyeur de couleurs » qui travaille à leur chapelle; il dispose un mannequin en capuchon et en manteau, « maître postiche », avec un pinceau apparent; puis il disparaît pendant quinze jours, attendant que les pieuses et curieuses dames soient revenues de leur erreur ([3]). « Il serait trop long, dit Vasari, de conter toutes les plaisanteries de Buffalmaco. » Les « plaisanteries » de Frà Filippo

([1]) *Onde che io parte me lo indovinavo, fu la cagione che il duolo fu minore.* (*Vita,* lib. I, 40.)

([2]) BOCCACE, *Decamer.,* VI, 5. — SACCHETTI, *Nov.* 63.

([3]) VASARI, *Vita di Buffalmaco.*

Lippi, carme et peintre, furent plus vives encore. Comme il peignait un tableau d'autel pour un couvent de femmes, à Prato, il remarqua une novice très-gracieuse, fille de François Buti, citoyen florentin; elle se nommait Lucrèce, et Lippi pria les religieuses de la lui prêter pour la figure de la Vierge. Le carme ne finit point sa peinture, mais il enleva la jeune nonne le jour même où celle-ci sortait de la clôture pour visiter la ceinture de Notre-Dame, relique très-vénérée. Grande confusion au couvent; « Francesco, son père, ne fut plus jamais joyeux et fit tout pour la reprendre »; mais Lucrèce ne voulut point quitter Filippo, et lui donna bientôt son fils, le peintre Filippino Lippi. N'oublions pas que notre moine avait été jadis pris en mer par les corsaires barbaresques, et tenu dix-huit mois à la chaîne; il s'affranchit en dessinant au charbon, sur un mur blanc, le portrait de son maître. « Il était, dit le consciencieux Vasari, si passionné pour les femmes, qu'il aurait tout prodigué pour avoir celles qui lui plaisaient [1]. » Filippo Brunelleschi, qui fut, lui aussi, d'un caractère plaisant [2], employa à un plus grave objet sa

[1] *Vita di Frà Filippo Lippi.*

[2] *Fù Filippo facetissimo nel suo raggionamento, e molto arguto nelle riposte.* VASARI, *Vita.*

persévérance et toutes les ressources de son esprit.
On n'imagine point les difficultés contre lesquelles
dut lutter ce grand architecte pour édifier la coupole de Santa-Maria-del-Fiore. Longtemps les magistrats de Florence avaient traité de folie pure
son entreprise. Enfin, quand l'œuvre était déjà
avancée, la concurrence jalouse de Lorenzo Ghiberti et la mauvaise volonté des maîtres maçons
entravaient sans cesse le travail. Brunelleschi se
mit au lit, feignant d'avoir un grand mal de poitrine, et, tout dolent, se fit envelopper de couvertures chaudes. Aux ouvriers qui venaient le prier
de reparaitre au Dôme, il répondait : « N'avez-vous
pas Lorenzo ? » Il fallut bien qu'on cédât à son
génie. Le dernier mot, dans les affaires humaines,
n'appartient-il pas le plus souvent aux gens d'esprit ?

V

Il appartient maintes fois aussi à la passion.
Lorsque ces âmes si lucides viennent à se troubler,
la tempête y éclate avec une fureur magnifique.
Elles demeurent calmes et clairvoyantes tant que
leurs intérêts ne sont livrés qu'au jeu impassible
des choses extérieures ; mais, dès qu'elles se heur-

tent contre un ennemi vivant, elles se précipitent à la lutte d'un élan terrible, et poussent jusqu'aux extrémités dernières l'âpreté de leur orgueil outragé. Ni la foi religieuse, ni la crainte de Dieu, ni la charité ne les contient, et les spectacles violents que les rues de leurs cités et l'histoire de leur siècle leur ont donnés ont fortifié en elles l'instinct de jalousie et de révolte qui est au plus profond de la nature humaine. Dante, dont la vie a été ravagée par toutes les passions politiques de son temps, est lui-même épouvanté de ce déchaînement de la passion. A la vue de Virgile et de Sordello qui s'embrassent avec amour, il invoque l'Italie, dont les fils se déchirent : « Maintenant, en toi, tous les vivants sont en guerre, et, dans les mêmes murs, l'un ronge l'autre ; cherche, misérable, et vois si aucune partie de toi-même goûte la paix ! » Puis, se tournant vers l'Empereur, dont « le jardin est désert » : « Viens voir les Montaigu et les Capulet, les Monaldi et les Filippeschi ; viens voir tes sujets, combien ils s'aiment ! »

Vieni a veder la gente, quanto s'ama (¹).

Et il nous les montre tous, aux lueurs vermeilles de son Enfer, et, de cercle en cercle, nous fait

(¹) *Purgat.*, VI.

entendre la clameur éternelle de ces passions que le souvenir des haines terrestres exaspère encore :

> *Quivi sospiri, pianti ed alti guai*
> *Risonavan per l'aer senza stelle,*
> *Perch'io al cominciar ne lagrimai.*
> *Diverse lingue, orribili favelle,*
> *Parole di dolore, accenti d'ira,*
> *Voci alte e fioche, e suon di man con elle* (¹).

Voici, tour à tour, Filippo Argenti et ceux que la colère a possédés, qui, plongés dans la fange, se frappent entre eux de la tête et de la poitrine, et de leurs dents se taillent eux-mêmes en lambeaux ; dans une rivière bouillonnante de sang flottent les violents, les assassins, Ezzelino de Padoue et le blond Obizzo d'Este, que son fils a fait étouffer ; Pierre des Vignes, qui s'est brisé la tête contre un mur, est enfermé dans un arbre vivant dont les rameaux, rompus, pleurent du sang. Ceux qui ont soufflé la guerre civile, les rébellions et les schismes, sont mutilés d'une façon horrible : Bertrand de Born chemine, portant sa tête « comme une lanterne » ; dans la région des traîtres, au fond de sa fosse de glace, le comte Ugolin ronge le crâne de son archevêque Ruggieri, et le songe qu'il raconte,

(¹) *Inf.*, III.

où la destinée de ses fils et de sa maison lui avait été révélée, est encore le symbole d'un âge où les âmes, exaltées par les discordes publiques, ne furent plus capables de miséricorde : c'est la meute des chiennes maigres, affamées, l'impitoyable foule populaire qui, entraînée par Ruggieri, chasse dans la campagne de Pise le loup maudit et ses louveteaux. Le père avait vendu la liberté de sa ville, et les petits moururent de faim entre ses bras ; telle était alors la justice « du beau pays où résonne le *si* ».

L'amour, en de pareilles âmes, est une passion mortelle, « l'amour, dit Françoise de Rimini, qui ne permet pas à l'objet aimé de n'aimer point lui-même ». Dès le premier jour, la blessure du cœur est profonde ; les « doux soupirs » et les « vagues désirs » sont des joies infinies dont la mémoire fait l'enchantement et la torture des damnés. Françoise et Paolo, penchés sur le même roman d'amour, ont pâli, et le jeune homme, tout tremblant, a donné à la malheureuse un baiser dont ils vont mourir. Une aussi douloureuse aventure se laisse deviner dans ces paroles d'une ombre au poëte : « Qu'il te souvienne de moi, je suis la Pia, Sienne m'a faite, la Maremme m'a défaite. Il le sait, celui qui avait placé à mon doigt l'anneau

de mariage (¹). » La tradition rapporte que l'époux outragé emmena sa femme dans un château de la Maremme de Sienne, et qu'il attendit, seul en face d'elle, que l'air empoisonné l'eût tuée lentement. Ceux-ci, mordus par la jalousie, ont vengé sans pitié l'honneur de leur nom; ceux-là, les Amidei, condamneront à mort Buondelmonte qui, fiancé à une fille de leur maison, et, « poussé par le diable », dit Villani, a noué une autre alliance avec une fille patricienne, de la famille des Donati. La première était laide, et la seconde belle à ravir; mais, pour ses beaux yeux, Buondelmonte, le matin de Pâques, fut égorgé en avant du Ponte Vecchio, et ce fut l'étincelle qui alluma dans Florence deux cents ans de guerres civiles. L'amour, la trahison des femmes et l'atroce *vendetta* des maris avivèrent les fureurs guelfes et gibelines. En ce temps, raconte Ammirato, « on redoutait de trouver son ennemi derrière les rideaux et sous les couvertures du lit conjugal (²) ». Car, ici, la passion ne se contente point des joies toutes platoniques qu'ont vantées longtemps les Provençaux; nous sommes dans l'Italie du *Décaméron,* une Italie qui recherche la jouis-

(¹) *Purgat.*, V, 133.
(²) *Istoria*, lib. I.

sance, non point, comme il arrive en nos contes gaulois, par caprice de sensualité vulgaire, mais par l'entraînement de l'irrésistible volupté que les poëtes païens ont chantée. Cette passion, où la tendresse semble purifier le plaisir, passera, dans la littérature, de la Fiammetta de Boccace à l'épisode d'Angélique et de Médor dans l'Arioste; elle a dominé dans les mœurs jusqu'à l'âge de grande décadence morale qui vit le *sigisbeo* se glisser au foyer domestique. Savonarole, qui était moine et méprisait superbement les faiblesses de la chair, n'a su accuser son siècle que de luxure brutale. « *O vaccae pingues!* Pour moi, ces vaches grasses représentent les courtisanes de l'Italie et de Rome. N'y en a-t-il aucune en Italie et à Rome? Soutenir qu'il en existe mille à Rome, c'est peu dire; dix mille, quatorze mille, c'est encore trop peu; là, les hommes et les femmes sont devenus des courtisanes([1]). » Machiavel nous a laissé une image plus vraie et plus saisissante des passions de l'amour, telles que l'Italie les a connues alors, où le délire des sens fut d'autant plus brûlant que l'émotion du cœur était plus vive. A Florence, en pleine peste, dans Santa Croce, où il s'est réfugié pour

([1]) Carême de 1496.

échapper aux fossoyeurs qui dansent et chantent vive la mort ! il voit, couchée sur le pavé, dans ses draperies de deuil, les cheveux épars, une belle jeune femme qui gémit et se frappe la poitrine ; c'est son amant qu'elle pleure, « transfigurée par une passion sans mesure » (¹). « J'ai perdu toute ma joie, et ne puis mourir. Oh ! avec quel plaisir je l'ai possédé tant de fois dans ces bras jadis si fortunés ! Avec quelle tendresse je contemplais ses yeux si beaux et si brillants ! Avec quelle douceur je serrais mes lèvres ardentes contre sa bouche fraîche comme une fleur ! Quelle volupté à presser mon sein enflammé contre sa poitrine si blanche et si jeune ! » Elle se tait et demeure comme morte. Machiavel est fort embarrassé, lui qui, dans ses *Lettres*, a parlé complaisamment des plus étranges amours ; ce diplomate consommé juge à propos de donner à la jeune fille quelques conseils de bonne morale, pensant ainsi apaiser une passion si impétueuse qu'elle échappait à toute morale.

(¹) *Per la smisurata passione trasfigurata. Descriz. della Peste di Firenze.*

VI

Lorsque, à ces deux forces de l'âme italienne, le sens pénétrant de la réalité et la passion profonde, s'ajoute l'inflexible énergie de la volonté ; lorsque, aux passions de l'orgueil, aux convoitises de l'ambition, pour lesquelles l'intelligence claire des choses et des hommes est de première nécessité, un caractère très-viril et capable de soutenir les assauts de la fortune vient imposer une direction souveraine, l'Italien de la Renaissance est complet ; son esprit et son cœur sont d'accord pour la création d'une belle destinée ; il peut donner à ses contemporains le spectacle d'une vie incomparable, mêlée de sagesse et de violence, que l'égoïsme maîtrise et qu'aucun frein ne règle, immorale au plus haut degré et réjouie par d'ineffables voluptés. Il réalise alors l'idéal de la nature humaine, tel que la Renaissance l'a conçu ; il est artiste, et sa fortune est une œuvre d'art que l'on admire. La langue italienne désigne cet ensemble de grandes qualités et de grands vices par un mot, la *virtù*, qui ne se peut traduire, car la *virtù* n'a rien de commun avec la vertu.

FORMATION DE L'AME ITALIENNE. 253

Tels qu'ils sont, avec leur génie superbe, sans douceur ni pitié, les virtuoses règnent sur la Renaissance et concourent à sa grandeur. Comme ils sortent d'un pays et d'un temps où la vieille hiérarchie sociale a été abolie, où la discipline religieuse a été rejetée, où la personnalité individuelle a trouvé, dans l'état politique et les mœurs, une carrière illimitée, ils vont tout droit, sans scrupule ni entrave, jusqu'à l'extrémité de leurs désirs et de leurs calculs, et s'efforcent d'atteindre au bien suprême, la puissance. Un artiste, tel que Benvenuto Cellini, licencieux, spirituel, emporté, fantasque et médiocrement tourmenté par sa conscience, est un virtuose. « Les hommes uniques dans leur art comme Cellini, disait Paul III, ne doivent pas être soumis aux lois et lui moins que tout autre (¹). » Mais le condottière est un virtuose plus achevé que l'artiste, car il tient dans sa main la vie de beaucoup d'hommes, et ne gouverne ses soldats d'aventure, la *seigneurie* ou le tyran auquel il s'est vendu, que par le prestige de son courage et la souplesse de son esprit. Il faut les voir, dans les statues équestres de Donatello et d'Andrea del Verrocchio,

(¹) *Sappiate che gli uomini come Benvenuto, unici nella lor professione, non hanno da essere ubbrigati alla legge. Vita,* I, 74.

avec quelle sûreté ils se tiennent, tout bardés de fer, sur leur énorme monture, et quel visage altier, aux traits violents et fins à la fois, apparait sous la visière de leur casque (¹). Quelques hasards ou quelques crimes heureux portent le condottière au comble de la fortune, à la tyrannie. Le tyran est le virtuose par excellence. De Frédéric II à Ludovic le More et César Borgia, ils se ressemblent tous par les traits dominants de leur génie; ceux-ci ont été plus féroces, ceux-là plus astucieux, plus capables de grande politique; mais ils unissent tous le sang-froid de l'homme d'État, la fourberie du diplomate à l'orgueil du prince qui méprise le troupeau humain, aux passions ardentes du maitre à qui toutes les jouissances sont permises et toutes les violences faciles : renards et lions en même temps, cette image est revenue plus d'une fois à l'esprit des Italiens; ils l'ont appliquée à François Sforza, Machiavel l'a développée avec complaisance (²) et Léon X venait à peine de mourir que le peuple de Rome disait autour de sa dépouille :

(¹) Gattamelata à Padoue, Colleoni à Venise.
(²) *Il lione non si difende dai lacci, la volpe non si difende da'lupi. Bisogna adunque esser volpe a conoscere i lacci, e lione a sbigottire i lupi. Coloro che stanno semplicemente in sul lione, non se ne intendono. Principe*, XVIII, XIX.

« Tu t'es glissé comme un renard, tu as régné comme un lion (¹). »

Dans cette double nature des virtuoses est le secret de leur force. Car, s'ils maîtrisent à un tel point les âmes de leurs concitoyens, qu'ils peuvent se jeter, sous leurs yeux, dans toutes les extravagances de la luxure ou de la méchanceté, c'est que d'abord ils sont presque tous étonnamment maîtres d'eux-mêmes. César Borgia disait : « Ce qui n'est pas arrivé à midi peut arriver le soir. » Ce grand calculateur, à peine guéri du poison qui faillit l'emporter avec son père, et comprenant que les jours perdus à souffrir et à languir avaient ruiné sa fortune, disait à Machiavel : « J'avais pensé à tout ce qui pouvait arriver de la mort du pape et trouvé remède à tout; seulement, j'avais oublié que, lui mort, je pouvais être moi-même moribond (²). » Alexandre VI, après l'assassinat de Don Juan, son fils, qu'il aimait tendrement, « ne but ni ne mangea, dit Burchard, depuis le soir du mercredi jusqu'au samedi suivant, et ne se coucha point. Enfin, il commença à réprimer sa douleur,

(¹) Ils ajoutaient : « Tu es mort comme un chien. » RANKE, *Römisch. Päpste,* t. I, p. 90.

(²) *Principe,* VII.

considérant qu'un mal plus grand encore en pourrait advenir(¹). » Oliverotto da Fermo, un condottière, voulant s'emparer de sa propre ville, invite à un banquet les principaux citoyens; à la fin du repas, il dirige adroitement l'entretien sur un sujet délicat, les entreprises du pape et de son fils, puis il se lève tout à coup, prétextant que la conversation s'achèvera mieux en un lieu plus secret, et il les conduit dans une chambre écartée où ses spadassins les égorgent tous. Voilà les renards dont Machiavel célèbre les ruses; mais, à l'heure opportune, les lions se réveilleront et même les lionnes. La Renaissance a connu des femmes de tyrans ou de condottières si héroïques qu'elle les a placées, sous une désignation particulière, à la hauteur des plus grands virtuoses. C'est la *virago;* telles Ginevra Bentivoglio et Caterina Sforza. Celle-ci a été l'étonnement de son siècle, qui la surnomma « *la prima donna d'Italia* ». Les héroïnes de Bojardo et de l'Arioste n'ont pas eu plus de *virtù* que cette petite-fille de François Sforza, fille naturelle de Galéas Marie. Elle vit jeter, par une fenêtre du château de Forli, son premier mari, Girolamo Riario, neveu de Sixte IV, nu, un poignard dans

(¹) *Diarium,* ap. Gordon, *Hist. d'Alex. VI.*

la gorge; elle s'enferma dans la citadelle et se vengea horriblement des assassins. Six ans plus tard, elle vit mourir son frère, Jean Galéas, empoisonné par Ludovic le More, puis massacrer son second mari : elle monta à cheval, suivie de ses gardes, envahit le quartier des conjurés et fit tuer tout, jusqu'aux enfants, sous ses yeux. « *Virago crudelissima e di gran animo* », écrit Marino Sanudo. Elle fut vaincue par César Borgia et conduite à travers Rome chargée de chaînes d'or. Emprisonnée d'abord au Belvédère, puis au Saint-Ange, menacée du poison, elle excita la pitié des seigneurs français qui répondirent au pape de sa soumission. Alexandre la laissa partir. Elle mourut à Florence dans un couvent, en 1509, laissant à l'Italie son fils, le dernier des grands condottières, Jean *des Bandes noires,* le dernier soldat de l'indépendance nationale [1].

VII

L'œuvre du virtuose peut être fragile et ne point survivre à l'artiste qui l'a réalisée; mais celui-ci

[1] GREGOROVIUS, *Lucrezia Borgia*, 1re part. — BURCKHARDT, *Cultur*, p. 314.

est content s'il emporte la pensée que la mémoire de sa vie sera immortelle. Ils aspirent tous à la gloire, non-seulement pour les jouissances présentes de l'orgueil assouvi, mais pour l'honneur de leur nom, au delà du tombeau. « Rien ne fait autant estimer un prince, dit Machiavel, que les grandes entreprises et les exemples rares qu'il donne (¹). » Mais, après avoir gouverné les hommes par l'éblouissement, ils veulent encore se concilier la postérité par l'admiration. Sentiment tout italien et qu'approuve même la religion de Dante. Au Paradis, il réserve la planète de Mercure aux élus que la passion de la gloire a possédés :

> *che son stati attivi*
> *Perchè onore e fama gli succeda* (²).

Les pauvres âmes des damnés, en voyant passer ce vivant qui doit remonter à la lumière, le supplient de renouveler leur souvenir parmi les hommes. « Quand tu seras dans le doux monde, rappelle-moi à l'esprit des autres (³). » Virgile, afin de consoler Pierre des Vignes, « celui-ci, dit-il,

(¹) *Principe,* XXI.
(²) VI, 112.
(³) *Inf.,* VI, 88.

rafraîchira ta mémoire là-haut » (¹). « Parle de nous là-bas », crie un autre du sein de l'ouragan qui l'emporte (²).

Après tout, plus d'une voie s'offre aux audacieux pour atteindre à la gloire. Le génie du poëte, du grand peintre, du grand homme de guerre, du politique, n'est point une condition essentielle de l'immortalité. Dans l'évolution sociale qui commence au XIVᵉ siècle avec la chute des Communes, les plus humbles peuvent s'emparer des places les plus hautes. Tel ce Castruccio Castracani, dont Machiavel a conté la vie. Trouvé un beau matin, sous un cep de vigne, par la sœur d'un chanoine de Lucques, destiné d'abord à l'Église, mais d'un tempérament trop batailleur pour se résigner au mysticisme, Castruccio se fit soldat, puis condottière, puis, par la corruption, au lendemain d'une victoire, prince élu de Lucques et seigneur de Pise. Avide de s'étendre, il réduisit Pistoja et guerroya contre Florence. Un soir de bataille, il fut pris par la fièvre, dans les brouillards de l'Arno, et mourut entre les bras de son héritier d'adoption, regrettant que la fortune « l'eût arrêté court sur le chemin

(¹) *Inf.*, XIII, § 3.
(²) *Ibid.*, XVI, 85.

de la gloire ». « Il avait été, écrit Machiavel, terrible pour ses ennemis, juste avec ses sujets, perfide avec les perfides, et jamais, quand il pouvait vaincre par la fraude, il n'essaya de vaincre par la force ; car, disait-il, c'est la victoire et non le moyen de la victoire qui rend glorieux. » En somme, il fit des choses « très-grandes » (1). D'autres ont encore eu une fin moins heureuse. Ce sont les conspirateurs et les tribuns qui prétendent ramener l'Italie aux antiques libertés, à la république romaine, au régime communal du moyen âge. Virtuoses de la révolution et du régicide, aucun crime, aucune folie ne les arrête. Stefano Porcari, sous Nicolas V, « désirait, dit Machiavel, selon la coutume de ceux qui souhaitent la gloire, faire ou tenter au moins quelque chose d'éclatant » (2). Les lauriers de Rienzi troublaient son sommeil ; les *Canzones* de Pétrarque et les réminiscences classiques l'encourageaient à rétablir le *Buono Stato*. Il n'eut même pas le temps d'appeler le peuple à la révolte. On l'arrêta, vêtu de la pourpre sénatoriale, et on le pendit. « De telles entreprises, selon le secrétaire d'État, peu-

(1) *Vita di Castr. Castracani.*
(2) *Istor. fiorent,* lib. VI.

vent avoir, dans l'esprit de celui qui les projette, une ombre de gloire, mais l'exécution en est presque toujours fatale à leur auteur (¹). » L'assassinat politique est une œuvre plus facile. Machiavel en a écrit la théorie dans un chapitre fameux (²). L'histoire d'Italie fournissait une ample matière à cette étonnante analyse, qui conclut froidement à la supériorité du poignard sur le poison. Si les conspirateurs se jouent ainsi des lois humaines, ils se rient pareillement des lois divines. C'est dans les églises que tombent assassinés les tyrans du XVᵉ siècle, les Chiavelli de Fabriano, en 1435; à Milan, Jean Marie Visconti, en 1412, Galéas Marie Sforza, en 1476; Julien de Médicis, en 1478; Ludovic le More, en 1483, n'échappa aux spadassins que par hasard : il était entré à Saint-Ambroise par une autre porte que de coutume. En réalité, ces meurtriers sont tous pénétrés de paganisme. Nourris dans les exemples de la Grèce et de Rome, ils ont surtout pour maîtres Salluste et Tacite, et pour modèle Catilina. Trois jeunes gens, Olgiato, Lampugnano et Visconti, que leur

(¹) Il voulait, selon L. Bat. Alberti, *omnem pontificiam turbam funditus exstinguere. De Porc. Conjurat.* MURATORI, *Scriptor.*, XXV.

(²) *Discorsi,* lib. III, cap. VI.

professeur d'humanités, Cola de' Montani, a élevés dans la rhétorique héroïque, se réunissent la nuit pour conspirer la mort de Galéas Marie. L'attentat fut commis à l'entrée même de San Stefano : le duc, qui s'avançait au milieu de ses gardes et des ambassadeurs de Ferrare et de Mantoue, tomba frappé à la fois par les trois conjurés. Visconti et Lampugnano furent massacrés sur place ; Olgiato s'enfuit et, chassé par son père et ses frères, se cacha d'abord chez un prêtre ; reconnu, comme il essayait de quitter Milan, il raconta aux magistrats toute la conspiration. A vingt-trois ans, dit Machiavel, « il montra à mourir le plus grand cœur ; comme il allait nu, et précédé du bourreau portant le couteau, il dit ces paroles en langue latine, car il était lettré : « *Mors acerba, fama perpetua, stabit vetus memoria facti* ([1]). »

VIII

Cependant l'Italie, où luttent de si ardentes passions, ne ressemble pas à un champ de bataille. Les âmes que l'ambition isolerait les unes des autres se rapprochent, au contraire, grâce à la

([1]) *Stor. fiorent.*, lib. VII. — Corio, *Hist. di Milano*.

politesse croissante des mœurs, à la conversation, au goût des plaisirs magnifiques, au rôle éminent des femmes dans la société. Les fruits les plus rares de la civilisation servent ainsi à la communion des esprits.

La vie de société répond toujours à un certain degré de la culture intellectuelle, car elle repose sur l'échange des idées et n'a tout son charme que par la présence des femmes; c'est pourquoi elle ne s'accommode que des idées nobles ou spirituelles, et ne recherche point de préférence les notions abstraites ou sublimes. Le cadre d'un salon lui convient mieux que celui d'une académie. Les cours provençales avaient donné le premier modèle de ces mœurs élégantes. On s'y entretenait de l'amour avec assez de vivacité, de subtilité et de discrétion pour animer un cercle de seigneurs et de femmes lettrés. Dans l'imitation prolongée des Provençaux par les Italiens, il ne faut point voir je ne sais quelle impuissance à produire des ouvrages originaux : l'Italie, qui avait assez d'esprit déjà pour se mettre à converser, adoptait et répétait, d'après nos troubadours, la poésie la plus propre à divertir la conversation.

Les femmes italiennes durent beaucoup à la Renaissance. Le moyen âge avait été dur pour les

filles d'Ève. Il ne pouvait se consoler du premier péché et voyait volontiers dans la femme l'ennemie mortelle de l'homme. Un scolastique italien du XIII° siècle, Gilles de Rome, avait déclaré que la femme a tout juste la raison et la valeur morale des enfants : sa gloire est de se soumettre à la volonté de l'homme, et, par-dessus tout, de se taire ([1]). Vingt ans plus tard, les dames italiennes parlaient, et Dante, qui pénètre dans leur compagnie et les écoute, exprime par une image charmante l'abondance et la pureté de leurs paroles : « Alors ces dames se mirent à parler entre elles, et, comme nous voyons tomber la pluie mêlée de neige blanche, ainsi leurs paroles me semblaient mêlées de soupirs ([2]). » Dans le *Convito*, expliquant ce vers d'une *canzone* adressée aux anges du troisième ciel,

Saggia e cortese nella sua grandezza,

il loue, dans la femme, les vertus intellectuelles, la science et la sagesse, la courtoisie, la grandeur d'âme et la raison ([3]). Comme Dante avait glorifié

([1]) *De Regim. Princip.*, lib. II, part. I, cap. 11, 12, 15, 16, 20.
([2]) *Vita Nuova*, XVIII.
([3]) *Tratt.*, II, cap. II.

Béatrice, Pétrarque chanta Laure. Boccace monta moins haut dans l'éther pur du platonisme. Les dames de son *Décaméron* ne sont pas de nature angélique. Elles ont peur de mourir de la peste, et à Santa-Maria-Novella, après la messe, elles forment un cercle dans un coin de l'église et causent entre elles du désir très-vif qu'elles ont de vivre. Quelques jeunes patriciens de Florence étant entrés, non pour leurs dévotions, mais « dans l'espérance de rencontrer leurs maîtresses, qui étaient, en effet, parmi ces dames », la conversation reprit de plus belle sous l'œil indulgent de la madone de Cimabué. On convint de se retirer à la campagne, dans une abbaye de Thélème, un château bâti sur une colline. Là, dans les vastes salles pavées de mosaïques et jonchées de fleurs fraîches, ou à l'ombre d'un parc où murmurent les fontaines, la spirituelle compagnie sut oublier, avec l'aide de dix contes par jour, le fléau qui désolait Florence. Chaque matin, la société se donnait une reine nouvelle ; on chantait, on dansait, on cueillait des fleurs, on dînait au sein des parfums, enfin on savourait les vieilles histoires gauloises, légèrement adoucies, enveloppées des longs replis de la prose cicéronienne et toutes rajeunies d'atticisme. Ici, la femme règne en sou-

veraine, non plus, comme en Provence, par privilége féodal, mais par le bon droit de la beauté et de l'esprit. Le conte français, qui tourne si souvent à sa confusion, est retouché par Boccace ; la femme y reprend le beau rôle par sa finesse, sa malice et quelquefois aussi par son dévouement et sa grandeur d'âme. A la première nouvelle de la cinquième journée, l'amour est représenté comme la cause des plus généreux sentiments. Galeso, qui s'était montré rebelle à toute éducation et que l'on considérait comme un rustre incorrigible, a rencontré, dans une prairie, une admirable fille qui sommeillait sur le gazon, en un costume assez transparent. L'amour entre dans son cœur et lui donne de l'esprit. Il se forme à la politesse des gens bien élevés, étudie et devient savant, chante, joue des instruments de musique, s'applique aux exercices chevaleresques, enfin, « il se rendit, en moins de quatre ans, le gentilhomme le plus poli, le mieux tourné, le plus aimable de son pays. La seule vue d'Éphigène avait produit tous ces miracles. »

Le miracle dut se renouveler plus d'une fois dans un temps où les femmes égalèrent souvent les hommes par le caractère et recevaient une culture pareille de l'esprit. « Je n'aurais jamais

cru, s'écrie, dans le *Paradis des Alberti*, le jurisconsulte Biagio Pelacani, que les dames de Florence fussent si fort au courant de la philosophie morale et naturelle, de la logique et de la rhétorique. — Maître, lui répond la belle Cosa, les dames florentines n'aiment point à être trompées, de là tout le travail de leur esprit et la règle de leur conduite (1). » La Renaissance n'attendit pas qu'un grave auteur du xve siècle eût démontré, par la Genèse et Aristote, que la femme a la même dignité morale que l'homme (2). Longtemps avant Isabelle de Gonzague, Vittoria Colonna et toutes les femmes lettrées du xve et du xvie siècle, il fut d'usage, dans les grandes maisons, de former par la même éducation les filles et les fils. Les filles des princes écrivaient en latin, et toutes les femmes bien élevées pouvaient suivre la conversation des humanistes sur les écrivains ou l'histoire de l'antiquité (3).

(1) *Le donne fiorentine s'ingegnano di fare et dire si, secondo il loro potere, che non sia loro una cosa per un'altra mostrato da chi ingannar le volesse.* II, cap. II.

(2) *La Defensione delle Donne* (anonimo). Bologna, Romagnoli, 1876.

(3) BURCKHARDT, *Cultur*, p. 171, 313. — H. JANITSCHEK, *Die Gesellschaft der Renaiss. in Ital.*, III. — GREGOROVIUS, *Lucrezia Borgia*, I, IV.

Au XIII^e siècle, l'Italie, dominée par l'influence provençale, célèbre des réjouissances que les chroniqueurs ont décrites, où les femmes interviennent, mais où les jongleurs, les bouffons et les tournois chevaleresques ont encore plus d'importance que les plaisirs de l'esprit. Cependant, comme l'amour se glisse dans ces jeux, il est évident que le rôle des femmes ne tardera pas à y être très-grand. « Au mois de juin 1284, écrit Villani, après Ricordano Malispini, à la fête de saint Jean-Baptiste, il se forma une riche et noble compagnie dont les membres étaient tous vêtus de robes blanches et avaient à leur tête un chef dit le seigneur de l'amour; et cette société ne songeait à autre chose qu'à jeux, divertissements et danses, avec dames et chevaliers du peuple ([1]). Plus tard encore, vers la fin du siècle, Florence jouit souvent de fêtes semblables. « Il y avait d'autres sociétés de dames et demoiselles qui, rangées en bel ordre, couronnées de guirlandes et conduites par un seigneur de l'amour, s'en allaient par la ville, dansant et se réjouissant ([2]). »

Les dames, dans le *Décaméron,* gouvernent déjà

([1]) VII, 88.
([2]) *Ibid.*

un cercle spirituel et sont maîtresses dans l'art de la conversation légère ou du récit pathétique (¹). Dans les débats plus graves de la villa Alberti, à la fin du XIVᵉ siècle (²), elles prennent une part brillante aux entretiens qui roulent sur la morale, la politique et l'histoire. Cent ans plus tard, Lucrèce Borgia parlait et écrivait, selon le biographe de Bayard, l'espagnol, le grec, le français, l'italien et le latin. Le témoignage du « Loyal Serviteur » est suspect sans doute; au moins est-il certain que la fille d'Alexandre présida sans embarras, entre Bembo et Strozzi, à la cour lettrée de Ferrare. Enfin, à Urbin, la primauté des femmes, dans l'ordre des choses délicates de l'âme, est si éclatante que le plus pur prosateur de l'Italie, Baldas-

(¹) Dans la réalité bourgeoise et populaire, dont les conteurs des *Cento Novelle antiche* et Sacchetti sont les peintres exacts, le rôle des femmes est fort médiocre, mais la société décrite par ces écrivains est, beaucoup moins que celle du *Décaméron,* dans le courant de la Renaissance. Les femmes qui y trompent leurs maris avec le plus de décision sont des filles nobles épousées par des marchands. Ceux-ci, personnages assez grossiers, emploient un laid proverbe : *Buona femmina e mala femmina vuol bastone.* (SACCHETTI, *Nov.* 86.) Les femmes se vengent de leur brutalité et n'ont point tort tout à fait. Nous sommes bien loin ici des *amorose donne* de Boccace et de toute civilisation supérieure.

(²) *Il Paradiso degli Alberti.*

sare Castiglione, a tracé, à côté de son parfait gentilhomme, l'image très-noble de la *Donna di Palazzo*, figure tout idéale que le xvie siècle crut retrouver en quelques femmes éminentes et que Michel-Ange a chantée ([1]).

IX

Ce n'est point dans les manoirs à demi féodaux de Florence que l'on peut le mieux converser, forteresses maussades, dont les palais plus modernes, qui ne remontent pas au delà du xve siècle, nous donnent à peine l'idée. De très-bonne heure, les Italiens ont su replacer la vie polie dans le cadre où les Romains l'avaient laissée. La villa n'est point une fantaisie romanesque de Boccace : dès la première partie du xive siècle, les Florentins édifient à la campagne des domaines plus attrayants que leurs châteaux forts de la ville ; ils s'y ruinent même quelquefois, selon Villani ([2]). Les nobles ont leurs palais aux amples terrasses, leurs jardins de cyprès et de chênes verts alignés en longues murailles, dont la couleur sombre rehausse la blan-

([1]) *Il Cortegiano*, lib. III.
([2]) xi, 93. *Onde erano tenuti matti.*

cheur des génies et des dieux de marbre. Les riches bourgeois sont fiers de leur maison des champs, où l'architecture des jardins, plus modeste que dans les parcs des nobles, est formée par les haies de jasmins, de roses rouges et blanches; les treilles se mêlent aux bosquets de citronniers et d'orangers; sur le gazon fleuri court l'eau étincelante, les lièvres et les chevreuils s'ébattent dans les buissons (1). « Florence, dit Agnolo Pandolfini (2), au commencement du xv^e siècle, est entourée de villas qui, baignées d'un air pur comme le cristal, jouissent de la vue la plus riante; de loin, on les prendrait pour des châteaux, tant l'aspect en est magnifique. » Bientôt les peintres orneront de fresques mythologiques ces hautes salles pavées de marbre; la société élégante, pour laquelle les plus grands artistes décoreront les *Stanzes* du Vatican, le *Cambio* de Pérouse, le palais du Te à Mantoue, appropriera à la délicatesse de ses goûts ces maisons de plaisance dont il ne nous reste que des ruines, la villa Madama, la Magliana, la villa Aldobrandini.

Ainsi, l'art pénètre de plus en plus la vie ita-

(1) BOCCACE, *Decamer., Giorn.*, III, introd.
(2) *Trattato del governo della Famiglia.*

lienne. L'homme de la Renaissance n'est point satisfait quand il a aiguisé son esprit et contenté ses passions ; il veut encore que le plaisir caresse chacun de ses sens et que, partout où vont ses regards, apparaisse l'image de la joie. D'ailleurs, il vit dans un temps où la fortune n'est constante ni pour les grands, ni pour les petits :

> *Chi vuol esser lieto, sia;*
> *Di doman non c'è certezza.*

disait, dans ses chansons de carnaval, Laurent de Médicis. Et l'Italie, à travers les tragédies de son histoire, multiplie les fêtes, les joies du jour présent, dont le lendemain est si peu sûr. Ces réjouissances diffèrent des fêtes et des jeux pratiqués par le monde féodal de France, d'Allemagne et des Pays-Bas. Ici, chaque groupe de la hiérarchie sociale a ses solennités propres, où le groupe voisin n'est point convié ; les nobles ont leurs tournois, leurs cours d'amour et leurs cavalcades ; le clergé a ses processions, ses *mystères* et le carnaval cloîtré des couvents ; la bourgeoisie, la basoche, le populaire a ses farces, ses *sotties*, les saturnales que la mère Église accueille avec indulgence, la messe des fous, la fête des sous-diacres et des Innocents, les pantomimes où Renart triomphe, les démonstrations

grotesques des *Cornards* à Évreux et à Rouen, de la *Mère Folle* à Dijon; à Paris, l'Université, professeurs et écoliers, va processionnellement et gaiement à Saint-Denis; la procession du dieu Manduce, « statue de boys mal taillée et lourdement paincte », à laquelle assiste Pantagruel, n'est autre que le carnaval de *Maschecroute* à Lyon, et du Graouï de Metz. De toutes ces fêtes féodales, mystiques ou bourgeoises, aucune n'est vraiment populaire ou nationale. L'Italie qui, en deux révolutions successives, a brisé les barrières sociales, appelle libéralement à ses plaisirs la cité tout entière (¹). Au carnaval, grâce au masque et à la fantaisie du costume, tous sont égaux, patriciens et artisans. Les villes que traversent de longues rues formées de lignes droites (²) se prêtent au défilé des cortéges, des cavaliers, des chars allégoriques, aux courses de chevaux libres, les *barberi*. Les places communales servent, comme à Sienne, de cirque aux courses de cavaliers; de même aussi la place Navone à Rome, le Prà della Valle à Padoue, où coururent, en 1237, les barberi, dans les fêtes que l'on donna pour célébrer la chute d'Ezzelino

(¹) BURCKHARDT, *Cultur*, p. 320.
(²) Ainsi, Rome, Florence, Bologne, Pise.

le Féroce. Les enfants et les femmes couraient à Ferrare, à Modène, à Pavie; à Rome enfin, jusqu'au temps de Grégoire IX, les juifs masqués et en toges sénatoriales (1).

On a commencé par les *Mystères*, qui répondaient au goût du moyen âge et aux prédilections de la peinture primitive. Le 1er mai 1304, à Florence, le pont de la Carraja s'écroula sous la masse des spectateurs qui regardaient l'Enfer en plein Arno, joué sur un échafaud et des barques (2). L'art d'organiser les fêtes fut longtemps propre à Florence; ses *festaiuoli* étaient recherchés dans toute l'Italie pour leurs talents (3). Le régime des tyrannies, la culture littéraire et la tendance de la peinture en certaines écoles, à Venise, par exemple, et en Lombardie, ne tardèrent pas à imprimer aux grandes réjouissances le caractère qu'elles gardèrent jusqu'à la fin. Des éléments nouveaux y furent introduits, drame, pantomime, intermèdes plaisants, ballets, allégories, mythologie; par-dessus tout, un déploiement extraordinaire de personnages, une richesse étonnante des costumes.

(1) ANT. MANNO, *Turf e Scating dei Nostri nonni.* Torino, 1879.
(2) VILLANI, VIII, 70.
(3) INFESSURA, ap. ECCARD, *Scriptor*, II, 1896.

Jamais et nulle part les yeux n'ont vu de pompes plus magnifiques. Si l'on représente encore, au XVe siècle, les scènes mystiques, Brunelleschi trouve le moyen de suspendre en l'air des enfants ornés d'ailes angéliques, qui semblent voler et danser, et un Dieu le Père solidement tenu au ciel par un anneau de fer; l'ingénieur Cecca imite l'ascension du Sauveur (¹). Il faut lire le récit de la procession que Pie II présida, pour la Fête-Dieu, à Viterbe, en 1462 (²). Le long du cortége, entre San-Francesco et le Dôme, étaient représentées, sur des estrades, par des personnages vivants, des scènes d'histoire ou des allégories, le combat de saint Michel contre Satan, la Cène, le Christ au milieu des anges, le Christ au tombeau, la résurrection, l'assomption de la Vierge portée par les anges et les splendeurs du Paradis. On reconnaît, dans ces fêtes, l'inspiration pittoresque des artistes et le génie des lettrés, des poëtes, des humanistes, qui reproduisent les légendes antiques. Charles VIII, à peine entré en Italie, vit jouer, par des mimes, les aventures de Lancelot du Lac et l'histoire d'Athènes (³). En 1473, le cardinal

(¹) VASARI, *Vite di Brunelleschi, di Cecca.*
(²) PII II *Comment.*, VIII.
(³) ROSCOE, *Léon X,* I, p. 220; III, p. 263.

Riario, pour honorer le prince de Ferrare qui venait prendre à Rome sa fiancée, Léonore d'Aragon, mit en mouvement la plus brillante mythologie, Orphée, Bacchus et Ariadne, traînés par des panthères, l'éducation d'Achille, les nymphes troublées par les centaures et ceux-ci battus par Hercule ([1]). Léonard de Vinci, à Milan, ordonnait les réjouissances princières et faisait mouvoir en l'air le système du monde ([2]). A Florence, le Granacci dirige, sous Laurent, le triomphe de Paul Émile et celui de Camille, sous les yeux de Léon X ([3]). Au triomphe d'Auguste, vainqueur de Cléopâtre, sous Paul II, la Rome pontificale vit passer dans ses rues le souvenir vivant des jours antiques, les rois barbares enchaînés, le sénat, les édiles, les questeurs; César Borgia, qui répétait volontiers : « *aut Cæsar, aut nihil* », ne manqua pas de montrer une fois, dans le triomphe du grand Jules, le symbole insolent de sa propre ambition ([4]).

Les Borgia ont peut-être donné les spectacles

([1]) INFESSURA, ap. ECCARD, *Scriptor.*, II, 1896.
([2]) AMORETTI, *Memor. sopra Leon. da Vinci*, p. 38.
([3]) VASARI, *Vita di Granacci.*
([4]) MURATORI, *Scriptor., Vita Pauli II*, t. III. — ED. ALVISI, *Cesare Borgia duca di Romagna*, p. 92.

les plus extraordinaires de la Renaissance. Rome contemplait avec stupeur ce pape en qui revivaient les traditions effrayantes des empereurs ; mais elle jouissait avec lui des cérémonies païennes de sa cour, de ses combats de taureaux, de ses cavalcades pontificales. Lorsque César revint de l'expédition d'Imola et de Forli, le Sacré-Collége l'attendait à la place du peuple : précédé de l'armée, des pages, des gentilshommes, entouré des cardinaux en robe rouge, à cheval, vêtu de velours noir, il marcha au milieu d'une foule immense qui applaudissait ; les femmes riaient en voyant passer le fils du pape, si charmant, avec ses cheveux blonds ([1]). Quand il arriva au Saint-Ange, le canon tonna. Alexandre, fort ému, se tenait, avec ses prélats, dans la salle du trône ; à la vue de son fils, qui s'avançait, porté vers lui dans les bras de la sainte Église : « *Lacrimavit et rixit a uno tracto* », dit l'ambassadeur vénitien, il rit et pleura ([2]).

([1]) *Era ammirato dalle madri ilari che erano sulle porte e dalle nubili fanciulle salite alle alte finestre.* JUSTOLO, *Paneg.*

([2]) ED. ALVISI, *Cesare Borgia*, p. 89. — V. dans GREGOROVIUS, *Lucr. Borgia,* les fêtes de ce pontificat.

X

Une telle recherche de la pompe et de l'éclat caractérise toute une civilisation. Un peuple ainsi élevé dans la jouissance pittoresque ne peut plus se détacher ni de la magnificence, ni de la grâce ; les formes sévères de l'art et de la poésie, qui révèlent l'austérité habituelle des âmes, lui deviennent chaque jour moins intelligibles. Le spectacle extérieur prend une place toujours plus grande dans la vie civile comme dans la vie intellectuelle. Venise, qui trouve dans ses lagunes bordées de palais un théâtre singulier, fait servir l'éblouissement des fêtes à la diplomatie ; Philippe de Comines y passe huit mois, caressé, « honnoré comme un roy », mais endormi ; les cortéges de bateaux recouverts de satin cramoisi, la profusion des marbres, des tableaux, des tapisseries, des cérémonies, des harangues ont troublé cet esprit si clairvoyant. « Ils me tinrent les meilleures paroles du monde du Roy et de toutes ses affaires. » Cependant, Charles VIII et son ambassadeur furent joués et la ligue des États italiens se noua, entre deux sérénades, sous les yeux de Comines et à son insu [1]. L'Église,

[1] *Mém.*, liv. VII, ch. 15.

dans ses fonctions religieuses et son architecture, recherchera toujours davantage le décor fastueux, et plus le christianisme baissera dans les âmes, plus les temples et le culte étonneront les yeux. La poésie, que, depuis longtemps, ne visite plus l'inspiration sévère et très-pure de Dante, ne saurait se contenter désormais de l'enthousiasme lyrique de Pétrarque ; la *canzone* amoureuse ne parle qu'au cœur ; un soupir éternel lasse très-vite la curiosité d'esprits mobiles que l'histoire et la vie ont formés par la contemplation des choses extraordinaires ; l'Arioste sera le grand poëte de la pleine Renaissance ; sa fantaisie héroïque, qui court allégrement à travers mille tableaux, semble se perdre, comme Angélique, dans le dédale des forêts sacrées, puis se retrouve et prend son vol, toute radieuse, dans l'azur ; le charme sensuel des passions qu'il raconte et l'ironie légère avec laquelle il peint les rêves et les tendresses de l'homme, tous ces dons d'un génie unique convenaient excellemment à l'Italie désenchantée de toute foi sublime, éprise seulement de la grandeur de ses virtuoses et des images de la beauté. Enfin, la peinture elle-même suivra l'entraînement des âmes. Les vieux peintres ont longtemps consacré leur art à l'édification ; mais déjà l'esprit de la

Renaissance était en eux, et, dès les premières écoles, un grand souffle de vie, la préoccupation de l'effet, le goût de la grâce, le luxe des costumes, la vivacité et la richesse des couleurs font pressentir les merveilles du xve et du xvie siècle. Mais de plus en plus aussi, la peinture, indifférente à l'émotion religieuse, deviendra une fête pour les yeux. Telle procession d'évêques, de Ridolfo Ghirlandajo [1], n'est plus qu'un spectacle où les draperies brodées d'or attirent autant les regards que les figures ascétiques des personnages. Que reste-t-il, dans les banquets évangéliques du Véronèse et du Titien, dans les Saintes Familles de Léonard de Vinci, de la simplicité touchante de l'Évangile? Michel-Ange lisait Dante assidûment, et son âme avait gardé la gravité religieuse des temps anciens. Lorsqu'il découvrit, à Jules II et à la cour pontificale, les peintures terribles de la chapelle Sixtine, personne n'y comprit rien, et le pape murmura avec mauvaise humeur : « Je ne vois pas d'or dans tout cela! »

Cependant, il n'y eut point de contradiction entre la Renaissance primitive, celle du xive siècle, et la Renaissance du xvie. La civilisation italienne

[1] *Offices* de Florence.

n'a porté, à l'époque de Laurent le Magnifique et de Léon X, aucun fruit dont la fleur n'ait été épanouie dès l'âge de Dante, de Giotto, de Nicolas de Pise et de Pétrarque. Les mêmes raisons morales et sociales, la même éducation, les mêmes exemples, les mêmes aptitudes originales ont produit et soutenu cette civilisation de sa naissance à sa dernière heure. Il nous reste à montrer, dans les premiers ouvrages de la Renaissance, l'effet des causes diverses que nous avons analysées et à suivre, en ses premières directions, le mouvement intellectuel dont nous connaissons le point de départ.

CHAPITRE VIII

La Renaissance des lettres en Italie.
Les premiers écrivains.

La langue italienne était, aux dernières années du XIIIᵉ siècle, mûre pour une Renaissance littéraire. C'est alors qu'un poëte très-grand apparut dans la péninsule et, par un ouvrage extraordinaire, renouvela la littérature de l'Italie. Cinquante ans après sa mort, la première époque de cette littérature était accomplie. Le moyen âge durait encore dans tout le reste de l'Europe ; déjà, au delà des Alpes, l'esprit moderne était fondé par les traditions de Dante, de Pétrarque, de Boccace, de Villani et des historiens du XIVᵉ siècle.

I

Dante est venu à la fin d'un monde. Par sa vie, sa foi, ses passions politiques, son caractère, les

formes de son esprit, il se rattache au moyen âge florentin et au moyen âge catholique ; de loin, l'œuvre qu'il a édifiée, par son architecture et sa tristesse, ne rappelle que le moyen âge, et quand on s'est approché du monument, il faut en faire le tour avec quelque attention avant d'en découvrir les parties lumineuses ouvertes du côté de la Renaissance.

Il n'est pas facile de l'aborder et de nouer avec lui un commerce familier. Il ne se livre pas avec l'abandon de Pétrarque, avec l'entrain tout français de Boccace. Ceux-ci sont des écrivains aimables qui sont heureux d'être lus et de charmer le lecteur, des artistes qui jouissent de l'admiration d'autrui. Dante semble se replier sur lui-même et ne converser qu'avec lui-même ; il lui importe peu d'être écouté pourvu qu'il s'entende. « Il était, dit Philippe Villani, d'une âme très-haute et inflexible, et haïssait les lâches ([1]). » Son orgueil, signe de grandeur, pourrait, il est vrai, nous séduire ; mais ses visions nous déconcertent et nous sentons en lui un esprit étrange, dont les pensées et la langue

([1]) *Et qui abominaretur pusillanimes. Vita Dant.*, p. 28. — *Filosofo malgrazioso, sdegnoso,* écrit JEAN VILLANI, IX, 134, 136. — *D'animo altero e disdegnoso,* dit BOCCACE. *Vit. di Dante.*

sont d'une nature différente de la nôtre. Tel il était jadis pour Ravenne; quand il passait, le visage enveloppé du capuchon rouge, les enfants fuyaient éperdus au bruit de ses pas, et ce revenant de l'Enfer effrayait les vivants comme une apparition.

Cette hautaine allure, cette figure austère autour de laquelle se fait la solitude, sont d'un homme qui a cruellement souffert et que les douleurs de la vie publique ont enfermé dans la vie intérieure. Il avait goûté les dernières amertumes de la destinée. Sa famille l'avait élevé dans les croyances du parti national, le parti guelfe. Son oncle, Brunetto degli Alighieri, un vaincu de Montaperti, avait dû s'exiler deux fois de Florence. En ce temps, quand un parti était battu, la ville se remplissait aussitôt d'une lamentation d'hommes et de femmes, « *che andava infino al cielo* », dit Villani ([1]), et le cortége des proscrits sortait en pleurant des portes, allant vers Lucques, Arezzo ou Pise. Dante grandit au milieu de ces émotions et de ces souvenirs. A trente-cinq ans, il fut envoyé par les prieurs, avec trois autres députés, auprès de Boniface VIII, pour supplier le pape d'empêcher que Charles de Valois,

([1]) VI, 80.

cédant à l'appel des Noirs, Guelfes à outrance, ne vint à Florence, sous le prétexte de pacifier la Commune, et n'opprimât les Blancs, Guelfes modérés, véritables représentants des libertés municipales. Les ambassadeurs comprirent vite que Boniface trahissait l'Italie et pactisait avec l'étranger. « Pourquoi, leur dit-il, êtes-vous si obstinés ? Humiliez-vous devant moi ; je vous dis, en vérité, que je n'ai d'autre intention que celle de votre paix (1). » Tandis que le poëte était encore à Rome, Charles de France entrait à Florence, « la fontaine d'or » que le saint Père lui avait promise, et, sous ses yeux, les bandes de Corso Donati pillaient pendant cinq jours les maisons et massacraient les modérés. Dante ne devait jamais revoir « le beau bercail où, petit agneau, il avait dormi ». Il était chassé pour deux ans, condamné à une amende de 5,000 florins payable en trois jours ; il était rejeté pour toujours hors de la vie publique. Il suivit quelque temps ses compagnons d'exil et se rapprocha avec eux des Gibelins proscrits. Il avait perdu sa patrie ; il allait perdre sa foi politique. Il n'attendait plus rien de l'Église, dont la *captivité de Babylone* commençait. Tout en errant à travers l'Italie et la

(1) DINO COMPAGNI.

France, tout en montant « l'escalier d'autrui », il créait pour lui seul « un parti isolé » :

*si ch' a te fia bello
Averti fatta parte per te stesso* (¹).

il devenait plus que Gibelin ; il voulait rendre à l'Empereur non-seulement la primauté féodale en Italie, mais le siége impérial de Rome. Il appelait Henri VII, non comme suzerain, mais comme libérateur. « *Evigilate igitur omnes, et assurgite regi vestro, incolæ Italiæ, non solum sibi ad imperium, sed ut liberi ad regimen reservati* (²). » Henri VII descendit en Italie, mais pour y mourir (1313). Dante se tourna une fois encore vers le Saint-Siége et engagea le conclave à donner à Clément V un successeur italien. Les cardinaux nommèrent un pape français. Ainsi s'évanouissait l'espérance suprême de Dante. Il demeurait seul, *in gran tempestà*, maudit par les Guelfes, incompris des Gibelins, cherchant la paix et ne la trouvant point, et répétant le cri du prophète juif : « *Popule meus, quid feci tibi?* » En 1320, à Vérone, il débattait une thèse « d'or et très-utile » sur la nature

(¹) *Parad.*, XVII, 68.
(²) *Epist.*, V.

de deux éléments, l'eau et la terre (¹), rêverie de péripatéticien et de géomètre, qui put tromper un instant l'ennui de son exil. Bientôt il s'éteignit dans le désert de Ravenne, sur le tombeau de l'empire romain (1321).

II

On connaît cette figure anguleuse, aux traits fermes et doux, dont Giotto a peint le profil sur un mur du *Bargello,* à Florence. Nous devinons, sous ce masque tranquille, bien moins l'exaltation que la décision obstinée d'un esprit que l'absolu a captivé, l'indomptable fidélité d'une conscience que les plus dures déceptions n'ont point fléchie. Il n'était pas possible que le scepticisme se glissât dans une telle âme. Plus indulgent pour les hommes et les choses, et moins superbe, Dante eût fait sa paix avec Florence, avec les papes, et, par son génie, eût été le premier et le plus honoré citoyen de sa ville ; comme Pétrarque, il se fût accommodé avec la fortune et en eût joui, tout en lui demeurant très-sévère ; mais céder, par sagesse humaine, aux conditions transitoires de la destinée,

(¹) *Quæstio de Aqua et Terra.*

était impossible à l'homme qui traitait les expériences de l'histoire d'après les vues rigides de ses dogmes. « Je suis, écrivait-il, un navire sans voiles et sans gouvernail, poussé par la tempête de port en port et de rive en rive (¹). » Jeter l'ancre à propos est un art fort utile pour les navires ainsi désemparés. Pétrarque fut un pilote plus prudent ; il consultait volontiers les signes du temps. Dante, semblable aux navigateurs mystiques du moyen âge, allait droit en avant, à la recherche du Paradis ; il se brisa au premier écueil ; mais, dans la vie morale, il est beau quelquefois de faire naufrage.

Une telle démarche de la conduite, une telle âpreté du caractère sont l'effet de la méthode rigoureuse de l'esprit. En lui, le théologien domine, et le génie dogmatique forme le fond même de l'intelligence. C'est par là qu'il est homme du moyen âge. Très-libre en face des institutions, même les plus augustes, impétueux dans ses passions et ne leur imposant aucune limite, il ne connaît plus, dans la sphère religieuse ou politique, que l'empire des notions absolues, il s'abandonne à la discipline de la démonstration et traite des choses terrestres, des intérêts mobiles avec une

(¹) *Convito,* lib. I, cap. 3.

autorité sans pareille. Alors son latin, qui est autrement pur et travaillé que celui de nos scolastiques du même temps, au lieu de s'étendre dans l'abondance du raisonnement analytique, se concentre et se fige en des formes dures et sèches. Comme il affirme toujours et ramène toutes ses vues aux idées sans réplique qu'il a d'abord établies, sa langue prend l'appareil raide de la déduction continue, le syllogisme y perce à chaque ligne, plus ou moins dissimulé, et parfois s'y impose dans toute sa nudité. Les procédés des mathématiciens y entrent avec leurs formes barbares (¹). Les opinions d'Aristote et les textes de l'Écriture interviennent sans cesse dans les prémisses de ses syllogismes, et le même syllogisme, dix fois refondu et confirmé, remplit et prouve tout un chapitre. Sans doute, on ne lui reprochera pas d'avoir placé dans le Paradis terrestre l'origine du langage et d'avoir mis sur les lèvres d'Adam la langue hébraïque que conservèrent soigneusement, après

(¹) *Et quod potest fieri per unum, melius est fieri per unum quam per plura. Quod sic declaratur : sit unum, per quod aliquod fieri potest, A, et sint plura, per quæ similiter illud fieri potest, A et B. Si ergò illud idem quod fit per A et B, potest fieri per A tantum, frustrà tibi assumitur B*, etc. *De Monarch.*, I, 16.

Babel, les enfants d'Héber (¹). Mais il faut bien remarquer que toute sa théorie, si juste en certaines parties, de la langue vulgaire découle de la définition *a priori* qu'il a d'abord inventée de cette langue même, *illustre, curiale, aulique, cardinale*. Ici, le dogme de la langue impériale, œuvre de l'Empire entier, lui a dérobé la vue claire de la province où cette langue s'élabore. De même, dans le *Traité de la Monarchie,* le dogme politique lui fait méconnaitre l'histoire ; il remonte à Grégoire VII, mais pour contredire en même temps à la doctrine de Grégoire VII. Car, s'il place au plus haut sommet de la société humaine et chrétienne les deux grands luminaires, le Pape et l'Empereur, il nie énergiquement que l'Empereur tienne de la grâce du Pape la suprématie universelle. Il est le vicaire de Dieu au même titre et avec les mêmes droits que le Pape ; mais seul, il est le suzerain des royaumes et des républiques. Dante revient ainsi au plein moyen âge, oubliant l'établissement des Communes italiennes et l'émancipation des États européens ; mais il oublie également que le moyen âge n'a goûté quelque paix qu'aux jours où la volonté du Pape mettait l'ordre

(¹) *De Vulg. Eloq.*, lib. I, cap. 6.

dans l'anarchie des sociétés barbares, et que la tragédie du Sacerdoce et de l'Empire a commencé par le dualisme même qu'il rêve de renouveler. Cependant, il poursuit son raisonnement avec la sérénité d'un illuminé que meut une idée fixe, s'autorisant des paroles de David, retournant les textes de l'Évangile, *Quodcumque ligaveris super terram,* et *Ecce duo gladii hic* ([1]), et ne comprenant plus que les calamités qui ont brisé sa vie ont eu pour cause l'inévitable conflit de l'Empereur et du Pape sur les fondements mêmes du droit féodal.

La discussion et la contradiction n'ont aucune prise sur l'esprit d'un tel croyant. Il n'habite pas les régions communes de la raison humaine. Dans l'ordre des choses religieuses ou politiques, il ne consent point à exprimer les idées simples avec simplicité; car il ne les conçoit qu'à la façon du moyen âge, sous la forme allégorique ou mystique. Sa *Divine Comédie,* où il a voulu montrer les réalités les plus certaines, selon la foi de son Église et de son siècle, est une suite de symboles imaginés par lui-même ou reçus des docteurs et des métaphysiciens catholiques ([2]). Dès ses pre-

[1] *De Monarch.*, I, 8 et 9.
[2] Ozanam, *Dante et la Phil. cath. au* XIIIe *siècle,* III, 3.

miers pas en ce voyage singulier, au sein de la forêt « obscure, sauvage, âpre et forte », il se plonge dans une sorte de crépuscule où flottent mille formes indécises, d'un sens très-profond, d'une interprétation très-subtile, les unes, absolument symboliques, telles que la panthère, le lion et la louve, Florence, la France et Rome, qui bondissent d'une manière inquiétante autour du poëte; les autres, à demi réelles, dont le nom est familier à l'histoire, mais qui, en ces régions pleines de prestiges, ne marchent et ne parlent que pour prêter une apparence de vie à quelque notion sublime : tels sont Virgile, Saint Pierre, Béatrice. Ici, la théologie et la politique revêtent pareillement l'apparence douteuse du symbole. Philippe le Bel est « la plante maudite qui couvre d'une ombre mortelle toute la terre chrétienne ». Les Guelfes sont les loups, *Wölfe,* et Florence où ils dominent est la *maladetta e sventurata fossa de' lupi.* Le Christ s'avance, dans le *Purgatoire,* sous la forme d'un griffon ailé ; il conduit un char où se tient une vierge vêtue de blanc, de vert et de couleur de feu, la théologie; un aigle, un renard et un dragon se jettent sur le char et le démembrent; ce sont les empereurs païens et les hérésiarques qui déchirent le corps de l'Église; tout à

coup, sept têtes armées de cornes se dressent sur les ruines du char; au milieu d'elles est assise une courtisane à moitié nue : la Rome des papes s'étale dans toute son insolence (¹). L'Apocalypse, le blason féodal et la sculpture gothique ont parlé cette langue extravagante. Ajoutez les raffinements de la casuistique, la théologie chrétienne imprégnée d'idées péripatéticiennes, de vagues réminiscences platoniques; le premier moteur et le premier amour mêlant au *Credo* de Nicée une métaphysique transcendante; le plan du monde surnaturel établi sur la cosmographie et l'astronomie du XIIIe siècle; Jérusalem, le Paradis terrestre, les colonnes d'Hercule, les antipodes fixés comme points cardinaux du globe terrestre : ne vous semble-t-il pas qu'en pénétrant dans l'œuvre et le génie de ce poëte, vous descendiez sous la voûte d'une crypte romane et qu'aux lueurs tristes d'une lampe les figures terribles ou enfantines, les images hiératiques inintelligibles, tous les rêves du moyen âge se lèvent sous vos yeux, dans l'ombre, et forment autour de vous comme un cortége mélancolique?

(¹) *Purgat.*, XX, 43, XIV, 51, XXIX et suiv.

III

Mais cette impression première ne serait juste ni pour le poëte, ni pour son œuvre. Loin de refouler avec lui l'Italie dans le moyen âge, Dante est le premier qui ait porté la poésie italienne à la lumière des temps nouveaux. Ce sectaire, que l'on croirait maîtrisé par une passion unique et étroite, avait l'âme la plus vivante et la plus tendre ; ce mystique, qui semblait perdu dans l'éblouissement des choses divines, eut le sentiment très-pur de la beauté, de la couleur et de la vie ; il fut le premier grand peintre de l'Italie.

Un amour extraordinaire s'était emparé de lui dès son enfance et le posséda jusqu'à sa mort. Béatrice n'est point une fiction ou un symbole ; on ne chante pas un fantôme avec un tel accent, on ne pleure pas si douloureusement pour un rêve évanoui, pour une idée théologique ; Béatrice est morte, et ce fut l'irréparable deuil de Dante. L'histoire de ses amours peut nous étonner par sa candeur subtile et les visions extatiques qui la remplissent, mais il y faut bien reconnaître la sincérité de la souffrance. Il avait neuf ans lorsqu'il rencontra, le 1er mai, à la fête de la *Primavera*,

Béatrice Portinari, âgée de huit années. Elle était vêtue d'une robe couleur de sang. A la vue de la jeune fille, il trembla, et entendit en lui-même une voix qui disait : *Ecce Deus fortior me*. Neuf années plus tard, il la vit pour la seconde fois ; elle était vêtue d'une robe blanche, et répondit si courtoisement à son salut qu'il se crut ravi en béatitude. Un jour que Béatrice ne lui avait pas rendu le salut, il vit un jeune homme tout en blanc qui pleurait et lui disait : « Mon fils !... » On compte, dans la *Vita Nuova*, huit apparitions. La dernière, après la mort de Béatrice, fut si étonnante qu'il n'eut plus la force de la raconter. Il termine la légende de ses amours en priant Dieu de lui donner au Paradis la contemplation de Béatrice « qui regarde glorieusement la face de Celui qui est béni dans tous les siècles des siècles ».

Il avait écrit, à la première page du livre : *Incipit Vita Nova ;* vie de jeunesse et vie d'amour ; c'est aussi la *Vita Nuova* du génie italien. De ces quelques pages sortirent à la fois, avec la prose, l'analyse morale, la méditation individuelle, et, dans les *canzones* éplorées de l'amant, une lyrique rajeunie, la Renaissance de la poésie.

Les modèles provençaux seront désormais inutiles ; les poëtes n'ont plus besoin de demander à

nos troubadours des leçons d'amour chevaleresque ; les plaintes, les sollicitations, les disputes ingénieuses, les colères vite apaisées, les jeux d'esprit et de langue ont fait leur temps ou sembleront des formes surannées. Le cri lyrique de Dante éclate comme un sanglot ; mais l'imagination du poëte garde sa grâce avec sa liberté, et tel de ses sonnets est éclairé comme d'un rayon d'Anacréon :

> *Cavalcando l'altr'ier per un cammino,*
> *Pensoso dell'andar, che mi sgradia,*
> *Trovai Amor nel mezzo della via,*
> *In abito leggier di peregrino.*
>
> *Nella sembianza mi parea meschino*
> *Com'avesse perduto signoria;*
> *E sospirando pensoso venia,*
> *Per non veder la gente, a capo chino.*

Son âme n'est occupée que par un seul tourment,

> *Tutti li miei pensier parlan d'Amore,*

il y revient sans cesse et veut que tous y compatissent : « O vous qui par la voie d'amour passez, faites attention et voyez s'il est une douleur aussi pesante que la mienne..... Pleurez, amants, puisque Amour pleure, en apprenant pourquoi il

pleure. » Et quand Béatrice est partie « pour le ciel, le royaume où les anges ont la paix », il faut que Florence entière et les pèlerins venus des contrées lointaines pleurent avec lui. « Que ne pleurez-vous, quand vous passez au milieu de la cité dolente ? Si vous restez et prêtez l'oreille, mon cœur me dit par ses soupirs que vous pleurerez et ne partirez plus. Elle a perdu sa Béatrice ! »

Au dixième chant de l'*Enfer,* le vieux Cavalcanti dit à Dante : « Si la hauteur de ton génie te permet d'aller ainsi en ces ténèbres, où est mon fils, et pourquoi n'est-il pas avec toi ? » Mais il ajoute, rappelant que Guido Cavalcanti a dépassé Guido Guinicelli : « Peut-être est né déjà celui qui les chassera tous deux du nid. » Le XIV^e siècle reconnut, en effet, la primauté poétique de Dante; de Cino da Pistoja à Michel-Ange, les plus grands lyriques de l'Italie semblent lui répéter la parole qu'il adressait à Virgile : « Tu es mon maître. » Cino, à ses sonnets dans le goût provençal sur la beauté et l'amour, ajoute des poésies plus émues sur les « douleurs de l'amour », sur « l'exil et les douleurs civiles », sur la mort de Selvaggia, sa maîtresse ; proscrit, en deuil de sa dame, il se tourne vers Dante, à qui seul il ose avouer ses larmes ; Dante mort, il s'écrie :

> *Quale oggi mai degli amorosi dubi*
> *Sarà a nostri intelletti secur passo,*
> *Poi che caduto, ahi lasso !*
> *E'l ponte ove passava i peregrini ?*

Pieraccio Tebaldi, Macchio da Lucca, pleurent Dante « leur doux maître », et l'invoquent comme un saint ; Bosone da Gobbio et Jacopo Alighieri, le fils du poëte, écrivent en vers sur la *Divine Comédie ;* Matteo Frescobaldi imite les invectives dantesques contre Florence :

> *Ora se'meretrice pubblicata*
> *In ogni parte, in fin trà Saracini.*

Frate Scoppa prophétise les calamités de l'Italie et n'oublie pas la chute des « grands Lombards » chantés par Dante ; Fazio degli Uberti met en sonnets les péchés capitaux ; dans le *sirvente* aux tyrans et aux peuples italiens, il fait défiler les bêtes héraldiques des vieilles cités ; dans ses vers, Rome appelle l'Empereur qui lui rendra la paix, et l'Italie flétrit Charles IV,

> *Di Lusimburgo ignominioso Carlo*

qui a trompé ses espérances [1].

Dante, à la suite de la *Vita Nuova,* livre de jeu-

[1] *Rime di M. Cino da Pist. ed'altri del sec.,* XIV. Firenze, Barbèra.

nesse, écrivit, à différentes époques, le *Convito* qui, originairement, devait en être le commentaire ([1]). Ici, le rêve et l'extase font place à la réflexion austère, au monologue d'un esprit qui a repris possession de soi-même. Il veut adoucir l'amertume de ses regrets, et ne tarde pas à se laisser emporter et bercer par le mouvement tranquille de la vie intellectuelle à laquelle il s'abandonne. La souffrance recule peu à peu, comme une rive qui s'efface au loin, et, dans cette conscience où la claire raison est enfin rentrée, se réveille la recherche curieuse de toute notion noble. Il a retrouvé la philosophie morale telle que l'antiquité l'a fondée, limitée aux sentiments, aux vertus, aux devoirs, aux joies de la vie terrestre, et qui ne porte point sans cesse vers les mystères de la vie future le regard inquiet de la sagesse chrétienne. Le *Convito* est l'œuvre laïque et rationnelle de Dante, comme la *Divine Comédie* en est le monument catholique et mystique. Il est écrit avec quelque timidité et l'on n'y retrouve plus l'assurance ferme du théologien; l'autorité d'Aristote, qu'il y invoque souvent, ne le soutient point aussi fortement

[1] V. sur la date des différents livres, FRATICELLI, à l'édit. de Florence, 1862.

que le Verbe infaillible de l'Église. Mais il y a quelque charme à le voir toucher, non sans embarras, à des idées bien vieilles et qui, pour lui, paraissent toutes neuves; à l'amitié, par exemple, dont il parle avec moins de grâce que Cicéron, mais à laquelle il revient toujours, répétant des maximes éternelles et les marquant, dans sa prose toute fraiche, d'une vive empreinte de jeunesse. Cependant le *Convito* contient aussi des pensées originales et d'une réelle hardiesse pour le temps; celle-ci, par exemple, que la religion vraie est seulement dans le cœur (¹). Je sais bien que l'*Imitation* et saint François ont dit la même chose. Mais, dans la doctrine du renoncement monacal, toute piété n'aboutit-elle pas à l'amour? Le *Convito* ne sacrifie plus à Dieu tous les instants et tous les actes de la vie. Il rend à la raison, à la volonté, aux affections humaines, la liberté avec leur domaine propre. Ce livre appartient à la Renaissance; l'esprit moderne y commence son éclosion au souffle de l'esprit antique.

(¹) *Iddio non vuole religioso di noi se non il cuore*, IV, 28.

IV

La *Divine Comédie,* elle aussi, est une fleur de la Renaissance. Oubliez le dogme, la métaphysique raffinée, la pensée désolante qui plane sur cette étrange conception, les supplices horribles de l'Enfer et les splendeurs trop vives du Paradis; regardez l'âme de Dante et observez le génie du poëte ; l'Italie n'a peut-être pas connu un plus grand artiste.

L'accent ému qui distingua longtemps la peinture italienne, le pathétique de Giotto, de Frà Angelico et du Sodoma étaient en lui au plus haut degré. Ni l'ardeur des vengeances politiques, ni les terreurs d'une vision inouïe, ni la rigidité de la foi n'ont altéré en lui la délicatesse du cœur, la pitié, la tendresse, la tristesse exquise ; il est semblable au pèlerin qu'il nous montre, vers le soir, tout palpitant d'amour, « s'il entend au loin la cloche qui semble pleurer le jour près de mourir ». Combien de fois il pleure sur les malheureux qu'il rencontre dans le royaume de l'éternelle douleur ! Il recueille leurs paroles, il respecte leur misère, il flatte leur orgueil, il s'irrite des maux immérités qu'ils ont soufferts parmi les vi-

vants. Il veut parler à Francesca et à Paolo qui vont « pareils à deux colombes rentrant au nid bien-aimé ». « Francesca, ton martyre m'attriste et me touche jusqu'aux larmes. » Tandis que la jeune femme raconte son infortune, « l'autre pleurait si amèrement que, de pitié, je me sentais défaillir et mourir, et je tombai comme un mort ». Les damnés dont l'âme a été grande, loin de les avilir, il les relève, leur prête un air superbe, redit les paroles nobles ou touchantes qu'ils prononcent. Farinata se tient debout, inflexible, et dédaigne cet Enfer auquel il n'avait pas cru ; Cavalcanti, agenouillé, tout en larmes, ne pense qu'à son fils Guido, et croyant comprendre qu'il est mort, retombe, sans mot dire, dans son sépulcre flamboyant (¹). Ugolin lui-même attendrit Dante, et cette agonie du père et des enfants, qui meurent en demandant du pain, l'image du père qui, aveugle, caresse trois jours, en les appelant, les corps de ses fils, lui inspirent contre Pise un cri de malédiction et un appel éperdu à la justice de Dieu.

Mais ni l'émotion douloureuse, ni l'extase n'ont étendu un voile sur les yeux du poëte. Il a con-

(¹) *Inf.*, V, 10.

templé toute forme visible, les spectacles les plus confus, les paysages les plus formidables, les attitudes les plus frappantes, les merveilles de la lumière, les horreurs de la nuit, à la façon des artistes; les choses qu'il a vues, les scènes qu'il imagine apparaissent dans son œuvre avec leur aspect le plus saisissant, leur accent le plus intense, leur couleur la plus éclatante et la plus générale. En quelques mots, d'un relief très-vif, il peint un ciel, « l'*aer senza stelle* », « *quell' aria senza tempo tinta* », les noires landes infernales où court en hurlant la tempête et que sillonnent des éclairs vermeils, « la pluie éternelle, maudite, froide et lourde »; « l'eau plus noire encore que livide et les flots bruns du Styx »; Dité, la ville des hérésiarques, toute en feu, avec ses remparts de fer rouge, ses tours et ses mosquées empourprées, étincelantes [1]. Il peint une figure en un seul vers, par un seul trait, mais terrible, et qu'on n'oubliera plus, Caron « aux yeux de braise », Ugolin « aux yeux retournés »; par l'attitude d'un personnage, il révèle la torture aiguë de son cœur: « J'entendis clouer par le bas la porte de l'horrible tour; alors je regardai au visage mes

[1] *Inf.*, III, 23, 29, 133; VI, 6; VII, 103; VIII.

enfants, sans faire un mouvement. Je ne pleurais pas ; au dedans, j'étais de pierre ; eux pleuraient. » Il ne craint pas le détail révoltant, car il n'écrit point pour les délicats. « Ce pêcheur détourna la bouche de sa féroce pâture, tout en l'essuyant aux cheveux du crâne qu'il avait rongé par derrière ([1]). »

Sur ce point, Dante a dépassé non-seulement les peintres de toutes les écoles italiennes, mais l'imagination italienne elle-même. Le peintre du *Triomphe de la Mort*, et Michel-Ange, dans son *Jugement dernier*, où les morts sortent de terre à demi dépouillés de leurs chairs, ont seuls tenté de pareilles hardiesses. Les primitifs, privés des ressources du clair-obscur et des perspectives profondes, n'ont su, dans leurs *Enfers*, produire que des images presque enfantines, qui sembleraient plaisantes si elles n'étaient si naïves. La peinture italienne, dès son origine, n'a point essayé de rivaliser avec la poésie et s'est portée plus volontiers vers l'expression sereine de la vie et de la beauté. Mais là, encore, Dante l'avait précédée et était son maître. Le premier, il exprima la noblesse, légèrement dédaigneuse, des visages et la majesté tranquille des yeux que vous retrouvez

([1]) *Inf.*, XXXIII.

dans les portraits des maîtres, dans ceux de Francia, de Raphaël et du Bronzino, et auxquelles Léonard de Vinci ajoutera comme une étincelle d'ironie :

> *O anima lombarda,*
> *Come ti stavi altera e disdegnosa,*
> *E nel muover degli occhi onesta e tarda !* (¹)

A cette lenteur du regard joignez la gravité de la démarche, l'autorité du geste et cette grande paix de la pensée, qui fait qu'un groupe de personnes, réunies pour converser, parlent très-peu, ne disputent jamais et semblent suivre plutôt un monologue méditatif qui passe de l'une à l'autre :

> *Genti v'eran con occhi tardi e gravi,*
> *Di grand'autorità ne'lor sembianti;*
> *Parlavan rado, con voci soavi* (²).

Ne reconnaissez-vous pas la tournure imposante des personnages isolés ou groupés, dans toutes les écoles, à partir surtout de Masaccio, caractère qui, chez les peintres de la décadence, se changera facilement en affectation ? Voici pareillement le

(¹) *Purgat.*, VI, 61.
(²) *Inf.*, IV, 112.

drame tout intellectuel, *con voci soavi,* l'entretien des Pères et des Docteurs de Luca Signorelli, au Dôme d'Orvieto, des philosophes et des saints de Raphaël, à la *Chambre de la Signature,* la conversation apostolique des Cènes de Léonard et d'Andrea del Sarto. Voici, enfin, avec sa grâce mystique, ses couleurs claires et fraîches où l'or rayonne dans le bleu céleste, un tableau primitif, digne de Frà Angelico, sans ombre, tout en lumière : « Je vis sortir du ciel et descendre deux anges avec des épées de feu et privées de leurs pointes, vêtus de draperies vertes comme les petites feuilles à peine écloses et flottantes par derrière au souffle de l'air qu'agitaient leurs ailes vertes ; on distinguait bien leurs têtes blondes, mais leurs visages resplendissaient avec un éclat trop vif pour nos yeux ([1]). » Dante a aimé ces couleurs d'aurore,

Dolce color d'oriental zaffiro ([2]),

qui lui ont permis de figurer les merveilles ineffables du Paradis, où tout est lumière, où les formes blanches des élus occupent les feuilles d'une

([1]) *Purgat.,* VIII, 25.
([2]) *Ibid.,* I, 13.

rose blanche, grande comme le ciel, autour de laquelle volent et chantent les anges comme des abeilles d'or. Une palette si éblouissante se prête aux rêves poétiques ; sous le pinceau de Dante, la nature se transfigure et l'éclat des pierres précieuses remplace bientôt les couleurs terrestres. De là l'originalité de ses paysages. Il sait peindre les lointains, les profondeurs des horizons illimités où les prestiges de la lumière transforment toute apparence visible, une vue de la mer rougissante aux premiers rayons du jour, et toute mouvante au loin d'apparences vagues comme des vapeurs, rapides comme des lueurs (1). Après Dante, je ne vois que Léonard de Vinci qui, dans ses fonds de portraits et de tableaux, ait ainsi reproduit les séductions azurées des plans lointains. Mais aucun artiste, en Italie, n'a pu rendre comme lui le vertige des abîmes insondables, la prodigieuse tristesse du désert perdu dans la nuit, dont l'éclair mesure tout à coup l'immensité. Il sut unir deux qualités, dont l'harmonie est assez rare, mais dont la langue italienne a cependant exprimé l'accord : *soave austero*. La suavité, la grâce, la noblesse, la majesté seront le caractère des œuvres de la Renaissance ;

(1) *Purgat.*, II, 1.

l'austérité, la conscience des choses grandioses, le sentiment tragique des choses divines, quand ces traits de l'âme dantesque reparaîtront, soit en Savonarole, soit en Michel-Ange, la Renaissance ne les comprendra plus.

<center>V</center>

Déjà, avec Pétrarque, l'esprit italien est singulièrement modifié. Celui-ci ne nous entraînera plus vers les hauteurs sublimes. Il ne fut ni théologien, ni métaphysicien, ni sectaire; de Dante et de Pétrarque, le moins mystique et le plus laïque, c'est le second, qui était homme d'église et chanoine. Dante était encore un docteur et se plaisait dans le dogme; Pétrarque n'est plus qu'un lettré et se plait aux idées d'un ordre secondaire, aux idées et aux sentiments qui échappent à l'absolu et dont l'esprit est le seul maître. La joie des lettrés est dans ce jeu libre de la vie intellectuelle, aussi indépendante que possible de toute méthode géométrique, qui pèse les vieilles notions et les refond, qui crée des notions nouvelles, les caresse amoureusement, puis y contredit et les détruit. Les grands lettrés mêlent étonnamment ensemble

l'enthousiasme et le scepticisme, la poésie et l'ironie ; n'oublions pas l'égoïsme. La fortune de leur esprit est, pour eux, l'affaire importante de la vie ; mais il leur reste encore du loisir pour leur fortune temporelle. Nous les admirons et nous serions ingrats si nous ne les aimions. Car ils vivent familièrement avec nous et ne nous déconcertent point par leur grandeur d'âme ; ils nous donnent les plaisirs les plus délicats, celui-ci, entre autres, de nous entretenir de nous-mêmes, tout en nous parlant sans cesse de leur gloire, de leurs amours, de leurs rêves, de leur tempérament moral et de leur santé. De Cicéron à Pétrarque, de Pétrarque à Montaigne, ces enchanteurs ont été les favoris de tous ceux qui pensent, qui lisent et écrivent, et ne désespèrent point trop de leur ressembler par quelque endroit.

VI

Dante fut le maître immédiat de Pétrarque, qui reçut de lui l'inspiration dominante de ses *Rime* ([1]).

([1]) *Senil.*, V, 2. Édit. et trad. FRACASSETI. Comp. le *Sonn.*, 110 (édit. de Venise, 1564) : « *Amor che nel pensier mio vive e regna* », à la pièce de Dante : « *Amor che nella mente mi ragiona* », au *Convito,* III.

Il y a, dans les amours du poëte de Vaucluse, une part évidente d'imitation. C'est une passion littéraire, au moins à son début, où l'influence de la *Vita Nuova* et celle de nos troubadours est assez visible (¹). Certes, Laure de Noves a existé, et Pétrarque l'a réellement aperçue, pour la première fois, le 6 avril 1327, dans une église d'Avignon. Elle était mariée, et lui, il portait l'habit ecclésiastique. Il l'aima sur l'heure et pendant vingt années. On comprend mieux la passion d'adolescent qui enchaîna tout à coup le cœur de Dante à la très-jeune Béatrice. Pétrarque n'était plus un enfant, il avait beaucoup voyagé déjà, et savait que Laure ne pouvait lui appartenir, mais il avait trouvé sa Béatrice, par fortune poétique, et l'église de Sainte-Claire elle-même convenait au goût romanesque du siècle, que la *Fiammetta* et le *Décaméron* ont exprimé. Parmi les sonnets consacrés à Laure, les uns sont plus émus, les autres plus spirituels et même précieux. Selon les séries de sonnets et les époques, la passion paraît plus ou moins vive et sincère. Ce mélange de candeur, d'enthousiasme vrai, de raffinement littéraire et d'analyse subtile a souvent embarrassé les critiques : on a cherché

(¹) KŒRTING, *Petrarca's Leben und Werke*, ch. II.

à faire la chronologie de cet amour singulier (¹). Les contemporains du poëte avaient, sur la question, un sentiment plus juste que Pétrarque ne voulait le reconnaître. « *Quid ergo ais*, écrit-il à Jacques Colonna, *finxisse me mihi speciosum Laureæ nomen, ut esset et de qua ego loquerer, et propter quam de me multi loquerentur* (²)? » Non, Laure n'était point « simulée », comme le pensait le malicieux évêque de Lombez ; Pétrarque ne voyait point en elle un fantôme, une idée pure :

> *Gli occhi sereni e le stellanti ciglia,*
> *La bella bocca angelica, di perle*
> *Piena, e di rose, e di dolci parole* (³).

tous ces charmes, fort séduisants, ne sont point des formes métaphysiques : Pétrarque souhaita de les posséder, il fut pressant, mais Laure se défendit avec constance et le réduisit au platonisme simple ; il souffrit, et très-cruellement, de ses dédains, il supplia, voyagea, revint, sollicita de nouveau et dut attendre encore jusqu'à ces premiers jours de l'automne de la vie,

(¹) V. Mézières, *Pétrarque*, ch. II ; — Bl. de Bury, *Laure de Noves; Rev. des Deux-Mondes*, 15 juillet 1874 ; — De Sanctis, *Sagg. critico sul Petrarca*. Napoli, 1869.

(²) *Famil.*, Édit. Fracasseti, II, 9.

(³) *Sonn.*, 168.

> *dov'Amor si scontra*
> *Con castitate, ed agli amanti è dato*
> *Sedersi insieme, e dir che lor incontra* (¹).

Encore cet entretien un peu mélancolique ne dura-t-il pas longtemps. Laure mourut dans la peste de 1348. Ce fut pour Pétrarque un coup terrible. Jusqu'alors, Jacques Colonna avait eu raison à moitié. La jeune femme vivante était le rêve et l'inspiration du poëte : il la célébrait en beaux vers et était bien aise qu'on les lût. Il avait mis ses complaisances dans cette longue passion féconde en sonnets élégants : aux jours de lassitude, je ne veux pas dire d'indifférence, il avait ciselé ces petits poëmes avec la recherche d'un bel-esprit italien plutôt que d'un amant tourmenté. Ce nom de Laura, si favorable aux jeux de mots faciles, l'avait livré aux fantaisies dangereuses des *concetti*. Sans doute, il avait pâti quelque peu, mais il n'était pas fâché de se le dire harmonieusement, d'orner sa solitude du souvenir et de l'image de Laure ; dans la forêt des Ardennes, il feint même de prendre de loin les hêtres et les sapins pour les dames qui entourent sa maîtresse. A Lyon, il salue le Rhône qu'il a toujours détesté, mais qui arrivera plus vite

(¹) *Sonn.*, 275.

que lui à Avignon, « où est le doux soleil qui fait fleurir ta rive gauche (¹) ». Laure morte, il perdait la douceur de sa vie et de sa pensée ; cette figure charmante, qu'il revoyait toujours en sa grâce printanière, à laquelle il avait réservé ses vers, la part la plus pure de son œuvre,

> *Morta colei che mi facea parlare,*
> *E che si stava de'pensier mie'in cima* (²) ;

mais dont il ne dit presque rien dans ses lettres, la Muse qui n'avait point consenti à être sa maîtresse, l'avait quitté ; il lui sembla que sa lyre, sinon son cœur, était brisée.

Il la pleura alors, et ces derniers sonnets sont peut-être les plus beaux qu'il ait écrits. Sa tristesse y est très-sincère, et le cri du pauvre poëte des plus émouvants. Il s'y montre tout entier, avec les qualités d'un esprit rare auquel les lettres et la méditation ont rendu familière toute conception noble, et que la souffrance ramène à la vie intérieure :

> *La vita fugge, e non s'arresta un'ora,*
> *E la morte vien dietro a gran giornate ;*

(¹) *Sonn.*, 174.
(²) *Sonn.*, 253.

*E le cose presenti, e le passate
Mi danno guerra, e le future ancora* (¹).

Il écrivit sur son Virgile la résolution qu'il prenait de fuir Babylone, de se détacher de tous les liens de la vie et de méditer désormais « sur les soucis inutiles du passé, les vaines espérances et les dénoûments inattendus ». Ne croyez pas cependant qu'il songe à se faire chartreux, comme son frère Gherardo (²). Les lettres sont des consolatrices qui bercent les plus vives douleurs, et les lettrés tels que Pétrarque ont raison de ne jamais priver le monde de leur éloquence, de leur ironie, de leur sagesse et du bruit sonore de leur génie.

VII

Ils sont, en effet, la conscience vivante de leur siècle. Ils portent dans leur esprit l'expérience morale du genre humain. A l'heure opportune, ils savent proférer la pensée juste de leur temps.

(¹) *Sonn.*, 232.
(²) Près de la Chartreuse de Milan, il pratique un monachisme bien doux : « Je n'y manque de rien, et les gens du voisinage m'apportent force fruits, poissons, canards et gibier. Mes rentes se sont fort arrondies, et mes dépenses ont grossi à propoftion. *Hinc mihi quidquid sancti gaudii sumi potest horis omnibus præsto est.* » *Famil.*, XIX, 16.

Comme ils ne se sont point retranchés dans les sphères supérieures de la poésie, de la métaphysique, de l'art, ils vivent au sein des idées et des passions contemporaines. C'est vers eux qu'on se tourne quelquefois dans les moments difficiles ; parfois aussi, quand ils parlent, on ne les écoute plus. Ils se sont habitués à toucher à tout parce qu'ils comprennent toutes choses. Leur jugement n'est jamais absolument faux, et leur opinion est toujours vraisemblable. Car ils raisonnent d'après des notions acquises depuis longtemps, idées générales et lieux communs auxquels les hommes reviennent sans cesse. Ils forment ainsi la chaîne d'une littérature, et c'est encore par eux que les littératures diverses se rejoignent et que la continuité intellectuelle s'établit entre les peuples et les races. Cet état d'esprit est tout classique, et c'est la culture classique qui le produit. Pétrarque, sur ce point, reprit l'œuvre littéraire que les héritiers latins des idées grecques, Cicéron et Sénèque, avaient accomplie ; il la transmit aux lettrés florentins du xve siècle et à Machiavel. Les premiers écrivains de la Renaissance ultramontaine, dans les Pays-Bas et en France, Érasme, Rabelais, Henri Estienne, n'ont fait que renouveler la fonction classique de la raison latine et italienne.

Pétrarque ne savait pas le grec, connaissait mal les auteurs grecs, entrevoyait vaguement Platon à travers saint Augustin, Homère à travers Virgile ; mais il possédait bien presque toute la littérature romaine, surtout Virgile, Cicéron et Sénèque. Ces écrivains l'avaient ravi dès sa jeunesse. Son père l'envoya en vain aux écoles juridiques de Bologne et de Montpellier; Pétrarque préférait, à tout le Digeste, la moindre période cicéronienne. Le père jeta, sous ses yeux, Cicéron au feu; Cicéron lui en devint plus cher, comme un dieu outragé :

Questi son gli occhi de la lingua nostra (1).

A Vaucluse, loin du monde, il converse avec l'orateur romain et le cortége des grands ou beaux esprits que celui-ci entraîne à sa suite (2), Atticus, les deux Caton, Hortensius, Épicure. Il regrette que Cicéron n'ait pas connu le Christ et n'ait point été le premier Père de l'Église latine (3). Il ne chérit et n'admire pas moins Virgile que Cicéron,

(1) *Trionfo della Fama*, III.
(2) *Innumeris claris et egregiis viris comitatus erat comes meus. Sed, ut sileam Graios, ex nostris aderant Brutus, Atticus, Herennius, ciceronianis muneribus insignes. Famil.*, XII, 7.
(3) *Famil.*, XXI, 10.

Eloquii splendor, Latiæ spes altera linguæ (¹).

Déjà, cependant, il n'a plus pour lui la superstition de Dante. Il ne croit plus à l'enchanteur du moyen âge et lui reproche avec franchise les larmes trop faciles d'Énée et les faiblesses de Didon (²), de même qu'il relève en Cicéron l'inconstance et l'imprudence de l'homme politique, la confusion qu'il fit souvent de ses intérêts privés avec l'intérêt public, enfin un goût juvénile de la dispute qui ne convenait plus à ses dernières années (³). En un mot, Pétrarque a le sens critique et il en use. Il en abuse même et ne craint pas d'élever Cicéron fort au-dessus de Démosthène qu'il n'a pas lu (⁴). Mais, dans le cercle des Latins, il se sent à l'aise et comme au milieu de ses pairs; il les qualifie de *nostri*; il semble, à l'entendre, qu'il soit de leur temps et prenne part à leur conversation philosophique (⁵). Dans son poëme de l'*Africa,* il repro-

(¹) *Famil.*, XXIV, 11.
(²) *Senil.*, I, 4; *Famil.*, IV, 12; *Africa*, III, 424.
(³) *Famil.*, XXIV, 2, 3. *Variar. Epist.*, édit. FRACASSETI, t. III, XXXIII.
(⁴) *Trionfo della Fama,* III.
(⁵) V. dans l'ouvr. de KŒRTING, *Petrarca's Leben und Werke,* le ch. VIII : *Der Umfang des Wissens Petrarca's.*

duit, avec un sentiment assez juste du caractère romain, les événements héroïques de la République. Il écrit à ses amis Lélius et Socrate, qui sont ses contemporains; mais il écrit aussi à Cicéron, à Sénèque, à Varron, à Quintilien, à Tite-Live, à Pollion, à Horace (¹). Telle idée délicate qu'il ne peut exprimer, Cicéron, dit-il, la rendrait-il avec plus d'art que Pétrarque (²)? Aussi, emprunte-t-il sans effort aux Latins à la fois leur langue et leurs pensées. Toutefois, ne croyez pas qu'il les copie servilement. Il est de l'avis d'Horace et de Sénèque : l'écrivain qui butine sur les anciens doit imiter l'abeille : c'est au miel qu'on reconnaît son génie (³).

Dante avait écrit en latin; mais sa langue, aride quand il raisonne, abstraite même quand il s'émeut, n'a point d'accent personnel; tout au plus y retrouve-t-on parfois la tristesse emphatique ou la véhémence des prophètes de la Vulgate. Pé-

(¹) *Famil.*, XXIV.

(²) *In illius oculis leges quod nec ego possim dictare, nec Cicero. Famil.*, XX, 13.

(³) *Standum denique Senecæ consilio, quod ante Senecam Flacci erat, ut scribamus scilicet sicut apes mellificant, non servatis floribus, sed in favos versis, ut ex multis et variis unum fiat, idque aliud et melius. Famil.*, XXIII, 19.

trarque est vraiment, malgré plus d'un solécisme, un écrivain de langue latine; si l'ampleur de ses périodes rappelle en général l'abondance de Cicéron, la forme subtile des propositions prises à part, où il condense d'une façon ingénieuse quelque pensée spirituelle, indique la préoccupation de modèles plus raffinés encore, tels que Sénèque ou Pline le Jeune. Ajoutez que cette prose aux lignes cicéroniennes est poétique non-seulement par l'éclat des images, mais par le rythme, par les débris de vers qui y roulent et le ton lyrique du discours. L'abeille de Vaucluse ne visite point seulement les orateurs, les historiens, les moralistes de Rome : elle s'arrête sur Virgile, Ovide et Lucrèce, et s'enivre de leurs senteurs ([1]).

Si la plume de Pétrarque court librement dans la prose latine, c'est que le moule de la vieille langue se prête aux habitudes classiques de son esprit. Il possède un art d'imitation incomparable. Ses lettres sur des sujets de morale reproduisent le plan et la méthode des lettres à Lucilius : d'abord l'objet particulier qu'il veut traiter, puis la

([1]) V. *Famil.*, VIII, 8, et *Senil.*, XI, 11, l'énumération des métaphores que l'écrivain peut employer pour désigner les misères de la vie humaine. Il en compte au moins quatre cents.

dissertation philosophique qui s'y rapporte de plus près. La narration oratoire, entrecoupée d'exclamations et de grands gestes, lui vient avec une abondance extrême. Son récit du naufrage où périt Léonce Pilate rappelle la mélopée des *Verrines* : Capanée, Tullius Hostilius, Sophocle, Euripide accourent à son aide pour la parure littéraire du morceau [1]. Il est heureux quand il développe quelque maxime de la sagesse latine, sur le mépris de la mort, le néant de la vie, la pauvreté, l'exil, l'inconstance de la fortune, la fuite du temps, la vieillesse, la médiocrité dorée, la solitude, l'amitié, le déclin des bonnes mœurs, la malice ou la sottise humaine ; si l'un de ses amis perd son fils ou sa femme, Pétrarque écrit une *Consolation* et cite tous les personnages de l'antiquité qu'une pareille infortune a frappés [2].

Mais ce grand artiste de beau langage n'est point un rhéteur. Il ne joue pas un rôle, il écrit comme il pense. Cette philosophie moyenne, qui n'est ni stoïque, ni épicurienne, répond à l'état de son âme. Pétrarque avait beaucoup d'imagination, mais l'expérience qu'il eut de la vie le préserva des

[1] *Senil.*, VI, 1.
[2] *Famil.* et *Senil.*, passim. *De remed. utriusq. fortun.*

excès de l'imagination. Le spectacle des choses contemporaines et les voyages ont contribué autant que les livres à l'éducation de son esprit. Il peut écrire sur l'exil et les retours de la fortune, lui dont le père a été chassé de Florence avec Dante, au temps de Charles de Valois. S'il développe cette pensée que le monde est vide d'hommes et plein de méchanceté, que la terre succombe sous le poids des calamités (¹), rappelons-nous qu'alors l'Italie, délaissée par les papes et les empereurs, ravagée par la peste, les brigands et les Grandes Compagnies (²), est la proie de quelques aventuriers audacieux, tels que Castracani et Gaultier de Brienne et qu'elle se tourne anxieusement vers Charles IV, la dernière espérance de Pétrarque. Charles IV vint, en piteux équipage, « monté sur un roussin, comme un marchand de foire », objet de risée, passa un seul jour dans Rome et se sauva honteusement au delà des Alpes. Pétrarque a visité la France dès sa jeunesse et Paris en 1360, quand le roi Jean était prisonnier des Anglais, et la lettre qu'il adressa alors à l'archevêque de Gênes sur cet argument « que les choses du monde vont

(¹) *Senil.*, III, 1, *Famil.*, XV, 7.
(²) V. Perrens, *Hist. de Flor.*, t. IV, ch. VI.

de mal en pis », n'est certes pas un exercice oratoire. « Non, je ne reconnais plus rien de ce que j'admirais autrefois... Ce riche royaume est en cendres (¹). » Il vit au temps des premiers condottières et peut écrire une longue lettre sur les qualités du bon capitaine (²). Il a bien le droit d'avoir une opinion propre sur le gouvernement des sociétés humaines, lui qui a tant voyagé et séjourné en des cités si nombreuses, Avignon, Montpellier, Bologne, Paris, Cologne, Naples, Rome, Gênes, Parme, Florence, Prague, Padoue, Milan, Venise. Il a vu de près le jeu de tous les régimes politiques, de toutes les constitutions républicaines : l'Empire, le Saint-Siège, la monarchie de Robert de Naples, le tribunat de Rienzi, les doges, les évêques souverains, les rois féodaux; il écrira donc son *Prince,* pour François de Carrare, tyran de Padoue. Il était vieux déjà, désenchanté de bien des choses et peut-être de la liberté : il se résignait à la tyrannie patriarcale et trouvait encore, sur ce point, pour rassurer sa conscience, quelques textes de Cicéron (³).

(¹) *Senil.,* X, 2.
(²) *Senil.,* IV, 1.
(³) *Senil ,* XIV, 1.

Les idées générales ne sont point les idées sublimes, et la philosophie morale, telle que les anciens l'ont faite, fondée sur le bon sens et l'expérience de la vie, n'a rien de commun avec le mysticisme. L'esprit classique est aussi l'esprit laïque. Pétrarque fut chanoine comme Marsile Ficin, mais du même diocèse, c'est-à-dire plus lettré encore que dévot, nullement ascète, d'un christianisme très-italien, indulgent et qui n'empiète jamais sur le domaine intellectuel. L'exemple de son frère, puis la vieillesse et la maladie l'ont ramené souvent aux préoccupations religieuses; mais, dans ce retour d'une âme délicate à la parole et aux promesses de Dieu, ne cherchez point une religion habituelle et profonde. Il se croit en règle avec sa foi quand il a déclaré qu'elle est la plus haute des philosophies et que le Christ est plus grand que Platon et tous les anciens sages [1]. Son traité *De Contemptu mundi* est plus empreint d'égoïsme que de charité; il y cite Cicéron et Sénèque plus volontiers que l'Écriture; s'il détache l'homme des choses, c'est moins pour le jeter, comme fait l'*Imitation,* dans les bras de Dieu, que pour le délivrer des ennuis et des labeurs du siècle.

[1] *Famil.,* XVII, 1.

Le *De Vita solitaria* et le *De Otio Religiosorum* n'auraient été signés ni par sainte Catherine, ni par Dante (¹). La morale en est plus facile à suivre que celle des Pères du désert : tournez le dos au monde, si celui-ci vous tourmente ; la solitude est bonne pour calmer les souffrances de l'âme, et, loin des bruits terrestres, dans une grande quiétude, la paix du sommeil est assurée.

VIII

A ce prix, l'on n'est point un saint, mais un homme d'esprit, d'âme sereine, et qui n'est point obligé d'être toujours d'accord avec lui-même. Pétrarque loue son ami Sacramoro de s'être fait cistercien, mais il détourne son ami Marcus d'entrer au couvent (²). C'est qu'en réalité il n'a point sur la vie monastique d'idée absolue. Selon lui, c'est l'opportunité qui fait le moine. Un peu de scepticisme, un peu d'indifférence, et beaucoup de sagesse, tel est le fond de son caractère, et combien d'Italiens lui ressembleront ! Mais l'habi-

(¹) V. le chap. *De singulari gaudio solitariorum in dimissione temporalium.*

(²) *Senil.*, X, 1. *Famil.*, III, 12.

tude de chercher le côté utile ou vrai des choses
contingentes, et de soumettre toutes les vues de
l'intelligence à l'analyse, est une force pour l'âme.
Il est bon de n'être point dupe, il est agréable de
découvrir les misères et les ridicules de son prochain. Pétrarque a été un critique, presque un
satirique. Il s'est moqué sans trop d'amertume
des préjugés de son temps, de l'astrologie par
exemple ; il s'est moqué, non sans gaieté, des
mœurs trop libres des cardinaux d'Avignon ; il
s'est moqué de ses amis péripatéticiens et averroïstes qui, chagrins de le voir si sincère chrétien
et si rebelle à leurs doctrines, tinrent conseil à
Venise sur ce cas singulier et conclurent qu'il était
« un bon homme passablement illettré » (1). On
regrette qu'il ait été si dur pour les papes français ;
il les accuse d'avarice et nous savons qu'il a
tort (2). Mais ses victimes les plus pitoyables sont
les médecins. « Tu m'écris, dit-il à Boccace, que,
malade, tu n'as appelé aucun médecin ; je ne suis
point surpris que tu aies guéri si vite (3). » Il
donne à Clément VI malade la même recette et

(1) *Scilicet me sine litteris virum bonum. De sui ips. et mult.
Ignor.*
(2) *Famil.*, VI, 1.
(3) *Senil.*, V, 3.

lui rappelle l'épitaphe d'Hadrien : *Turba medicorum perii* (¹). Il ne croit pas à la médecine, mais il envoie au grand médecin Giovanni da Padova une consultation oratoire pour défendre contre la faculté son propre régime : de l'eau claire, des fruits et de la diète (²). Babylone, Corinthe et Tarente n'ont-elles pas péri ? L'homme est mortel, à quoi bon tenter de prolonger ses jours ? Il boira donc de l'eau jusqu'à la fin.

Un écrivain de génie, que ses goûts portent vers la politique et la morale et qui sait unir ensemble la raison, la générosité et l'ironie, est une puissance dont l'action s'étend sur tout un siècle. Pétrarque fut le Voltaire de son temps. Il n'était pas, comme Dante, la voix d'un grand parti, il n'avait pas comme lui le prestige de la persécution ; mais les âmes héroïques, quand leur cause est vaincue, n'ont guère de crédit près de ceux qui mènent le jeu du monde. Pétrarque ne s'engagea point dans la mêlée humaine ; mais, de son poste tranquille d'observation, il encoura-

(¹) *Lectum tuum obsessum medicis scio. Hinc prima mihi timendi causa est. Famil.*, V, 19. Comp. *Apol. contra Galli calumn.* et *Invectiv. in med.*, libri IV.

(²) Il ne dit plus rien des canards et des lièvres. *Senil.*, XII, 1.

geait ou gourmandait les combattants. Il fut l'hôte de Robert de Naples et des tyrans de Lombardie, le conseiller de Rienzi, le familier des papes ; mais il n'appartint à personne, et l'un de ses plus vifs soucis fut toujours de se dérober aux patronages qui pouvaient inquiéter son indépendance ([1]). Il respirait mieux sous les arbres de Vaucluse que dans les palais d'Avignon ; plus il vieillit, plus il s'éloigna de la cité pontificale ; il lui préférait Venise, la chartreuse de Milan, la solitude d'Arqua. Il avait refusé les dignités offertes par Clément VI et Innocent VI ; aux sollicitations d'Urbain V, il répondit comme Horace à Mécène et ajourna sa visite aux calendes grecques ([2]). C'est pourquoi, libre de tout engagement, il parlait librement à tous. On l'écoutait, on lui pardonnait ses paroles sévères ou railleuses ([3]) ; les papes oubliaient les *canzones* à Rienzi ; Charles IV ne se souvenait plus de son mépris, l'accueillait à Prague comme un prince et lui remettait le diplôme de

([1]) *Maximi regum ætatis meæ amarunt et coluerunt me...; multos tamen eorum, quos valde amabam, effugi : tantus fuit mihi insitus amor libertatis. Epist. ad Poster.*

([2]) *Senil.*, XI, 16.

([3]) *Non odiato da veruno, da tutti amato. Senil.*, trad. FRACASSETI, III, 7.

comte palatin (1356). L'Église le combla de bienfaits; il fut chanoine de Lombez, de Parme, de Carpentras, de Padoue, prieur de Saint-Nicolas, près de Pise, et faillit être chanoine de Florence et de Fiesole; il fut conseiller de l'archevêque de Milan, Visconti, et son ambassadeur. Florence l'invita par lettres solennelles à visiter son université naissante; Paris lui offrit en même temps que Rome le laurier poétique; Clément VI lui confia une mission près de Jeanne de Naples. L'imitation de Cicéron lui réussit à merveille; les lettres lui donnèrent, avec la fortune temporelle, la maîtrise intellectuelle de son siècle.

IX

Elles lui donnèrent aussi le bonheur. La gloire, d'abord, qu'il feint quelquefois de dédaigner, mais qu'il a souhaitée toute sa vie et qu'il espérait fermement après sa mort ([1]). N'a-t-il pas écrit, pour les temps à venir, sa propre histoire, son portrait et l'apologie de son esprit : *Franciscus Petrarca Posteritati salutem* ([2]). « A quoi bon ce feuillage,

([1]) *A morte hominis vivere incipit humanus favor et vitæ finis principium est gloriæ. Famil.*, I, 1.

([2]) *Epist. ad Poster.*

dit-il à la veille de son couronnement, me rendra-t-il plus savant et meilleur? Faut-il répéter, avec le sage biblique : *Vanité des vanités* (¹) ? » Mais cette fête du Capitole a été l'orgueil de sa jeunesse, la joie de ses derniers jours. On l'a sacré poëte pour l'éternité. La poésie, l'enthousiasme lyrique, ont été la source de ses plus vifs plaisirs. Il a aimé l'Italie en poëte, épris surtout du passé, et s'il a partagé les rêves de Rienzi, c'est qu'il voyait dans le tribun comme une image des gloires romaines. Il a pleuré sur l'Italie déchirée par ses propres fils et outragée par les barbares, avec la tendresse d'un amant :

Italia mia, benche'l parlar sia indarno
Alle piaghe mortali
Che nel bel corpo tuo si spesse veggio (²).

Il a aimé Rome pour sa grandeur, son abandon, sa tristesse; il allait de temple en temple et de souvenir en souvenir, jouissant de l'antiquité, réveillant les morts et, du haut des ruines, contemplant le désert où dort la majesté de l'histoire (³); et, comme Gœthe, il s'écrie : « Je suis si bien à

(¹) *Famil.*, IV, 6.
(²) *Canz.*, XIX.
(³) *Famil.*, II, 14, XV, 9. *De Remed. utriusq. fortun.*, I, 118.

Rome ! » Il a goûté la nature comme Cicéron et Horace, pour la liberté de la solitude, la noblesse des spectacles. Comme les anciens, il s'enfuit dans les bois, sur les montagnes, afin de se retrouver lui-même, d'écouter l'écho de sa pensée, de lire et de converser avec ses auteurs favoris. Son paysage est moins grandiose que celui de Dante, il est plus détaillé, mieux disposé pour l'agrément du regard, comme ceux des peintres italiens. Il crée déjà le paysage classique, tel que Poussin le comprendra, *colles asperitate gratissima, et mira fertilitate conspicuos*, des fonds sévères, adoucis par la lumière, et, plus près, la parure des feuillages et des eaux courantes ([1]). Fazio degli Uberti, dans son *Dittamondo* (1360), et Æneas Sylvius reprendront avec plus d'abondance encore cet art de la description dont les poëtes romains avaient donné à Pétrarque le premier modèle ([2]).

Pétrarque, qui consola tant de personnes, fut, à son tour, consolé par les muses de bien des

([1]) *Itinerarium Syriacum*, p. 557. V. la description du mont Ventoux, *Famil.*, IV, I, et du golfe de Spezia, *Africa*, VI.

([2]) *Dittam.*, III, 9, 21, IV, 4. — Pii II *Comment*. passim et lib. V, p. 251, *Tibur pendant l'été*, le premier paysage moderne de campagne romaine.

peines, car cette vie si fortunée a connu plus d'un jour sombre. Son fils Jean lui fit longtemps regretter de n'avoir pas été plus rigoureusement fidèle au culte de Laure : paresseux, libertin, indocile, il mourut heureusement de la peste en 1361, à l'âge de vingt-quatre ans. Les affaires d'Italie affligeaient Pétrarque ; aucun de ses vœux politiques ne s'était accompli ; sous Innocent VI, il écrivait : « Des choses de cette Italie, je suis rassasié jusqu'au gosier ([1]). » Il lui restait, avec ses livres, l'amitié, sentiment exquis dont les lettrés délicats connaissent seuls toute la douceur, car elle est, en même temps que la communion des âmes, le commerce des esprits. Il en a parlé souvent, il l'a décrite d'après Cicéron ; l'image des absents peuplait sa solitude ; si ses amis se brouillaient entre eux, il les réconciliait ([2]). Sa liaison avec Boccace, commencée en 1350, est d'un caractère touchant. Ces deux hommes de génie si différent s'unissaient dans l'amour commun de l'Italie, de l'antiquité et des beaux livres ; ils se prêtaient des manuscrits et chacun pensait à la bibliothèque de son ami. Pétrarque grondait

([1]) *Senil.*, I, 2.
([2]) V. MÉZIÈRES, *Pétrarque*, ch. IV.

Boccace, payait ses dettes, l'invitait à se réformer, le priait ensuite de ne point être trop austère et trop dur pour lui-même. Ils se virent peu, mais s'écrivirent assidûment durant un quart de siècle. Boccace était pauvre et sa fortune préoccupait vivement Pétrarque, qui légua, dans son testament, cinquante florins d'or à son ami, regrettant de laisser si peu à un si grand homme.

Pétrarque vieillissait, survivant à beaucoup d'illusions, à sa maîtresse et à la liberté :

> *O caduche speranze, o pensier folli,*
> *Vedove l'herbe, e torbide son l'acque*
> *E voto e freddo'l nido, in ch'ella giacque,*
> *Nel qual io vivo e morto giacer volli* [1].

Malade, souvent retenu dans son lit, et sentant bien que sa fin est prochaine, il garde une ardeur d'esprit étonnante. « Je vais plus vite, je suis comme un voyageur fatigué. Jour et nuit, tour à tour, je lis et j'écris, passant d'un travail à l'autre, me reposant de l'un par l'autre. » « Il sera temps de dormir quand nous serons sous terre [2]. » Au déclin du XIV^e siècle, quand la confusion et la vio-

[1] *Sonn.*, 180.
[2] *Famil.*, XV, 3, XIX, 16.

lence rentrent dans l'histoire, il a vu le premier
une lueur d'aurore; au delà de Rome, de Virgile,
de Cicéron, il retrouve et salue les modèles des
Latins et la maîtresse de Rome, la Grèce. Il veut
apprendre le grec; il l'étudie avec Barlaam d'abord,
puis à Venise, sous la direction de Léonce Pilate,
docte et répugnant personnage qu'il supporte et
qu'il aime pour l'amour du grec. Il fait rechercher
les manuscrits, il excite les jeunes gens, tous ses
amis, Marsigli, Coluccio Salutati, Jean de Ravenne, Boccace, à propager l'étude de l'antiquité.
Il demande à Nicolas Sygéros Hésiode et Euripide; il espère recueillir du naufrage de Pilate au
moins un Euripide ou un Sophocle [1]. Il dort et
mange à peine, travaille seize heures par jour, écrit
encore la nuit à tâtons sur son lit. Mais il ne parvient
pas à lire Homère! « Ton Homère, écrit-il à Sygéros, gît muet à côté de moi; je suis sourd près de
lui; mais cependant je jouis de sa vue et souvent
je l'embrasse [2]. » Il légua ses manuscrits précieux
à la république de Venise; puis il attendit, au soleil de son jardin d'Arqua, que la mort, dont il
avait parlé en si beau style, vînt le visiter: elle ne

[1] *Senil.*, VI, 1.
[2] *Famil.*, XVIII, 2.

tarda guère et respecta la grâce sereine de sa vieillesse; un matin d'été, on trouva le poëte endormi, le front couché sur un livre (1374).

X

Boccace survécut une année seulement à son ami. Il occupe, dans les origines de la Renaissance, une place moins haute que celle de Pétrarque. S'il sut un peu mieux le grec, il fut moins pénétré que lui par le génie latin. Son influence fut moins profonde aussi; comme celle de Pétrarque, elle ne fut pas toujours heureuse. Les imitateurs de l'un poussèrent à l'extrême le raffinement spirituel du *Canzoniere* et se perdirent dans les *concetti;* les disciples de l'autre abusèrent, en prose, de la période oratoire qui, dans le *Décaméron*, est déjà trop ample et monotone. L'esprit de Boccace n'avait point l'élévation de celui de Pétrarque. Il se répandit en des sens très-divers et se dépensa tantôt en romans, ses premières œuvres, imités des écrivains français, le *Filocopo*, la *Teseide*, le *Filostrato*, tantôt en poëmes allégoriques imités de Dante ou des *Trionfi* de Pétrarque, l'*Amorosa Visione*, le *Ninfale Fiesolano*. Emporté par sa pas-

sion pour Homère, il se hasarda sur le terrain de l'érudition pure; il écrivit, en mêlant au *De natura Deorum* les vues d'Évhémère, un traité sur la *Généalogie des dieux*, qui fut longtemps en Europe le livre le plus autorisé de mythologie. Il imita encore Pétrarque dans ses dissertations *De claris mulieribus* ([1]) et *De Casibus illustrium Virorum*; il écrivit des sonnets amoureux, fort élégants, que ceux de son ami ne doivent pas faire oublier. Enfin, il composa une *Histoire de Dante* et entreprit un *Commentaire* sur la *Divine Comédie*. Le 23 octobre 1373, il commença des lectures publiques sur ce poëme dont l'auteur avait été chassé et maudit par Florence. Songez que le professeur parlait en présence des fils et des petits-fils de ceux que Dante avait brûlés, marqués d'infamie ou béatifiés. Il employa deux années à expliquer les seize premiers chants de l'*Enfer*. Son élève Benvenuto d'Imola reprit à Bologne le cours interrompu par la mort du maître et continua le *Commentaire* « de la bouche d'or de Certaldo ». Signalons enfin le zèle de Boccace pour la cause des études helléniques : il fit créer, par le sénat de Florence, une chaire de grec pour Léonce Pilate (1360), logea

([1]) Comp. PÉTRARQUE, *Famil.*, XXI, 8.

dans sa maison le professeur, et, quoique pauvre, le fournit à grands frais d'un Homère et d'un nombre considérable de manuscrits.

Littérateur, *dilettante*, curieux de critique et portant dans la critique autant d'imagination que d'inexpérience, esprit fort éveillé et libéral que le moyen âge occupe et que l'antiquité séduit, homme aimable et ami du plaisir, *jucundus et hilaris aspectu, sermone faceto et qui concionibus delectaretur*, selon Philippe Villani ([1]), tel apparaît d'abord Boccace. On ne saurait se le figurer dans la solitude de Vaucluse ou d'Arqua : c'est un homme de conversation que le mouvement, la gaieté et la licence d'une société polie mettent en belle humeur. La cour riante du roi Robert de Naples, où il passa les plus beaux jours de sa jeunesse (1326), était le cadre le plus propre à son génie. On y lisait des vers et les dames n'y étaient point trop farouches :

> *Che spesso avvien che tal Lucrezia vienvi,*
> *Che torna Cleopatra al suo ostello* ([2]).

Il y eut une aventure amoureuse, peut-être avec

([1]) *Vite degli uom. illustri fiorent.*
([2]) *Sonn.*, 69.

une fille naturelle de Robert : sur ce point, les demi-confidences qu'il nous fait en divers ouvrages sont assez confuses ; au moins, sommes-nous assurés qu'il n'aima point une Lucrèce. Laure de Noves ne l'eût pas enchaîné longtemps. Boccace n'entendait rien au platonisme. L'aspect tragique de la vie réelle a pu quelquefois l'émouvoir un instant : il l'a bien montré dans ses *Nouvelles* les plus touchantes ; mais la faculté romanesque était alors excitée plus vivement que le cœur, et l'homme d'esprit qui a placé le prologue du *Décaméron* dans les horreurs de la peste noire n'était certes point un philosophe porté à l'attendrissement. Ce Florentin, né à Paris, voyageur par goût, et qui vivait dans un temps où les lettres menaient à la politique, fut chargé de plusieurs ambassades en Italie, à Avignon, enfin, près de la première puissance morale du siècle, son ami Pétrarque. Quelques traits ironiques épars dans les *Églogues* (1), à l'adresse de Charles IV, sont les seules traces qui restent de la diplomatie de Boccace. Évidemment, il n'a pas mis, comme Dante et Pétrarque, tout son cœur dans le souci de l'intérêt national. J'oubliais qu'il fut prêtre, et

(1) VII et IX.

lui-même il l'oublia souvent. De quelque côté qu'on l'observe, le caractère, l'originalité morale, l'homme, en un mot, se dérobe ou semble petit si on le compare à son siècle. Reste l'écrivain, le conteur et l'artiste, une des lumières de la Renaissance (¹).

Nos vieux conteurs, dont il reproduit les histoires, lui ont fourni la matière d'une satire amusante de la société, des masques plutôt que des personnages, des appétits plutôt que des caractères et des passions, des farces populaires plutôt qu'une comédie lettrée. Les anciens conteurs italiens, et Sacchetti, son contemporain, n'ont guère amélioré cette littérature; Sacchetti, brave bourgeois florentin, ne connaît que les bons tours dont on se gausse dans le petit monde de Florence. Il les rapporte platement et vite, et souvent ses *Contes* sont assez ennuyeux. Boccace est un inventeur. Il écrit pour les délicats, et ses récits ont l'ampleur qui convient à la conversation soutenue. Les dames l'écoutent, ou même il les fait parler; il jette donc comme un voile léger de périphrases et de métaphores sur ses tableaux les plus libres;

(¹) V. BALDELLI, *Vita di Giov. Boccacci*. Firenze, 1806. — LANDAU, *Giov. Boccaccio, sein Leben und seine Werke*. Stuttgard, 1877.

mais le voile y est, et tout est là ; l'art du conteur n'est point chaste, mais sa langue a tant d'esprit! Enfin, le vieux thème du fabliau, la sottise humaine dupée, bafouée, les libertins pris au piége de leur convoitise, le triomphe des habiles, de Renart, bientôt de Panurge, entre les mains de Boccace, devient une comédie italienne où se glissent çà et là quelques Français très-dignes de paraître dans le drame. Boccace connait à fond Florence et Naples : ses histoires les plus piquantes, ses comédies de caractère sont donc napolitaines ou toscanes. Le Florentin Bruno ou Buffalmaco, fin comme l'ambre, sceptique, l'esprit très-délié, se joue gaiement des choses les plus augustes : ceux-ci, trois jeunes compères, trouvent le moyen d'enlever à un juge sa culotte, en pleine audience, dans le sanctuaire même de la justice. Ils n'ont point trop peur de l'Enfer qu'ils voient en peinture dans leurs églises ; j'ai déjà parlé de la confession *in extremis* de Ciappeletto. Ils percent à jour le charlatanisme de leurs moines prêcheurs. Deux bons plaisants ont remplacé, dans la boite aux reliques de frère Oignon, la plume de l'ange Gabriel par une poignée de charbons. Le moine, devant les fidèles de Certaldo, ouvre dévotement, entre deux cierges, la sainte boite : à la vue des

charbons, soupçonnant quelque tour de son valet,
il se recueille, puis parle des reliques étonnantes
que lui a montrées le patriarche de Jérusalem,
telles qu'un doigt du Saint-Esprit et la sueur de
saint Michel ; ils ont échangé leurs doubles, et, la
fête de saint Laurent tombant ce jour même, frère
Oignon présente, à ses ouailles, les charbons du
saint gril. Le Napolitain de Boccace, moins civi-
lisé, d'une fourberie plus dangereuse, fier-à-bras,
et d'une main fort habile, l'ancêtre de Scapin, est
pareillement pris sur le vif. Le conte d'Andreuccio
est un tableau complet de mœurs parthénopéennes.
Celui-ci, un Pérugin, se voit dépouillé de ses écus
par une courtisane qui prétend être sa propre sœur ;
il s'enfuit de nuit, à la suite d'un accident d'une
trivialité toute rabelaisienne, échappe à un coupe-
jarret à barbe noire, amant de la dame, tombe
entre les mains de voleurs qui le plongent dans un
puits pour le laver, puis l'emmènent à la cathé-
drale, afin d'alléger de ses bijoux l'archevêque
enterré la veille dans son église ; ses associés,
l'opération faite, laissent retomber la pierre du
sépulcre sur Andreuccio qui doit attendre d'autres
voleurs que conduit un prêtre : il tire celui-ci par
une jambe, effraye la brigade et s'esquive enfin,
muni du rubis épiscopal. Son aubergiste lui con-

seilla de quitter Naples au plus tôt, ce qu'il fit sagement ; mais il garda le rubis (¹).

La comédie de mœurs aurait pu sortir directement de ces contes si gais : l'Italie n'aura pas cependant de théâtre comique avant le xviᵉ siècle, et encore ce théâtre sera-t-il moins gai que le *Décaméron*. De même, ce recueil présentait des sujets pour le drame pathétique dans les *Contes* tels que *Grizélidis* et le *Faucon*. Le drame ne vint point et même cette source d'émotion désintéressée, que Boccace avait ouverte, sembla longtemps se dérober; elle reparut dans l'Arioste, par exemple dans l'épisode de Cloridan et Médor cherchant de nuit, sur le champ de bataille, parmi les morts, leur roi Dardinel. La Renaissance, qui goûtait Virgile, n'a point retenu du poëte le don des larmes, de la pitié généreuse. C'est une raison de signaler en Boccace comme une trace virgilienne qui lui fait honneur. On aime à retrouver, dans le *Décaméron,* la délicatesse morale de ses sonnets (²).

Mais l'Italie dut se reconnaître bien mieux dans la *Fiammetta*. Ce petit roman a exprimé, en une

(¹) VIII, 5; VI, 10, II, 5.
(²) Ex. *Sonn.*, 33, 65.

langue mélodieuse, les passions de l'amour, telles que la Renaissance les entendait. Une sensualité effrénée s'y fait sentir, mais la blessure du cœur y est aussi enfiévrée que le délire des sens. C'est une histoire très-simple que cette « Élégie de Madame Fiammetta, dédiée par elle aux amoureuses ». Elle était mariée et fut longtemps « contente de son mari, tant qu'un amour furieux, avec un feu jusqu'alors inconnu, n'entra pas dans son jeune esprit ». Un jour, dans une église, elle aperçoit un beau jeune homme; une passion foudroyante s'empare d'elle, elle ne pense plus qu'à l'inconnu, le cherche partout dans Naples, se consume d'ardeur et d'angoisse; elle le possède enfin. Une nuit, Panfilo lui confesse que son père le rappelle auprès de lui impérieusement. L'absence ne sera point longue; mais déjà la jalousie a piqué Fiammetta : si, loin d'elle, il en aimait une autre! « Alors, mêlant ses larmes aux miennes, et pendu à mon cou, tant son cœur était lourd de douleur », Panfilo se lia par les plus doux serments. « Je l'accompagnai jusqu'à la porte de mon palais, et, voulant lui dire adieu, la parole fut ravie à mes lèvres et le ciel à mes yeux... » Elle l'attendit avec une impatiente espérance, pleurant, baisant ses gages d'amour, relisant ses lettres, ardente de le re-

prendre (¹), mais Panfilo ne revint plus. Le fourbe, lui dit-on un beau jour, s'était marié. Fiammetta éclate en rage, en sanglots, en imprécations; puis, brisée, elle embrasse un fantôme d'espoir, se dit que ce mariage a peut-être été forcé, qu'elle le reverra bientôt; elle lui demande pardon de ses colères, tout en songeant amèrement aux joies de la nouvelle épouse; elle a perdu le sommeil, la fièvre la brûle, elle néglige sa parure; on l'emmène, toute languissante, sur les bords du golfe de Baïa, mais aucune fête ne distrait sa souffrance, sa beauté s'évanouit peu à peu, elle s'éteint et souhaite de mourir. Elle était réservée à un tourment encore plus cruel : Panfilo ne s'était point marié, mais avait seulement changé de maitresse. Fiammetta, désespérée, se laisse arracher par son mari le secret de sa passion; elle rejette les consolations de sa nourrice qui l'invite à prendre un autre amant; elle a des accès de fureur folle. Elle écrit cependant encore sa lamentable histoire pour les « *pietose donne* ». « O mon tout petit livre, qui semble sortir du tombeau de ta maîtresse! » Il eût gagné à être plus petit en-

(¹) *Nel mio letto dimorando sola..., giacendo in quella parte ove il mio Panfilo era giaciuto, quasi sentendo di lui alcun odore, mi pareva esser contenta,* cap. III.

core, car Boccace l'a gonflé d'une mythologie qui lui paraissait neuve et que nous jugeons bien vieillie. Otez de la *Fiammetta* Apollon, tout l'Olympe, les Parques, Phèdre, Médée et Massinissa, il restera une peinture singulière des passions de l'amour, la plus saisissante peut-être de la Renaissance tout entière.

XI

L'Italie vit naître l'histoire au temps même où ses premiers poëtes et ses premiers romanciers portaient une vue si pénétrante dans les replis du cœur humain. Un siècle et demi avant Philippe de Comines, ses chroniqueurs avaient renouvelé par la critique, par les notions générales et le sens politique, la vieille chronique du moyen âge.

C'est encore Florence qui fonda en Italie la littérature historique, et, dès l'origine, elle y fut maîtresse [1]. Au XIII° siècle, elle eut Ricordano Malispini. L'histoire commençait avec autant de bonne volonté que de candeur. Ricordano a cherché, dans les archives de Rome et de Florence,

[1] V. sur les premiers essais de l'histoire, Tiraboschi, *Storia.*, t. V, lib. II, cap. 6.

les origines des familles florentines (¹), mais il a trouvé dans son imagination les origines du monde, de l'Italie, de la Toscane, de Florence. Il débute par Adam, le roi Nimis, « qui a conquis tout l'univers »; la tour de Babel, d'où sortirent 72 langues; Troie, bâtie par Hercule; Énée, père de Romulus; Catilina et César, qui ont guerroyé au pied de Fiesole, enfin l'Empire franc. Le roman chevaleresque occupe un bon tiers de la *Chronique*. Mais, dans le reste, il y a des lueurs d'histoire. Ce Florentin s'intéresse déjà aux signes extérieurs, sinon aux causes de la prospérité communale de sa ville; il note le développement des fortifications et des fossés, la mesure originelle du mille toscan, la topographie des vieilles familles dans les murs de la Commune (²). Enfin, il voit déjà plus loin que ces murs mêmes. Il a une idée vague du concert de l'histoire italienne et met en lumière le rôle de Frédéric II, « qui fut hardi, franc, de grande valeur, très-sage par les lettres et le sens naturel, mais dissolu; il s'adonna à toutes les délices corporelles et mena une vie épicurienne. Ce fut la cause principale de son inimitié contre les clercs

(¹) MURATORI, *Scriptor.*, VIII. *Cron.*, cap. 108.
(²) Cap. 57, 61, 66, 78.

et la sainte Église. » Et Malispini n'oublie pas de rappeler l'éclipse de soleil, en 1238, qui présageait clairement la lutte de Frédéric contre le Saint-Siége ([1]).

Le progrès est très-grand en Dino Compagni ([2]).

([1]) Cap. 135.

([2]) MURATORI, *Scriptor.*, t. IX. On sait que la *Question de Dino Compagni* passionne depuis plusieurs années les philologues et les historiens en Italie et en Allemagne. En 1858, M. Pietro Fanfani avait avancé, d'après des arguments de langue (*lui* pour *egli, armata* pour *oste*), que la *Chronique* ne datait guère que de 1500. Le vieux Dino était donc apocryphe. L'affaire est vite devenue très-grave. Dino, défendu par M. Hillebrand (*Dino Compagni,* à l'Append.), attaqué par M. Scheffer-Boichorst, qui venait déjà d'abattre Malispini (*Sybel's histor. Zeitschr.*, 1870, 2); par M. Grion, de Vérone (*La Cron. di D. Compagni,* Verona, 1871), qui découvrait le vrai auteur, Doni; par M. Scheffer de nouveau (*Florentin. Stud.*, Leipzig, 1874), relevant les erreurs, les malentendus, les plagiats, les lacunes de la *Chronique,* s'est vu soutenu par M. Hegel (*Die Chron. des D. Compagni, Versuch einer Rettung,* Leipzig, 1875), qui admet seulement des remaniements postérieurs; mais le *sauvetage* tenté a été tout aussitôt arrêté par M. Scheffer (*Die Chron.*, etc., *Kritik der Hegel'sch. Schrift.*, Leipzig, 1875), qui a repris la critique de la chronologie erronée et des allégations fausses de Dino, notamment sur les magistratures florentines, et des imitations d'après Villani. Ce dernier argument avait déjà servi contre Malispini qui fut, au contraire, selon M. Hillebrand, le modèle de Villani (opinion de MURATORI et de TIRABOSCHI, *Storia,* t. V, lib. II, cap. 6.) S'il m'est

Celui-ci est déjà un historien. Son œuvre n'est pas une juxtaposition de faits, mais un ensemble ; l'unité de la vie publique de Florence, dont l'appa-

permis de mettre un pied sur ce champ de bataille, ne peut-on supposer que Villani et Malispini ont eux-mêmes, pour certaines époques, copié maintes fois ces parchemins de familles, que Donato Velluti mentionne comme l'une de ses sources, et auxquels Gervinus s'arrête soigneusement dans sa *Florentinische Historiographie* (Wien, 1871) ? Je reviens à Dino. En 1877, M. Perrens, dans son *Histoire de Florence*, s'est déclaré contre lui, et, dans la même année, M. Del Lungo, qui est, me dit-on, sur le point de publier le texte et la défense méthodique de Dino, est entré en lice avec impétuosité par une brochure très-vive et patriotique (*La Critica italiana, dinanzi agli Stranieri e all'Italia nella questione sù Dino Compagni*. Firenze, Sansoni), comme les érudits du XVIᵉ siècle savaient les écrire. Voyez, par exemple, ces paroles à l'adresse des ennemis de Compagni, et de quiconque « *non rifugge dal coprire con l'onesto manto dei diritti della critica, della scienza e della ragione, ciò che di più basso hanno le passioni, e di più miserevole l'ignoranza prosuntuosa e ciarliera* ». On le voit, la question n'est pas près d'entrer dans une phase pacifique. J'ai consulté à Florence quelques personnes désintéressées, très-propres à m'éclairer sur le problème, puis, après avoir lu les pièces du procès et entendu les plaideurs, tout bien pesé, je me range avec les partisans du Dino réel, qui s'est trompé, étant homme et d'un âge reculé, que des interpolations et des retouches de copistes ont pu compromettre, mais à qui il ne fallait pas, selon le mot cruel d'un de ses adversaires italiens, « creuser une tombe dans sa propre terre natale ».

rente confusion répond à un conflit d'intérêts et de passions simples, reparaît dans sa *Chronique*, tableau animé du grand duel guelfe, des Noirs et des Blancs. Il n'entreprend point d'écrire l'histoire universelle, il dédaigne les fables romanesques et les traditions poétiques (¹); son objet est limité à une période de trente-deux ans (1280-1312), au temps où il a vécu, où il a lutté pour la liberté et la paix de sa ville. En dehors de cette période, il ne mentionne, à Florence, que l'attentat d'où est sorti le signal des guerres civiles ; en dehors de Florence, il ne relève, dans l'histoire italienne, que les faits qui ont agi sur l'histoire florentine. C'est un bon citoyen qui, au-dessus des querelles de partis, place l'intérêt supérieur de la Commune: son cœur droit est révolté par les entreprises des factieux qui, flattant les passions viles de la foule, ne cherchent, sous le prétexte de la liberté, qu'à satisfaire leurs convoitises (²). Dans un temps de violences, attaché par goût et par les fonctions de sa vie politique à la réforme bourgeoise de Giano della Bella, c'est-à-dire à un régime fondé sur l'op-

(¹) *Ma perchè non è mia intenzione scrivere le cose antiche, perchè alcuna volta il vero non si ritrova, lasciero stare....* Cron., p. 469.

(²) V. l'apostrophe par laquelle s'ouvre le liv. II.

pression des nobles, il fut un modéré; lorsque, nommé gonfalonier de la justice, il dut procéder à la démolition des maisons condamnées par les *Ordonnances*, il le fit malgré lui, pour obéir à la loi, mais ne tarda pas à juger sévèrement la loi elle-même ; puis, quand le tribun tomba sous les coups des grands unis à la populace florentine qui ne lui pardonnait point sa police sévère, Compagni le défendit au nom de ses intentions droites. « Il eût mérité une couronne pour avoir puni les bannis (*sbanditi*) et les malfaiteurs qui se réunissaient sans crainte des lois, mais sa justice était qualifiée de tyrannie. Beaucoup disaient du mal de lui par lâcheté (*per viltà*) et pour plaire aux scélérats([1]). »

On aperçoit l'idée qui a dominé dans la vie publique de Dino et a été la lumière de son histoire : il déteste la démagogie, chefs et soldats, non-seulement pour leurs fureurs et le trouble de la rue, mais pour le danger qu'ils font courir à la liberté véritable. Il se méfie de la pitié que les chefs du parti populaire affichent pour les souffrances du peuple qu'ils excitent contre les prieurs par le tableau pathétique des charges et des impôts. « Les pauvres gens, disait Corso Donati, sont vexés et

([1]) *Cron.*, p. 479.

dépouillés de leur subsistance par les impôts et les droits (*libbre*), tandis que certains autres s'en emplissent la bourse. Qu'on voie un peu où est allé tout cet argent, car on ne peut pas avoir tant dépensé à la guerre. Il demandait ces choses avec beaucoup de zèle devant les Seigneurs et dans les conseils. » Mais Compagni comprend que Rosso della Tosa, en favorisant les bourgeois, et Donati, en s'attachant le peuple *maigre,* pensaient à créer, chacun à son profit, un pouvoir indépendant et absolu, « dans le genre des seigneuries de Lombardie » (¹). La tyrannie du duc d'Athènes et le principat des Médicis lui ont donné raison.

L'éternelle histoire lui donne raison. Cet honnête gonfalonier florentin, qui n'a point pâli sur la *Politique* d'Aristote et n'a point lu trois vers d'Aristophane, découvre, d'une vue très-sûre, le point faible des démocraties, la séduction du sophiste, audacieux et beau parleur, qui caresse les foules et dirige, par l'éloquence du carrefour, leurs caprices et leurs haines, le « Paphlagonien » d'Athènes, Dino Pecora, le terrible boucher de Florence, « qui persuadait aux Seigneurs élus qu'ils l'étaient par ses œuvres, promettait des places à

(¹) *Cron.*, p. 506-509.

beaucoup de citoyens », « grand de corps, hardi, effronté et grand charlatan (*gran ciarlatore*) » ; d'autre part, le magistrat révolutionnaire, le podestat Monfiorito, pauvre gentilhomme poussé au pouvoir par le hasard des circonstances, qui fait « que l'injuste est le juste, et le juste l'injuste », suit en tremblant la volonté de ses maîtres, et tombe bientôt, misérablement précipité par le dégoût de la conscience publique ([1]). Cependant, si Compagni aperçoit le mal de Florence, son expérience et sa réflexion historiques sont trop courtes encore pour qu'il cherche à en trouver le remède, c'est-à-dire le tempérament libéral des institutions, la garantie des libertés civiles pour tous les ordres de citoyens et l'inviolabilité de la loi. La notion de l'histoire est encore empirique, comme la pratique du gouvernement populaire : il faut descendre jusqu'à Machiavel et Guichardin pour rencontrer une vue philosophique sur les conditions vitales des sociétés italiennes. Deux siècles encore de révolutions florentines aboutiront, d'une part, au *Discours* de Machiavel *sur la Réformation de l'État de Florence,* et à cette maxime triste « qu'on ne contentera jamais la multitude, *la universalità*

([1]) *Cron.,* p. 479.

de cittadini, à quali non si satisfarà mai »; d'autre part, aux profondes analyses de Guichardin sur le régime de sa cité, les changements et les réformes de ce régime ([1]). Dino, dans l'effarement général qui précède l'entrée de Charles de Valois, invite naïvement ses concitoyens, réunis au Baptistère, à renoncer à toutes leurs querelles et à s'embrasser, au nom du salut public, sur les fonts où ils ont reçu l'eau du baptême ([2]). Enfin, après la mort de Corso Donati, on crut que l'ordre pourrait être rétabli si un bras assez fort se levait sur la Toscane. Dino, guelfe d'origine et d'instinct, se tourne, ainsi que Dante, vers Henri VII et l'appelle, non-seulement comme Empereur universel, mais comme suprême justicier et vicaire armé de Dieu. Les dernières paroles de la *Chronique* annoncent aux mauvais citoyens que le jour du châtiment approche ([3]).

Compagni, par la forme et la vie de son œuvre, fait présager les compositions historiques du XVIe siècle beaucoup mieux que les Villani. Son récit se déroule avec une suite rigoureuse, s'arrêtant

([1]) *Op. inéd.*, t. VII, VIII, IX.
([2]) *Cron.*, p. 490.
([3]) P. 516, 524.

à toutes les scènes caractéristiques des événements, mettant en lumière les personnages, la figure, le caractère, le geste et le génie des acteurs principaux, reproduisant leurs discours sans préoccupation classique, comme Machiavel ([1]), mais sincèrement, avec les mots énergiques et les pensées brutales. L'histoire, en Italie, retrouvait, à ses débuts, par le sens qu'elle avait de la réalité, le mouvement et l'éloquence des historiens latins. Déjà même elle savait, à l'exemple de ceux-ci, détacher des épisodes isolés, et, par l'entrain du récit et le trait vif des discours, leur prêter un intérêt semblable à celui qui s'attache aux plus grands ensembles. Cet art de la narration épisodique, que Machiavel portera si loin, s'est montré, d'une façon intéressante, au commencement du XIVe siècle, dans la guerre de *Semifonte,* de Pace da Certaldo ([2]).

Giovanni Villani semble d'abord, par la disposition et le vaste horizon de sa *Chronique,* revenir en arrière, tantôt vers la sèche compilation du moyen âge, tantôt vers l'histoire aventureuse de

([1]) V. dans la *Vie de Castr. Castracani,* les imitations oratoires d'après Salluste.

([2]) V. Gervinus, *Florentin. Historiogr.,* p. 9. — Villani, V, 30. L'authenticité de cette *Chronique* est encore contestée.

Malispini qu'il a pillé sans aucun embarras. On est tenté de se méfier de ce Florentin qui déroule les annales de l'Occident en même temps que celles de la Toscane, passe brusquement les monts et les mers d'un chapitre à l'autre et ne manque jamais de consigner gravement les éclipses et les comètes, dans leurs rapports avec les événements politiques, selon les astrologues, qu'il respecte fort. Ainsi, la comète de 1321 (ou 1322?) coïncida avec la mort de Philippe le Long de France, « homme doux et de bonne vie » [1]. Mais, dès qu'on arrive aux faits dont Villani a été le témoin, on est frappé, sinon toujours de son esprit critique, au moins de sa largeur d'esprit, de son sens droit et fin, de sa curiosité très-digne d'un historien, et de certaines vues jetées sur les intérêts publics qui n'ont plus rien du moyen âge.

Il tient à la Renaissance par plus d'un côté. C'est un lettré qui ne fait point mauvaise figure dans le siècle de Pétrarque. A Rome, en présence des antiquités, il a feuilleté Virgile, Salluste, Lucain, Tite-Live, Valerius Flaccus, Paul Orose, « et autres maîtres d'histoire qui ont décrit les petites comme les grandes choses ». Ces vieux modèles

[1] MURATORI, *Scriptor.*, XIII, IX, 128.

ont suscité son génie, et le sentiment qu'il a de la décadence de Rome lui inspire le projet de raconter « pourquoi Florence est en train de monter et de s'élever à la grandeur » (1). C'est un voyageur, comme Pétrarque, que ses intérêts ont conduit un peu partout, notamment en France et en Flandre (2) ; il connaît le monde et mieux encore Florence ; il a été prieur en 1316, 1317 et 1321, et a contribué à réconcilier la Commune avec Pise et Lucques ; il fut préposé à l'office des monnaies, à la construction des remparts ; il s'est battu, en 1323, contre Castruccio ; il a été l'otage de Martino della Scala ; il a même passé quelque temps dans les prisons de sa chère cité. Il est bourgeois, guelfe par conséquent ; très-riche, modéré par conséquent, et ami de l'ordre public ; les violents lui font horreur et aussi les émeutes qui passent en face de son comptoir ; la démagogie, les tribuns du peuple *gras,* la primauté des artisans, de « la *gente nuova* », le saint Empire, les partis extrêmes, la politique idéale et la fausse monnaie ne sont point son affaire : il aime l'Église et le Saint-Père,

(1) *Considerando che la nostra città di Firenze, figliuola e fattura di Roma, era nel suo montare, e a seguire grandi cose disposta,* VIII, 36.

(2) TIRABOSCHI, *Storia,* t. V, p. 409.

mais sans fanatisme, et trouve bon que Florence s'allie aux gibelins contre le pape, le jour où celui-ci menace les franchises de la Commune. Il n'a point d'ailleurs, contre ses adversaires, pourvu qu'ils soient des modérés comme lui-même, de prévention théorique; son expérience de la vie est une cause d'indulgence, quoi que dise Tiraboschi; il juge les hommes avec bienveillance parce qu'il en pénètre le caractère avec finesse. En deux mots, par exemple, il définit le génie de Dante : « il n'avait point l'esprit laïque, *non bene sapeva conversare co' laici* ([1]). » Son parti, c'est Florence d'abord, représentée par les « *savi cittadini mercatanti* », et puis, la maison des Villani. Les faillites des Peruzzi et des Bardi lui paraissent le plus grand des malheurs ([2]); leur chute entraina les Accajuoli, les Bonnacorsi, les Cocchi, les Corsini, toutes les petites banques, toute l'industrie et le commerce, et la fortune de Villani.

Il fut ruiné, mais son dommage personnel lui parut peu de chose en comparaison du désastre général. Car Villani, qui n'est point un poëte et

([1]) *Cron.*, p. 109.
([2]) XI, 37 ; XII, 54. *La nostra città di Firenze ricevette gran crollo e malo stato universalmente non guari tempo appresso.*

ne se soucie guère des deux « grands luminaires », a le sentiment très-juste des causes qui ont produit la grandeur de Florence. Une économie politique inconsciente forme son originalité d'historien. Pour lui, le budget, la prospérité du commerce et tous les modes de la richesse publique et privée révèlent la bonne santé ou le malaise de l'État. Il nous a conservé, par chapitres de recettes et de dépenses, le budget de la Commune pour l'an 1343. Il a relevé la statistique de la prospérité florentine, la topographie de la ville, ses ressources militaires, ses habitants laïques et ecclésiastiques, le nombre des naissances par année, la proportion d'enfants aux diverses écoles, les églises, paroisses, abbayes, monastères, hospices, les boutiques de l'art de la laine, leur production, la valeur en florins de leurs marchandises, le chiffre de leurs ouvriers. Villani s'élève peu à peu de l'idée de la richesse à l'idée de la civilisation, de ses causes et de son avenir. « Je veux laisser à la postérité le témoignage de la fortune publique, des causes. qui l'ont accrue, afin que, dans l'avenir, les citoyens sages aient un point de départ fixe pour ajouter à la prospérité de Florence. » S'il respecte la richesse, il en redoute l'abus ; s'il est fier de l'aspect de sa ville, qui semble de loin aux étran-

gers magnifique comme Rome, il blâme le luxe excessif des citoyens et les budgets trop gonflés de la Commune. « Si la mer est grande, grande est la tempête, et si le revenu augmente, la mauvaise dépense monte à proportion (¹). » Par la notion du crédit et la question de l'impôt, il explique le trouble social et la chute de la liberté, comme l'avait fait Compagni par ses vues de morale politique (²). Vers la fin de sa *Chronique* éclate, dans le tumulte d'une émeute, ce cri que tant de révolutions ont entendu depuis le xiv° siècle : « Vive le petit peuple ! Mort aux gabelles et au peuple *gras ! Viva il popolo minuto ! E muojano le gabelle e'l popolo grasso* (³) » !

Il mourut de la peste de 1348 et laissa à son frère Matteo le soin de continuer son histoire. Celui-ci est encore un financier, et il nous explique l'organisation de la dette publique, le *Monte*, qui

(¹) XI, 91 et suiv.; XII, 54.

(²) Lib. IX et X, passim. Au moment du régime arbitraire de Gaultier de Brienne, il écrit : « *Sconfitte, vergogne d'imprese, perdimenti di sustanza, di moneta, e fallimenti di mercatanzia, e danni di credenza, e ultimamente di libertà recati a tirannica signoria e servaggio.* » Lib. VII, p. 875.

(³) VII, 19. La foule crie aux prieurs plébéiens : « *Gittate dalle finestre i Priori vostri compagni de'grandi, o noi v'arderemo in palagio con loro insieme*, XII, 18.

fut consolidée en 1345, après la guerre de Lucques (¹). Matteo est un *conservateur* plus résolu peut-être encore que Giovanni. Ses inquiétudes guelfes tournent volontiers au pathétique. Il redoute l'ascendant du peuple d'en bas, regarde avec regret vers le passé qui, pour lui, est l'ère de la vertu et du patriotisme, et juge sévèrement, en larmoyant un peu, les vices de ses contemporains que la peste de 1348 n'a point ramenés « à l'humilité et à la charité catholiques »; au contraire, ils sont si heureux d'avoir survécu qu'ils se plongent dans la débauche, le jeu, la paresse, tous les péchés capitaux. C'est pourquoi Matteo intitule un chapitre : « Comment les hommes furent alors plus mauvais qu'auparavant (²). » La corruption électorale, les cadeaux et les banquets offerts par ceux qui briguent le suffrage populaire, lui semblent le comble du scandale ; désormais, dit-il, les magistratures, d'où sont exclus les honnêtes gens, n'appartiennent qu'aux plus indignes (³). Son fils Filippo eut plus de sang-froid. Il reprit le récit

(¹) III, 106. Tous les mois, les créanciers touchaient un denier d'intérêt par livre. Il leur était permis de vendre le titre.
(²) I, 4.
(³) VIII, 24.

de son père et de son oncle jusqu'en 1364. Ce chroniqueur qui, dans ses *Vies des hommes illustres de Florence,* paraît imiter Plutarque par le détail consciencieux et la bienveillance de son observation, tire volontiers, des faits qu'il rapporte, des leçons de bonne politique et des maximes générales. C'est déjà, dans son enfance, l'art de Machiavel (¹).

En Donato Velluti, cet art fait encore de nouveaux progrès. La diplomatie, qui sera un jour la gloire de Florence, entre avec lui dans l'histoire florentine (²). Velluti, dont la *Chronique* s'étend de 1300 à 1370, sort d'une famille ancienne, enrichie au XIIIe siècle, et lui-même il a tenu des emplois considérables; cependant, il représente le *popolo minuto,* la démocratie inférieure que les trois Villani voyaient avec tant de déplaisir, à chaque crise politique, maîtriser davantage et troubler Florence. Il est de ces hommes qui, devant choisir entre la liberté et l'égalité, sacrifient la liberté et courbent assez facilement la tête sous un joug, pourvu que ce joug pèse sur toutes les têtes. Il s'est résigné à servir le duc d'Athènes

(¹) XI, 73.
(²) *Cron.* di Velluti, Firenze, 1731.

qui l'a fait prieur, puis avocat des pauvres. Il n'aime pas le tyran, l'aventurier français, mais il déteste encore plus l'aristocratie et consentirait à la rupture des ponts et à la constitution d'une Florence plébéienne d'Oltrarno isolée de la vieille ville (1). Homme habile, d'ailleurs, il cherche d'où vient le vent; la goutte, dont il se plaint sans cesse, lui sert à garder la chambre aux heures difficiles; il prévoit la chute prochaine de son duc, et se détache de lui très-doucement (2), ne lui demande plus rien et ne va plus au palais que pour la messe, aux grandes fêtes seulement; il fait sa révérence, glisse et disparaît. Les petites intrigues, les entreprises contre les cités de Toscane, les guerres de clocher à clocher, les traités, les négociations secrètes avec l'envoyé de Charles IV (3), toutes ces affaires de second ordre, auxquelles il a été mêlé, font la joie de Velluti; il les raconte avec minutie. Mais ces petits événements n'étaient-ils pas la trame même de l'histoire florentine ? Florence, au temps de Machiavel, retrouvera des intérêts semblables auxquels le secrétaire d'État

(1) *Cron.*, p. 75.
(2) P. 73. *Ond'io veggendo ciò, e che venia in disgrazia a'cittadini, dolcemente mi cominciai a scortare da lui in parte.*
(3) P. 94.

appliquera tout son esprit (¹). Déjà les chroniqueurs du xiv® siècle ont marqué les principales lignes du plan que les compositions d'histoire reproduiront, au xvi®, avec plus d'unité et de grandeur ; l'analyse des intérêts économiques, du caractère et des passions des classes, les vicissitudes de la liberté véritable, le sens moral et le sens diplomatique, la recherche des causes secrètes sous les effets visibles.

(¹) Par ex. la guerre contre Pise.

CHAPITRE IX

*La Renaissance des arts en Italie.
Les premières Écoles.*

La littérature italienne a connu deux Renaissances, séparées l'une de l'autre par un siècle environ, et que rattache l'une à l'autre le grand travail des humanistes, des antiquaires, des platoniciens. La Renaissance des arts s'est développée sans aucune interruption, pour ainsi dire, jusqu'à la fin du XVII^e siècle. C'est par la peinture qu'elle s'est manifestée avec le plus d'éclat : au XVI^e siècle, il n'est aucune province, aucune cité civilisée qui n'ait son école ; pour un foyer qui s'est affaibli, tel que Pérouse, dix se sont allumés au rayonnement de Florence, de Venise, de Rome, de Milan, de Bologne. L'Europe reçut alors les leçons de l'Italie, mais l'Italie avait d'abord pris celles de Florence, de Pise, de Sienne. C'est toujours à la « ville des fleurs » et à la Toscane qu'il faut re-

venir, car c'est de là que partirent les principaux courants de l'esprit humain.

I

Les Italiens n'ont inventé aucun principe nouveau, aucune forme nouvelle d'architecture : tous les éléments de cet art leur sont venus du dehors, ou par la tradition latine et nationale : la colonnade et l'entablement grecs, le cintre romain, la coupole romaine ou byzantine, l'ogive arabe ou normande, la basilique des premiers siècles, l'église romane, le pilier et le chapiteau byzantins ou arabes, le château fort féodal. Ils avaient sous leurs yeux, en Sicile, les monuments grecs, dans toute la péninsule, les monuments romains. Cependant, ils se sont longtemps abstenus de l'imitation rigoureuse des ordres antiques. Ce n'est guère qu'après Brunelleschi et Leo Battista Alberti qu'ils ont adopté le style gréco-romain, librement façonné, sans préoccupation d'archéologie, mais non sans emphase; ce style, que l'Europe a le plus imité dans la Renaissance, dès le XVIIe siècle, marque l'originalité la moins grande de l'architecture italienne. La ligne véritable de l'Italie a été surtout romane, c'est-à-dire dérivée directement de l'art

romain, et fidèle aux principes de solidité, de gravité de celui-ci. Le lombard de la seconde époque, à partir du XI^e siècle, qui donne son nom aux monuments italiens jusqu'à la fin du XIII^e, est identique avec le roman. Lorsque le gothique apparaît avec ensemble; vers l'an 1300, il est obligé de se discipliner conformément au génie raisonnable de l'architecture antérieure. « Le plein cintre se maintint auprès de l'ogive dans toutes les constructions religieuses » de la fin du moyen âge ([1]). Le goût italien, habitué à la ligne horizontale, répugnait aux élans vertigineux du gothique ; il ne consentit pas à renoncer à la proportion juste entre la hauteur et la largeur des édifices ([2]) ; il acceptait l'ogive pour les façades, les fenêtres et les portails ; mais le plan intérieur des églises conservait l'arc plein cintre, les voûtes d'arête ou les poutres horizontales, les colonnes rondes, la corniche régnant autour du monument. Le gothique italien repousse la végétation touffue du gothique

([1]) GARNAUD, *Étud. d'archit. chrétienne.* Avant-propos.

([2]) Vasari, qui écrit longtemps après l'ère du gothique italien, est sévère pour cet art en général, où il ne voit qu'extravagance et désordre, ouvrage des Allemands, dit-il, « dont ceux-ci ont empoisonné le monde, *che son tante che hanno ammorbato il mondo* ». *Dell'architett.*, III.

septentrional et les effets compliqués ; comme il garde les vastes surfaces planes, il n'a pas besoin, pour se soutenir, de l'armature des contreforts [1]. Les pignons isolés, à la forme aiguë, de nos églises, descendent ici jusqu'aux lignes moins ambitieuses des toits à l'italienne, modification que Nicolas de Pise appliqua à Saint-Antoine de Padoue, et Simone Andreozzi à l'Ara-Cœli [2]. N'oublions pas la solidité des matériaux. Une église de marbre, appuyée au dedans sur des piliers de marbre ou de porphyre, défie l'action des siècles. La cathédrale de Milan, qui est du gothique pur, mais toute en marbre, durera plus longtemps que Notre-Dame.

On peut dire que l'art ogival fut beaucoup moins, en Italie, un système d'architecture qu'un principe d'ornementation. Les Italiens l'ont reçu des Normands ou des *ultramontains*, de même qu'ils ont pris aux Arabes de Sicile l'arcade et la colonne orientales, non pour copier un art singulier, mais pour se l'assimiler et en tirer une parure. Les Normands siciliens eux-mêmes n'avaient-ils point adapté de la sorte à leurs formes architecto-

[1] V. Ch. de Rémusat, *Notes d'un voyage dans le nord de l'Italie*. (Rev. des Deux-Mond., 1ᵉʳ et 15 octob. 1857.)

[2] Gailhabaud, *Monum. anc. et mod.*, t. III. *Église de Saint-François d'Assise.*

niques tout ce qui, dans l'art des Byzantins et celui des Arabes, pouvait s'y appliquer sans discordance (¹)? C'est ainsi que Venise, qui se préoccupe moins de l'unité harmonieuse que de l'éclat de ses monuments, à son palais ducal (xv^e siècle), fait reposer, sur les arcades presque romanes d'une première colonnade aux fûts robustes, la légère galerie trilobée, de style arabe, du premier étage, et celle-ci supporte, à son tour, la masse pleine du reste de l'édifice, percée seulement de quelques fenêtres ogivales. De même, dans Saint-Marc (xi^e siècle), les Vénitiens n'ont conservé de Sainte-Sophie que l'inspiration générale et le décor, mais ils ont modifié profondément le plan très-simple de l'église byzantine. L'architecture italienne de la première Renaissance recherche la séduction pittoresque : au temps même des premiers sculpteurs et des premiers peintres, elle est, par la pureté de ses proportions, la richesse et la finesse de ses ornements, une sculpture et une peinture. Les peintres eux-mêmes et les sculpteurs, Giotto, Nicolas et Jean de Pise, Ghiberti sont au premier rang des architectes de leur âge. Les trois arts con-

(¹) V. au Dôme de Monreale, la rencontre très-heureuse des trois arts.

courent si bien ensemble que les monuments d'architecture semblent disposés pour le plus grand avantage des sculpteurs et des peintres. On sent qu'une race spirituelle s'est éveillée, qu'elle a chassé les rêves sévères du moyen âge, qu'elle goûte à la vie et s'éprend de la beauté. Elle va retoucher et égayer ses vieilles églises, et surtout en construire de nouvelles. Si Jacopo, un architecte qui vient de l'Allemagne, de la Valteline ou de la haute Lombardie (1), élève, sur la colline d'Assise, l'église romane de Saint-François, basse et sombre comme une crypte des bords du Rhin, il édifie tout aussitôt, sur la voûte même de l'austère monument, l'église supérieure, ogivale, lumineuse et joyeuse, châsse splendide pour les reliques de l'apôtre (2). La nef élancée, les faisceaux de sveltes colonnes qui reçoivent, sur d'élégants chapiteaux, les nervures des voûtes revêtues d'arabesques, l'azur céleste étoilé d'or des voûtes, les peintures qui ornent toutes les surfaces, et les vitraux d'émeraudes et de rubis rappellent notre Sainte-Chapelle (3).

(1) TIRABOSCHI, *Storia*, t. IV, lib. III, cap. 6. — VASARI, *Vita di Arn. di Lapo.*

(2) V. dans le tableau de Granet, au Louvre, l'église inférieure et la description de M. TAINE, *Voyage en Italie.*

(3) V. GAILHABAUD, *op. cit.*

Giotto la décore de fresques, mais il peint aussi, dans l'église ténébreuse, entre le chœur et la nef, le Triomphe et les vertus de saint François ([1]). Cependant, ces églises, qui réservent pour le sanctuaire seul toutes leurs richesses pittoresques, répondent moins au goût italien que les nobles cathédrales de Pise (XIe et XIIe siècles), de Pistoja (XIIIe), d'Arezzo (XIIIe), d'Orvieto (de 1290 au XVIe siècle), de Sienne (la façade, fin du XIIIe), de Lucques (XIIe et XIIIe), de Florence (XIVe). Ici, conformément à la tradition antique, l'œuvre d'art se manifeste surtout par le décor extérieur ; mais le décor n'est point, comme dans nos églises du nord, un accident que la fantaisie de l'artiste multiplie ou exagère à mesure que le style devient moins pur. Car il tient intimement au noyau architectural, il est l'édifice lui-même, ou tel membre de l'édifice, et il ne serait pas possible de l'en détacher. C'est pourquoi il procède toujours, à la façon antique, par la répétition, le groupement, en un mot, par le système des formes décoratives. S'il se multiplie, c'est pour faire un ensemble logique et produire une impression d'ensemble. Pre-

([1]) Sur l'attribution incertaine de ces ouvrages, V. DELLA VALLE, *Lettere Sanesi sopra le belle arti.*

nez les monuments de Pise, le Dôme, le Baptistère, le Campanile. Tous les trois, ils répètent la même idée architecturale, variée selon l'époque de leur construction : c'est ainsi qu'un élément ogival paraît au Baptistère et à la coupole du Dôme ; mais le motif est, au fond, identique en chacun : sur une première assise d'arcades aveugles, aux colonnes engagées, s'élèvent, à la façade du Dôme, quatre étages de colonnades ; à la Tour penchée, six ; au Baptistère, un seulement. L'édifice, dépouillé de cet appareil, se tiendrait debout, mais ses proportions seraient rompues, sa physionomie effacée : c'est par ces délicates ouvertures qu'il regardait au dehors et semblait respirer la lumière.

Tous les détails du décor furent donc d'une grande importance dans l'architecture de la première Renaissance ; il fut alors exécuté avec une recherche que les monuments de l'époque postérieure, imités d'après les ordres antiques, n'ont plus connue. Du XIIe au XIVe siècle, nous sommes dans la période communale, et l'édifice, qui appartient à tous, doit enchanter les yeux et l'orgueil de tous. La cathédrale sera donc ciselée comme un ouvrage d'orfévrerie, parée comme un lieu de fête. Au dehors, elle imitera, par ses assises de marbre aux couleurs variées et la marqueterie des

encadrements qui occupent les surfaces planes (¹), les mosaïques des pavés précieux ; au dedans, par son ameublement et ses peintures, elle sera digne encore de Dieu et des bourgeois. La civilisation composite de la Sicile a, sur ce point, donné aux Italiens les meilleurs exemples. Le portail du Dôme de Monreale, encadré, avec une sévérité gracieuse, d'arabesques de marbre, les trois colonnes d'angle du cloître, revêtues d'arabesques, dont les chapiteaux, composés de niches architecturales enfermant des personnages, se rejoignent et forment comme un couronnement unique, le plan noble de l'église, où l'ogive normande des nefs repose sur des piliers aux chapiteaux à la fois romans et corinthiens, tous ces éléments d'élégance passèrent dans l'architecture des cités italiennes. L'emploi de l'arabesque ou de l'encadrement de feuillages et de fruits, des colonnettes torses dans le faisceau des portails, des mosaïques de marbres multicolores disposées par cordons réguliers et marquant les divisions de l'édifice (²), devint très-fréquent. On chercha la légèreté extrême, sans compromettre, comme dans nos ouvrages gothiques, la

(¹) Santa-Maria-del-Fiore.
(²) Campanile de Florence.

solidité apparente d'un monument ([1]). Si, comme au palais de la *Seigneurie,* à Florence, la gravité républicaine et la crainte des émeutes obligent à garder, à l'extérieur, l'appareil solide et nu, les ouvertures rares et étroites et le beffroi crénelé d'une forteresse, au dedans, la cour de Michelozzo Michelozzi est toute fleurie d'arabesques ; la cour du *Bargello* (palais du podestat), avec son long escalier en plein air, fermé, au palier du milieu, par une porte semblable à un petit arc de triomphe, avec la galerie du premier étage et les écussons de marbre capricieusement attachés aux murailles, est aussi d'une distinction rare. L'intérieur des édifices appartient surtout aux sculpteurs et aux peintres ; mais l'architecte, qui veille à l'harmonie générale de son œuvre, y montrera encore, par le caractère de l'ameublement, l'originalité de son génie : les chaires à prêcher, telles que celles de Pise, de Sienne et de Pistoja, sont elles-mêmes des monuments ; les autels en pierres précieuses, les trônes épiscopaux couronnés de dais, les stalles de bois

([1]) Loggia de' Lanzi, à Florence. On sut réserver, dans la richesse des ensembles, les parties qui méritaient d'être traitées avec une richesse plus grande : ainsi, au palais ducal de Venise, le portail voisin de Saint-Marc et l'escalier des Géants (fin du XVe siècle).

ciselé, les fonts baptismaux, les lutrins, les lampes de bronze sculpté, les tabernacles, tels que celui de Saint-Paul-hors-les-Murs, œuvre probable d'Arnolfo del Lapo, dernière relique de la vieille basilique ([1]), les balustrades ouvragées des chœurs, complètent une ornementation où chaque détail est porté à sa forme accomplie et qui est d'accord avec tout l'ensemble, expression d'une foi simple, d'un christianisme généreux ; le luxe païen, les dorures et les couleurs bruyantes des églises plus modernes, les baldaquins énormes, surchargés de nuages dorés, de flammes et d'anges qui pèsent sur les autels, les façades somptueuses appliquées à Saint-Pierre, à Saint-Jean-de-Latran, à Sainte-Marie-Majeure, font regretter le vieil art et la vieille foi.

II

Les qualités de la sculpture décorative, arabesques ou formes végétales, que les Italiens ont si heureusement mariées à leur architecture, laissaient entrevoir ce que cet art produirait, appliqué à la représentation de la forme humaine. Le sens de

([1]) V. Cicognari, *Stor. della scultura*, t. III, p. 265.

la réalité est, en effet, déjà très-vif dans ces ouvrages. Ils n'ont plus rien de la convention, de la figure abstraite et de la raideur primitive : les fruits, les fleurs et les feuilles appartiennent à une végétation réelle ; ils se groupent en touffes et en bouquets façonnés d'après le modèle vrai. Les Italiens ont renoncé à l'effet recherché par la flore invraisemblable de l'époque romane ; dorénavant, ils ne montreront plus aux yeux que la nature.

Longtemps la règle byzantine les avait enchaînés étroitement. Anselmo da Campione, dans ses bas-reliefs de la cathédrale de Modène ; Benedetto Antelami, dans sa *Descente de Croix* du Dôme de Parme, au XIIe siècle ; les premiers sculpteurs romains, ombriens, vénitiens et lombards, du XIe et du XIIe siècle, Nicolo di Rainuccio, Giovanni Ranieri, Pietro Oderigi, et les maîtres de Saint-Marc et de San-Zeno de Venise ; les artistes qui firent les portes de bronze de Trani, d'Amalfi, du mont Cassin, de Salerne ; Bonnano de Pise, l'auteur des portes du Dôme, à Pise et à Monreale (¹), puis les sculpteurs du XIIe siècle qui, à côté de celui-ci,

(¹) V. TIRABOSCHI, *Storia,* t. III, lib. II, cap. 8. Il reste de Bonnano, à Pise, la porte du transept du sud, voisine de la Tour penchée.

travaillaient « *alla greca* » (¹), tels que Gruamonte de Pise, tous ils reproduisaient les canons de Byzance, les personnages alignés, les corps trapus, les têtes trop grosses, les yeux vides et fixes, les gestes gauches, les draperies pesantes, les ailes d'anges massives et qui pendent. Chez plusieurs d'entre eux, l'effort pour s'affranchir est visible, mais ils n'ont pas encore trouvé la formule de la liberté (²).

C'est Nicolas de Pise qui détacha l'entrave byzantine. Il naquit vers 1207, et se signala d'abord comme architecte. Il termina, à Naples, pour Frédéric II, le Castel Capuano et le Castel del Uovo. En 1232, il commença, à Padoue, les plans de la basilique de Saint-Antoine. Son premier ouvrage de sculpture, le haut-relief de sa *Déposition de Croix* à la cathédrale de Lucques, montre déjà les personnages groupés d'une façon touchante autour de la figure principale. Cependant, jusqu'en 1260, Nicolas travailla surtout comme architecte, à Florence, à Arezzo, à Volterra, à Cortona. A cette époque, déjà avancé dans la vie, il fut chargé par

(¹) *Quella vecchia maniera greca goffa e sproporzionata*, dit VASARI. *Vita di Nicc. et Giov. Pisani.*

(²) V. PERKINS, *Tuscan Sculptors, their Lives, Works and Times*. London, 1864, t. I. Introd.

Pise d'édifier le *pulpito* du Baptistère. Il avait remarqué, dès son enfance, autour du Dôme, les sarcophages antiques où l'on déposait parfois les restes des grands citoyens ; il avait étudié, selon Vasari, le tombeau qui servit pour la mère de la comtesse Mathilde et dont le bas-relief grec représente l'histoire de Phèdre et d'Hippolyte. Sa vocation s'était alors révélée (¹) ; il la porta silencieusement en lui-même, jusqu'au jour où il put reprendre, dans une œuvre analogue, les traditions du grand art. Il les ranima, en effet, dans les chaires de Pise et de Sienne et la châsse de Saint-Dominique, à Bologne, avec une gravité naïve et un goût déjà très-sûr ; ce n'est point un néo-grec, ni un antiquaire superstitieux : il s'est pénétré des principes les plus généraux de la sculpture antique, l'ordonnance harmonieuse des scènes, l'emploi habile de l'espace où beaucoup de personnages se meuvent dans un cadre étroit, la majesté tranquille des poses, le bel ordre des draperies, la noblesse des têtes. Mais son œil et sa main ont encore la pratique de la sculpture primitive : les mouvements sont d'une gaucherie ti-

(¹) *Niccolo, considerando la bontà di quest'opera, e piacendogli fortemente, mise tanto studio e diligenza per imitare quella maniera..., Ibid.*

mide, les figures sont parfois pesantes. Il donne l'impression des œuvres romaines de la fin de l'Empire. Cependant sa bonne volonté de néophyte est fort apparente. Voici, dans la *Circoncision*, le *Bacchus barbu* sculpté sur un vase du Campo Santo, et, sur l'*arca* de Saint-Dominique, un esclave imité d'après un monument du Capitole, et un éphèbe vêtu de la tunique grecque. A la chaire de Pise, que celle de Sienne reproduit en grande partie, la Vierge est drapée et voilée comme une matrone ou une déesse ; dans la *Nativité*, elle est assise sur son lit avec une pose qui rappelle les monuments funéraires ; les rois mages présentent des profils grecs et leurs barbes sont bouclées à l'antique. Mais Nicolas de Pise, s'il a découvert et étudié la Grèce, n'a point renoncé à la nature, et dans ses meilleurs morceaux, il est revenu à l'observation de la vie. C'est par là surtout qu'il se montre disciple intelligent des anciens. Dans le *Jugement* du Baptistère, on voit des corps de damnés se replier et se tordre avec une vérité dans l'effort qu'il faut signaler. Au *Crucifiement*, deux figures du premier plan se rapprochent beaucoup plus par le costume, la longue barbe et le visage, du type oriental que du type grec.

La sagesse de cet excellent artiste préserva donc la sculpture naissante de l'imitation excessive des modèles grecs. Dans son école d'abord, puis chez tous les sculpteurs de la Renaissance, l'enthousiasme pour l'art antique fut toujours très-vif : les *Trois Grâces* trouvées au XIIIe siècle dans les fondations du Dôme de Sienne, les statues exhumées des ruines de Rome et le *Torse* du Belvédère, ranimèrent sans cesse cette ardeur. On sait avec quel scrupule Michel-Ange étudia sur les ouvrages grecs la charpente et l'enveloppe du corps humain ([1]). Mais, à partir de Nicolas de Pise, les maîtres italiens interprétèrent d'une façon très-personnelle l'antique; aucun d'eux ne le copia servilement, et c'est encore Nicolas, le premier et, par conséquent, le moins savant de tous, dont le ciseau eut les plus dociles réminiscences.

Son fils Giovanni (1240-1320), l'élégant architecte du Campo Santo, qui, à la cathédrale de Sienne, travailla, avec cinq autres compagnons, sous l'œil du maître, semble d'abord s'arracher avec un empressement singulier à la tradition classique

([1]) V. dans l'*Œuvre et la Vie de Michel-Ange*, Paris, *Gaz. des Beaux-Arts*, 1876, les remarquables chapitres de M. Eug. Guillaume, *Michel-Ange sculpteur*, et de M. Ch. Blanc, *le Génie de Michel-Ange dans le dessin*.

retrouvée par Nicolas. Est-il donc un élève des Grecs, l'artiste qui a taillé la statue allégorique de Pise, debout, portée par les quatre Vertus cardinales des philosophes, la Prudence, la Tempérance, la Force d'âme et la Justice? La Tempérance est nue, sans doute; ses cheveux tressés à l'antique et sa pose indiquent le souvenir de quelque Vénus grecque; mais ses voisines et Pise elle-même ont les visages les moins helléniques, et la Prudence est une vieille très-maussade. Qu'a-t-il fait de la sérénité antique et des représentations bien rythmées des bas-reliefs paternels, le sculpteur violent du *pulpito* du Dôme, à Pise, et de Sant-Andrea, à Pistoja? Ces visages sont durs, ces gestes vulgaires, ces crucifiés étalent une maigreur déplaisante, ces foules se pressent confusément; l'art était-il déjà sur le bord de la décadence? Regardez à loisir : celui-ci est un grand maître aussi et qui n'est point si éloigné de l'éducation grecque qu'il vous a d'abord paru; car il compose admirablement, et quand l'œil a fait le tour de l'un de ses morceaux, l'esprit a reçu une impression d'ensemble de toutes les impressions de détails; étudiez à part un seul de ses personnages : la pose et le geste sont d'accord entre eux, et l'artiste n'a été embarrassé par aucune pose, ni par aucun geste.

La réalité ne l'a point effrayé, et il l'a exprimée vivement, comme il l'avait observée maintes fois ; mais la réalité qu'il montre n'est jamais triviale. Voyez, au *Massacre des Innocents,* à Pise, ces mères éperdues qui arrachent leurs petits aux égorgeurs, les serrent follement dans leurs bras, les retournent et les tâtent pour s'assurer de leur mort, puis, accroupies, les pleurent avec violence ; la passion maternelle a été saisie à tous ses degrés, tous les moments du drame ont été notés tour à tour ; enfin, au sommet de la scène, Hérode, couronné et assis, se tourne à droite vers ses exécuteurs et leur fait, de son bras étendu, un geste impérieux et impatient, tandis que, de l'autre côté, des mères le supplient ; au *Massacre* de la chaire de Pistoja, le roi juif regarde à ses pieds, avec un plaisir farouche, la foule lamentable des bourreaux et des victimes. L'école de Pise, avec Giovanni, manifeste le génie des écoles toscanes de sculpture et de peinture, la tendance au *naturalisme ;* elle demeure en même temps fidèle à l'inspiration primitive de l'art italien, la profonde émotion religieuse, exprimée surtout par les sujets et les formes pathétiques ; à la sculpture architecturale de Nicolas a succédé déjà, et, pour ainsi dire, sous ses yeux, la sculpture pittoresque, pleine de mouvement,

spirituelle, audacieuse, habile aux effets que l'art antique n'a jamais connus, qui, avec Jacopo della Quercia, au commencement du XVe siècle, puis Lorenzo Ghiberti, Donatello et ses disciples, Desiderio da Settignano, « *il bravo Desider, si dolce e bello* » (¹), et Andrea del Verrocchio, enfin avec Luca et Andrea della Robbia, rivalisera par le choix des sujets, la subtilité des physionomies, l'appareil des scènes et la délicatesse des détails, avec la peinture et même avec l'orfévrerie.

Les signes de cette originalité nouvelle ne manquent pas dans l'œuvre même de Giovanni. Le premier, il redoubla l'expression d'un monument de sculpture par une certaine familiarité raffinée qui semble plutôt le propre de la peinture. Ainsi, au tombeau de Benoit XI, dans San-Domenico de Pérouse, à la tête et aux pieds du pape endormi sur son lit de marbre, deux anges, dépouillés de leurs ailes hiératiques, soulèvent doucement les rideaux du baldaquin mortuaire. Aux pieds de sainte Marguerite de Cortone (²), est couché le chien qui avait conduit la jeune femme près du corps ensanglanté de son amant, triste spectacle

(¹) *Cron. rim. di Giov. Santi,* ap. PASSAVANT, *Raphaël,* t. I, p. 427.

(²) A l'église de Santa-Margherita.

qui la décida à se consacrer à une pénitence éternelle.

A côté de Jean de Pise, son compagnon d'études dans l'atelier de Nicolas, l'architecte Arnolfo del Lapo ou del Cambio (1232-1310), nature plus fine, plus florentine, montrait, à Saint-Dominique d'Orvieto, dans le tombeau du cardinal Guillaume de Braye, des qualités plus harmonieuses, empreintes déjà du charme qui n'a plus quitté les artistes de Florence. Le mort est assisté par deux anges dont la figure respire une grande tristesse ; plus haut, dans l'ogive d'un tabernacle gothique posée sur deux colonnes torses, la Madone est assise sur un trône monumental, tête de déesse, aux cheveux disposés à la manière grecque, couronnée d'un diadème d'où descend un voile tombant jusqu'aux épaules, visage doux et grave ; elle tient sur ses genoux le *bambino*, et pose la main droite sur le bras du siége. N'avons-nous pas, dans cet ouvrage, comme un pressentiment des Vierges d'Andrea del Sarto ?

L'école de Pise continua de fleurir, au XIVe siècle, avec Andrea et ses fils Nino et Tommaso, et ses élèves Alberto Arnoldi, Giovanni Balduccio et Andrea Orcagna. Andrea de Pise (1270-1345) reprit, dans cette ville, l'étude attentive des monu-

ments grecs (¹). Florence lui doit une porte de son Baptistère, où il représenta, en bas-reliefs de bronze, d'un style très-simple, et d'un art plein de conscience, l'histoire de saint Jean. Dans ces petits tableaux, l'entente de la scène est remarquable ; il y a une naïveté savante dans la mise au tombeau du Précurseur, que ses disciples, courbés, deux par deux, déposent pieusement au sépulcre : un jeune homme, la tête rasée comme celle d'un moine, les éclaire de sa torche ; de l'autre côté, un vieillard, les mains jointes, regarde le ciel et prie. Nino s'est rendu célèbre par ses nombreuses *Madones*, et surtout par la *Vierge à la Rose*, qui est à l'église della Spina, à Pise, œuvre gracieuse, mais où se glisse déjà une certaine affectation, défaut qui s'aggrave encore sur les figures trop souriantes de la Vierge et de l'Ange, à l'*Annonciation* de Santa-Caterina. Nino et son frère Tommaso n'eurent guère d'influence en dehors de la Toscane. Balduccio de Pise devait porter plus loin l'action de cette grande école. A Milan, au monument de saint Pierre Martyr, l'adversaire des Patarins, dans Sant-Eus-

(¹) *Molte anticaglie e pili che ancora sono intorno al Duomo e al Campo Santo, che gli fecero tanto giovamento e diedero tanto lume, che tale non lo potette aver Giotto.* VASARI, *Vita di And. Pisano.*

torgio, il dressa les statues de huit Vertus qui marquent le véritable commencement de la statuaire italienne. La pose de ces personnages est d'une noblesse antique, et déjà les draperies indiquent bien l'attitude du corps au repos; mais les figures sont de beaucoup plus expressives que celles des statues grecques; ainsi l'Espérance se reconnaît facilement au mouvement passionné du regard. Les anciens modèles n'imposent décidément qu'une discipline féconde au goût des artistes; pour le reste, ceux-ci demeurent italiens, plus épris de la grâce que de la grandeur, curieux du sentiment et du pathétique, fort attentifs d'ailleurs au travail des peintres, et habiles à reproduire, par le bronze ou le marbre, l'impression de la peinture.

Tout le groupe d'Andrea de Pise se ressent, en effet, de l'influence de Giotto; l'école pisane allait toujours plus loin dans cette recherche du pittoresque où elle était entrée avec Giovanni. Les bas-reliefs anonymes du Dôme d'Orvieto, dans la première partie du xive siècle, témoignent encore, dans leur ensemble, des qualités diverses manifestées tour à tour par les maîtres de Pise, l'équilibre de la composition, le mouvement bien proportionné des tableaux, le sens dramatique, le charme attendri, la gravité religieuse. Aucun don, aucune pro-

messe ne manqua dans le berceau de la sculpture italienne, pas même la fougue révolutionnaire d'un artiste impétueux, Andrea Orcagna (1329-1376), architecte, orfèvre, sculpteur, poëte et peintre ; celui-ci, au tabernacle de l'Or San-Michele de Florence, dans les scènes de la vie et de la mort de la Vierge, fit voir que la Renaissance était déjà assez maîtresse de ses traditions pour rompre avec elles, s'il lui plaisait, mêler la raideur de l'art primitif au *naturalisme* le plus franc, la brutalité à la grâce mystique ([1]), et que l'émotion violente pouvait être rendue en Italie, avec une grande sûreté d'exécution, par l'art que les Grecs avaient consacré à l'impassible sérénité ([2]).

Nicolas avait fondé, par son passage à Sienne, l'école de cette ville ([3]), que les bas-reliefs d'Orvieto durent occuper longtemps, et qui possédera, en Jacopo della Quercia, son premier maître illustre ; Orcagna, qui est Florentin, signale le moment où l'école de Florence se détache de celle de Pise ; mais Ghiberti, Donatello, Luca della Robbia ne font que continuer la chaîne qui, de Nicolas, de

([1]) Rapprochez, par exemple, la *Déposition au tombeau* de l'*Assomption*.

([2]) V. CROWE et CAVALCASELLE, *Geschichte*, t. II, p. 15.

([3]) PERKINS, *Tuscan Sculptors*, t. I, ch. IV.

Jean et d'André de Pise, se prolongera sans interruption jusqu'à Michel-Ange.

III

La sculpture italienne, qui fut si vite entraînée du côté de la peinture, avait cependant précédé celle-ci de près d'un demi-siècle. Nicolas et Jean de Pise sont, en effet, infiniment plus avancés dans leur art propre que les plus vieux peintres de l'Italie et Cimabue. Mais le génie d'un grand homme, de Giotto, suffit pour porter si haut la peinture, que les autres arts parurent tout à coup dépassés : elle les attira donc à elle comme par un charme singulier qui dura jusqu'à la fin de la Renaissance.

Il y eut, à la vérité, des peintres dans la péninsule, dès les premières années du XIIIe siècle, et même les miniaturistes du *Térence* et du *Virgile* du Vatican nous font remonter beaucoup plus haut. Mais les peintures de ce temps ne valent pas les mosaïques contemporaines. Le moine florentin Jacobo Torriti exécuta alors des mosaïques au Baptistère de Florence, à Saint-Jean-de-Latran, et orna l'abside de Sainte-Marie-Majeure de ce *Couronnement de la Vierge* autour duquel se déroulent

de belles arabesques peuplées d'oiseaux. Torriti continuait ainsi, surtout par la noblesse simple de ses tableaux, les progrès d'un art qui, depuis un siècle, en Italie, se dégageait de plus en plus de la gaucherie primitive ; dans cette peinture décorative, toute byzantine par ses traditions et sa pratique, le maître de Sainte-Marie-Majeure se montre beaucoup moins byzantin que les peintres à fresque de son temps, et que Cimabue lui-même. Le Christ majestueux du Dôme de Cività-Castellana, qui étend sa main droite pour bénir, avec un mouvement solennel, date environ de 1230 ; c'est l'ouvrage signé de Jacobo Cosma, de Rome, fils de Lorenzo ; trois générations de Cosmati, Lorenzo, Jacobo, Luca et Giovanni, travaillèrent dans l'Italie centrale, à Subiaco, à Anagni, à Rome, dans les églises de l'Ara-Cœli, de Sainte-Praxède, de Sainte-Marie-Majeure ; Giovanni, au monument de l'évêque de Mende, à Santa-Maria-sopra-Minerva (vers 1300), témoigne déjà, par la forme des anges, de l'influence de Giotto. Le chef-d'œuvre de cette école est dans Santa-Maria-in-Trastevere ; ce sont les scènes de la vie et de la mort de la Vierge, à la partie inférieure et au grand arc de la tribune ; par l'harmonie des couleurs, la vie et l'ordonnance des tableaux, surtout

par l'animation des figures, cette mosaïque se rattache étroitement au groupe de Giotto. Selon Vasari, elle est due à Pietro Cavallini, de Rome, élève du peintre florentin, et qui, dit-il, « tout en aimant beaucoup la manière grecque, la mêla toujours à celle de Giotto ([1]) ». Pietro mourut vers 1364; depuis longtemps la peinture proprement dite n'avait plus de leçons à recevoir des maîtres mosaïstes.

Elle avait eu des origines assez modestes, dont la trace se retrouve dans un grand nombre de cités, à Lucques, à Pise, à Sienne, à Parme, à Spolète, à Sarzane, à Assise, à Pérouse, à Milan, à Florence, à Vérone. Du XIe au XIIIe siècle, nous avons affaire aux maîtres *imagiers* plutôt qu'à des peintres véritables, et cette imagerie, rapprochée des mosaïques de la même époque, semble en décadence. Les premiers progrès s'y développent non point dans le sens de la beauté ou de l'expression, mais dans celui de l'invention. En effet, le *Crucifix*, peint à fresque ou à la détrempe, reçoit en quelque sorte un commentaire de plus en plus abondant; le drame du Calvaire s'enrichit sans

[1]. *Per molto piacergli la maniera greca, la mescolò sempre con quella di Giotto. Vita di P. Cavallini.*

cesse de personnages nouveaux, d'abord la Vierge et saint Jean, au pied de la croix, puis, dans le ciel, Dieu le Père et les anges, et, sur la terre, les évangélistes, les disciples, les saintes Femmes, les bourreaux, les soldats à cheval, toutes les scènes de la Passion naïvement accumulées. Mais la laideur triomphe dans ces pieux ouvrages ; le Christ a les extrémités démesurément allongées, les épaules longues et droites, le ventre étranglé et creux, le corps diaphane, les muscles accentués contrairement à la plus simple anatomie, la tête mal construite, la chevelure rigide. La souffrance du Sauveur s'exprime d'une façon farouche, la douleur des assistants tourne à la grimace ; le dessin est incorrect et sec, les ombres maladroites et dures, les mouvements mécaniques. Les premiers peintres authentiques, dès le commencement du XIIIe siècle, s'efforcent d'améliorer la distribution des teintes plutôt que le dessin ; ils ont déjà un sentiment vague des effets clairs ou obscurs, ils cherchent à rendre plus fidèlement les parties nues, ils réussissent déjà plus heureusement dans les attitudes pathétiques ; leur réalisme, surtout dans la représentation du cadavre divin, est parfois intéressant. C'est ainsi que Giunta de Pise, entre 1220 et 1240, a laissé, aux Saints-Ranieri-et-Leonardo de Pise, et

à Sainte-Marie-des-Anges d'Assise, des *Crucifiements* d'une barbarie moins choquante que celle de ses prédécesseurs. Mais cinquante ans plus tard, Guido de Sienne (¹), dans ses *Madones à l'Enfant* de San-Domenico et de l'Académie des beaux-arts, qui ont été probablement retouchées au XIV^e siècle, n'a point fait, sur Giunta, de progrès très-sensibles. L'inspiration y est moins triste peut-être, mais les draperies comme les nus n'ont rien perdu encore de la raideur byzantine; le peintre, avec son pinceau, semble aussi peu libre du jeu de sa main que le mosaïste avec ses dés de marbre. Margaritone d'Arezzo, qui doit à son compatriote Vasari de n'être point oublié, multiplia en Italie les portraits de saint François, sujet difficile pour un artiste de si petite expérience, dont le plus grand mérite est probablement d'avoir été le maître de Montano d'Arezzo, peintre favori du roi Robert de Naples.

On peignait à Florence depuis deux cents ans, mais de ces vieux peintres florentins il ne nous reste plus que les noms: le clerc Rustico (1066), Girolamo di Morello (1112), Marchisello (1191),

(¹) V. CROWE et CAVALCASELLE, *New History of Painting in Italy*, dans la traduct. et l'édit. critique de MAX JORDAN, *Geschichte*, etc., t. I, cap. V, pour la controverse sur la date vraie de Guido.

maître Fidanza (1224) (¹), Bartolommeo (1236), Lapo (1259) qui peignit, à la façade du Dôme de Pistoja, une *Madone à l'Enfant*. Le premier artiste florentin mentionné par Vasari est Andrea Tafi (²), qui naquit vers 1250, et reçut à Venise les leçons des mosaïstes grecs, à côté desquels il travailla ensuite aux mosaïques de San-Giovanni; son plus grand bonheur, selon Vasari, est d'avoir vécu dans un temps encore barbare, où les ouvrages les plus grossiers trouvaient des admirateurs (³). Son contemporain Coppo di Marcovaldo peignit, aux Servi de Sienne, une Madone entourée d'anges qui ne fait pas regretter le reste de son œuvre. C'est alors que parut Cimabue.

Il naquit, en 1240, d'une famille noble. A l'école, tout petit, il dessinait sur ses livres, où il n'étudiait point, des hommes, des chevaux, des maisons, puis il courait, dit Vasari, aux chapelles où travaillaient les mosaïstes grecs, ou plutôt les

(¹) *Magister Fidanza dipintor.* V. RUMOHR, *Forschungen*, II, 28.

(²) *Vita di And. Tafi.* Date fausse de naissance.

(³) Tafi n'était pas brave. Son élève Buffalmaco se plaisait à répandre, la nuit, dans sa chambre, des escarbots portant des lumignons. Tafi les prenait pour des diables. SACCHETTI, *Nov.* 191.

peintres italiens, car ici le biographe témoigne de la façon la plus incertaine. « Il donna, dit cet écrivain, les premières lumières à la peinture. » L'expression est juste, mais il ne faut pas oublier les ténèbres à travers lesquelles percent ces lueurs de Renaissance. Rien ne démontre, dans l'œuvre de Cimabue, qu'il ait franchement pris pour modèle la seule nature; tout au moins s'est-il encore beaucoup préoccupé des traditions qu'il voulait réformer; il les réforma en effet, mais Giotto devait les abandonner résolûment. Sur ce point, les paroles de Vasari sont d'une précision excellente. « Cimabue enleva de ses ouvrages cet air de vieillesse en rendant les draperies, les vêtements et les autres détails plus vivants et naturels, plus gracieux et souples que dans la manière grecque, toute pleine de lignes droites et de profils aussi rigides que dans les mosaïques ([1]). » Le texte du commentateur anonyme de Dante, cité par notre historien, est également curieux à relever. Cimabue fut si « arrogant et dédaigneux », que, s'il apercevait, ou si quelqu'un lui montrait une tache

([1]) *Levò via quella vecchiaja, facendo in quest'opera i panni, le vesti, e l'altre cose un poco più vive, naturali, e più morbide che la maniera di que' Greci. Vita di Cimabue.* V. au Louvre, la draperie recouvrant les genoux de la *Madone*.

dans un ouvrage, tout aussitôt il l'abandonnait, « si cher qu'il lui fût ». Voilà bien l'impatience d'un artiste qui veut produire de beaux ouvrages, mais, dès qu'il s'est trompé, se décourage et jette son pinceau, car il ignore l'art de réparer ses fautes. Mais enfin, il s'efforce de nous plaire, et cet effort est le premier degré de la sagesse. Jusqu'à présent, les peintres ont cru qu'il suffisait d'exciter la dévotion ou l'angoisse religieuse des fidèles : c'est à l'édification qu'ils tendaient, non au charme. Celui-ci est véritablement un novateur, qui tâche de nous séduire et combine les plus riches couleurs, les arrangements de personnages les plus ingénieux ; on sent que ses figures, comme les plis de ses draperies, comme les nuances de ses teintes tendres, *posent* pour le spectateur. La grande *Madone* des Ruccellai, à Santa-Maria-Novella, dans sa tunique blanche recouverte d'un manteau de pourpre bordé d'or, semble nous appeler à elle par sa parure de fête ; les anges échelonnés trois par trois aux deux côtés du trône, avec leurs cheveux bouclés, ont une bonne volonté qui leur tient lieu de grâce ; mais ils nous font penser déjà aux anges adolescents des deux Lippi ou de Sandro Botticcelli ; la Vierge regarde vaguement vers nous, avec une douceur rêveuse qui nous repose

des maussades Madones archaïques ; sa tête est malheureusement trop grosse et surtout trop longue pour le corps : le *bambino* a une figure vieillie d'un effet pénible. Ce tableau « à la manière moderne » parut une merveille aux contemporains ; Charles Ier d'Anjou le visita dans l'atelier du peintre, d'où on le porta en procession, au son des trompettes, à Santa-Maria-Novella. La *Madone* des Beaux-Arts, à Florence, lui est cependant bien supérieure, surtout par le caractère déjà individuel et l'expression énergique des prophètes qui semblent veiller anxieusement sur le Messie. Mais c'est aux deux églises d'Assise que Cimabue s'est le plus illustré, sur ces murailles et dans ces voûtes qui contiennent, en quelque sorte, l'histoire de la première peinture toscane, depuis Giunta de Pise jusqu'à Giotto et ses collaborateurs Filippo Rusutti et Gaddo Gaddi [1]. Quelque restriction qu'il convienne d'apporter au texte de Vasari sur l'œuvre

[1] Sur ce point, toutefois, les érudits sont bien partagés, et l'attribution des fresques de l'église supérieure est encore contestée. V. DELLA VALLE, *Lettere Sanesi*. — RUMOHR, *Ital. Forschungen*, t. II. — Le P. ANGELI, *Storia della Basilica d'Assisi*. L'opinion de CROWE et CAVALCASELLE, *Geschichte*, t. I, cap. V, paraît concluante en ce qui concerne Giotto.

de Cimabue dans l'église haute (¹), et si difficile qu'il soit de retrouver avec certitude la trace de sa main dans des compositions d'une couleur faible à l'origine et que le temps a ruinées, il restera toujours au vieux maître cet honneur d'avoir conçu une entreprise très-grande, la décoration d'une église entière par la fresque, c'est-à-dire d'avoir vivifié par l'imagination un art qui languissait tristement dans la redite éternelle des mêmes motifs, de deux surtout, le *Crucifiement* et la *Madone;* avec lui et ses disciples, avec la jeune école florentine qui vint orner les sanctuaires d'Assise, la peinture s'empare du christianisme, s'approprie l'Évangile et l'Ancien Testament, adopte la légende des saints, et pendant deux siècles et demi, elle gardera ce domaine pour la grande gloire de la Renaissance ; l'église gothique de Cimabue et de Giotto est un premier essai de chapelle Sixtine.

(¹) *La qual opera veramente grandiſſima e beniſſimo condotta, dovette, per mio giudizio, fare in quei tempi stupire il mondo.*

IV

Credette Cimabue nella pintura
Tener lo campo, ed ora ha Giotto il grido,
Si che la fama di colui oscura (¹).

Son nom fut, en effet, obscurci tout à coup par celui de Giotto (1276-1337), ce petit pâtre florentin qu'il avait aperçu un jour, dessinant ses chèvres au charbon sur les rochers, « sans avoir appris de personne, mais seulement de la nature », dit Vasari ; selon le commentateur de Dante, l'enfant, apprenti à Florence, s'arrêtait volontiers dans l'atelier de Cimabue, qui était sur son chemin : il finit par n'en plus sortir (²). Le premier ouvrage de Giotto, à la Badia de Florence, étant perdu, nous ne pouvons plus saisir en lui le moment, précieux pour la critique, où la tradition du maître et l'invention naissante du disciple se sont rencontrées. Dès les premières peintures qui nous sont parvenues, la *Vie de saint François*, à l'église supérieure d'Assise (1296), il est en possession de

(¹) *Purgat.*, XI, 94.
(²) VASARI, *Vita di Giotto*. — LADERCHI, *Giotto. Nuova Antol.*, 1867.

sa méthode; il sait composer une scène en vue de la place qui lui est fixée, disposer chaque mouvement individuel en vue de l'effet général ; il étudie la réalité, non-seulement dans les nus, mais dans les fabriques ; à mesure qu'il avance dans son œuvre, sa main est plus ferme, son imagination plus hardie, son pinceau plus heureux ; les extrémités, si déplaisantes encore à voir en Cimabue, sont de plus en plus correctes et fines ; les airs de tête ont plus de vivacité, les figures se meuvent plus librement ; ses édifices sont pareils à ceux qu'on élève alors de toutes parts, d'une blancheur éclatante ou revêtus de vives couleurs. Le paysage vrai se montre pour la première fois. Ce peintre de vingt ans saisit et rend le geste dans sa familiarité la plus franche ; ainsi, l'élan d'un homme, que la soif dévorait et qui, rencontrant une source, s'y précipite follement comme s'il voulait s'y plonger ; mais il devine également les émotions singulières et les exprime ; ainsi, tandis que les Frères se penchent en pleurant sur le lit où François vient d'expirer, l'un d'eux, qui a porté les yeux en haut, voit, tout surpris et déjà ravi, l'âme de l'apôtre que les anges emportent vers le ciel.

Descendez dans l'église basse et mesurez, de l'un à l'autre sanctuaire, la marche rapide de Giotto.

Tout à l'heure, le dessin gardait encore quelque chose de la maigreur et de la sécheresse archaïques ; les corps étaient trop sveltes, le coloris général monotone ; ici, les proportions ont fait un progrès surprenant ; les personnages sont bien en équilibre, non point plus vivants, mais d'une vie plus harmonieuse ; les ombres et les lumières s'accordent pour accuser les rondeurs ou les creux ; les teintes claires s'arrangent délicatement pour modeler les nus ; les dessous, au lieu d'être, comme dans les primitifs, d'un ton verdâtre et triste, sont d'un azur clair qui donne de l'accent aux transparences rosées des chairs ; la lumière joyeuse se répand sur les ensembles ; la couleur séduisante et grave de la famille florentine, d'Orcagna, de Masolino, de Masaccio, de Frà Bartolommeo et d'Andrea del Sarto, apparaît déjà sur la palette de Giotto.

Dès les fresques d'Assise, on peut dire que le *naturalisme* est rentré dans l'art italien ; il y dominera constamment, d'une façon tantôt impérieuse, tantôt discrète, dans toutes les écoles, et je ne vois guère qu'Angélique de Fiesole, le dernier et le plus suave des enlumineurs, qui ne l'ait connu à aucun degré. Pour Giotto et toute sa descendance, la forme la meilleure à montrer est toujours la plus

vraisemblable, et la réalité qu'ils recherchent est la plus naïve de toutes, celle que le spectacle ordinaire de la vie a jetée chaque jour sous leurs yeux. De ce côté est l'effort le plus apparent de Giotto et le plus original, car ici il devait renier toute tradition. Dans la fresque de la *Pauvreté,* les lignes inégalement agitées d'un vêtement expriment la hâte d'un homme charitable à se dépouiller pour couvrir un pauvre : deux personnages le détournent de sa bonne action et l'un d'eux serre avec tendresse un sac d'écus entre ses mains. Ce moine, qui se courbe sous le joug que lui présente l'ange de l'*Obéissance,* est réellement à genoux, plié, humilié; l'attitude de sa robe signale l'attitude de son corps. Les visages sont enfin délivrés du masque byzantin, de l'abstraction pure ; les physionomies sont passionnées, d'une variété étonnante, mais surtout elles sont italiennes, et le type toscan se dessine déjà sous la main du peintre florentin ; dans la *Résurrection de Lazare,* à Padoue, il placera une figure de type arabe et des profils juifs très-accentués dans le *Baiser de Judas;* il imaginera, dans ces mêmes compositions, la plus grande diversité de costumes singuliers, tuniques, amples draperies bordées de broderies, manteaux à capuchons; il montrera même des femmes drapées et

voilées comme elles le sont encore aujourd'hui en Orient. A-t-il mis des portraits dans ses grandes peintures d'Assise, de Padoue et de Florence ? Cette pratique, qui paraît d'une façon certaine aux fresques du XIV^e siècle, fut si particulièrement italienne et florentine qu'il n'est point téméraire de la supposer en Giotto. D'ailleurs, les portraits authentiques de celui-ci font assez voir avec quelle observation exercée il s'appliquait aux physionomies individuelles. A Saint-Jean-de-Latran est son portrait du pape Boniface VIII (1300), debout, la tiare en tête, entre deux jeunes clercs, à un balcon orné d'un tapis vert : figure chagrine, maussade, dépourvue de noblesse, où le génie irascible et la fourberie du pontife se reconnaissent. Au Bargello de Florence, dont les peintures ont été retrouvées en 1841, il représenta le jeune Charles de Valois, avec ses longs cheveux à la mode française et sa mine arrogante; puis, derrière lui, Dante, Corso Donati et Brunetto Latini : trois figures, trois caractères. Donati joint les mains comme s'il priait; Dante tient sous son bras un livre fermé et à la main un bouquet de trois grenades. Donati est charmant ; il a les lèvres sensuelles, la physionomie molle et les yeux perfides; Dante semble très-candide, « *nell' abito benigno* », dit Antonio

Pucci, qui décrivit la fresque ; mais les lignes précises de ce profil et la fermeté de ces lèvres closes indiquent l'énergie d'une invincible résolution.

<center>V</center>

Giotto et Dante furent étroitement unis, et le poëte, dont l'exil commençait, passa de longs jours avec le peintre dans cette chapelle des Scrovegni, à Padoue (1), où se manifesta avec tant d'éclat le génie dramatique et pathétique de l'art italien (1306). La peinture exprima dès lors, dans le christianisme, les émotions et les pensées que l'Italie y a toujours cherchées, bien moins la terreur, le rêve apocalyptique, l'angoisse du jugement que la tendresse et la pitié ; au Bargello comme à Padoue, dans ses fresques de l'*Enfer,* Giotto traite, avec une inspiration tranquille et non sans ironie, une tradition qui ne tourmentait beaucoup ni lui-même, ni les peintres du xiv^e siècle, ni les Italiens. Sa religion et son art sont plutôt dans cette histoire évangélique qui va de la légende de Joachim, l'aïeul de Jésus, à l'Ascension, cycle d'amour auquel revien-

(1) Santa-Maria dell' Arena.

dront sans cesse les plus grands peintres, et d'où sortiront les plus grandes œuvres, les fresques de Masaccio, le *Christ à la Colonne* du Sodoma, la *Déposition de Croix* du Pérugin, la *Cène* de Léonard, les *Saintes Familles* de Raphaël, la *Nativité* d'Andrea del Sarto, les *Disciples d'Emmaüs* du Titien, les *Noces* de Véronèse. Les maîtres du xve et du xvie siècle dépasseront infiniment Giotto par toutes les qualités qui sont de l'art même ; mais bien peu témoigneront d'un sentiment plus touchant des choses religieuses, et en même temps d'une intelligence plus fine des textes sacrés. La Renaissance ne reprendra pas souvent la *Résurrection de Lazare,* qu'il avait traitée d'un pinceau si hardi : Lazare, encore cadavre, tout droit, dans son suaire blanc étroitement enserré de bandelettes, pareil à une momie blanche, attend que le Christ qui vient vers lui, calme, imposant, la main levée pour bénir, ait laissé tomber de sa bouche les paroles de vie. A-t-on traité mieux que Giotto la scène du *Baiser de Judas?* La foule scélérate se groupe derrière le disciple maudit, agitant des torches au bout de longues piques, des lances, des hallebardes ; les uns, effarés, empressés, d'autres simplement curieux ; au premier plan un pharisien qui, prudemment, ne s'avance point trop et déjà

même tourne de côté, désigne du doigt le Sauveur ; un jeune homme souffle dans une corne ; quelques-uns regardent avec terreur l'œuvre sacrilège ; en face, les fidèles de Jésus se poussent confusément ; des bras se lèvent au-dessus des têtes, brandissant des armes ; au milieu des deux troupes, le Fils de l'Homme reçoit tranquillement le baiser infâme ; Judas, les bras tendus en avant, embrasse sa victime et l'enveloppe tout entière, d'un geste de bête de proie, dans les replis de son grand manteau rouge. Les derniers tableaux du drame chrétien sont empreints d'une mélancolie profonde ; les anges mêmes y viennent mêler leurs larmes à celles de la famille apostolique. Le *Consummatum est* s'est échappé des lèvres du mourant ; son corps est calme, et Giotto nous épargne l'agonie des *Crucifiements* primitifs ; Jésus a penché sa tête vers sa mère qui s'évanouit entre les bras de Jean ; un ange reçoit dans un calice les gouttes de sang qui coulent du cœur ; un autre déchire violemment sa robe blanche. Puis les saintes Femmes, saint Jean et les amis de la dernière heure adorent en pleurant, debout ou prosternés, Jésus dont la tête repose sur le sein de sa mère ; Marie cherche, sur la figure décolorée de son fils, la trace de la vie éteinte ; Madeleine tient humblement les pieds du

Christ; un arbre couvert de boutons printaniers s'élève sur la pente de la colline, et, du haut du ciel en deuil, les anges, la figure voilée de leurs mains ou les bras tous grands ouverts, accourent à tire d'aile et saluent Dieu mort de leurs lamentations.

Giotto ajouta au cycle évangélique des personnages allégoriques, les Vertus et les Vices peints en grisaille dans le soubassement de l'église. La peinture italienne entreprenait ainsi de représenter, à côté de l'histoire sacrée, les idées abstraites et les passions humaines. On sait avec quelle grandeur Michel-Ange reprendra, à la Sixtine, la tradition du XIV^e siècle. Ici, l'influence de Nicolas de Pise, et peut-être même des monuments grecs, est très-visible; en effet, près de sa majestueuse *Justice,* il a figuré un bas-relief où un joueur de tambourin marque le rythme à deux danseurs. Dès lors, il était maître de toutes les ressources de son art; dans le *Jugement* de Padoue, il s'essayait déjà à la perspective ainsi qu'aux ordonnances imposantes. Il peignit enfin, dans Santa-Croce, les fresques des chapelles Peruzzi et Bardi; dans la première, les prophètes, Zacharie qui, sur les degrés de l'autel où brûlent les parfums, apprend avec surprise d'un ange la naissance à venir de son fils, le précurseur de Jésus; sainte Élisabeth et ses servantes, grou-

pées et drapées comme des figures antiques ; Hérode assis sous un portique, au moment où un soldat lui présente sur un plat la tête de Jean entourée de l'auréole, et la danse impie d'Hérodiade au son de sa propre lyre; puis la vision de Pathmos, l'apôtre endormi, solitaire, sur un rocher, et les fantômes de ses songes qui se déploient dans les nuages; la résurrection de l'Évangéliste qui sort de sa tombe au milieu d'un groupe admirable de disciples étonnés, épouvantés, éblouis. Une scène semblable, la mort et l'assomption de saint François en un même tableau, est à la chapelle des Bardi, où Giotto a reproduit plusieurs miracles du pénitent d'Assise. Il revenait ainsi à ses premiers motifs, mais, en peu d'années, il avait acquis un art de composition et d'expression dans les groupes que les plus grands peintres du XVIe siècle, Raphaël excepté, n'ont point surpassé ([1]).

Dans les derniers temps de sa vie, Giotto continua de porter à travers la péninsule l'exemple et l'influence de son génie. En 1330, il se rendit à Naples, près du roi Robert ([2]). Il revint à Florence

([1]) V. Crowe et Cavalcaselle, *Geschichte,* t. I, cap. x.
([2]) Les *Sept Sacrements* de *l'Incoronata,* qui lui ont été attribués longtemps, appartiennent seulement à son école.

en 1334 et fut nommé architecte du Dôme. Azzo Visconti l'appelait à Milan, et Gero Pepoli à Bologne. Il mourut en 1337, laissant inachevé ce campanile de Santa-Maria-del-Fiore, le plus parfait monument, selon Fazio degli Uberti (1), et qui devrait être, disait Charles-Quint, enfermé, comme un joyau, dans un étui.

VI

Ses élèves poursuivirent son œuvre. De Taddeo Gaddi à Spinello Aretino, qui vivait encore en 1408, l'école florentine développe la tradition de Giotto; les *Giotteschi* forment comme une confrérie d'artistes que le souvenir du maître anime, et qui s'attache fidèlement aux doctrines du fondateur. Au commencement du xv^e siècle, un des derniers représentants du groupe, Cennino Cennini, écrivit un traité où il notait pieusement les croyances et les vertus des descendants de Giotto (2). Ce qui nous intéresse dans ce vieux livre, que les ouvrages plus savants de Leo Battista Alberti et de

(1) *Dittamondo*, III, 7.
(2) *Il Libro dell' Arte, o Trattato della Pittura*. Firenze, 1859.

Léonard de Vinci firent oublier, ce sont les préceptes relatifs à l'éducation du peintre qui, tout petit, « *da piccino* », doit se tenir « *con maestro a bottega* », trier les couleurs, cuire la colle et s'exercer à tous les travaux préparatoires de la fresque pendant six ans, puis, encore pendant six ans, et « même les jours de fête », s'appliquer au dessin et à la peinture des morceaux tels que les draperies (¹). Cennini insiste avec détail sur les règles à suivre pour les chevelures, les vêtements, les arbres, les fabriques, quels mélanges de couleurs, quelle proportion de poudre d'or donnent les plus beaux résultats. Une méthode si précise et un si long apprentissage expliquent le caractère et les progrès de cette consciencieuse école florentine qui analysa avec un tel amour la nature et n'en dédaigna aucun objet. Ne reconnaît-on pas toujours un tableau de Sandro Botticelli aux longs cheveux bouclés de ses anges, une œuvre d'Andrea del Sarto au velouté particulier des regards? Mais la portée du *Libro dell'Arte* dépasse même l'école de Florence. La doctrine des *Giotteschi* est, au fond, la règle de toutes les écoles italiennes, qui n'ont jamais travaillé d'une façon empirique, pour l'impression

(¹) Cap. 104.

singulière des esprits ou l'étonnement des yeux, mais dont toutes les tentatives furent raisonnées, et qui, même chez les artistes les plus épris du charme des couleurs, les Vénitiens, par exemple, n'ont jamais sacrifié le dessin à la *tache,* le geste à la physionomie, le détail à l'effet d'ensemble. Sur ce point, la discipline de la Renaissance n'a jamais changé.

Il est curieux de suivre les premiers pas des Florentins en dehors, mais tout près de la ligne propre de Giotto. Taddeo Gaddi, le filleul du maître, n'égale point celui-ci pour la hauteur ou l'accent religieux de l'inspiration ; son dessin est moins sûr, ses ombres modèlent avec moins de finesse, ses couleurs sont moins harmonieuses et plus heurtées, ses têtes trop longues ; de loin, cependant, il produit un véritable effet de peinture décorative. Il a des familiarités aimables ; ainsi, dans la *Nativité de la Vierge,* à la chapelle Baroncelli de Santa-Croce, les servantes viennent de baigner l'enfant et l'une d'elles badine avec lui ; dans la *Madone* entourée d'anges et de saints, à Santa-Felicità, le *bambino* tient un oiseau : on voit poindre l'interprétation spirituelle qui ajoutera par la suite, dans les ouvrages les plus sévères, un trait plus intime. Enfin, au cloître de Santa-Maria-Novella, dans la

chapelle des Espagnols, il peignit la première de ces vastes compositions à la fois historiques et allégoriques, chrétiennes et profanes, dont Luca Signorelli, le Pérugin, Michel-Ange et Raphaël continueront la tradition ; l'Église militante et l'Église triomphante, Pétrarque, Boccace, Cimabue, le *Triomphe de saint Thomas*, à qui les Prophètes et les Évangélistes font cortége et qui foule aux pieds les hérésiarques ; enfin, quatorze figures représentant les sciences divines et humaines, chacune d'elles ayant à ses pieds un personnage approprié : ainsi, la Rhétorique est accompagnée de Cicéron, et la Géométrie d'Euclide ; c'est une assemblée imposante, où quelques personnages ont un réel caractère ; si nous sommes encore loin de la *Chambre de la Signature,* au moins entrons-nous dans la voie qui y conduit.

Tommaso di Stefano, surnommé le *Giottino,* eut des inspirations très-vives de réalisme dans sa fresque de la chapelle San-Silvestro à Santa-Croce. Tandis que le saint exorcise un dragon dont le souffle empoisonnait les humains, un moine, fort prudent, se bouche le nez, geste si naturel qu'il fut reproduit au *Triomphe de la Mort* et dans les compositions de Filippino Lippi, à Santa-Maria-Novella. Giottino était, dit Vasari, « une personne

mélancolique et très-solitaire, mais très-amoureuse et studieuse de son art ». La *Pietà* des *Offices*, que l'historien décrit, est d'un sentiment très-beau ; la Vierge embrasse la tête du Christ dont saint Jean et une sainte Femme baisent les mains ; un évêque, un moine posent une main sur la tête de deux femmes agenouillées, les bras en croix sur la poitrine : ils contemplent avec une douleur recueillie le groupe sacré. Vasari remarque avec justesse que la souffrance et les larmes si bien exprimées par toutes ces figures n'ont pas altéré la noblesse des traits ([1]).

La peinture, en effet, pouvait dès lors beaucoup oser, car l'étude de la nature la maintenait toujours dans la vraisemblance, et la distinction du goût italien la ramenait sûrement à la beauté. L'école directe de Giotto semblait décliner vers 1360, lorsque le plus grand des quatre Orcagna, Andrea, « l'Arcagnolo », la ranima par l'originalité de son invention et par une certaine douceur de main plus siennoise encore que florentine. Il possédait la perspective mieux que Giotto et ses élèves immé-

([1]) *Vita di Tomm. detto Giottino*. — CROWE et CAVALCASELLE, *Geschichte*, t. I, cap. XVIII, rapportent ce tableau, ainsi que d'autres ouvrages attribués au Giottino, à la seconde moitié du siècle.

diats, se servait des raccourcis les plus francs, et traitait une fresque avec l'esprit personnel de la peinture de chevalet. Son maître, André de Pise, l'avait habitué au sérieux et à la sincérité de la sculpture ; il voyait toutes choses avec un relief singulier, comme il les sentait. Sa fresque de la chapelle Strozzi, à Santa-Maria-Novella, le *Jugement dernier,* est une œuvre de sculpteur : les corps des anges ou des maudits se meuvent dans une atmosphère libre, très-souples, alertes, grâce à leurs proportions rigoureuses ; ils sont modelés avec l'art du statuaire, non-seulement par les clairs et les ombres, comme en Giotto, mais par la dégradation des tons ; enfin les raccourcis, s'ils s'éloignent parfois de la vérité étroite, se justifient par l'effet heureux. Orcagna marque, dans le développement de l'art, une seconde époque qui durera jusqu'à Masaccio et Masolino da Panicale. Le clair-obscur, la perspective, que fixera Paolo Uccello, toutes les ressources techniques permettront, dès la première moitié du XV^e siècle, à la peinture, d'une part, de rendre la réalité d'une façon toujours plus frappante, et, de l'autre, d'entrer dans le grand style. Mais jamais, même en ses plus beaux jours, elle n'eut plus de gravité religieuse qu'au siècle de Giotto, d'Orcagna, de Traini. Celui-ci, dans son

Triomphe de saint Thomas (vers 1350), à Santa-Caterina de Pise, a écrit sur le livre que l'Ange de l'École tient droit ouvert devant sa poitrine ces paroles, qui sont comme la devise des maîtres primitifs : *Veritatem meditabitur guttur meum et labia mea detestabuntur impium.*

Faut-il renoncer, avec les érudits, à retrouver, dans le *Triomphe de la Mort* du Campo-Santo, la main d'Orcagna ? Cette grande œuvre, si familière et si émouvante, où le sentiment énergique de la nature et de la physionomie individuelle, l'entente de la composition et du costume ont été poussés si loin, ne doit-elle porter aucun nom ? Appartient-elle au groupe de Lorenzetti de Sienne, qui peignit, dans la même galerie, les *Vies des Pères du Désert?* Pour la première fois, la Renaissance vit alors exprimer véritablement la terreur et proclamer par l'art la misère humaine d'une manière encore plus philosophique que chrétienne. Si le *Triomphe de la Mort* n'est point un ouvrage d'origine florentine ([1]), il est une indication d'autant plus précieuse pour l'histoire de la peinture italienne. C'est donc à ce point qu'on était parvenu, dans l'Italie centrale, moins d'un siècle après Cimabue. L'in-

([1]) V. Crowe et Cavalcaselle, *Geschichte*, t. II, cap. I.

fluence plus ou moins directe de Florence, la recherche spontanée des artistes, l'éveil et la curiosité d'un peuple, amenaient les écoles voisines à rejoindre les Florentins et à rivaliser avec eux. Sienne vint la première, avec sa gaieté, sa vivacité, son dessin raffiné, son goût pour l'ornementation subtile, le coloris caressant, les arabesques et l'or. Elle avait eu, à la fin du XIIIe siècle, son Giotto en Duccio, peintre d'inspiration inégale qui tantôt trouve des attitudes aussi parlantes que celles du maître florentin, tantôt retombe dans la gêne archaïque et se souvient trop fidèlement des motifs répandus dans les manuscrits enluminés ou les mosaïques siculo-byzantines ([1]). Les peintres de Sienne conserveront jusqu'au Sodoma les traits de leur originalité native; cependant, la génération du XIVe siècle, délaissant les traditions un peu obstinées dans le passé de Duccio, d'Ugolino, de Segna, demanda l'initiation florentine avec Simone Martini ou Memmi, le peintre de notre cour d'Avignon, Lippo Memmi, Pietro et Ambrogio Lorenzetti, Taddeo Bartoli.

([1]) Sa *Majesté*, l'Ange assis sur le tombeau vide de Jésus, en face des femmes surprises, au Dôme de Sienne, est une œuvre d'illumination très-belle, comme Angélique de Fiésole en a parfois dans ses fresques de Saint-Marc de Florence.

La première école d'Ombrie, fondée par les miniaturistes, par Oderisio, « *l'onor d'Agobbio* », et Franco Bolognese, école timide et pieuse, reçut d'abord l'influence de Sienne, puis sembla se tourner vers Florence, avec Alegretto Nuzi, de Fabriano, qui, en 1346, était inscrit sur le registre des peintres florentins, et Gentile, disciple de ce dernier, que l'on trouve au même livre en 1421. Le foyer de l'art ombrien passa, au xve siècle seulement, à Pérouse, que le voisinage d'Assise n'avait point émue jusque-là. Cette contrée de saint François demeura, jusqu'au Pérugin, très-fidèle à son génie mystique, et goûta surtout la tendresse des scènes sacrées ; c'est par le détail scrupuleusement étudié, à la façon des enlumineurs, et l'observation du paysage, que les Ombriens se rapprochèrent de la nature. A la fin du xve siècle, ils étaient bien en arrière de Florence et des autres écoles pour l'expression de la vie ; mais leur couleur blonde riait aux yeux, et la vieille Pérouse, où grandissait Raphaël, gardait la douceur religieuse que, partout ailleurs, cet âge violent ne connaissait plus.

Les peintres lombards du xive siècle, tels qu'Altichiero de Vérone et Avanzi de Padoue, qui ont laissé au *Santo* des ouvrages considérables, se sont formés, d'après les leçons de Santa-Maria-dell'

Arena, mieux que leurs contemporains bolonais. Milan tardait à sortir de la routine primitive. Venise, isolée de l'Italie, dédaigneuse, attentive surtout aux choses de l'Orient, était encore, au temps d'Orcagna, lente à se dégager de la tradition byzantine. C'est par la couleur plutôt que par la forme ou l'art de la composition que ses premiers peintres, Lorenzo et Niccolo Semitecolo, sont intéressants. En réalité, antérieurement à Antonello de Messine et aux deux Bellini, il n'y a pas d'école vénitienne. Jacopo, le père de Gentile et de Giovanni Bellini, est l'élève de l'Ombrien Gentile da Fabriano, un maître coloriste, et lui-même il a étudié dans les ateliers de Florence. Le grand ancêtre du Titien est encore Giotto.

CONCLUSION

On a présenté quelquefois la Renaissance comme une contradiction du christianisme. L'Italie, en rendant aux modernes l'antiquité, Platon, la liberté du raisonnement et de l'invention, le goût de la beauté et de la joie, le sentiment de la réalité et de la nature, aurait, selon certaines personnes, détaché l'Occident de la tradition chrétienne et préparé la fin d'une civilisation où la foi avait dominé et à l'abri de laquelle les peuples avaient grandi. Cette opinion est excessive, comme tout jugement absolu porté sur quelque partie considérable de l'histoire. Il faut, sur ce point, distinguer d'abord de l'Italie elle-même les nations de ce côté-ci des Alpes, l'Allemagne, la France, les Pays-Bas. Ici, en effet, comme la Renaissance, reçue fort tard des Italiens, a coïncidé avec la Réforme, les écrivains qui prenaient part, en qualité

soit de dissidents, soit de mécontents, à la lutte religieuse, se servirent des lettres comme d'une arme contre l'Église et le moyen âge dont la cause semblait commune. Les *Litterae obscurorum Virorum*, l'*Éloge de la Folie*, le *Pantagruel*, l'*Apologie pour Hérodote* se rapportent à cette action militante des humanistes. Mais la Renaissance italienne ne fut, à aucun moment, compliquée d'une révolution religieuse, et même le grand réformateur de Florence, Savonarole, se montra l'adversaire déclaré de la Renaissance. S'il n'y eut point, du XIII^e siècle au concile de Trente, de conflit sérieux entre l'Église et la civilisation — sauf sous le pontificat de Paul II (1464-1471), — c'est qu'il y avait eu, dès l'origine, un accord entre la foi et la pensée italienne. L'apostolat austère, la discipline inflexible que l'Église fit peser sans cesse sur l'Occident, ont été épargnés à l'Italie. L'Église, que gouvernaient des Italiens et qui gouvernait elle-même les âmes de ses enfants les plus proches par les moines de la famille franciscaine, ne fut point, dans la péninsule, une puissance isolée du reste des hommes, hautaine et, par cela même, inquiétante; les Italiens ne la redoutaient point et ne songeaient point à lui échapper, à déchirer la « tunique sans couture ». Aucun peuple n'eut,

moins qu'eux, le génie schismastique. Car leur christianisme repose beaucoup plus sur le sentiment que sur le dogme; il laisse l'esprit très-libre, parce qu'il s'adresse au cœur plutôt qu'à la raison et ne proscrit aucune œuvre, aucune entreprise de l'esprit. Dante pénètre, sans étonner personne, dans les mystères du monde surnaturel; la cathédrale de Sienne conserve encore, en présence des fresques pieuses du Pinturicchio, les *Trois Grâces* nues, et depuis six cents ans, une seule voix s'est-elle élevée pour dénoncer une telle indulgence ? L'Église a sincèrement aidé à la Renaissance. Elle y a même présidé à certains moments, par exemple sous Nicolas V et Pie II, puis sous Jules II et Léon X (¹). C'est que les relations du christianisme avec le siècle, de la foi avec l'esprit, la poésie, la science et l'art, ne sont point, en Italie, troublées par deux notions qui, partout ailleurs, se présentent d'abord et ne se retirent jamais; la primauté intellectuelle et morale de l'homme d'Église sur le simple laïque, par conséquent la division de la chrétienté en deux régions

(¹) V. la savante monographie de M. Eug. MÜNTZ, *les Arts à la cour des Papes pendant le* XVe *et le* XVIe *siècle*, prem. part. Thorin, 1878.

inabordables l'une à l'autre ; puis l'idée de paganisme, le sentiment d'une déchéance pour toute chose ou toute pensée profane et le dur mépris du bonheur terrestre. La Renaissance a vu réellement régner la paix entre les hommes de bonne volonté.

On n'imagine pas Galilée outragé, déshonoré par Pie II ou Léon X. Les Italiens pouvaient se tenir à différents degrés de la pensée libre, sans que le sanctuaire chancelât ; eux-mêmes ils n'étaient point des sectaires et la finesse de leur esprit les préservait du fanatisme philosophique. Les artistes pouvaient revêtir de formes de plus en plus séduisantes ou sensuelles les conceptions traditionnelles de leur art ; Savonarole seul songea à brûler des tableaux. Sans doute, les mœurs perdirent toute pureté et toute douceur ; mais l'Église italienne alors n'était point peuplée de saints, et les scandales de Rome donnaient le vertige à la chrétienté. Certes, l'Église et l'Italie ont expié cruellement cette licence des mœurs, cette indifférence pour toute haute discipline de la vie ; du moins, après la Réforme, après le Sac de Rome et l'asservissement de la péninsule, restait-il, pour l'éternel contentement de l'histoire, le souvenir d'une grande civilisation accomplie avec une incomparable sérénité par le concert même d'une Église

très-puissante et d'une race généreuse que toutes les libertés enchantaient, qu'aucune audace de l'esprit ou de la passion n'intimidait. Parmi les bienfaits que la Renaissance a prodigués au monde, il n'en est pas peut-être de plus précieux que cet exemple, cette leçon, je voudrais dire cette espérance.

FIN.

TABLE DES MATIÈRES

Avant-Propos.	i
Chapitre	I. Pourquoi la Renaissance ne s'est point produite en France.	1
—	II. Causes supérieures de la Renaissance en Italie. 1° La liberté intellectuelle.	51
—	III. Causes supérieures de la Renaissance en Italie. 2° L'état social.	84
—	IV. Causes supérieures de la Renaissance en Italie. 3° La tradition classique.	118
—	V. Causes supérieures de la Renaissance en Italie. 4° La langue	147
—	VI. Causes secondaires de la Renaissance en Italie. Les influences étrangères.	173
—	VII. Formation de l'âme italienne. . . .	227
—	VIII. La Renaissance des lettres en Italie. Les premiers écrivains.	282
—	IX. La Renaissance des arts en Italie. Les premières écoles	363
Conclusion.	417

Nancy, imp. Berger-Levrault et Cie.

Librairie **HACHETTE** et Cⁱᵉ, boulevard Saint-Germain, 79, à Paris

BIBLIOTHÈQUE VARIÉE, FORMAT IN-18 JÉSUS
A 3 FR. 50 LE VOLUME

DE L'ITALIE	RABELAIS
ESSAIS	LA RENAISSANCE ET LA RÉFORME
DE CRITIQUE ET D'HISTOIRE	OUVRAGE COURONNÉ par l'Académie française
1 volume.	1 volume.

par Émile GEBHART

ÉLOGE DE BUFFON
par Narcisse MICHAUT

Ouvrage couronné par l'Académie française

AVEC UNE NOTICE PAR ÉMILE GEBHART

1 volume.

ABOUT. *La Grèce contemporaine*. 1 vol.

BOISSIER, de l'Académie française. *Cicéron et ses amis*. 1 vol.

CARO, de l'Académie française. *Études morales sur le temps présent*. 3ᵉ édit. 1 vol. — *Nouvelles Études morales sur le temps présent*. 1 vol. — *L'Idée de Dieu et ses nouveaux critiques*. 5ᵉ édit. 1 vol. Ouvrage couronné par l'Académie française. — *Le Matérialisme et la science*. 3ᵉ édit. 1 vol. — *Les Jours d'épreuve*. 1 vol. — *Le Pessimisme au XIXᵉ siècle*. 1 vol.

CARRAU, professeur à la Faculté des lettres de Besançon. *Étude sur la théorie de l'évolution*. 1 vol.

FOUILLÉE, maître de conférences à l'École normale supérieure. *L'Idée moderne du droit en Allemagne, en Angleterre et en France*. 1 vol.

FUSTEL DE COULANGES, membre de l'Institut. *La Cité antique*. 1 vol.

PATIN. *Étude sur la poésie latine*. 2 vol. — *Études sur les tragiques grecs*. 4 vol. — *Discours et mélanges littéraires*.

1 vol. — *Lucrèce*, traduction çaise du *Poème de la nature*.

PERROT, membre de l'Institut. *L'Île Crète*, souvenirs de voyage. 1 vol.

PRÉVOST-PARADOL. *Études sur les moralistes français*. 1 vol. — *Essais sur l'histoire universelle*. 2 vol.

SAINTE-BEUVE. *Port-Royal*. 3ᵉ édition revue et augmentée. 7 vol.

SIMON (Jules), de l'Académie française. *La Liberté politique*. 1 vol. — *La Liberté civile*. 1 vol. — *La Liberté de conscience*. 1 vol. — *La Religion naturelle*. 1 vol. — *Le Devoir*. 1 vol. — *L'Ouvrière*. 1 vol. — *L'École*. 1 vol.

TAINE. *Essai sur Tite-Live*. 1 vol. — *Essais de critique et d'histoire*. 1 vol. — *Nouveaux Essais de critique et d'histoire*. 1 vol. — *Histoire de la littérature anglaise*. 5 vol. — *La Fontaine et ses fables*. 1 vol. — *Les Philosophes classiques du XIXᵉ siècle en France*. 1 vol. — *De l'Intelligence*. 2 vol. — *Voyage aux Pyrénées*. 1 vol. — *Notes sur Paris*, par Frédéric Thomas Graindorge, 1 vol.

Nancy, imprimerie Berger-Levrault et Cⁱᵉ.

www.ingramcontent.com/pod-product-compliance
Lightning Source LLC
Chambersburg PA
CBHW051350220526
45469CB00001B/193